D0706890

MANUSCRIPTS IN MINIATURE

The Hunting Book of Gaston Phébus

Manuscripts in Miniature No. 3

The Hunting Book of Gaston Phébus

Manuscrit français 616
Paris, Bibliothèque nationale

Introduction by
Marcel Thomas and François Avril
Commentary by Wilhelm Schlag

HARVEY MILLER PUBLISHERS

HARVEY MILLER PUBLISHERS
Knightsbridge House, 197 Knightsbridge, London SW7 1RB

An Imprint of G+B Arts International

British Library Cataloguing-in-Publication Data
A catalogue record for this book is available
from the British Library

ISBN 1872501974

Manuscript facsimile published by
Akademische Druck und Verlagsanstalt, Graz, 1994
in the series 'Glanzlichter der Buchkunst', No. 4

© 1998 English Edition Harvey Miller Publishers

Introduction translated from the French by Sarah Kane

Printed by Print & Art, Graz, Austria

CONTENTS

The Manuscript: Manuscrit français 616

Introduction *page 3*

 The Text and the Principal Manuscripts *page 5*

 The Illuminations *page 7*

 The Background Painters *page 8*

 The Illustrators *page 9*

Notes *page 14*

Summary and Commentary *page 17*

List of Manuscripts *page 76*

Select Bibliography *page 79*

THE MANUSCRIPT

Je soussigné Leonard de Bougard Écuyer
Sieur Ducambard, Capitaine des Chasses &
Maitre particulier des Eaux & Forest du
Bûché & Sairie de Rambouillet. Certifie
avoir entendu dire plusieurs fois à S. A. S.
M.gr le Comte de Toulouze Grand Veneur de
France que Louis XIV. lui avoir donné & qu'il
tenoir des mains de Sa Majesté le present Volume
Manuscrit composé par Gaston Phebus Comte
de Foix en 1387. Sur la Chasse. Fait au Chateau
de Rambouillet ce quinze Fevrier mil sept cent
Soixante & neuf. Ducambard

Sereᵐᵒ ac Inuictissimē Hyspaniarum Principi Ferdinando
Archiduci Austriæ ꝛcᵗ Dño suo Colendissimo Bernardus Epũs
Tridentinus Humillimā sui Comendationē, et seruitutis oblationē

Arthorum Rex, Sere.ᵐᵉ Princeps, a quoquā sine munere adiri nō consueuerat,
Idem mihi de Tua Mayᵗᵉ Cogitanti, ne Vacuis (ut aiunt) manibus te Regem,
et in Terris Deum meum accederem: quam ut optime scis iuru mihi nō sit,
neq Argentum. forte nuper fortuna oblata est liber iste, tō utiq indecorus, adep-
tus in illa gloriosissima Cæsaris Caroli fratris tui Amantissimi contra Gallos apud
Papiam Victoria: Cuius quidē libelli series, me protinus admonuit Tuæ Sereᵗⁱˢ
no meĩ munus esse debere, eidem igitur illum qualiscūq sit, In signũ, &
Testimoniũ meæ erga se perpetuæ Seruitutis & Iobseruantiæ offerre nō erubesco. & si Certus sum
munus haud quaq Tanto Principe Dignum esse Minime tamen dubito quin eius lectio te plurimum
sit oblectatura, & Apro tua Magnanimitate ac benignitate, quibus Tu solus reliquos Principes superas:
largietur animum no ipsum munisculum quod tenue est aspicies, quantũ ení ad magnitudine spectat nihil
omnino deficit: quamq fortassis in libello ipo mụ defuisse uideatur, quominus sibi decenter offerri debuisset
a me tñ plura expectari no possit: quum iam diu omnia, et me ipsum eidē dedicauerim, ac deuouerim,
Vale diu fælix Inuictissime Princeps, Bernardug Seruulum tuum (ut soles) Iugiter Comendatũ habe,
& Ius cæpisti fauoribus tuis Clemeter prosequi Contende:

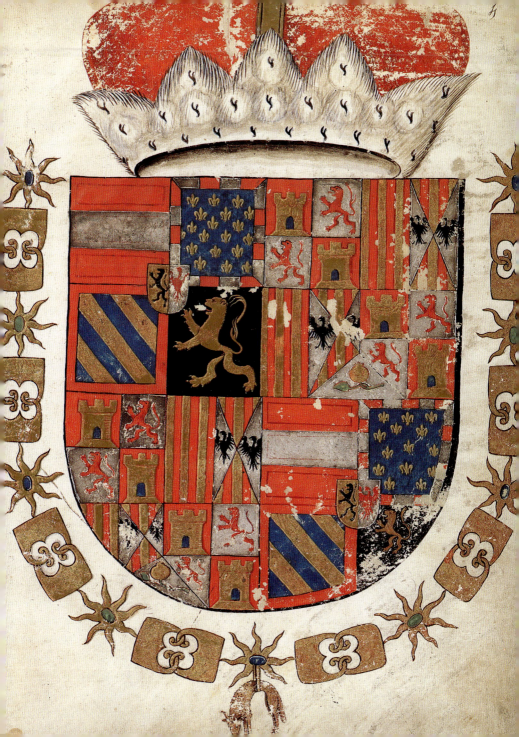

9

Gaston, dit Phoebus III. du nom Comte de Foix & Vicomte de Bearn Auteur du present volume Fils de Gaston II. & d'Eleonore de Comminges porta le surnom de Phoebus et prit un Soleil pour sa Devise. Il composa plusieurs ouvrages de la Chasse, & un autre qui à pour titre, Le Miroir de Phoebus. Il mourut subitement à Ortez agé de 72 ans, l'An 1391. comme on luy versoit de l'eau sur les mains pour souper au retour de la chasse. Ce Comte avoit epousé l'An 1348. Agnès de Navarre, Fille de Philippe III. Roy de Navarre et de Jeanne de France.

Voy. Histoire & Chronique de Johan Froissart. Samaladie de samors Livre 1. Page 211. & Suivantes, Edition de Lion, chez de Tournes 1560.

Mezeray, histoire de France, Tome 2. Edition de 1686. in fol. Page 533. & Suivantes.

Le Pere Anselme, histoire Genealogique 3e. Edition de 1726. Page 283. E.

Morery, Dictionnaire, Edition de 1759. au mot Foix, Page 203. & au mot Gaston, Page 90.

On lit page 1re. de ce volume Manuscrit apres la Table, seconde Colonne, ligne 3e. Ce qui suit

„ Je Gaston par la grace de Dieu surnommé Phoebus Comte
„ de Foy Seigneur de Bearn &ca.

Duc d'Orléans

Folio Verso et la même page, Colonne seconde, Ligne 26.

" Et fut commencé ce Livre le premier jour de May, l'an de Grâce
" de l'Incarnation de Notre Seigneur, que l'on comptait Mil trois
" cent quatre vingt Sept. Et ce livre j'ai commencé à écrire, afin que
" je veuille &c. &c.

Folio Verso. Page 109.

" Et aussi ma langue n'est pas si bien dite de parler François
" comme mon propre langage &c. &c.
" Pour ce je prie & supplie au très haut et très bon et très puissant Seigneur
" Messire Philippe de France, par la grâce de Dieu, Duc de Bourgogne,
" Comte de Flandres et de Bourgoigne & d'Artois.
" Auquel je envoye mon Livre, car je ne puis comme semble en nul lieu mieux
" employer par trop de raisons. &c. &c. &c. &c.

VOLCERON

Le present Manuscrit a été Imprimé sous lettre suivante sans aucune datte 3e l'unité et d'Impression laquelle neantmoins paroist estre de la fin de 1400, ou du commencemt de 1500.

Le Miroir de Phebus deu deduitz de la Chasse aux Bestes Saulvaiges et des Oyseaulx de proye avec l'art de la fauconnerie et la Cure des Bestes et Oyseaulx a ce à propos.

Imprimé neuf à Paris par Philippe le Noir libraire demeurant en la rue St Jacques à l'Enseigne et à la Rose blanche couronné, petit in 4º. tres mince Gothique de 64 feuillets et quelques figures en bois.

Le même Manuscrit a été aussi imprimé en grand in 4º. et en Gothique, en deux Colonnes et beaucoup plus de figures que dans le Volume precedent et contient 85 chapitres. Il contient de plus que l'Exemplaire cy dessus un Traité en vers du meme Gaston Phebus sur les fauconsci autres chasses qui se trouve en à la fin du present Manuscrit.

Les Prieres latines et françoises qui sont au milieu du present Volume ne sont ny dans l'un ny dans l'autre imprimé cy dessus.

Ces deux Volumes Sont dans la Bibliothèque du Chateau de Rambouillet aux Nos 2441 et 2879

i deuise du cerf et de toute sa nature. ...y deuise du rangier et de toute sa nature.

...y deuise du dain et de toute sa nature.

...y deuise du bouc et de toute sa nature.

...y deuise du chevrel et de toute sa nature.

...y deuise du lievre et de toute sa nature.

...y deuise du connil et de toute sa nature.

...y deuise de lours et de toute sa nature.

...y deuise du sangler et de toute sa nature.

...y deuise du loup et de toute sa nature.

...y deuise du regnart et de toute sa nature.

...y deuise du blariau et de toute sa nature.

...y deuise du chat et de toute sa nature.

...y deuise de le loutre et de toute sa nature.

...y deuise des manieres et conditions des chiens.

...y deuise des maladies des chienz et de les garisons.

...y deuise de lalant et de toute sa nature.

...y deuise du levrier et de toute sa nature.

...y deuise du chien courrant et de toute sa nature.

...y deuise du chien doysel et de toute sa nature.

...y deuise du mastin et de toute sa nature.

...y deuise des manieres et conditions que doit auoir celluy que on veult aprendre a estre bon veneur.

...y deuise du chenil ou les chienz doiuent demourer et coment il doit estre tenu.

...y deuise comment on doit mener les chiens esbatre.

...y deuise comment on doit faire et lacier toutes manieres de laz.

...y deuise comment on doit huer et corner.

...y deuise coment on doit mener les chienz a faire la suyte.

...y deuise comment on doit mener en queste son varlet pour aprendre a cognoistre de grant cerf par le pie.

...y deuise comment on doit cognoistre grant cerf par les fumees.

...y deuise a cognoistre grant cerf par le fyoyes.

...y deuise coment on doit aler en queste a la vrie.

...y deuise coment on doit aler en queste entre les champs et la forest.

...y deuise coment on doit aler en queste es coustumes failles.

...y deuise coment on doit aler en queste

parmi les forts.

Cy deuise coment on doit aler e gister
es haultes forests.

Cy deuise comment on doit
aler en queste par ouyr veir
les cerfs.

Cy deuise coment on doit aler
en queste pour le sanglier.

Cy deuise comment la semblee
se doit faire e estre e puis.

Cy deuise coment on doit aler lais
sier courre pour le cerf.

Cy deuise coment on doit escorchier le
cerf et le deffaire.

Cy deuise comment on doit
faire le droit au limier et la cu
ree aux chiens.

Cy deuise coment on doit aler lais
sier courre pour le sanglier.

Cy deuise coment on doit deffaire
le sanglier.

Cy deuise comment on fera
bonne apde.

Cy deuise comment le bon
veneur doit chascier et prendre
le cerf a force.

Cy deuise comment le bon
veneur doit chascier e prendre
le renard.

Cy deuise comment le bon
veneur doit chascier et prendre
le dain a force.

Cy deuise comment le bon
veneur doit chascier et prendre
le bouc sauuaige.

Cy deuise comment le bon ve
neur doit chascier et prendre le
cheureul a force.

Cy deuise coment le bon ve
neur doit chascier et prendre le

lieure a force.

Cy deuise coment on doit chac
ier z prendre les conuils.

Cy deuise coment on doit chascier
et prendre loups.

Cy deuise coment on doit chascier
z prendre le sanglier.

Cy deuise coment on doit ferir le
sanglier.

Cy deuise comment on doit
chascier z prendre le loup.

Cy deuise coment on doit chac
ier z prendre le regnart.

Cy deuise coment on doit chascier
et prendre le blaiau.

Cy deuise comment on doit chac
ier z prendre le chat.

Cy deuise coment on doit chascier
z prendre la loutre.

Cy deuise a faire hayes pour
toutes bestes.

Cy deuise comment on puet
chascier sangliers et autres bes
tes aux tosiles.

Cy deuise comment on puet
prendre ours et autres bestes
aux bardieres.

Cy deuise comment on puet
prendre loups et autres bestes
aux haultepies.

Cy deuise comment on puet
prendre sangliers z autres bestes
quant ilz sont a leur mengi
es ou viandeis es chams ou

Cy deuise coment on puet prendre
les loups aux tosiles au train.

Cy deuise coment on puet prendre
les loups aux aguilles.

Cy deuise comment on puet

tiuir aux bestes a larbaleste et
a lare de mam.

¶ y deuise comment on doit
puet mettre les bestes au tour
pour tiair.

¶ y deuise comment on puet
mcuer la charrete pour tiair
aux bestes.

¶ y deuise comment on puet
asseoir les archiers pour tiair
aux bestes.

¶ y deuise comment õ puet
aler es forestz pour tiair aux
bestes.

¶ y deuise comment on puet
porter la toille pour tiair aux
bestes.

¶ y deuise cõment on puet tiair
le aux bestes noyres.

¶ y deuise cõment on puet tiai
ir au furel les bestes noyres.

¶ y deuise comment on puet
tiair aux bestes roulles et noy/
res a la rauenue de leurs vian/
dris ou mengues.

¶ y deuise cõment on puet tiai
ir aux lieures.

¶ y deuise cõment on puet pñ
dre les lieures aux railleux.

¶ y deuise comment on
puet prendre les lieures aux
rainiaulx.

¶ y deuise cõment on puet ?
prendre les lieures aux pouches
ou petiz railleux.

¶ y deuise comment on puet
prendre les lieures a la roupie

¶ y deuise comment on puet
tendre pouches ou menues cozde
lettes ou railleux pour prendre

les lieures a leur releuee.

Cy commence le prologue du
livre de la chasce que fist le conte
Phebus de foys et seigneur
de bearn

...u nom et en
...onneur de
dieu createur
...seigneur
de toutes cho-
ses et de son
benoist filz ihesucrist et du saint
esperit. et toute la saincte trinite
et de la vierge marie. Et de tous
les saincts et sainctes qui sont
en la grace de dieu. Jo gaston par
la grace de dieu surnomme pleb?
conte de foys Seigneur de bearn
qui tout mon temps me suis deli-
te par especial en .iij. choses. Lune
est en armes. Lautre est en amours.
Et lautre si est en chasce. Et car
des deux offices il ya eu de meil-
leurs maistres trop que ie ne suy.
Car trop de meilleurs cheualiers

ont este que ie ne suy. Et aussi
moult de meilleurs cheances dā
mours ont eu trop de gens que ie
nay. pour ce seroit grant nicete
se ie en parloye. mais ie vueil
aux deux offices darmes et da
mours. car ceulx qui les vouldrot
suiur a leur droit y aprendroient
mieulx de fait que ie ne le pour
roye deuiser par parole. et pour ce
men tairay. mais du tiers office
de qui ie ne doubte que iaye nul
maistre. combien que ce soit va
tance de cellui vouldray ie parler.
Cest de chasce et mettray p chapi
tres de toutes natures de bestes.
et de leurs manieres. et vie que
len chasce communement. car
aucunes gens chascent. lyons. ly
epars. cheuriaulx. et buefs saua
ges. et de cela ne vueil ie pas par
ler. car poy les chasce len. et pou
de chiens sont qui les chascent.
mais des autres bestes que le chac
ce communement. et chiens chascez
vouleniers. entens ie a parler po
aprendre moult de gens q veulet
chascier qui ne le sceuent mie fai
re ainsi comme ont p auenture
la voulente. Et parleray preui
erement des bestes doulces qui vi
andent. pour ce que elles sont pl
gentilz et plus nobles. Et preui
erement du cerf et de toute sa na
tur. Secondement du sangler
et de toute sa nature. Tiercement
du dain et de toute sa nature. Qr
tement du bouc et de toute sa na
tur. Quintement du cheurel et
de toute sa nature. Sextement

du lieure et de toute sa nature.
Septement du connil et de toute
sa nature. Et apres parleray de
lours et de toute la nature. Apres
du sangler et de toute sa nature.
Apres du loup et de toute sa nate.
Apres du regnart et de toute sa
nature. Apres du chat et de tou
te sa nature. Apres du blaireau
de toute sa nature. Apres de la
loutre et de toute sa nature. Et
puis par la grace de dieu pleray
de la nature des chiens qui chas
cent et preinent bestes. Et pre
mierement de la nature des alaus.
Secondement de la nature des
leuriers. Tiercement de la natu
re des chiens courans. Quartemet
de la nature des chiens pour la
poiz. et pour la caille. Quintemet
de toute nature de chiens mellez.
comme sont de mastins z dalaus.
de leuriers. et de chiens courans
et daultres semblables. Et apres
parleray de la nature et maniere
que lon venneur doit auoir. Et fu
commence cest liure. le premier
iour de may. lan de grace de lin
carnation de nre seigneur que
len comptoit. mil. iije. iiij xx et
vij. Et cest liure ay commence
a ceste fin que ie vueil que chascuns
sache pou cest liure verront ou
orront que ie chasce ie ose bien
dire quil peut venir beaucoup
de bien. Premierement loe en
suit tous les. vij. pechiez mortelz
Secondement homme en est :
mieulx cheuauchant et plus niste
et plus entendant. et plus apert

et plus aysie. et plus entreprenant.
et mielx cognoissant tous pays
et tous passages et brief et court.
Toutes bonnes coustumes et maniers
en bien vient et la saluacion de
lame. car qui fuit les pechiez mor-
telz selon nostre foy il devroit estre
saulve. Donc ques bon veneur
sera saulve. et en cest monde au-
ra assez de joye de leece et de de-
duit. mais quil se garde de .ij.
choses. lune quil ne perde la cog-
noissance ne le service de dieu
de qui tout bien vient pour sa
chace. lautre quil ne perde le ser-
vice de son maistre ne ses pro-
pres besoignes qui plus li pour-
roient monter. Ore te prouveray
comment bon veneur ne
peut avoir par raison nul des .vij.
pechiez mortelz. premierement
tu ses bien que oyseuse est cau-
se de tous les sept pechiez mor-
telz. car quant homme est oyseux
et negligent sanz travail et nest
occupe en faire aucune chose. et
demeure en son lit. ou en sa cha-
bre. cest une chose qui tire a yma-
ginacion du plaisir de la char.
car il na cure fors que de demou-
rer en un lieu et penser e orgueil.
ou en avarice. ou en ire. ou en
paresce. ou en goule. ou en luxu-
re. ou en envie. car les ymagina-
cions de lomme vont plus tost a
mal que a bien. par les trois en-
nemis qui a. cest le dyable. le
monde. et la char. Donc est assez
prouve combien quil y ait trop
daultres raisons. mais ilz seroient

longues a dire. Et aussi chascun
qui a bonne raison scet bien que
oyseusete est fondement de toutes
males ymaginacions. Ore te
prouveray comment ymagina-
tion est seigneur et maistre de
toutes euvres bonnes ou mau-
vaises que len fait. et de tout le
corps et membres de lomme. Tu
sces bien que onques euvre bon-
ne ou mauvaise soit petite ou
grande ne se feist que premier
ne feust ymaginee e pensee. Doc est
elle maistresse. car selon ce que
lymaginacion commande le fait
leuvre bonne ou mauvaise. quel-
que soit comme jay dit. Et se un
homme pour quant que feust sa-
ge ymaginoit tousdours quil
estoit fol. ou quil eust autre ma-
ladie il le seroit. car puis que fer-
mement le cuideroit. il feroit les
euvres de fol. ainsi comme son
ymaginacion le commanderoit
et le cuideroit fermement. Si me
semble que assez tay prouve dy-
magination combien quil moult
daultres raisons y ait. lesquelles
je laisse par la longueur de lescrip-
ture. et pour ce que chascun qui
a bonne raison scet bien que cest
verite. Ore te prouveray comme
bon veneur ne peut estre oyseus.
ne ensuivant ne peut avoir
mauvaises ymaginacions ne
apres mauvaises euvres. car
len demain que il devra aler e so-
lice la nuyt il se couchera en son
lit et ne pensera que de dormir
et de soy lever matin pour faire

son office bien et diligeuuuent ai
si que doit faire bon veneur. Et
nauus que faire de penser fors de
la besoigne quil a et est occupe.
car il nest point oyseux. au corps
a asses a faire et ymaginer de soy
lever matin. et de bien faire son
office sans penser a autres pechies
ne mauuaistres. Et a matin a lau
be du iour il faut quil doit leue
et quil aille en sa queste bien et
diligenuuent ainsi que ie duray
plus a plain quant ie parleray
couuuent len doit quester. Et en
ce faisant il ne sera point oyseus
car touiours est en euuir. Et qu'
il sera retourne a lassemblee. Enco
re a il plus a faire de faire sa suite
et de lessier couer sans quil soit
point oyseux. ne le couuient a
ymaginer fors que a faire son
office. Et quant il a laissie couer.
encore est moins oyseux et doit
moins ymaginer en uulz pechies
ne mauuaistres. car il a asses a fai
re de cheuaucher auec les chiens
et de bien les acompaigner de bie
huer. et de bien coruer. et de regar
der de quoy il chace et de quelx
chiens le bien requeure et redres
cier son cerf quant chiens lont
failli. Et apres quant le cerf est
pris encore est il moins oyseux et
moins mal pensant doit estre
car il a asses a penser et a faire de
bien escorchier le cerf. et de le bie
deffaire et leuer les droiz qui ap
partienment. et de bien faire la
curee. et de regarder quanz cheus
li faillent de ceulx qui ont este

amenez le matin au boys. et de
les aler querre. Et quant il est a
lostel encore est il moins oyseux
et moins mal pensant doit estre.
car il a asses a faire de penser de
souper et de soy aller lita et son
chual. de dormir et de reposer po
ce quil est las. de soy resuier ou
de la rousee du boys ou p auen
ture de ce quil aura pleu. Ainsi
di ie que tout le temps du vene
est sens. oyseurte et sens mauuai
ses ymaginations et pensemens
Et puis quil est sens oyseurte et
sens mauuaises ymaginacios
il est sens males euuies de pechie.
Car comme iay dit oyseurte est
fondement de tous mauuais
vices et pechies. Et veneur ne
peut estre oyseux sil veult faire
le droit de son office ne aussi
auoir autres ymaginations.
car il a asses a faire et ymaginer
et penser en faire son office qui
nest pas petite charge qui bien
et diligenment le veult faire. Et
especiaument ceulx qui ayment
bien les chiens et leur office. Doit
dire que puis que veneur nest
oyseux il ne peut auoir males
ymaginations. Et sil na males
ymaginations il ne peut faire
males euuies. car lymaginaci
on va deuant. Et sil ne fait ma
les euuies il faut quil sen aille
tout droit en paradis. par mlt
dautres raisons qui seroient
bien longues promettroie ie e
chien cecy. mais il me souffist
car chascun qui a bonne raison

scet bien que le mieulx boys puist le
voir. Or te prouueray comment
veneurs viuent en cest monde
plus ioyeusement que autre
gent. car quant le veneur se lieue
au matin. il voit la tresdoulce
et belle matinee. et le temps cler
et seri. et le chant de ces oyselez
qui chantent doulcement. melo
dieusement et amoureusemet
chascun en son langaige du
mieulx quil puit selon ce que na
ture li aprent. Et quant le soleil
sera leue il verra celle doulce rou
see sur les rainrelz. et herbetes. et
le soleil par sa vertu les fera re
luire. cest grant plaisance et
ioye au cuer du veneur. Apres
quant il sera en sa queste et il
verra ou encontrera bien tost ser
tro quester de grant cerf. Et le
restournera bien et en court to.
Cest grant ioye et plaisance a
veneur. Apres quant il vendra
a lassemblee. et fera deuant le ì
seigneur et ses autres compaig
nons son report ou de veue a lueil.
ou de rapporter par le pie. ou par
les fumees quil aura en son co
ou en son giron. Et chascun dira
rez cy grant cerf. et si est e lasne
meute alons le laissier courre.
Iesqueles choses te declaureray cy
auant que cest a dire. donc a le
veneur grant ioye. Apres quat
il commence sa suite et il na
guaires suiuy. il lora ou verra
lancier deuant luy. et saura bie
que cest son droit. et les chiens
vendront au lit et seront allees des

couplez tous senz ce que nul en
aille accouple. et toute la meute
la quendra bien. lors a le vene
grant ioye et grant plaisir. Aps
il monte a cheual a grant haste
pour acompaignier ses chiens. et
pourra que par auenture les chie
auront vn petit esloigne le pays
ou il les aura lessie courre. Il pren
aucun auantaige pour venir
au deuant de ses chiens. Et lors
il verra passer le cerf deuant luy.
et le fort huera et verra quielx
chiens viennent en la premiere
bataille. ne en la seconde. ne en la
tierce. ou quarte. selon ce quilz de
uont. Et puis quant tous les chi
ens seront deuant. il se mettra a
cheuauchier mence apres ses chie
et huera et comera de la pluisgrat
et forte aleine quil pourra. lors
aura il grant ioye et grant plai
sir. et ie vous prometz quil ne pe
se lors a nul autre pechie ne mal.
Apres quant le cerf sera desconfit
et aux abaiz. lors aura il grant
plaisance. Apres quant il est pris
il lescorche et le deffait et fait la
curee aussi a il grant plaisir. Et
quant il sen vienent a lostel. il se
vienent ioyeusement. car so seigne
lir a donne de son bon vin a boure
a la curee. Et quant il est a lostel
il se despoillera et deschaucera et
lauera les cuisses et les iambes.
Et pauenture tout le corps. et
entreeux sera bien apparillier po
souper du lart du cerf et dautres
bonnes viandes. et de bon vin.
Et quant il aura bien mengie

et bien beu. il sera bien lye et bien
aapse. Apres il pra querir lair
et le serein du vespre pour le grant
chault quil a eu. et puis sen pra
boyre et coucher en son lit en
biaux draps fres et linges ⁊ dor
mir bien et saunement la nupt
senz penser de faire pechiez. Donc
di ie que veneurs sen vont en
paradis quant ilz meurent. et
vivent en cest monde plus ioyeu
sement que nulle autre gent.
Encore te vueil ie prouuer que
veneurs vivent plus longuement
que nulle autre gent. Car côe
dit est ypocras. plus occit repple
cion de viandes que ne fait glai
ues ne coutiaux. et comme ilz
boivent et menguent moins
que gens du monde. Car au ma
tin a lasemblee ilz ne mengeroit
que vn pou. Et si au vespre ilz
soupent bien. aumoins auront
ilz a matin corrigie leur nature.
car ilz auront pou mengie et
nature ne sera point empeschee
de faire sa digestion. p quoy ma
les humeurs ne surfluent si pu
issent engendrer. Et tu voys que
vn homme est malade que on le
met en diete. et ne li donne len
que de laue de sucre et de tielx
closeres deux ou trois iours ou
plus pour abaissier les humes
et ses surfluitez. Et encore en
oultre le front ilz obidier. Et
du veneur il ne fault pas faire
cela. car il ne peut auoir repplectio
p le petit mengier et p le trauail
quil a. Et suppose ce qui ne peut

estre que fust ore bien plain de
mauuaises humeurs. si scet on
bien que le plus grant terme
de maladie qui puisse estre est
suour. Et comme les veneurs
si sont leur office a cheual ou
a pie couuent quilz suent. dôt
couuient que en la suour sen
aille sil y a rien de mal. mais qz
se gardent de prendre froit qnt
ilz seront chauz. Si me semble
que iay allez prouue. car petit
mengier sont faire les maires
aux malades pour guarir. et suer
pour aterminer et guarir du tout.
Et comme les veneurs mengut
petit et suent tous iours. doivent
ilz viure longuement et sains.
et on desire en cest monde a vi
ure longuement et sain et en
ioye. et apres la fin la saluacio
de lame. Et veneurs ont tout
cela. donc soyez tous veneurs et
serez que sages. Et pour ce ie loe
et conseille a toute maniere de
gent de quelque estat que ilz soy
ent quilz aiment les chiens ⁊
les chasses et deduiz ou dine
beste ou daultre. ou doyseaulx.
car deestre oyseus senz auer deduiz
de chiens ou doyseaulx onecques
se mait dieu nen vi prodomme
pour quant quil eust mises.
car ce part de tresleste auer qnt
on ne veult tuaueillier. et sil
auoit besoing ou gueres il ne
sauoit que ce seroit. car il na pas
acoustume le trauail et comue
roit que autre fait ce quil deust
faire. car on dit tousiours. Car

vaulc seigneur tant vault sa gꝛꝛ
et sa tuur. Et ainsi die q̃ oncꝗs
ne vi home qui aimast tua
uail et deduit de chiens ou doy
siaulx qui neust moult de bonne

coultumes en luy. car ce li vient
de droite noblece et gentillesce
de cuer de quelque estat que lo
me soit ou gꝛant seigneur ou pe
tit. ou pourr ou riche.

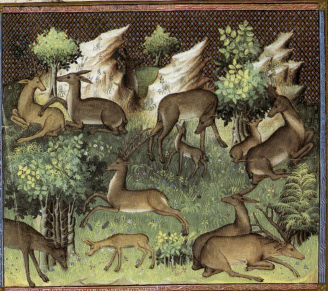

**Cy deuise du cerf et de toute
sa nature.**

Cerf est asse
chaune beste
li ne vit vou
tient sa bur
le sa facon
car pou de
gens sont q̃
bien nen aprins veu. Ilz sont le
gieres bestes et fortes et sachiez

a gꝛant mꝛuaille. Ilz vont en
leur amour que on apelle le ruit
vers la sainett voie de septembre.
Et sont en leur gꝛant chaleur. i.
moys tout entier. Et auant q̃
soyent batu et treuu ꝑues de. q.
moys. Et lors sont il fiers et cou
rent sus a lome aussi come te
roit un sanglier sil estoit bien es
chaufe. Et sont moult perilleuses
bestes. car a gꝛant peine un home

ganui lui est fort blescie dun cerf.
Et pource dit on. Apres le sãglier
le mire & apres le cerf la biere.
car trop fort fiert. ainsi comme
vn coup de ganot. car il a grant
force en la teste & ou corps. ilz
tuent & blescent & se combatent
lun a lautre quant ilz sont au
uuit cest en leur amour. & chan
tent en leur langaige ainsi com
me fait vn homme bien amoureux.
Ilz tuent chiens et cheuaulx et
hommes en cellup temps. & se
font abayer comme vn sanglier.
espeaulment quant ilz sont las.
Encore au partir de son lit ap ie
veu quil blescoit le varlet qui
faisoit la suite. & occupit le limier
& en oultre vn courcier. Et enco
re quant ilz sont au uuit cest en
leur amour en forest ou il est
trop peu de biches & foyson de
cerfs. a donc se tuent ilz & se blec
cent & se combatent. car chascun
veult estre maistre des biches. Et
voulentiers le plusgrant cerf et
le plusfort tient le uuit & en est
maistre. Et quant il est bien po
ure & las. tretous les autres
cerfs a qui il a tolu le uuit li cou
rent sus & le tuent. & cecy est ve
rite. Et len le puet bien prouuer
aux parcs. car il ne sera ia caste
que tousiours le plusgrant cerf
ne soit tue par tous les autres.
nõ pas tant comme il est au uuit
uuit. quant il est retrait & poure
et megre. Es forests ne le font ilz
pas si souuent. car ilz vont au
uuit la ou il leur plaist. Et aussi

il y a uuitz en diuers lieux de la fo
rest & ou parc ne puet estre en
nul lieu fors que dedans le parc.
Apres quant ilz sont retraitz des
biches ilz se mettent en hаде et
en compaignie auec le harpail.
& demeurent es landes & bruy
ers plus que ne font au boys po
auoir la chaleur du soleil. Ilz sõt
poures et megres pour le trauail
quilz ont eu auecques les biches.
& pour lyuer & pour le poy vian
der quilz truuent. Apres ilz lais
sent le harpail & sacompaignent
deux ou trois ou quatre cerfs en
semble iusques atant quilz vien
nent au mars quilz gettent les
testes communement. aucuns pl
tost selon ce quilz sont vielz cerfs.
& aucuns plustart selon ce quilz
sont ieesnes cerfs. ou ont eu mal
yuer. ou len les a chaciez. ou ilz
sont malades. car lors uiuent
ilz leurs testes & se reparent pl
tart. Et quant ilz ont gette leurs
testes ilz prennent leurs buissons
au plus tost quilz peuent po
refaire leurs testes & les greffes.
apres bon pays pour viander de
bles de pommes de vignes de
reuennes de boys. de pois de feues
& dautre fruis & derbes de quoy
ilz uiuent. Et aucunesfoys vn
grant cerf a bien vn autre com
paignon auecque luy que len ap
pelle son escuier. car il est a ly &
fait ce quil veult. Et illec demeu
rent qui ne leur fera ennuy tou
te la saison iusques a la fin daoust.
Et lors commencent a muser & a



penser et eschaufer a euer et re
nuier de la ou ilz auoient demou
re toute la saison pour aler querir
les biches. ilz iettont leurs testes
et sont semees de quant quilz
portront tout leur. de mars que
getent leurs testes iusques a la
moitie du moys de iuing. et lors
sont ilz reparez de tout leur poil
nouuel. Et leur teste est molle.
et couuerte de pel et de poil au com
mencement. et dessoubz celle pel
elle se fortifie et saguise. Et vont
aux arbres froier et oster celle
pel enuiron la magdaleine.
et donc demeure la teste dure et
forte. et les vont brunir et agui
ser aux charbonnieres que les
gens font es forestz. aucuneffoys
aux valciers ou len fait le uillet.
aucuneffoiz aux grauiz que len
appelle en france touilliers ou
beuuieres. aucuneffoiz es mar
liers ou la terre qui sappelle made
pith. ilz ont la moitie de leur greffe
ou enuiron a la moitie du moys
de iuing quant leur teste est se
uiee. et leur plusgrant greffe si
est en aoust tout au long du
moys. ilz naistent communement
en may. et porte la biche enuiron
ix. moys comme une vache. et a
aucuneffoys. ij. faons. Et ie ne
diuine quilz ne naistent aucuns
plus tost et aucuns plus tart
de trop selon ce que les causes et
raisons p sont. mais ie parle com
munement et ainsi fais ie des
autres choses. ilz naistent escha
quetez et durent en cel poil iuc



ques a la fin daoust quilz tournent
rous comme leur pere et leur me
re. et dellors vont dis la sitoit. que
un leurier a alle. a faire de la tel
tre. ainsi comme dun tret darba
lestre. des certz uige len le poil en
moult de manieres. especiaulment
en trois que on dit lun brun.
lautre fauue. et lautre blont. Et
aussi leurs testes sont de duerses
faconnes. Lune est appellee teste
bien nee bien cheuillee et bien en
trouchee ou bien paumee et bien
renglee. Renglee li est quant elle
est bien ordeneement selon la
hauteur et la taille que elle a re
glees les cornes a mesure lune
pres de lautre. cest donc bien ren
glee. Bien nee li est quant elle est
grosse et de meurrin et dautouliers
et est bien renglee et bien cheuil
lee et bien haute et ouuerte. Bien
cheuillee li est se elle est basse ou
haute. ou grosse ou grelle. et sont
menuement cheuillee et peuplee
de cors et haut et bas. Lautre est
dicte teste contrefaite ou diuerse.
cest quant elle est diuerse ou que
les autouliers vont amere. ou
quil a doubles mulles ou autre
diuerfite que communement nont
les autres testes des certz. Lautre
haute teste et ouuerte cest che
uillee et longues perches. lautre
basse grosse et bien cheuillee. une
mueillent. Et le premier cor qui
est empres les mulles sappelle en
trillier. et le secont surantouiller.
et les autres cheuilleurs ou cors
et ceulx du bout de la teste sappel

lent espois. Et quant il est de deux
il sappelle fourchie. Et quant est
de trois ou de quatre il sappelle tron
cheur. Et quant il est de .v. ou de
plus il sappelle paumeure. Et
quant il est tout entour dessus
cteuillee comme une couronne. il
sappelle couronnee. Et quant les
testes sont brunes aux charbonne
res couleurs es la teste demeure
noire. aussi fait elle quant ils
sont brunes aux trouilliers po
la teur qui est noire comme
tout. Et quant ilz sont brunes
aux raulcleis ou aux marrelures
sont demeurent leurs testes bla
ches. mais aucuns les ont bla
ches de leur nature. et aussi noi
res de leur nature. Et quant ils
se brunissent ilz sautrent punier
come un cheual du pie. et puis
se voutrent comme un cheual.
et lors brunissent ilz leurs testes
leurs antoilliers fait antoilliers
espois et brief. toutes leurs pelx
et ceuilleures. Et quant ilz sont
bruns qui est pour tout le temps
de iuillet. ilz demeurent iusques
a la saincte croiz de septembre.
Et lors vont et vant comme iap
dit. Et au premier an quilz
naissent portent les bosses. et au
second an gettent leurs testes 7
tro pointe et a celle temps peuent engen
drer. Cest bonne chasse que du
cerf. car cest belle chose bien chater
un cerf. et belle chose le destourner.
et belle chose le laissier courre. et
belle chose le chacier. et belle chose
le prendre. et belle chose les abais

coyent en paue ou en teue. et bel
le chose la curee. et belle chose
bien lescorchier et bien le destail
ler et leuer les droiz. et belle cho
se et bonne la venaison. Et il est
belle beste bruere se. tant que re
gardant toutes choses. ie tiens
que cest la plus noble chasse que
len puisse chacier. Ilz gettent les
fumees en bien les manieres se
lon les temps et selon les vian
des quilz sont ore ore tourtye ore
en plateaux. ore fourmees ore
aguillonnees. ore entees. ore
pressees. ore dotirees. et en tou
tes diuerses manieres lesqles
ie diray plus a plain quant ie
pleray comment le veneur les doit
iugier. car aucune foys ilz se ue
iugent bien par leurs fumees
a tout ilz par le pie. Et quant
ilz gettent leurs fumees par pla
teaux. cest en auril ou en may
iusques a mi iuing. ou ilz ont
mande bles tendres ou herbes
tendres. car encore nont ilz les
fumees fourmees. aussi nont
pas refaite leur gresse. mais sa
bien un aler se fort quant ar
et triel et gresse len lioys quant
la saison gettent les fumees en
tourtye. Et pouuez veoir diuis
chose ppent ou bien direr en gig
ner des cerfs les uns sont plus
tost alans et mieulx fuyans q les
autres ainsi que sont aussi
les autres bestes. et plus sachans
et malicieux les uns que les
autres. ainsi come les hommes
quel uns est plus sage q lau

tre. Et ce leur vient de bonne na-
ture. de leur pere et de leur mere.
et de bonne engendreure et de bo-
ne nourreture. et de bonne nais-
sance. et en bonnes constellacion
et signes du ciel. et cela est en ho-
me et en toutes autres bestes. on
les prent a chiens a leuriers :
aux roys aux laz; et autres her-
nops a foulles a treue et autres
engins. et a force come ie diray
cy en auant. Merueilleusement
est sages un uiel cerf en garen-
tir sa vie. et en garder co auanta-
ge. car quant on le chasce et il est
laissie courre du limier ou des
chiens le treuuent en tirant
senz limier. sil a un cerf q̄ soit
son compaignon. il le baillera
aux chiens a fin quil se puisse
garentir et que les chiens aillent
apres lautre et il demourra tout
coy. Et sil est tout seul et les :
chiens la cueillent il tournie-
ra en sa meute saigement et
querant le change des cerfs ou
des bisches pour les baillier aux
chiens. Et pour uoir sil pour-
roit demourer. et sil ne peut
demourer il prent congie a sa
meute et commence a faire sa fuy-
te la ou il scet quil a dautres
cerfs ou bisches. Et quant il est
la uenu il demeure en mi le cha-
ge. et aucunefops fuit en sem-
ble auecques eulx. Et puis
fait une ruse et demeure a fi
que les chiens cueillent les
autres bestes fresches et nouuel-
les de change. et il puisse demou-

rer. Et sil y a chiens sages qui se
sachent garder du change et il
voit que tout cela ne li vault.
donc a primes commence il a
faire ses malices et tour les uoyes
et retour sus soy. Et tout cela
fait il a fin que les chiens ne
puissent desfaire les estordes et
quil les puisse esloigner et soy
sauuer. on appelle ruses quant
un cerf fuit et refuit sus soy. et
estordes aussi. pour ce q̄l estort et
garentist sa vie. en faisant ses
subtilitez. Il fuit voulentiers aual
le vent. et ce est a ii. fins. car qūt
il fuit contre le vent. le vent li en-
tre par sa bouche et li seiche la gor-
ge et li fait grant mal. Et aussi
fuit il aual le vent. pour ce quil
oye toursiours les chiens venir
apres lui. Et aussi a fin que les
chiens ne puissent bien assentir
de luy. car ilz auront la queue
au vent et nonpas le nes. Et qūt
il orra quilz soyent pres quil se
haste pres bien. Et quant il les
orra loing quil ne se haste nue
trop. Et quant il est chaut a las
il se va rendre et refreschir es gros-
ses riuieres. et se fera porter au
aucunefops a lyaue demie lieue ou
plus senz venir a lune riue ne
a lautre. Et ce fait il pour deux
raisons. lune pour soy refroidir
et refreschir du grant chaut quil
a. lautre pour q̄ les chiens ne
veneurs ne puissent aler apres
luy. ne assentir les chiens en
leaue comme ilz ont fait p̄ terre.
Et si en tout le pays na grosse

81

riuiere il ua aux petites. et batra
ou a mont ou aual selon ce q
plus li plara denne lieue ou pl
lent uenir a lune iuie ne alaue.
Et se gardera au plus quil pour
ra de touchier aux raims ne bra
ches mais tousiours par le milieu.
a fin que les chiens nen puisset
assentir. Et tout ce fait il p les
deux raisons sus dictes. Et quat
il ne peut trouuer riuiere il ua
aux estancs ou autres mairs
ou mairixis. et si sait de fort !
longe aux chiens cest a dire quil
les ayt bn alosgues. Il entrira
dedans lestanc et se baignera un
tour ou deux p tout lestanc. et
puis sen pstra arriere tout p la
mesmes ou il est entre. et retuira
sus soy p la mesmes ou il est ve
nus un tret dare ou plus. z puis
se destournera pour demourer et
pour repoler. Et ce fait il pour ce
quil scet bien que les chiens ven
dront chascant iusques a lestanc
par la ou il est uenu. Et quant
il; ne trouueront quil aille pl
auant iamaiz nyront chascat
arriere p la ou il; mesmes sont
uenu; chascant. car il; sentiront
bien quil; y ont este autrefoiz.
Un cerf uit plus longuement
que beste qui soit. car il puet bie
uiure cent ans. et tant plus est
uiel et tant est plus biau et de
corps et de teste et plus luxurieux.
mais il nest mie si raste si legi
er ne si puissant. Et si dieut au
cunes gens mais io ne le afferme
mie. que quant il est tresuieil il

et par sa malice et par sa subtil
té. Quant des biches les vnes
sont brehaignes les autres sont
qui portent faons. De celles qui
sont brehaignes commencent le
saison quant celle du cerf faut.
et dure iusques a en quaresme.
Biche qui porte faons a matin
quant elle ira a son embosche
ment elle ne demoura ia auec
ques son faon. mais le laissera
bien loing de luy. et le tient du
pie et le fait coucher. et la le
faon demoura tousiours ius
ques a tant que elle se relieue
pour viander. et lors lappellera
elle en son langaige et il ven
dra a li. Et ce fait elle a fin que
li on la chascoit. que son faon
le sauuast et quil ne fuit pas
trouue pres de ly. Les cerfs ont
plus de pouoir de fuyr des lentre
de may iusques a la saint iehã
quilz nont en nul autre temps.
car ilz ont renouuelle leur char
leur poil et leurs testes pour les
herbes nouuelles et venues de
boys. et de fruiz. Et si ne sont
pas si pesanz car ilz nont pas en
core reffaite leur graisse ne de
dans ne dehors. ne leurs testes.
si en sont assez plus legiers et pl'
uistes. mais de la saint iehan
iusques p tout le moys daoust
demeurent ilz tousiours plus
pesanz. Et leur pel est moult bõ
ne pour faire biaucoup de choses
quant elle est bien courroyee et
prise en bonne saison. les cerfs
quant sont es haultes montaig

nes et vient au temps du rupt.
ilz descendent es plaines. forests.
bruyeres. et landes. et illec demeu
rent tout liuer iusques a lentre
dauril. et lors prennent ilz leurs
buissons pour reffaire leurs testes
pres des villes ou villaiges ou
plain pays ou il a biau viander
de gaignages. Et quant les her
bes sont haultes et parcrues. ilz
sen montent es plus haultes mõ
taignes quilz peuent trouuer. po'
les biaux viandeiz et belles herbes
qui sont lassus. et aussi pour ce
quil ny a mouches ne autres ver
munes aussi comme il ya ou plai
pays. et tout aussi que fait le bes
tail priue qui descent lyuer au
plain pays. et sen montre lestu
sus les montaignes. Et en celluy
temps des le rupt iusques a la pē
thecouste trouuereiz vous de grans
cerfs et vielx ou plain pays. mais
de la penthecouste iusques au
rupt en trouuereiz vous pou de
grauz fors que es montaignes
ilz en sont a quatre ou a six :
lieues pres. et cecy est vraye. le
ne sont raestnes cerfs qui sotent
nez ou plain pays. mais de ceulx
qui sont nez des montaignes
non.

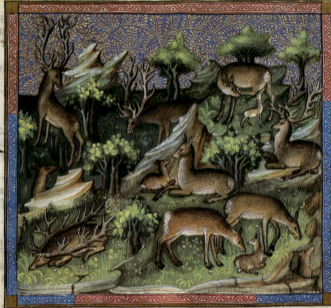

Cy deuise du mangier er de tou/te sa natur.

Bangier est bien di
uerse beste. er po ce
vous diray de sa fa
con. premierement
sa teste est bien di
uerse car il a plusgrant teste q le
cerf et plus cheuillie. car il porte
bien .iiii. cors. er aucune cops
moins selon ce qui sera vieil ran
gier er grant. il a la teste pannee
desus de treslongue er diuerse
panneure. car il a toute la che
uilleure de la panneure derriere

ainsi cõe le cerf a deuant. fors q les
antoilliers deuant lesquelx sont
pannes ausi. car il ma point les
antoilliers agus deuant comme
a vn cerf quãt on le chasce. il fuit
pou pour la grant charge quil a
en la teste. mais tantost se recule
encontre aucun arbre a fin que
riens ne li puisse venir fors q p
deuant. r met la teste basse e tire.
ril nich ou monde ãlãt ne le
uiter q il ose entrer dedanz. ne le
puisset prendre p nul lieu. po
la teste qui li auenue tout le corps
si dot il ne li vient p deuieir. Aisi

q les cerfs tierent des antouliers
dessoubz. ilz tierent des espois dessus.
mais ilz ne sont uue si grat coup as
un cerf. mais ilz sot plus grat paour
aux alanz z aux leuriers qist ilz
voyent leur diuerse z mueilleuse
teste. Ilz ne sont pas plus haulx q
un dain. mais ilz sot plus espes z
pl9 gros. Si un rangier lieue la tes
tre e arrier. sa teste est plus logue q
nest so corps. et tout so corps entre
dedanz sa teste. Jen ay veu e nourre
gue et nullement en en a oultre mer.
mais en tchutain pays en ay ie

pou veuz. Ilz viandent come un
cerf ou come un dain. et getent
leurs sumees en tourtres ou en
plateaux. ilz viuent bie loguemet.
on les preut aux ars. aux reps.
aux laz. aux foulees z autrs egins.
un rangier a plusgrant venoyso
q na un cerf. et la sa p9 est auqs
come un cerf. ilz vont au uut
apres les cerfs come font les
dains. et portent come une busche.
Et pour ce que on les chasce pou.
ie vueil tauup de plus parler de sa
nature car assez en ay dit.

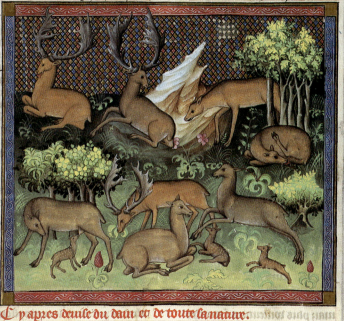

Cy apres deuise du dain et de toute sa nature.

dain est une
beste diuerse.
et combien q
moult de gens
en aient veuz
trestous nen
ont pas veuz.

Et pource est il bel deuiser. Il na
pas le poil tel comme a le cerf. car
il y a plus de blanc. ne aussi la tet
tre. Il est plus petite beste q le cerf.
et plus grant que le cheuerl. Sa
teste est pranee de longue pan
meure. et porte plus de cors q ne
fait un cerf. Sa teste ne pourroit
on bien deuiser sentz painture la. Ilz
ont longue queue trop plus que
un cerf. ilz portent aussi plus grat
venoyson que ne fait le cerf selo
leur coustange. Ilz naissent en la fi
de may. et bruef. toutes leurs na
tures ont apres la guise du cerf.
fors tant que le cerf va plus tost
au rut. et est plus tost en la saijso
que le dain. et en toutes autres
choses de leurs natures. aussi un
deuant le cerf. car quant les cerfs
ont la cxt. xv. iours au rut a pri
ne le dain se commence a eschau
fer. On ne fait point de suite de
limier au dain. ne va en quel
te comme du cerf. ne ses fumees
ne sont point en iugement cõe
celles du cerf. mais len le iuge
par le pie et par la teste ainsi cõ
ie diray plus a plain en auant.
Ilz getent leurs fumees en diuers
manieres selon les temps et selo
les viandes cõme font les cerfs.
mais plus voulentiers ẽ tourtes

que autrement. Quant chiens les
chacent ilz tournent en leurs
pays. et ne font point aussi lon
gue fuite comme fait le cerf. car
ilz ressaillent aux chiens moult
de foys. mais ilz fuyent bien lon
guement et fuyent tousiours se
ilz peuent les voyes. et tousiours
auec le change. Ilz se font prendre
es paues et batent les ruisseaux
cõme les cerfs. mais nõ pas si ma
liticeusement ne si subtilement.
ne aussi ne vont ilz pas a si grans
runers. ilz font bien longue fuite
pres que autant comme un cerf
Ilz vont trop tost de prim saut
plus que ne fait un cerf. ilz veuet
quant ilz sont au rut nõ pas de
la guise dun cerf mais trop plus
bas. et en gargatant dedens leur
gueule. Leur nature et celle du cerf
ne seurrament pas lune a lau
tre. car ilz ne seulement pas vou
lentiers la ou il ayt grant foyso
de cerfs. ne les cerfs la ou il ayt
grant foyson de dains. La char
Du dain est plus sauoureuse a to'
chiens que nest celle du cerf. ne
celle du cheurel. et pource est ce
mauuais change. quant on chal
ce le cerf a chiens qui ont autre
foys mengie de dains. Leur ve
noyson est trop bonne et la gard
len et sale. cõme celle du cerf. Ilz
demeurent voulentiers en lee pais
et tousiours voulentiers en com
paigne dautres dains. si nest de
le moys de may iusques a la fi
daoust. que pour paour des mout
ches ilz prennent leurs boyssons

aucunefoys auecques vn autre
daui. aucunefoys tous seulz.
Et demeurent voulentiers en

hault pays. ou il a valees ou pri
tes montaignes. on lescorche et
le deffait ou comme vn cerf.

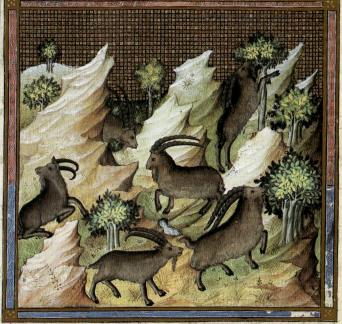

Cy deuise du bouc et de toute sa nature.

ouc nest pas
comme beste
que cha lai cog
noille. et pour
ce vueil ie deui
ser de sa nature.
facon. et vie. les boucs ya de .ij.
manieres. les vns sappellent boucs

sauuaiges et les autres boucs
plains. et aucuns les appellent
sains. Les boucs sauuaiges sont
bien aussi grans de corps comme
vn cerf. mais ilz ne sont mie si
longs ne si hault en iambes. mais
ilz ont bien autant de char. ilz
portent leurs testes en tel manie
re comme ya est figure. et le corps
aussi est de la fourme qui est pr

figure. Et aucuns dient que
autaut danz come ilz ont. Ilz
ont autaut de grosses rayes au
trauers de leurs cors. mais ie ne
la ferine mie. mais tout ainsi q
vn cerf mect sa teste et les cors.
tout ainsi mettent ilz leurs rayes
toutevoyes ilz ne portent fors q
leurs perches. lesqueles sont gros
ses comme la iambe dun home.
et aucunefoiz comme la cuisse
selon ce quilz sont viebz boucs.
Ilz ne gietent ne ne muent poit
leurs testes. ne nont point de
meules comme font cerfs ou au
tres bestes. et ou plus a de royes
en ses cors et plus les cors sont
longs et plus gros. et plus viebl
est le bouc. Ilz ont grans barbes
et sont bruns de poil de loup et
bien veluz. et ont vne raye noire
p'mi leschine tout au long. et les
felles et le ventre faunes. les iam
bes deuant noires. et derriere fau
nes. leurs piez sont comme des
autres boucs priuez ou chieures.
et leurs tralles grosses z grandes
et rondes plus que dun cerf. les
os tout alauenant dun bouc
priue ou dune chieure. mais qlz
sont plus gros. Ilz naplent en
may. et faonne la chieure sau
uage ainsi que fait vne biche.
ou chieurele ou dame. mais elle
na nulle fois fors q vn bouquet.
et les nourrit et alaite tout ai
si que fait vne chieure priuee.
Ilz viuent derbes de boys et de
fruiz tout ainsi come iay dit des
autres bestes douces. Ilz gietel

leurs fumees en torche au com
mencement du nouuel temps.
et apres ilz les treuuent fourrees
ainsi que font les cerfs. On les
iuge par les fumees quant sont
en torches ainsi que on fait vn
cerf. et aussi quant elles sont
fourrees comme on fait vn
cerf. combien que elles ne soyet
vne de tieu maniere. car elles
retreent quant elles sont four
nees sus la fourme des fumees
dun bouc ou dune chieure priuee.
mais que elles sont trop plus
grandes et plus grosses. Ilz vot
au ruit enuiron la toussains et
demeurent vn moys en leur cha
leur. et puis quant leur ruit
est passe ilz se mettent en harde
et compaignie ensemble. et des
cendent des haultes montaignes
et roches ou ilz auront demoure
tout leste. tant pour la noif co
me pour ce quilz ne treuuent
de quoy mengier ne viander
la sus. nonpas en vn pays moult
plain. mais vers les piez des mo
taignes queurt leur vie et aussi
demeurent iusques vers pasqs.
Et lors les boucs sen montent
es plus haultes montaignes
quilz treuuent. et chascun pret
son buisson ainsi que font les
cerfs. et demeurent aucunefoiz
deux boucs ensemble ainsi que
font les cerfs. et aucunefoys
vn tout seul. Les chieures se dep
tent lors de eulx et vont demou
rer plus bas. pres des ruisseaux
pour faonner. Et ainsi demeu

rent toute la saison de lestr. les
bouts hors dance les chieures
insques a tant que le temps de
leur rut vient comme iay dit.
Et lors courent ilz sus aux gens
et bestes. et se combatent entre
eulx. et vient en la maniere q̃
fait vn cerf. mais non pas de tel
guise car ilz chantent trop plus
laidement. De la maniere comēt
on les chasce et prent diray ie
quant ie parleray du veneur.
Quant on est blesce dun cerf
cest trop perilleuse chose que quãt
on est blesce dun bouc. car le cerf
fait plaie aussi comme dun
coutel. et le bouc ne fait point
de plaie. mais il blesce du coup
quil donne. nonpas du bout de
la teste mais du milieu tant q̃
iay veu quil rompoit a vn home
le bras. et a vn autre la cuisse.
Et sil tenoit vn home encontre
vn arbre ou encontre terre il le
tueroit ou romproit tout sens
ce quil ne li feroit ia plaie. ne
il na si fort homme ou monde
sil fiert dune grant barre de fer
ou dune coignie sus leschine du
bouc quil la li face point ployer
ne baissier. Quant il est auint
il a le coul si gros que cest grãt
merueille de le veoir. ilz font biē
longues fuytes quant on les
chasce. et vont bien tost. et se vot
garentir es haultes roches ainsi
que sont les cerfs aux paues.
cest grant merueille des grans
saulx quilz sont pour garentir
leur vie dune roche a lautre. car

iay veu saillir bouc de dix toyses
de hault en vn saut. et ne mon-
toit mie. ne ne se faisoit point de
mal. car ilz se tiennent aussi fer-
mement sus vne roche comme
fait vn cheual sus le sablon. Tou-
tesfoys aucunefoiz cheent ilz de
si hault. et pour la pesanteur qũ
ont quilz ne se peuent pas soul-
tenir sus les iambes pour ce heūt
ilz de leurs testes contre la roche.
et en cela se garantissent et soul-
tiennent. mais il y faillent bien
aucune foys. car ilz se rompent
le col. mais cest bien a tart. Des
autres bouts ysans sont leurs
corps et leurs testes de la four-
me qui est ya figuree. et sont
trop plus petiz. car ilz ne sont
gaires phisgrans que est vn bouc
priue. Leurs natures et vies
sont auques comme du grant
bouc sauuaige. Et aussi aucune
foys les bouts ysans se veulent
gratter en les cuisses de leurs cors
et boutent aucunefoys si fort
quilz les se mettent p̃ les testes
et ne les peuent retirer pour ce
que elles sont iointes et picote-
es. et ainsi tumbent et se rompent
le col moult souuent. Aussi
quant ilz viennent de leur viã-
der tousiours vont demourer
es roches. et gisent sus le plus
dur des rochiers. Les queues des
grans bouts sont comme dun
cerf. et des autres bouts. sont
comme dun bouc priue. Le suif
de chascun des deux bouts est bon
contre adurcissement de nerfs.

Ilz aceuillent trop grant venoy
son especiaulment les grans
boucs et plus dedanz que dehors.
Les chieures ont aussi leurs cor
nes comme les boucs de chascune
nature. mais non pas si granz.
Les deux manieres des boucs
ont leur gresse et leur saison
comme le cerf. et leur nuit enui
ron la toussains. et lors les doit
on chacier iusques a leur rut.
Et pour ce quilz ne treuuent rien
vert en yuer. ilz menguent des
puis et sapins. et .i. boys que on
appelle boir qui tousiours est vert
et autres closetes q puent trou
uer de vert. et qui soit leur ra
freschiment. Leur pel est moult
chaude quant elle est bien con
rayee et prise en bonne saison
car nul froit ne pluye ne puet
entrer dedanz se le poil est dehors.
et en mes montaignes en sot
plus vestuz les genz quilz se sot
descarlate. et en sont aussi leurs
chauces et leurs collers car de
teles bestes y ail trop. et en vne
veue ay ie veu yuer que on en
voit plus de .vi.c. Et tant pour
la char comme pour la pel chas
cun paysant y est bon veneur
de cela. car il nya pas trop grant
maistrise a les prendre. Toutes
voyes quant ie parleray du ve
neur diray ie comment on les
doit chacier. Leur char nest pas
trop saine. car elle engendre fie
ures pour la grant chaleur qlz
ont. Toutesvoyes quant ilz sont
en saison leur venoyson est

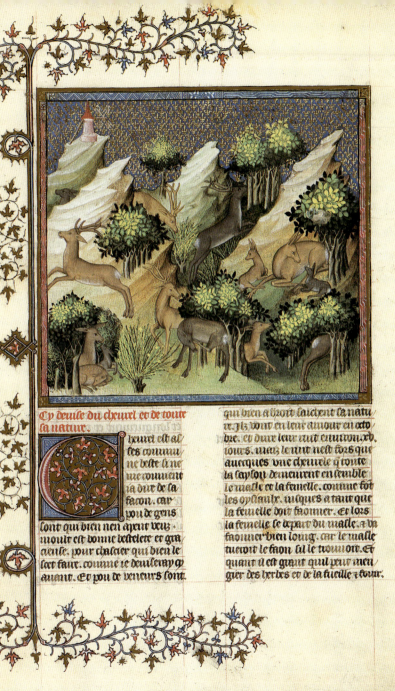

Cy deuise du cheurel et de toute sa nature.

heurel est a ses commune beste li ne uuc comment a dit de la facon. car pou de gens sont qui bien nen ayent veu. mouit est bonne bestelete et graciense. pour chacier qui bien le seet faire. comme ie deuiseray quy auant. Et pou de veneurs sont

qui bien a droit saichent sa nature. Jlz uont en leur amour en octo bre. et dure leur uit enuiron xv. tours. mais le uut nest fors que auecques une cheurele q toute la saylou demeurent ensemble le masle et la femelle. comme fot les oysiaulx. iusques a tant que la femelle doit faonner. Et lors la femelle se depart du masle. a ua faonner bien loing. car le masle tueroit le faon sil le trouuoit. Et quant il est graut quil peut men gier des herbes et de la fueille x fouir.

Adonc la cherurele se maccompaig
ne auec le masle. et toussiours
seront en semble qui ne les tue
ra. Et qui les deptira et chascera
lun loing de lautre. ilz se racō
paigueront le plus tost quilz
poirront. et se querront lun lau
tre iusques atant quilz se soyēt
trouues. la cause pour quoy ilz
sont toussiours en semble le
masle et la femelle et nulle au
tre beste du monde ne lest. Si est
pour ce que voulentiers vne
cherurele porte deux faons mas
le et femelle. Et quant ilz sont
nez en semble toussiours se tien
nent en semble. Et pour quāt
quilz ne soyent nez dune cherurele.
si est leur nature tele comme
iay dit dessus. Et iay pris che
urele qui auoit deux faons de
dans le corps. Des quilz sont re
tiz du uit ilz getent leurs tes
tes. car pou de cherureulx trouue
rez silz ont passe deux ans quilz
ne soyent uiuez a la toussains.
puis refont leurs testes velues
ainsi comme le cerf. et froyent
en mars comunement. Cheurel
na point de sayson de chascer
car il ne porte point de venaylo
mas on doit laisser a chascer les
cheurreles pour les faons qui se
pordroient delle que elles soiēt preins
iusques a tant que elles ayent
faonne et que leurs faons puis
sent uiure sens elles. Cest bonne
chasce car elle dure tout lan. et
ilz sont bonnes fuytes et plus
longues que ne fera vn gra̅t

cerf en droit auer de sayson. Che
urelx nont point de iugement
y les fuuiees ne par le pie gaures
le masle de la femelle comme
ont les cerfs. Ilz nont pas trop
grant vent. ilz ne cueillent poi
de venoyson comme iay dit se
nest dedans. et la plus gra̅t :
gresse quilz puissent auoir de
dans. cest quant ilz ont couuers
les roignons de suif. Quant
chiens les chascent ilz tournēt
en leur pays. et restaillent bien
souuent aux chiens. Et quant
ilz voyent quilz ne peuent durer
ou leuriers les ont couruz ilz
uident le pays. et font leur fui
te bien longue pour aler mourir.
Et fuyent et refuyent les voyes
bien longuement. et batent les
buissons tout en la guise dun
cerf. et se il feust si belle beste ne
si royal comme le cerf. ie tiens que
ce seroit plus belle chasce q̅ du
cerf. car elle dure tout lan. Et
est trop bonne chasce et de grant
maistrise. car ilz uiuent trop bie̅
et longuement et malicieuse
ment pour quant quilz getent
leurs testes ne froyent. Ilz ne se
reparent point de leur poil iusq̅s
au temps nouuel. Il est diuer
se beste car il ne fait nulle cho
se de nature dautre beste. Il fuit
le pueple et puy maisons. car
il ne scet ou il va quant il fuit
pour soy desconfire. la char du
cheurel est la plus sainne q̅ on
puisse menger de beste sauua
ge. Ilz uiuent derbes et des gaig

nages. de vignes. et de ronces.
de glant et de toutes faines et
de toutes autres irueuires de
boys. Quant la cheurele a son
faon. elle fait tout en la guise
que iay dit de la biche. Quant
ilz sont au ruit ilz chantent
de trop laide chancon. car ilz se
blent une cheure que chiens
teignent. quant ilz fuient a
leur ayse tousiours vont sail
lant. mais quant ilz sont las
ou leurriers les chascent ilz cou
rent. et aucunefoys trotent.
ou vont le pas. et aucunefoys
se bastent et ne saillent point
lors. aucuns dient du cheurel
quil a perdu ses laux. et cest
mal parle. car tousiours lais
se il les laux quant il est bien
haste. et ainsi quant il est las.
Quant il fuit au commence
ment deuant les chiens. il fuit
comme iay dit les laux. et tout
beraie. et le cul et les naiges re
bourssees et bien blanches. quant
il a couru longuement il fuit
le poil tout aplaigne. et nest
point beraie. ne le cul nest pas
si blanc. Quant il ne peut plus
en auant il sen reuient rendre
a aucun ruissel. et quant il a
bien longuement batu ou a
mont ou aual il demeure en
leaue dessoubz aucunes rames
quil napert en hrue fors que
la teste. et li passeront aucune
foys les chiens et les veneurs
par dessus et par de coste quil ne
se bougera ia. car combien quil

soit fole beste si a il assez de mali
ce et de subtilite par soy garen
tir. il va trop tost. car a poines
au partir de son lit. il attendra
un pareil de leurriers. Ilz demeu
rent es forz buissons ou es forz
tes bruieres ou genestes ou a
ronces et voulentiers en hault
pays ou montaignes apres a ua
lees. Et aucunefoys en plain.
leurs faons napartent esclaireter
tout ainsi que ceulx des cerfs. et
ainsi que les cerfs mettent les
boces au premier an. ilz portent
ia les tuiliaux et broches auxoys
quilz ayent leur an. il ne lestor
che ne destait pas ainsi comme
fait un cerf car il na point de
venoyson que on doye saller. et
ainsi aucunefoys on le donne
aux chiens ou tout ou ptie. ilz
voint a leur viandeis ainsi co
me sont les autres bestes. au
vespre et au matin sen vont
pour eulx aler demouer. che
uel tient et demeure voulen
tiers en un pays en este et en
yuer qui ne li fera ennuy,

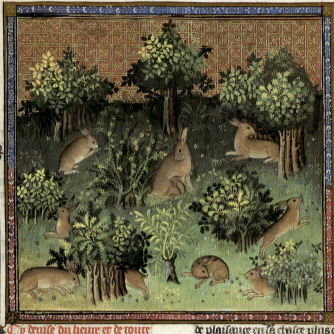

Lieure est assez
comune beste.
si ne me con
uient ia dire
de sa façon.
car pou de gens
sont qui bien neu ayent veu.
ilz viuent des blez. et autres gaig
nages de herbes de fueilles de esco
ces darbres de raisins et daucuns
autres fruiz. moult est comme
bestelete vn lieure et moult y a

de plaisance en sa chace plus q
en beste du monde par .v. raisons
si ne treuit si petite chose. lune
car tout lan sa chace dure sens
riens espargnier. et de nulle
autre beste ne le fait. Et aussi
le peut on chacier au vespre
au matin. au vespre quant
sont releuees. au matin qut
sont alees au giste. et des autres
bestes non. car sil pluet au ma
tin vous aurez poue vie tournee
et des lieures non. Lautre le q
rir et cerchier vn lieure est trop

belle chose. especiaument qui fait
aussi comme ie fais. car il cou
uient que mes chiens saillent
trouuer p maistrise. et queur
point par point. en deffaisant
tout quant que elle aura fait
la nuyt. des son viandeis iusqs
a tant quilz la facent saillir. Et
cest belle chose quant les chiens
sont bons. et le seuent bien fai
re. Et vn lieure yra bien aucu
nefoys a son giste de son viandeis
demie lieue. especiaument e plat
pays. Et quant elle est saillie.
cest belle chose. car elle sen yra de
.xx. ou de .xxx. leuuers. car elle
va trop tost. Et puis est aussi bel
le chose la chasce des chiens a le
prendre a force. car elle fuit bie
longuement et malicieusemet.
vn lieure fuira bien deux lieues
ou plus ou au moins vne sil
est vielx lieure ou malle. Donc
est tresbonne la chasce du lieure.
car tout lan dure comme iay
dit. Et le queur est tresbelle cho
se. et la course des leuuers belle
chose. et le prendre a force belle
chose. car cest grant maistrise
pour les subtilitez et malices qel
le fait. Quant vne lieure se re
lieue pour aler a son viandeis
ou sen reuient a son giste. vou
lentiers elle va et vient p vn
chemin. et p la ou elle va ou re
uient elle ne peut souffrir que
il y ayt tuussel ne herbe qui la
touche ancois vuit des dens et y
fait son sentier. Aucunefoys va
demourer loing de son viandeis

demie lieue ou moins. aucune
foys pres de son viandeis. mais
pour quant que elle demeure :
pres ne serra que elle uayt tour
nee vn quart de lieue ou plus
loing de la ou elle aura viande.
et puis sen reuient de son viandei
demourer. et ou que elle aille de
mourer pres ou loing de son
viandeis. elle y va si malicieuse
ment et si subtilment quil nest
homme du monde qui deist q
nul chien peust deffaire ce q elle
a fait. ne la deust trouuer. car
elle yra vn tret dare ou plus par
vne voye. et puis reuenir sus son
autant. et puis prendra daultre
part et fera cela meismes .x. ou
.xx. foys. puis sen uendra en son
pays et y fera semblant de demou
rer. et croisera dix ou douze foys.
et fera ses rules illuec. puis pren
dra aucun faulx sentier et sen
yra bien loing. Tieulx semblas
fera elle trop de foys encois q
elle sen aille a son demourer
Lieure na mil ingeniemet p le pie
ne p les fumees. car tousiours
les gete en vne guise. fors quat
elle va en amour que elle gete
les fumees plus arlees et plus
menues. especiaument le malle.
Lieure ne vit gaires longuemet.
car a grant peine passe lieure le
.vij. an. pour quant que on ne
la chasce ne preigne. Elle oyt
bien mais elle voit mal. elle a
grant pouoir de courre pour la
seicheresse des nerfs que elle a.
elle sent pou. et a trop pou de ber..

Quant on la quiert et chiens
crient elle sen fuit de la paour
que elle a des chiens. aucune foiz
la voit on en son lit gisant. et
aucunefois les chiens la prenēt
auant que elle se meuue. et elles
qui demeurent que on les voye
au lit. voulentiers sont forz lie
ures et bien couranz. lieure q̄
fuit les deux oreilles droites na
gaires paour. et se sent fort. en
core quant elle tient lune orē
le droite et lautre basse sus leschi
ne. elle ne prise tous les chiens
ne leuriers gaires. Vne lieure
que quant part de son giste re
gibe et dresce la cueue sus leschi
ne comme un conil. cest signe
destre fort et bien courant. lie
ures fuient en diuerses manie
res. car aucunes fuient tout
droit tant comme pourront
tirer une ou deux heures. puis
fuient et refuient sus elles et
demeurent quant plus ne pe
uent et se font prendre que la
de tout le iour on ne laura
veue. et la premiere foys que
elle resault elle se fait prendre
pour ce que elle na plus de po
uoir. Autres fuient un pou et
puis demeurent. et cela font
bien souuent. et puis prenēt
leur fuite si longue comme ilz
peuent pour mourir. Autres
qui se font prendre en le meu
te meisme. et especiaument ilz
sont ieusnes lieures. quilz nayēt
passe deun an. on cognoist au
dehors de la iambe deuant de la

lieure quant elle a passe un
an. si fait on du chien si fait
on du regnart. si fait on du
loup. a un petit os quilz ont ē
los qui est pres des nerfs ou il
a une caue entre deux. Aucune
foys quant leuriers les courb
ou chiens les chacent elles se
boutent dessoubz terre ainsi cō
me un conuil ou es caues des
arbres. ou passent bien une
grant riuiere. Chiens ne chac
ceunt une les uns lieures si bie
come font les autres. p̄ quatre
raysons. lune quant lieures
sont engendrez de nature de
cōnis comme sont es gairnes.
chiens nen assentent pas si
bien. lautre. lieures de leur
nature portent dassentement
plus les unes que les autres.
et pource les chiens assentent
mielx des unes que des autres.
ainsi cōme une rose a plus de
flaireur q̄ une autre. et bien q̄
toutes soyent roses. lautre. au
cunes font fuites q̄ chiens chac
ceunt tousiours apres tout droit.
les autres vont riotant tour
nuant et demourant. dont les
chiens souuent. et les taillēt
plus souuent. lautre si est se
lon le pays p̄ ou elles fuient.
car si elles fuient le couuert.
chiens en assentiront mielx q̄
si elles fuient la chāpaigne ou
le chemin. pour ce q̄ elles touchēt
de tout le corps aux herbes ou
pays fort. et quant elles vont
les champs ou les champaig

nes elles ny touchent que du
pie. dont les chiens ne peuet par
tant bien asseutir. Et aussi di
ie que vn pays est plus doulx
et plus aimable que nest vn
autre. lieure tient voulentiers
vn pays. et si elle a compaigne
dun autre. ou de leur enfanz ya
cinq ou six. iamais autre lieure
estrange fors que celles de leur
nature ne laisseront aprochier
en toute la marche quilz tienne.
Et pour ce dit on que qui plus
chace de lieures plus en treuue.
car quant en vn pays a pou de
lieures on doit celles la chacier
et prendre a fin que les autres
lieures du pays enuiron vieig
nent en celle marche. des lie
ures les vns vont plus tost a sob
plusfors que les autres. ainsi
come des louues et des autres bes
tes. Et aussi le viandeis et le
pays ou elles demeurent y fait
moult. car quant vn lieure de
meure en plain pays ou il na
nulz buyssons. ceulx lieures sot
voulentiers fors et tost alanz.
Et aussi quant elles viandent
deux herbes q len appelle iune le
serpol. et lautre pouliol. elles
sont fortes et tost alautres. lie
ures vont pour le saplon de le
amour. car il ne sera ia moys
en lan quil nen y ait de chaudes.
Toutesuoyes communement est le
grant amour ou moys de ien
uier. et en celluy moys vont el
les plustost que en moys de lan
et masles et femelles. Et des

may iusques a vendenges sont
ilz plus lasses. car elles sont plei
nes derbes et de fruiz. ou preins.
ou communeient ont leurs leur
tiaux. les lieures demeurent en
diuers pays et selon le temps.
car vne fois demeurent es fou
gieres. autre es bruieres. autre
es blez. autre es garez. autre
es loys. Car en iuuier et en fe
urier demeurent elles voulen
tiers es garez. et en auril et en
may. et des puis que les blez sot
haulz quilz se peuent couurir ilz
y demeurent voulentiers. Et qʒ
les blez se commencent a leuer
ilz demeurent es vignes. et lpuer
es fors buyeres et es buyssons
et hayes. et tousiours voulentiers
au couuert du vent et de la pluye
Et sil fait pour de soleil ilz sont
voulentiers au ray du soleil. car
vne lieure de sa nature et de son
sentement cognoist la nuyt de
uant quel temps fera lendemal.
et pour ce se garde elle au mielx
que elle peut du mal temps.
lieures portent deux foys moys
leurs lieurtiaux ainsi come
fait vne lice. Et puis sen fuyt
loing dilleur et vont querir vou
lentiers le masle. car si elles de
mouroient auec leurs lieurtia
gaurs voulentiers les menge
roient. Et si elles ne truuent
le masle. elles reuiennent a les
lieurtiaux a chief de piece. et
nourissent et alaitent leurs
lieurtiaux par lespace de. xx. io9
ou enuiron. Vne lieure porte

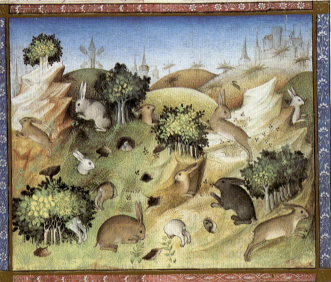

coumencent deux leurreaux.
mais ien ay bien veu q̃ portoit
vi. v. iiij. et .iij. et si dedans .iij. iours
q̃ elle a leurette elle ne treuue le
malle pour soy faire alinhier. les
leurreaux seroit mengez p elle.
Quant ilz sont en leur amour
ilz font ainsi come chiens mais
que ilz ne se lient pas en semble.
Jlz ont leurs leurreaux en aucuns
petiz buyssonnez ou bapettes ou es
toutes des bruyeres ou de iones.
ou es blez ou es vignes. Si vous
trouuez une lieure q̃ apt le roi meil
ure leurette. z leuriers la courrent
ou chiens la chaceront. et vo̅ p̃ito

nez lendemain vous trouuerez
q̃ elle aura treuue les leurreaux.
z portez autre part aux dens. co̅
vne lisse porte les petiz chiens.
On prent les lieures aux leuriers
z aux chiens courans a force. aux
pouclettes ou bourses. aux filez et
repceulx. z aux cordeletes menues.
getant. ou elle a fait ses brisees
qr elle va a son viandeis come
iay dit deuant qr elle est en sa
chaleur. se elle passe p lieu ou il
apt des co̅niz. elle emieura la
plusgrant p̃tie apres luy. car
ilz la poursuront come les
chiens font les lices chaudes.

Cy apres deuise du connil et de toute la nature.

onnil est
assez com-
mune bes-
te. si ne
me conuient
la dur de la
façon car
pou de gens sont qui bien nen
apeint ueu. la conuille porte. xxx.
iours et non plus. et conuient
que elle aille tantost au masle.
car autrement elle mengeroit
ses conuillaux. aussi que iay
dit de la lieure. Elle porte ore
deux ore trois. ore quatre. ore. v.
lapreaux. Et qui veult auoir
bonne garenne de connilz il les
doit chacer deux ou trois fois
la sepmainne aux espaignolz
qui sappellent chiens doyseaulx
z les faur encloter. car autrement
ilz uuident le pays si ou ne les
tient tousiours pres de leurs
plapiers ou terriers. especiaument
si lieure y passe qui soit cheu de
comine iay dit deuant. quant
le connil veult aler a la connille.
il fiert si grant coup du pie en
terre que cest grant merueille.
et en cela se chausse et puis sault
sus. Et quant il a fait sa besoig-
ne il se laisse cheoir arriere tout
pasme. et demeure vn petit com-
me se il estoit mort. Ou les prent
tout aussi comme les lieures. et
aux furs quant ilz sont aux tol-
les. la char du connil est meilleur
et plussaine que celle du lieure.
car celle du lieure est melenco-
nique et seiche plus que celle du

connil. De quant a la chace du
connil. ie le diray quant ie par-
leray comment on doit chacier
et prendre les autres bestes et li.
Et pour ce que on ne le chace a
force combien quil y ait bien a
maistrise a le chacier. il me sem-
ble que iay assez parle de sa na-
ture.

**Cy deuise de lours et de toute
sa nature.**

Ours est asset
commune
beste. si ne me
couuient ia
dire de la faço
car pou de gens
sont qui bie
nen ayent veu. Ours si sont de
deux conditions. les uns sont
grans de leur nature. et les au
tres petiz de leur nature pour
quant q̃ soient vielz. toutes

uoyes leurs mengues 7 uies
et conditions sont toutes unc
maz. les grans sont les plus
forz. et ceulz qui menguent
aucunefoys les bestes priuees
merueilleusement sont forz
p tout leurs corps fors q̃ en la
teste qu'ilz ont si feibles que silz
y sont feruz ilz sont tost estour
dis. et si fort y sont feruz mors.
Ilz vont en leur amour en de
cembre. les uns plus tost. les
autres plus tart. Celon ce que
ilz sont a uecop en bonnes pastu

res. et duient en leur grant cha
leur. xb. iours. Et tantost co
me lourse a conceu et se seint
grosse. elle se met en vne cauer
ne de roche et demeure dedaus iuf
ques atant que elle ayt faone.
et pource preut on pou dourses
qui sofent preigns. Et les ours
masles demeurent aussi dedaus
les cauernes. xl. iours senz me
gier et senz boure. fors que ilz suf
cent leurs mains. et au. xl. io
ilz yssent hors. et si cellup iour
fait bel. ilz sen retournent dedans
leurs cauernes iusques a autre
xl. iours. car ilz pensent que en
core fera mal puer et tiour iuf
ques a cellui iour. Et si le dit io
quilz yssent hors de leurs cauer
nes fait lait. ilz uont hors pen
sant quil fera bel diller e auat.
Jlz naissent en mars. et napssee
deux au plus. tous mors. et de
meurent mors par lespace de vn
iour. et leur mere les alaine si
fort et les eschaufe et leiche de
sa langue. que elle les fait re
uiure. et leur poil est plus pre
de blanc que de noir. et a lautre
bien vn mops petit plus. la
cause est. car ilz ont males on
gles et males dens. et sont fe
lonneuses bestes de leur natu
re. Et quant ilz ne tiennent
le lait de leur mere a leur guise.
ou que lourse se bouge ou se
meut. ilz mordent et esgratinent
les poupes de leur mere. et elle
se courrouce. et les blesse. ou
tue aucunefops. Et pour ce se

garde elle quant ilz sont vn pou
forz que ne les laisse plus alai
tier. maiz elle va mengier tout
quant que elle peut trouuer. et
puis leur gete p la gorge deuat
eulx ce que elle a mengie. et ai
si les nourrist iusques atant
quilz se peuent pourchascier. Et
quant lours fait sa besoigne
auecques laourse. ilz sont a gui
se come ce de femme. tour et en
dus lun sur lautre. Jlz viuent de
herbes. de fruiz. de miel de char
cue. et aure quant ilz en peuet
auoir. de lait. de glan. et de faue
de froumiz. et de toute vermine.
et chataigne. et montent sus les
arbres pour quere des fruiz. Et
aucunefops quant tour leur
faut p grant puer. ou p grant
famine. ilz oseront bien prendre
et tuer vne vache ou vn buef.
maiz pou sont qui le facent. mais
pourceaulx. brebiz. chieures. et
tel menu bestail menguent ilz
et prennent voulentiers quant
ilz les tiennent a point. especiau
ment ceulx qui sont de la grant
tourme. Jlz duient en leur foze
r. ans. et a grant poine ours
peut viure. rr. ans. car ilz deuie
nent voulentiers auengles. et
puis ne peuent querir leurs vie
ilz uont trop loing a leur mengier
selon si pesanz bestes. et cest afin
que on ne les tiraue. car ilz ne
demourront ia pres de leurs
mengues. Quant on les chasse
ilz fuyent de tone. et ne li cou
rrit pas sus iusques atant qz

sont blesciez. mais quant ilz sont
bleciez. ilz courent sus a tout
quant quilz voyent deuant
eulx. Ilz ont merueilleusement
forz bras de quoy ilz estraignent
aucune foys vn home ou vn chie
si fort quilz la foulent ou tuent.
des ongles ne font pas mal. par
quoy nul home ne nulle bes-
te en puisse mourir. mais ilz ti-
rent aux mains et meinent a
a leur bouche et a leurs denz. et
cela sont leurs meilleurs armes.
car ilz ont trop fortez male morsu
re. tant que se ilz tenoient vn ho-
me par la teste. ilz li romproient
le test iusques a la cervelle et le
tueroient. Et se ilz tenoient le
braz on la iambe dont lhome aux
deux et aux mains silz la rompe-
roient tout oultre. ne il nest si
forte lance despieu. que aux mais
quant ilz sont tenuz ilz ne la ro-
pent. il est pesant beste tant que
les chiens qui le veulent bien
chacier le voyent touliours.
car il ne court gaires plus que
vn home. il ne se fait point
abayer au trouuer come fait le
sanglier. aincoys sen fuit de l
loye come feroit vn lievre. iusqs
a tant que les chiens lateignent
et li commencent a faire mal.
et lors il se met en deffense. Au-
cuns se lievent sus les piez der-
riere come vn home. et ce est signe
de couardise et desstroy. mais quit
ilz sont sus les .iiii. piez. et aten
dent lhome qui vient contre eulx.
a donc est ce semblant quilz se

veulent iruenchier et non pas
fuir. Ilz sentent de loing et ont
bon vent plus que nulle beste
fors que sanglier. car ilz sentiront
vnes pastures de glant se ilz sont
en vne forest. et en tout le pays
nen a plus fors que en celle fo
rest. ilz en auront le vent de .vi.
lieues loing. Et quant ilz sont
las et desconfiz. ilz se vont pren
dre en aucune petite riuier ou
ruissel. et on les chace aux alans
aux leuriers et aux chiens cou
ranz. a larc. aux espieux. aux
lances et aux espees. aux laz. et
aux cordes. aux fosses et autres
engins. Leur homes a pie mais
quilz ayent bons espieux et se
veulent tenir compaigne peuent
bien tuer vn ours. car sa manie
re est tele que a chascun qui le
fiert il se veult iruenchier de
chascun. Et quant lun le fiert il
court sus a cellui. et quant leu
tre le fiert il laisse cellui et cuert
a lautre. et ainsi le peut ferir chac
cun tant de fois comme il veult.
mais quilz soyent bien appensez
et ne seshabissent pas. mais vn
home tout seul ie ne li conseille
mie. car il lauroit tost afolé ou
tue. Leur nature est de demourer
es grans montaignes. mais quit
il neyge fort ilz descendent pour
la neyge et pour ce quilz ne treu
uent que mengier aux plaines
forestz. Ilz gietent leurs laisses
aucunesfoiz en torche et aucune
foys en plateaux come vne va
che. selon ce de quoy ilz auront

mengie. car se ilz ont mengie
raisins ou autres choses sem
blables qui soient moles ilz
gietent leurs laittes en plateaux.
Et silz ont mengie du glan
ou de faine ou de semblables
choses dures. ilz les gietent en
en torche. et pueent engendrer
a vn an. et lors se partent de
leur mere. Ilz vont ou le pas
ou le cours. et a pettes trotent.
Sil est prins pour quant que
il est attachie petit a demeure
que toussiours nen aille ca et
la. se non que il mengue ou
dorme. Il va voulentiers les voyr
quant il va a son ayse. mais
quant on le chasce il fuit les
couuers et les forests. La saylon
de leurs conuiemer en may. a
dure iusques a tant quil va
aux ourses. Et toutes ces say
sons sont gras ou dedanz ou
dehors. et plus dure sa saylon
que de nulle beste qui soit. Et
quant il est blecie et peut esca
per aux chasceurs et est hors
deulx il se oure aux mains sa
plaie et tyre hors les boyaulx.
Quant il reuient de ces men
gues il va voulentiers les che
mins. et quant il se destourne
des chemins cest pour sen aler
demourer. Et quant il sen va
demourer il ne fait point de
ruses. il se taigne et coille co
me vn sanglier. et boit a ma
niere dun sanglier et mengue
en guise dun chien. Il a mole
char et malsauouruse a mal

saine pour mengier. Son sain
porte medecine contre goute et
adoulement de nerfs mesle auec
autres onguemens et huilles.
Ses piez sont meilleurs a men
gier que rien quil porte. Vous
deuez entendre que on appelle le
sain de toute beste mordanz. et
mengues quant ilz vont men
gier. Et des cerfs et de toutes bes
tes rousses qui ne sont mordanz
on appelle le suif. et quant ilz
vont mengier on lappelle viander.
et laittes de ours et de sanglier et
de loup. et fumees de cerf de dain
et de chevrul. et celles des lieures
et des connilz crotes. et celles des
regnartz et des taissons et daul
tres puantes bestes sont appellees
e fiantes. et de celles des loutres
sont appellees espraintes.

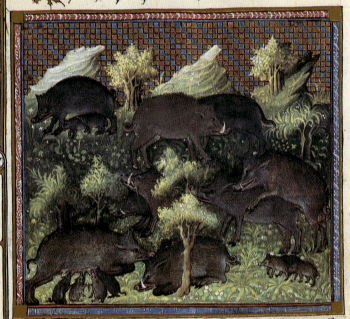

Cy deuise du sanglier et de toute sa nature.

anglier est assez commune beste si ne me couuient ia dire de la facon

sar pou de gens sont qui bien nen ajent veu. Cest la beste du monde qui a plus fors armes. et qui plus tost tueroit vn honne ou vne beste. ne il nest nulle beste quil ne tuast

seul a seul plustost que elle ne feroit lui. ne honne hx part si donc il ne li failloient sur leschine la ou il ne peut auenir a se reuenchir de ses denz. car hons ne lhepars ne tuent mie vn honne ne vne beste a vn coup comme il fait. Car il couuient quilz le tuet des ongles esgratinant et mordant aux denz. et le sanglier tue dun coup. comme on feroit dun coustel. et pour ce lauroit plustost tue quil nauroit lup. Cest vne orguelh

leuse et fiere beste et perilleu
se . car ien ay veu aucunefoys
moult de maulx auenir . et
lay veu feur homme des le ge
noil iusques au piz tout fen
dre et tuer tout mort en vn
coup senz parler a homme . et
moy meismes ail porte a fir
moult de foys moy et mon
coursier . Ilz vont en leur amo
aux truyes . enuiron la saint
andrieu . et durent en leur r
grant chaleur trois septmai
nes . et pour quant que les tru
yes soyent refroidies . le sangle
ne se retrait pas de elles cõme
fait lours . aincois demeure
en leur compaigne . et sa fou
che et sont ensemble iusques
a leppyplaine passee . et lors
se departent des truyes et võt
prendre leurs buyssons et que
rir leur vie tous seulz . et tous
seulz demeurent iusques a r
lautre tout de lan quilz vont
aux truyes . et lors les appelle
len outles car ilz ne sont poit
vne nuyt ou sont vne autre .
lors que tant comme trouuet
a mengier . car toutes men
gues leur sont faillies comme
glan . faine . et autres choses .
Et aucunefoys vn grant san
glier a bien vn autre senglier
auecques luy . maiz cest a tart .
Ilz naissent en mars . Et vne
fois lan vont en amours .
Et pou de truyes portent deux
foys lan . especiaulment les
sauluaiges maiz ien ay bien

veu . Ilz vont bien loing aucune
foys a leurs mengues . et leur
lieuent pour aler a leurs me
gues entre nuyt et iour et se
vont a leur demeure aincois
quil soit iour . maiz si aucune
foys le iour les prent au che
min . ilz demeurent voulentiers
en quant petit fort lieu . la ou
le iour les prendra iusques a
tant quil soit nuyt . Ilz ont le
vair de la glant autant cõme
lours ou plus . Ilz viuent derbes
de flours . especiaulment en r
may qui les fait renouueler
leur poil et leur char . et dient
aucuns bons veneurs que en
cellui temps pour les herbes et
pour les fleurs quilz menguet .
ilz portent medecine . maiz ie
ne la ferme pas . et menguet
touz fruiz et tous blez . Et quãt
tout cela leur fault ilz boutent
de la mesle du muisel deuant qlz
ont trop forte dedanz terre bien
parfont pour querir les racines
de la fouchiere . r de lesparge . et
dautres racines dont ilz ont le
vent dessoubz terre . Et pose ay
ie dit quilz ont trop grant vent .
Ilz vermeillent et menguent tou
tes vermines et toutes charoig
nes et ordures . ilz ont fort cuir
et forte char especiaulment sus
lespaule . Et quant ilz vont r
aux truyes . leur saylon comme
ce de la saincte croix de septem
bre iusques a la saint andrieu
quilz vont aux truyes . car ilz sõt
en leur gresse . quant ilz sõt retraiz

des truyes. les truyes ont leur
saploii iulques a tant quilz
ont leurs pourceaux. Quant
on les chasse ilz se font voulentiers
abayer au partir du lio pour lo
quel quilz ont. et courent sus
aux chiens et aucaus aux hou
mes. mais quant il est eschauffe
ou courroude ou blesce. lors ?
aiert il sus a quant quil voit
deuant luy. Il demeure ou plus
fort boys et plusefoys quil peut
trouuer et fuit le couuert et le
fort. car il ne vouldroit ia que
on le veist pour ce que il ne se fie
pour en son fuir fors que en sa
deffense et en ses armes. et car
tre souuent. et se fait abayer
souuent. especiaulment vn grst
sanglier. Il fuit longuement
quant chiens le chassent. espe
ciaulment quant il est vne fois
attore. et a vn pou deuantaige
deuant les chiens. de la meute.
iaimaiz les chiens ne le reproi
cherouc. ce nouuiaux chiens de
relcis on ne les relcisse. Il fuiu
bien de soleil leuant iulques
a soleil couchant. ou est roesne
porc sur son tiers an. au tiers
mars comptant cellui ? quoy
il est nez. ce despart de sa mere. et
peut engendrer au bout dun
an. Ilz ont quatre dens. deux en
la tanre dessus et deux en la bar
re dessoubz. des petites ne parle
ie qui sont teles comme dun au
tre porc. les dens dessus ne li ser
uent de riens fors que daguiser
celles dessoubz et faire tailler.

et celles dessoubz appelle on les
armes ou lames du sangler de
quoy ilz font le mal. celles des
sus appelle on gres. car ne ser
uent fors que de ce que dit est.
Et quant ilz sont aux abaiz ilz
les afilent touziours et malchat
lune encontre lautre. pour les
faire mielx taillans et plus agu
es. Quant on les chasse ilz se
coillent voulentiers es bois. et
se ilz sont blecez cest leur mede
cine que de souiller. le porc qui
est en tiers an ou passe fait pl'
de mal et est plus viste quest
vn vielx sangler. ainsi comme
vn ioesne home plus que vn vieil.
Maiz le vieil sanglier se fait pl'
tost tuer. car il est orgueilleux
et pesant. et ne peut ne deigne
fuir. aincois aiert tantost alo
me. et fait de grans coups.?
maiz non pas si apertement co
me fait le ioesne sanglier. il
oyt trop clerement. et quant
on le chasse et il vient hors du
buysson ou forest. on len le ?
chasse pour vuidier le pays. il a
doubte dentreprendre le cham
paigne ou de lessier sa forteresce.
et pour ce il gette sa teste hors
du boys auant quil en ysse du
tout. ou tout le corps. et illec de
meure et escoute et regarde. et
prent le vent de toutespars. et
si lors voyt ne sent nulle chose
qui li puisse nuyre a faire so
chemin quil veult aler. il sen
retourne dedanz le boys. iamaiz
p illec ne sauldra. si toutes les

deffenses et huees du monde y
estoient. mais quil a entrepris
son chemin il ne laisseroit pour
rien que il nalast tout oultre.
Quant il fuit il fait pou de tru
ses ce nest quil vueille demou
rer. aincoys aиert sus aux chiens
ou aux gens. pour quant que
on le tiere ne blesce. il ne se plait
ne cure pour. mais quant il
vient courir sus aux homes. il
menasce fort en groignant.
mais tant comme il se puet def
fendre il se deffent seur plaidre.
Et quant il ne se puet plus def
fendre pou de sangliers sont q
ne se plaignent et cuent quil se
vient sus le mourir. Ils getent
leurs testes come les autres
porcs et selon leurs mengues
ou molles ou dures mais on
ne les porte a lassemblee ne ne
les juge len comme fait du cerf
ou daultre beste roussel. A grant
poine un sanglier .xx. ans. il ne
renuie iamais ses dens. ne ne
les pert ce nest de coup. on appel
le de toutes bestes rousses les tres
et des bestes roulles le pie ou les
fores. Et puet len appeller les
unes et les autres toutes ou er
tes. leur sain est bon ainsi co
des autres porcs prives. et leur
char aussi. Aucunes gens dient
que a la iambe deuant on cog
noist quant aux un sanglier
a. car il a tantes petites fosletes
en la iambe come il a des ans.
mais ie ne la ferine mie. Les
truyes meurent auecques elles

leurs pourceaux deux ventrees leur
plus. et puis chascent ceulx de
la premiere ventree en sus delles.
car ils ont ia .ii. ans et trois
mars comptant cellui e quoy
ils sont nes. Et bref elles ont
toutes natures daultres truyes
privees fors que elles ne portent
que unefoys lan. Et les privees
portent deux. Quant elles sont
courroucees elles cuerent sus
aux hommes et aux chiens et
aux bestes aussi bien que le san
glier. Et se elles ont mis a terre
un homme elles demeurent plus
sus luy que ne fait un sanglier.
mais elles ne peuent mie tuer
comme fait un sanglier. car elles
nont une teles dens. mais elles
sont aucunefoys assez de mal de
mordre. Sangliers et truyes se
souillent voulentiers quant ils
vont a leurs mengues chascun
iour ou quant ils entreuiennet.
et afilent aucunefoiz leurs dens
aux arbres quant ils si frotent
et ils sont partis du sueil.

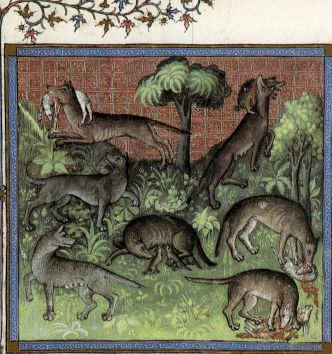

Cy deuise du loup er de toute
sa nature.

oup est
alte com
mune bel
te si ne me
conuient
la dire de
sa facon.

Car pou de gens sont qui bien
nen ayent veu. Jl vont en leur
amour en feurier aux loupues.
et sont en la maniere que tont
les chiens. et sont en leur grst
chaleur. xi. ou. xij. iours. Et

Et quant vne loupue est
chaude sil a loups ou pays. ils
vont tous apres elle ainsi cõ
me vont les chiens apres vne
lisse quant elle est chaude.
mas iamais nul ne la ligne
ra fors que vn. Elle faut en
telle maniere que elle puiene
en les loups. vi. ou. vij. iours
sens menger et sens boire et
sens dormir. car ils ont tant
le courage a elle quil ne leur
chault de boire ne de menger
ne de dormir. Et quant ils sõt
bien las elle les laisse bien re

poser iusques a tant quilz sont
endormiz. et puis gratte du pie
et esueille cellui qui li semblera
qui plus layt amee. et plus
ayt trauaille pour elle. et len
va loing dillec et se fait aligner
a li. Et pource dit on quant
aucune femme fait aucun
mal. q elle semble a la loupue.
pource que elle se prent au plu
lait et au plusmeschant et
cest la verite que la loupue se
prent au plusmeschant. pour
ce quil a plus trauaille et plus
ieune que nont les autres
est il plus poure plusmeigre
et plus meschant et cest la cau
se pour quoy on le dit. Aucu
nes gens dient que oncques
loup ne vit son pere. et cest vi
te aucunefoys. et non pas tous
iours. car il auient que quant
la loupue en ameine cellui loup
que elle veult plus comme
iay dit. et les autres loups et
ueillent. ilz se mettent tantost
aux routes de la loupue. et silz
tiruient que le loup et la loup
ue se tiennent ensemble. tuel
tous les autres courent sus au
loup et le tuent. Et pource dit
on que loup ne vit oncques
son pere. Et cecy est verite en ce
cas. mais quant en tout le pays
na se non vn loup et vne loup
ue lors ne peut ce estre verite.
ou aucunefoiz p auenture. les
autres loups se sont esueillez
si tost ou si tart que encore le
loup ne se tendra auecques

la loupue. ou par auenture se
ront ia laissiez. et lors sen fuit
il des autres loups quilz ne le
tuent pas et en ce cas aussi
nest pas verite. Ilz peuent enge
drer au bout dun an. et lors
se departent de la mere et de le
pere. et aucunefoys auant qz
ayent vn an. mais quilz ayent
les deux enfantz et renuees tou
tes a leur droit. Des autres pe
tites deux quilz ont premiers.
car ilz ont .ii. deux en vn an.
les premiers leur cheent quant
ilz auront deux an. et puis
leur reuiennent les autres qz
portent tous les iours de leur
vie senz renuier. Et quant celles
sont refaites. a leur droit donc
laissent ilz leur pere et leur me
ere. et vont querir leurs aue
tures. mais pour quant quilz
aillent loing. ne demeurent
longuement luu senz lautre.
pour ce nest pas que silz encon
trent leur pere ou leur mere
qui les ont nourriz quilz ne
leur facent feste. et renuerence
tousiours. Et sachiez q quant
vn loup et vne loupue se sont
acompaignez. ilz demeurent to
iours voulentiers ensemble. et
pour quant quilz aillent quer
re leur proye loing lun de ce
lautre de la. Al ne sera que la
nuyt ne soyent ensemble silz
peuent. et se non au moins au
bout de trois iours. et tielx
loups ainsi acompaigniez por
tent a mengier a leur enfanz

ainsi bien le pere comme la mere.
fors que tant que le loup men
gue premierement son saoul.
et puis porte le remenant a ses
chiens. la loupue ne fait pas
ainsi car aincois que elle men
gue elle porte tout a ses chiens
et mengue auec eulx. Et se le
loup est auecques les chiens
quant la loupue vient et elle
porte rien et le loup na asses
mengie il oste la proye a elle
et a ses chiens et mengue so
saoul premier et puis laisse
le remenant sil en ya. et se no
si mueroit de faim silz vielent.
car il nen compte gaures mais
quil ayt le ventre plain. Et qui
la loupue voit ce elle est si faul
te et si malicieuse que elle lais
se la viende que elle porte loing
de la ou sont les louppeniaux
et vient voir si le loup y est.
et sil y est elle atendra tant q
le loup sen soit ale. et puis apor
tera la viande a ses louppeniaux.
mais le loup qui est aussi mali
cieux quant il voit venir la loup
ue senz nulle proye il va flairer
a sa bouche. et sil sent que elle :
ayt rien porte il la prent aux
denz et la bat tant quil conuient
que elle li moustre ou elle a lais
sie sa proye. Et quant la loupue
saparcoit quil fait ainsi quant
elle tourne a ses chiens. elle vi
ent tout le couuert. et ne se :
moustre point iusques a tant
q elle ayt veu se le loup y est ou
non. Et se il y est elle se mūce

isques a tant quil sen soit ale
quiere sa proye pour la faim que
il a. Et lors quant il sen est ale
elle porte a mengier a ses loup
ueciaux et cest la droite verite.
Aucuns dient que elle se baig
ne et corps et teste quant elle re
uient a fin que le loup ne sente
rien que elle ayt porte. mais ie
ne la ferme mie. Autres loups
passans dauenture qui ne soit
mie ainsi acompaignez naport
point a la loupue a nourrir
les chiens. mais quant le loup
et la loupue sont acompaignez
et il na plus loups ou pays p
droit naturel sentement il scet
bien que les chiens sont siens.
et pour ce les ayde il a nourrir
mais cest malgracieusement.
Au temps que les louppeniaux
sont petiz. les loups sont plus
gras que en temps de lan. car
ilz menguent ce quilz prennet
et ce que la loupue a les chies
deuroient mengier. Et portent
les loupues .ix. septimaines
et aucunesfoys trois ou quatre
iours plus. Onesfoys lan voit
en leur amour. Aucunes gens
dient que la loupue ne porte
point de chiens tant comme sa
mere est viue. mais ie ne la ter
me pas. Elles ont ainsi leurs
chiens comme vne lisse ore
plus ore moins. Ilz ont grat
force. especialment deuant et
male morsure et forte. car au
cunesfoys vn loup tuera bien
vne vache ou vne iument. et

a si grant force en la bouche. qi
porteru en sa gueule vne chie
ure ou vn mouton ou vne bre
bis ou vn pourcel senz touchier
a terre. et courru si fort portant
la beste que si mastins ou cheual
cheurs ne viennent au deuant.
les pasteurs ne autres gens a
pie ny pourroit ateindre. Il ?
vit de toutes chars de toutes cha
roignes et de toutes vermines.
et sa vie nest pas longue. car
il ne vit plus de .xij. ou de.
.xiij. ans. Il a male morsure
et venimeuse pour les crapaux
et vermines quil mengue. Il
va si tost marz quil soit. Voir
que iay veu lessier quatre leic
ces de leuriers a doubles hure
apres lautre qui ne pouoient
afichier au loup. car il va aussi
tost comme beste du mode et va
trop longuement son aler. Cest
on le chasse a force aux chiens
couranz il ne fuit gaurs loig
deulx si mastins ou leuriers
ne la loigneut. Il fuit le cou
uert comme vn sanglier ou
comme vn ours et voulentiers
les voyes. Il va communement
querir sa vie de nupt et aucu
nefoys de iour quant il a grut
faim. Et aucuns sont qui chac
cent cerfs sangliers et cheurelz
et seruent tant comme vn !
mastin et prenent des chiens
quant ilz peuent. Il en y a dau
ans qui menguent les efanz.
et aucunefoiz les hommes. et
ne menguent nulle autre char

puis quilz sont encharnez aux
hommes aucoys se laisseroyet
mourir et ceulx apelle len loups
garoulx. car on sen doit gar
der. Et sont si cauteleux. que
quant ilz assaillent vn homme.
ilz le tiennent silz peuent au
coys quil les voye. Et aucunefoiz
silz les voit preuuer. ilz lassail
lent si soubtiluement que a poi
nes eschape quilz ne le preignet
et tuent. car ilz se seuent tres
bien garder des armes que lom
me porte. la cause pour quoy
ilz se preuent aux hommes si
sont deux. lune si est quant ilz
sont trop vielx et perdent leurs
denz et leur force. et ne peuent
porter leur prise ainsi quilz sou
loient faire. donc conuient qlz
se preignent aux enfanz q nest
pas forte prinse pour eulx. et
ne les leur conuient aporter ?
nulle part. fors que seulement
mengier et ont plus tendre char
que nest la pel ne la char dune
beste. lautre raison si est. quat
ilz sont encharnez en pays de
guerre ou il a eu batailles et es
tors. et lors ilz menguent des
homes morz. ou des pendus q
sont bas attachez ou qui cheent
du gibet. et la char de lomme
est si sauoureuse et si plaisant
que puis quilz sront enchar
nez ilz ne mengeroient autre
beste. aucoys se laisseroient
mourir. car iay veu quilz les
soient les brebiz et prenoient
et tuoient le pasteur. Or recueil

leulement est sachant beste et
faulse plus que nulle beste en
garder tous les auantaiges.
car il ne fuira iamaiz trop fort
fors tant comme il en aura
besoing. car il veult touiours
estre en sa force et en son alaine.
car chascun iour li est besoing.
car chascun qui le voit le crie
et chasse. Quant on le chasse
a force il fuira tout vn iour le
leuriers ne li sont lesiez. Il se faut
voulentiers prendre en aucun
village ou tuisel. il se fait pou
atraire se non quil ne puisse
aler auant. Ilz deuiennent au
auiefoiz enragiez. Et quant
ilz mordent vn homme a poi
nes en peut garir comme iay
dit car leur morsure est trop
venimeuse pour les crapaux
quilz menguent comme iay
dit et dautre part pour la ma
ladie de la rage. Quant ilz sont
pleins ou malades ilz peissent
de lerbe comme vn chien pour
eulx vuidier. Ilz demeurent lon
guement senz mengier. car
vn loup demourra bien senz
mengier. vj. iours ou plus.
Quant la louppe a ses chiens
a peennes tient la mal pres de
la ou elle les aura. pour pao
de les perdre. Si le loup vient
a vn parc de brebiz. sil a loisir
il les tuera toutes aincois quil
en mengue. On les prent a
force aux chiens aux leuriers.
aux laz et aux cordes. mais sil
est pris en vn laz ou es autres

cordes quelles que elles soient
il les coupe merueilleusement
tost de ses denz. si on ny est bien
tost pour le tuer. aux foulses.
aux aguilles. et aux hausse
piez. ou a pouldres venimeu
ses que on leur donne en la
char. et aussi en autres manie
res. Quant le bestail descent des
montaignes hyuer. ilz descen
dent apres pour auoir leur vie.
Ilz suiuent voulentiers genz
darmes pour les charoignes.
du bestail ou des cheuaulx morz.
ou dautres choses. Ilz vllent
comme chiens. et silz sont deux
loups ilz feront si grant noyse
que vous direz que il ny a plus
de. viij. chiens. et cela font ilz
quant il fait cler temps et serein.
ou quant ilz sont ieunes loups
qui nont encore passe leur an.
ou quant len appelle en villa
pour les encharnier. A grant
poine le on les a encharnez de
mourront la ou ilz auront
mengie. especiaument vietx
loups. au moins la premiere
foiz quilz mengeront. mais
quant ilz sont asseurez quilz
ont mengie deux ou trois foiz
que on ne leur fait nul mal.
lors aucunefoyz ilz y demeu
rront. mais aucuns sont si
malicieux quilz mengeront
la nuyt et sen iront le iour
loing bien deune lieue ou pl'
demourer. especiaument silz
sentent que on leur ayt fait
ennuy. ou silz sentent que on

leur apt fait train de char por
les chascier. Ilz ne se plaignent
pouir quant on les tue comme
sont chiens. maiz des autres
natures leur ressemblent ilz
auques. De ses autres natu
res manieres et malices diray
ie plus a plain quant parle
ray comment on le doit chascier.
Si on li gete moult de leurres
il regarde devers chascun qui
il les voit venir. et cognoist tan
tost cellui qui le veult prendre.
lors se haste il de fuir quant
quil peut. maiz ceulz sont le
urres qui ne losent prendre
tantost les cognoist. si ne haste
maia son eur. Et quant on li
gete au coste ou devant le urre
quil le vueille bien prendre
et il le voit. sil est plain il se
wide et derriere et devant tout
en courant pour estre plus ?
viste et plus legier. On ne
peut nourrir un loup pour
quant que on lait petit ne
vieswe. et len le chascie et bate
et tieigne en discipline que
touisiours il ne face mal sil a
loisir et le peut faire. et iamaiz
pour quant quil soit prive ne
sera se on le maine dehors quil
ne regarde touisiours et de ca
et de la pour veoir sil peut en
nul lieu faire mal. ou il regar
de car il a doubte que on ne li
face mal. Car il seet bien en
sa cognoissance quil fait mal.
et pour ce le crie len chascier et
tue. maiz pour tout cela ne

puet il laissier sa mauuaise
natur. On dit que le destr
pie du loup de devant porte
medecine au mal des mammelles
et aux voces qui viennent aux
pouraux prinez dessoubz les
mamelles. et auisi le foye du
loup seiche et fait pouldre ?
est bon au foye de lomme. tou
tesfoiz ie ne la ferme une. car
ie ne vue vueil mettre en mo
liure chose qui ne soit droite
verite. la pel du loup est bien
chaude pour faire moufles ou
pelices. maiz ce nest pas belle
fourrure. et auisi elle put to
iours se elle nest bien concree.

Regnart
est asses co
mune bes
te si ne me
couuient
ia dire de
sa facon
car pou de gens sont qui bien
nen aient veu. Il a moult de
condicions teles comme a le
loup. car la regarde porte au
tant comme la loupue fait ses
chiens vne foiz plus et autre

monis ainsi comme vne loup
ue. maiz que elle les fait dessoubz
terre bien parfont plus que la
loupue ne fait. et est chaude
vne foiz lan. Elle a la morsure
venineuse comme le loup. et
sa vie nest pas plus longue q̃
dun loup. A grant peine prent
on regarde preigns. car quat
elle se sent preigns et pesant elle
demeure tousiours enuiron les
tesnieres. et se elle oit riens ta
tost se boute dedanz. aincois q̃
chiens la puissent prendre.
Elle est moult malicieuse et

faulse beste comme le loup. la
chasce du regnart est moult
belle. car les chiens le chascet
de pres et voulentiers toushos
en assentent pour ce que il sint
les fors pays. et ainsi pour ce
que il est puant durement.
Et quant renart veult vuidier
vn pays ne prendre la cham
paigne. pour ce que il ne se tie
point en son courre ne en sa def
fense. car il est trop freble. et se
il le fait ce sera p droite force.
et toushours vendra le couuert.
et se il ne se pouoit couurir q
dune voilee il sen couurira. Et
quant il voit quil ny pourra
durer. donc se met il dedanz tir.
et a ses fosses qui sont les for
tereces lesquieles il scet bien.
et iller le puet on bien fouir et
prendre. mais quil soit el plai
pays. mais non pas en voires
ny en costes. Se leuriers le cou
rent. le deserner semee quil a
se il est en plain pays il cochie
voulentiers les leuriers a fin
quilz le laissent pour la pueur
et pour lordure. et aussi pour la
paour quil a. son petit leurer
de lieure qui prent tout seul vn
regnart fait bian hardement.
car ien ay bien veu de grans qui
prenoient cerfs et sangliers et
loups qui en laissoient bie aler
vn regnart. Quant la regnarde
va en amour et elle quiert son
compaignon. elle crie a voix :
enrouee comme voix de chien :
enragee. et aussi quil elle na

tous ses regnardiaux elle les ap
pelle en celle mesme guise. elle
ne se plaint point quant on la
tue. mais toushours se deffent
a son pouoir. Elle vit de toutes
vermines de toutes charoignes
et ordures. mais sa meilleur vi
ande et que elle aime plus. si
sont gelines et chapons et oues
et oes. petiz oyselez sauuaiges.
car elle les tue a point. pa
meilleurs. grillons laut fourma
ge et buerr. Grant dommage
font es gareunes des counilz et
des lieures. desquielx ilz prenent
et menguent voulentiers p leur
grant subtilite et malice et no
pas pour courir. Aucuns sont
qui chascent comme les loups. Au
cuns qui ne vont qan villaige
querir leur proye come iay dit.
Ilz sont si malicieux et si soubtilz
q ne hommes ne chiens ny peuet
mettre remede. ne ne se peuent
gaiter de ses faulx tours. Ilz de
meurent voulentiers es fors bu
yssons et hayes ou touffes pres
des villes ou villaiges pour tou
iours faire mal a gelines et au
tres choses comme iay dit. la pel
du regnart est bien chaude pour
faire moufles ou pelisces. mais
ce nest pas belle fourrure. et aus
si elle put toushours si elle nest
bien conraye. le sain du reg
nart et ses mouelles sont bon
nes a adurcissement de nerfs. De
ses autres natures manieres
et malices parleray plus a plai.
quant ie diray comment on le

doit chalcier. On les prent aux
chiens aux leuriers aux laz
et aux cordes. maiz il coupe

laz; et cordes auſſi comme faît
le loup maiz non pas ſi toſt.

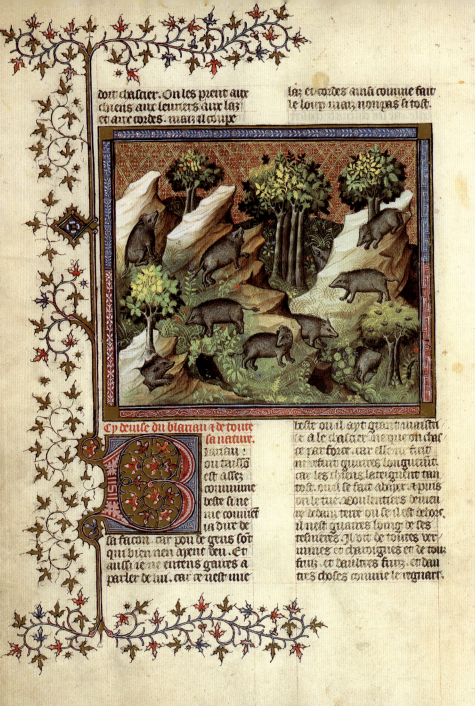

Cy deuiſe du blaireau de toute
ſa nature.

B
laireaus:
ou taiſſõ
eſt aſſez
commune
beſte ſi ne
me conuiẽt
ia dure de
ſa façon. car pou de gens ſõt
qui bien nen ayent veu. Et
auſſi ie ne cuiens gaires a
parler de lui. car ce neſt mie

beſte ou il ayt grant nauiſtri
ce a le chaſcier ne que on chaſ
ce par force. car ellõt trait
mentiut guaires longuetuit.
car les chiens lateignent tan
toſt. ouil ſe faît abayer. a puis
on le tue. Voulentiers demeu
re dedauz terre ou ſeil eſt dehors
il neſt guaires loing de ſes
treſuieres. Il oit de toutes ver
mines en champignes et de tou
fruiz. et dautres fruiz. et dau
tres choſes comme le regnart.

maiz il ne se ose mie tant auã
turer le iour comme il fait.
car il ne seet ne puet fuir. Jl
uit plus de dormir que dautre
chose. Jlz sont une foiz lan leurs
chiens comme reguarts. et les
sont dedanz les soittes comme
reguarts. Quant on les chase
ilz se deffendent fort. et ont
leur morsure uenimeuse co
me reguart. Encore se deffen
dent ilz plus fort que ne fait
le reguart. Cest la beste du mõ

de qui plus a quineulx gresse
dedanz. et cest pour le long
dormir quil fait. et son sam
porte medecine comme cellui
du reguart. On dit q̃ un enfant
qui onques nauroit chauscie
sollers. si les premiers quil ?
chausce sont de pel de taisson
il garira les cheuaulx du sarc
sil monte sus. maiz ie ne la fer
me mie. sa char ne uault rien
a mengier nõ fait celle du reg
nart. nõ fait celle du loup.

Cy apres deuise du chat et de toute la nature.

hat est
asse; com
mune bel
te si ne
me conu
ent la di
re de sa fa
con. car
pou de
gens sont qui bien nen aient
veu. Toutesuoyes y a il de diuer
ses manieres de chaz sauuaiges.
Especiaument il en y a uns qui
sont grans comme liepars. et
ceulx appellent aucuns loups
ceruiers. z les autres chaz loups.
Et cest maudit. car ilz ne sont
ne loups ceruiers ne chaz loups.
On les pourroit miex appeller
chaz liepars que autrement. car
ilz traient plus a liepart que a
autre beste. Ilz viuent de telx vi
andes comme autres chaz viuent.
fors tant quilz prennent des
grimes et des oes. et vne chie
ure ou vne brebiz silz la tieu
nent toute seule. car ilz sont
ainsi grans que vn loup. et
ont auques la fourme dun
liepart. maiz quilz nont pas
si longue cuue. Vn leurier z
tout seul ne pourroit prendre
aurestement vn de ces chaz. il
prendroit et tendroit plus ter
me et plustost vn loup quil ne
feroit luy. car il a les ongles co
me vn liepart. et en oultre tres
male morsure. On les chace
pou se nest dauenture. et quât
chiens les tieunent dauenture

il ne se fait pas longuement
chacier. maiz se met tantost
en deffence. ou il monte sur
vn arbre. Et pource quil ne
fait pas longue fuite. en parle
ray ie pou. car la chace de luy
na guaires de maistrise. Ilz po
rtent et sont en amour comme
vn autre chat. maiz ilz ne font
de leurs chatons fors que deux.
Ilz demeurent es caues des ar
bres et sont illuec leur lit de
fouchieres et derbes. et le chat
macle ayde a nourrir les cha
tons en la fourme que fait le
loup.

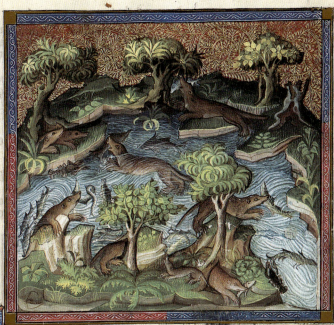

 ...outre
est asse;
commu
ne beste
si ne me
conuient
la dure de
sa facon.

Car pou de gens sont qui bie
nen ayent veu. Elle vit des poi
sons et demeure environ les ri
uieres. uiuers et estancs. aussi
mengue elle des herbes des prez
aucunesfoiz quant sont tendres

Elle demeure dessoubz les racines
des arbres pres des riuieres. et
va a ses mengues ainsi que vne
autre beste fait. aux herbes seu
lement en prim temps. ⁊ aux
poissons comme tay dit est.
Elle noue p dessus les riuiers.
et par dessoubz quant li plaict.
Et pource ne li puet eschapper
nul poisson que elle ne preigne.
se il nest trop grant. elle fait
trop grant dommaige es uiuers
et estancs. car vne paire de lou
tres senz plus destruira bien de

poisson vn grāt viuier ⁊ vn grāt
estanc. ⁊ pour ce les chasce len.
Jlz vont en leur amour au temps
q̄ font les furons. q̄ chascū q̄ en
tient en son hostel sert. ⁊ portent
autāt cōe furons. aucunefops les
chiens plus ou moins aise que
les furons. Et sont les chiens es
fosses dessoubz les racines des
arbres pres des riuieres. on les
chasce aux chiens p̄ grāt maistri
ainsi que ie diray cy ē auāt.
Et aussi les prent on es viuiers
a cordeletes cōe on fait les lieures
aux filez aux hauscepiez ⁊ autres
ēgins. Elle a male morsure ⁊ ve
nimeuse. elle se deffēt biē de la for
ce des chiens ⁊ q̄nt elle est prise

aux cordes ou filez. se on ny est
tost elle rōt les cordes aux dēs.
et se deliure. Je nen vueil pl' fai
re mēciō de lui ne de sa nature.
car la chasce de lui est ce q̄ plus
vault. fors tant que elle a ses piez
cōe vne oue. car elle a pel de lui
a lautre. ⁊ na nul talon. fors q̄
elle a vne boete dessoubz le pie
et appelle on les marches de la
loutre. ainsi cōme on appelle le
pie du cerf. ⁊ les fumees tieres
ou espraites. loutre ne demeu
re gaires en vn lieu. car quāt elle
a espuisee ⁊ māgie le poisson q̄y
est. lors va elle aucunefops vne
lieue en amont ou aual quāt des
poissons. si elle nest en estanc.

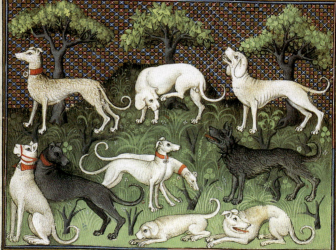

Cy apres deuise des manieres et condicions des chiens.

A pres ce q
iap dit de
la nature
des bestes
tant de :
doulces co
me des :
mordans
que len chace. li wil deap ore
dire de la nature des chienz q
les chacent et prenent et de
leurs noblefces et condicions
lefqueles font fi grandes et fi
merueilleufes en aucuns chi
ens. quil nest nul homme quil
le peuft croire fil neftoit trop
bon veneur. et bien cognoiftar.
et qui les apt hante trop lon
guement. car ceft la plus no
ble befte et plus raifonnable
et plus cognoiffant que dieu
fift onques. et fi nen ofte en
moult de cas ne homme ne
nulle autre chofe. car no trou
uons es anciennes pyftoirs
tant de nobleffes de chiens et
leons touliours en eulx qui
bien le veult cognoiftre. q nul
come iap dit ne le pourroit :
auoir ne penfer. combien que
toutes natures et de hommes et
de toutes autres bestes vont e
defcendant et en apettffant. et de
vie et de bonte et de force. et de
toutes autres chofes. fi tre finer
ueilleufement. que quat ie voy
les chiens qui au iourduy chac
cent. et ie penfe aux chiens q
iap veuz ou temps paffe. Et auf
fi ie voy la bonte et la loyaulte

qui fouloit eftre es feigneurs du
monde et autres gens. et voy ce
qui maintenant y eft. ie di bie
quil ny a comparaifon. et ce fcet
bien tout home qui a bonne rai
fon. Ores en laiffons donc orde
ner a nre feigneur ce que bon li
en femblera. mais pour trair
auant les nobleffes des chiens
qui ont efte. ien feray ne fcay
quanz. contes que ie treuue es
vrayes efcriptures. premierent
du roy clodoueus de france qui
manda vne foys fa grant court.
et auoit des roys qui tenoiet
terre de luy. entre lefquelx eftoit
le roy apollo de honois qui
amena a la dicte court fa feme
auecques foy. et vn leurier quil
auoit trelbel et treflon. li roys
clodoueus de france fi auoit vn
filz ioefne bacheler de .xx. anz. et
tantoft quil vit la royne de hy
nois fi lama et la pria damour.
La dame qui bonne dame eftoit.
et amoit fon feigneur li refufa
et li dift q fil en parloit plus q
elle le diroit au roy de france. et
a fon feigneur. Apres ce que la
fefte fu paffee. le roy apollo de
honois fen retourna lui et fa
femme en fon pays. Et ainfi qil
fen retournoit en fon pais. le
filz du roy clodoueus de france li
fu au deuant auec vne compaig
nie de gent darmes pour li tollir
fa feme. Le roy apollo de honois
qui merueilleufemt eftoit bon
cheualier de fa main. combien qil
feuft tout defarmez fi deffendit

la femme au mieix quil pot.
et tant quil fu blecie a mort.
et lors quant il se senti blecie
a mort il se retrait en vne tour
luy et la femme. Et le filz au roy
clodoueus de france qui ne vouloit
mie laissier la femme. entra aps.
et prist la femme. et vouloit gesir
auec elle a force. mais elle li dist.
Vous maues tue mon mary. et
maintenant me voulez deshon
nourer. certes ie vueil mieulx mou
rir. Et lors sadressa a vne fenestre.
et sailli en la riuiere qui de leane
qui estoit au pie de la tour. et
fu tantost noyee. apres ce ne de
moura gaires le mesme iour.
que le roy apollo de lyonois i
mourut des playes quil auoit
receues le iour. et fu gete dedans
la riuiere. le leurier de quoy iay
parle qui tousiours estoit auec
le roy apollo. quant il vit que
on eust gete son seigneur en la
riuiere. il sailli apres et fist tant
aux dens quil tira son seigneur
hors de la riuiere. et fist vne grat
fosse aux ongles. et apres y mist
son seigneur. et le couury aux
ongles et au musel au mieulx
quil pot. Ainsi demoura tout
iours le leurier bien demi an
sus la fosse de son seigneur. en
le gardant de toutes bestes et
oyseaux. Et si len me demandoit
de quoy il viuoit. ie diroye quil
viuoit de charoignes et autres
rapines quil pouoit auoir. Si
auint que le roy clodoueus de
france cheuauchoit p son royau
me. si passa par la ou le leurier
gardoit son seigneur. Et le le
urier se leua encontre. et com
menca a abayer pour deffendre
son seigneur contre tous. le roy
clodoueus de france q prendoius
et apperceuans estoit. tantost ql
vit le leurier. si cognut que ce
estoit cellui que le roy apollo
de lyonois auoit mene a sa
court. si en fu moult merueil
liez. et ala lui meismes la ou
le leurier estoit. et vit la fosse.
lors fist descendre de ses gens po
uoir quil auoit dedans. Si i
trouuerent le corps du roy ap
pollo de lyonois tretout entier.
Et tantost que le roy clodoueus
de france le vit. il cognut que
cestoit le roy apollo de lyonois.
si en fu trop duremet courrou
ce. Et fist crier p tout son royau
me. que qui li sauroit dire la
verite de cest fait. que il li doroit
tel don comme il li demanderoit.
Donc vint vne damoiselle qui
estoit en la tour quant le roy
apollo de lyonois fu mort. si
dist au roy clodoueus de france.
Sur fait elle si vous me voulez
donner le don que ie vous dema
deray. et le me iurer deuant vre
barnaige. ie vous monstreray
cellui qui ce a fait. Et li roys
clodoueus de france li va iurer
deuant tous. Le filz du roy clodo
ueus estoit de lez son pere. Et la
damoiselle dist au roy. Sur.
vez cy vre filz qui a fait cest fait.
ore vous requiers ie que ainsi

que vous lauez uur que vous
le me donnes. car cest le don que
ie vous demande. li roy clodoue
us de france se tourna lors de
uers son filz. Et li dist. Ribault
vous auez lonnur. et ie vous
lonnuray. car la ne demourra
pour ce que ie nay plus enfant
que vous. lors fist alumer un
grant feu et fist grter son filz
dedanz. puis se tourna deuers
la damoiselle quant le feu fu
bien alume. et li dist. Damoisel
le ore le prenes quant il vous
plaira car ie le vous donne ai
si que ie le vous ay promis.
La damoiselle ny osa aprouch
car ia estoit tout ars. Cest exe
ple ay ie mis auant pour la
noblesce des chiens. et aussi des
seigneurs qui ont este. mais
maintenant ie croy que on en
trouueroit pou qui teissent si
parfaites iustices. Chien est loyal
a son seigneur et de bonne amo
et de vraie. chien est de bon ente
dement. et a grant cognoissace
et grant uigement. chien a for
ce et toute. Chien a sagesce. et
est beste veritable. Chien a grut
memoire. chien a grant senti
ment. chien a grant diligence.
et grant puissance. Chien a
grant vaillance et grant sub
tilite. Chien a grant legeresce
et grant apreuance. Chien est
bien a commandement. car il
aprendra tout ainsi q̃ un hõ
tout quant que on li enseigne
ra. tous esclatemens sont en

chien. Tant sont bons chiens q̃
a ponnies est il homme qui ne e
vueille auoir. ou pour un mestier
ou pour autre. Chiens sont hardiz.
car un chien osera bien deffendre
lostel de son maistre. et gardera
son bestail et tout ce qui sera du
sien. et sen exposera a mort. Enco
re pour melx afferuner les noble
ces des chiens vray ore un conte
dun leuner qui fu dauber de !
montdidier. le quel vous trou
uerez en france paint en moult
de lieux. Auber si estoit seruteur
du roy de france. si sen aloit un
iour de la court vers son ostel. ai
si quil sen aloit et passoit par les
boys de bondis qui sont empres
paris et menoit un tresbiau et
bon leuner quil auoit. Un hõ
me qui le hroit penme sens au
tre raison qui estoit apelle ma
chaire. si li courut sus dedanz le
boys et le tua senz deffier. et senz
quil sen gardast. Et quant le le
uner vit son maistre mort. si se
coucha de teur et de fueilles au
mielx quil poe. aux ongles et au
muisel. et quant ce vint autres
iour pour la grant faim quil
auoit. il sen reuint a lostel du
roy. et la trouua machaire qui
estoit grant gentilz homs. Et
tantost que le leuner laparut
si li courut sus. et leust afole se
on ne li eust deffendu. le roy de
france qui saiges et aprenans
estoit demanda que ce estoit. et
len li dist toutte la verite. le le
uner prenoit tout ce quil pouoit

des tables et le portoit a son mais
tre. et li mettoit en sa bouche.
Et ainsi fist le levrier p̃ trois :
ou par quatre iours. donc le
fist suivir le roy. pour veoir ou
il portoit ce quil peuoit avoir
de lostel. si trouverent au lieu
qui estoit mort la ou le levri
er li portoit sa viande. Adonc
le roy comme i'ay dit q̃ saiges
estoit fist venir plusieurs des
gens de son hostel. et fist aplai
nier. et grater. et tuer le levrier
par le colier aval lostel. mais
il ne se bouga. Et puis fist pre
dre a machaire une piece de
char. et la li fist donner au le
urier. et tantost que le levrier
vit machaire. il laissa la char 7
courut sus a machaire. Et quit
le roy vit cela. il ot grant soup
pecon sus lui. si li dist quil li co
uenoit combatre encontre le le
urier. et machaire si commenca
a nier. mais le roy le fist de fait.
Un des parens dan ben vint a la
iournee. et pour ce quil vit la
grant merveille du levrier. il
dist quil vouloit iurer le serie
ment qui est acoustume et
pour le levrier. Et machaire u
ra de laultre part. si furent menez
en lisle une dame a paris. et la
se combatirent le levrier et ma
chaire qui avoit un grant bat
ton a deux mains. et tant que
machaire fu deconfit. donc ma
da le roy que le levrier feust re
tenu. aincre qui le tenoit des
soubz soy. Si fist demander la

verite a machaire. le quel recog
nut comment il avoit tue
au ben en trahyson. et fut pen
du et trahyne. Listes sobchau
des et en leur amour comu
nelment deux foiz lan. mais
elles nont nul terme. car tous
temps en trouverez de chaudes.
Toutesfoiz quant quant elles
ont leur an. elles deviennent
voulentiers chaudes et demeu
rent en leur amour de puis
que elles attendent le chien :
leur faire nulle deffense. xi. los
au moins. et aucunefois. xb.
selon ce que elles sont de chau
de nature ou de froide. les unes
plus que les autres. ou selon
ce que elles sont grasses. 7 aus
si leur y puet on bien aidier.
car se on leur donne trop a man
gier. elles demourront plus
en leur chaleur. que si on leur
en donne peu. Et aussi se on les
baigne en une riviere deux foiz
le iour. elles seront plustost
froides. Elles portent .ix. septmai
nes leurs chiens ou plus. et
naissent aveugles. mais au bout
de .ix. iours ilz voyent. et men
guent au bout dun moys.
mais ilz ont bien mestier de le
merr iusques a tant quilz en
ont deux. Et lors les puet on
oster hors de leur merr. et leur
donner du lait de chievres ou
de vaches auec mesle mennient
auec la mie du pain. especiau
ment au matin et a la nuyt.
pour ce que la nuit est froide

plus que nest le iour. Si les
donnes de la mie du pain ou
brouet gras de la char. et ainsi
les pourrez nourrir iusques a
tant quilz ayent deum an. et
lors ilz po auront muees leurs
premieres denz. Et quant ilz
auront muees toutes leurs
denz. si les apprenez a mengier
du pain sec. et de leaue petit a
petit. car chien qui est nourry
de gresse et de soupes de puis ql
a muees ses denz sil na tousior
soupes ou lecherie. voulentiers
est de mauuaise garde. Et aus
si ilz nont une si bonne alaine
comme ilz ont quant ilz me
guent pain et paue seul plus.
Quant on fait aligner les lis
ses elles perdent leur temps tat
comme elles demeurent preinz.
ou quilz alaitent. Et se on les
fait aligner. elles perdent pres
que autant. car leurs tetes le
deuiennent grosses. et seleui
rent iusques au terme q elles
deuroient auoir eu leurs chics.
Et pour ce que elles ne perdet
leurs temps. les fait on chal
tier. fors celles que len veult
qui portent chiens. Et aussi ?
vne lisse chacure dure plus chac
sante et en sa route que ne fot
deux lisses qui ne le fot mie.
ou au moins une et demie.
Aucuns les font aligner ou
se une lisse est alignee qui ne
soit de garde et on ne veult
nourrir les chiens il ne li fault
que faire reuner la lisse vn io

naturel. et puis donner li mes
lee auec gresse le ius dune her
be qui a nom titinal que les
apoticaurs cognoissent bien.
car elle getera les chiens. tou
tesuoyes cest bien peril. espeau
ment se les chiens sont granz
et tournez dedanz son corps. Le
pis que chiens aient cest que
ilz durent pou. car a grant poi
ne passent douze anz. et au plus
fort ilz ne peuent chasser plus
de .ix. anz. Et onne doit faire
chasser nul chien de quelque co
dicion que il soit. qui nayt pas
se vn an.

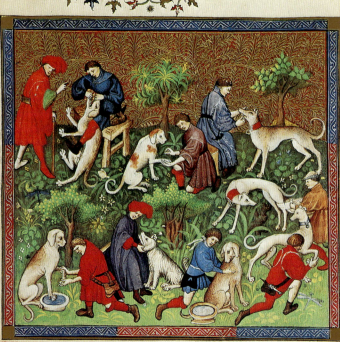

Lhiens ont
moult de
diuerses
maladies
et la plus
grant cest
la rage. de
quoy il y
a de .ix. manieres desquelles ie
diray vne partie. La premiere
apelle len rage enragee. les
chiens qui sont enragez de tele

rage. euent et villent a voiz ar-
se. et non pas telement come
ilz souloient euer quant ilz
estoient sains. Quant ilz peut
eschaper. ilz vont tout ptout
mordant hommes et bestes. et
quant quilz treuuent deuant
eulx. et est moult perilleuse le
morsure. car ce que ilz mordroit
de quoy ilz trauront sang. a
grant poine sera quil ne soit
enragie. Les signes de cognoist
tre le comencement du chien
enragie. cest quil ne mengue

nue si bien come il souloit. et
quil mort les chiens en frestant
de la cueue et les flairant pre
mier. et puis se leche les leures
et fait vn grant souffler du nes.
et a fier regardeure. et regarde
a ses costez. et fait semblant ql
ayt mouches enuiron soy. et
puis aprs. Et quant on cognoist
tielx signes. on le doit oster da
uecques les autres iusques a
quatre iours que on voye la
maladie toute clere. ou que ce
ne soit riens. car aucunefoiz
on y est bien engigne. Et puis
que chien est enrage de lune
des .ix. rages onques nul nen
peut garir ne iamaz ne gari
ra. et leur rage ne peut durer
plus de .ix. iours quil ne soit
mort. Lautre maniere de rage
a tielx signes en son commence
ment comme la rage dessus
dicte. fors que ne mort homes
ne bestes. fors que les chiens.
Et est aussi perilleuse sa morsu
re comme de lautre. et va toui
iours ca et la sanz petit sarel
ter. ceste sappelle rage courante.
Et toutes ces deux rages dessus
dictes se preuent aux chiens
auec qui ilz demeurent suppose
quilz ne les mordent. Lautre
rage sappelle rage mue. et ne
courent ne mordent. maiz ilz
ne veulent mengier. et ont
vn petit la gueule ouuerte co
me silz auoient vn os en la
gueule. et se debatent. et ainsi
muerent dedanz le terme dess

dit sanz faire autre mal. Et dit
aucuns que ce leur vient dun
ver quilz ont dessoubz la langue.
de quoy vous trouuerez pou de
chiens qui ne li ayent. Et aussi
dit len que qui osteroit le ver
au chien iamaz ne enrageroit.
maiz ie ne laferme mie. toutes
foiz est il bon de les leur oster.
Et on loste en ceste maniere. On
doit prendre le chien quant il
a demi an passe. et li tenir bien
les quatre piez. et li mettre vn
baston au trauers de la bouche.
afin quil ne puisse mordre. et
puis prendre la langue. et le
ver que vous trouuerez dessoubz
la langue. li ostez. et fendez vn
pou la langue. et puis passez
vne aguillee de fil entre le ver
et la langue. et puis tirez le fil
amont a tout le ver. Et combie
que on lappelle ver. ce nest que
vne grosse veine que les chiens
ont dessoubz la langue. Ceste
rage ne se prent point aux au
tres chiens. ne a home. ne a rie.
Lautre rage si sappelle la rage
cheante. pour ce que quant ilz
cuident aler auant ilz cheent
donc dune part donc dune autre.
et ainsi muerent dedanz le dit
terme. Ceste rage ne se prent poit
aux autres chiens. ne bestes ne
hommes. Lautre maniere de ra
ge sappelle la rage esflandree. car
ilz sont coulux parmi les flans co
me silz nauoient mengie. et
poussent des flans. et batent gueu.
et ne veulent mengier. et tienent

la teste basse. et le regart bas. et
quant ilz vont et l ilz lieuent
les piez hault. et vont chancellant.
ceste rage ne se prent ne a chie
ne a autres choses. et muerent
comme est dessus dit. lautre ra
ge si sapelle rage endormie. por
ce quilz sont tousiours couchiez
et font semblant de dormir. et
ainsi muerent sens mengier.
et aussi celle rage ne se prent
a rien. lautre maniere de rage
sapelle rage de teste. combien
que toutes les rages soient de
folie de teste. et se chaleur de cuer.
pour ce que la teste leur deuient
grosse et enflee. et les yeulx gros
et enflez et ne menguent point.
et ainsi muerent. et ceste rage
aussi ne se prent point. Et sachiez
que nul chien qui soit enrage
de lune de ces sept manieres de
rages ie ne vi onques garir.
Toutesuoies moult de genz au
dent assez de foiz que vn chien
soit enrage. et si ne lest pas.
pour ce est le meilleur espreu
ue que onpuisse faire. que le
traire hors des autres chiens. et
le essaier trois iours naturelz
ensuiuant. sil veult ne char ne
autre chose. Et sil ne veult me
gier dedanz les iij. iours. tenez
le pour enrage. les remedes q'
sont a hommes ou abestes qui
sont mors de chiens enragiez.
comment quilz soyent bien brief
faiz. car silz passent vn iour na
turel. ie ne les oseroye emprain
dre a garir des deux rages que

iay dit. car les autres ne portent
nul mal. Et sont diuers les re
medes. les vns vont a la mer.
et ce est bien petit remede. et fot
passer. ix. fois les vagues de la
mer par dessus cellui qui en sera
mors. les autres ont vn vieil
coq et le plument entour le
cul. et le pendent par les iambes
et par les eles. et mettent le trou
du cul sus le pertuis de la morsu
re. et aplaignent le col au coq
et les espaules. a fin que le cul
du coq succe le venim de la mor
sure. et ainsi font longuement
sus chascune des plays. et si les
plays sont trop petites si les fot
ouurir a vne lancete. et dit on
mais ie ne la terine mie que si
le chien estoit enragie. que le
coq enflera et mourra. et celui
qui estoit mors garira. et si le
coq ne muert. cest signe que
le chien nestoit point enragie.
Il y a autre remede. car on puet
faire sausse de sel et de vin aigre
et fors aux pilles et tublez et
eschaufe en semble auec orties.
et tout chaut mettre sur la mor
sure. et cestui est bon et veritable
car ie lay esprouue. et se doit
mettre chascun iour deux foiz
sus la morsure si chault comme
len le pourra souffrir. iusques
a tant que la playe soit sanee.
ou au moins p. ix. iours. Et
encore y a vn autre remede!
meilleur que tous les autres.
prenez des poriaux. et des aux.
et des ey boiles. et de la rue. et des

orties et le faites tout piquer
dun coutel bien menuement.
et puis le metez auec huille do
liue et vin aigre et buerre en
vne cuillier de fer sus le feu. et
menez dune espatule tout en
semble sus le feu. Et puis pnez
toutes les dictes herbes. si chaudes
comme len les pourra souffrir.
et les metez sus la playe deux
foyz chascun iour. iusques a
tant que la playe soit sanee.
ou au moins par .ix. iours.
maiz premierement soient gietees
ventoules. que on appelle coupes
ou boites sus la playe pour traire
le venim dehors quil naille au
cuer. Et se vn chien est mors
dun autre chien enrage. ce est
bonne chose le ptruiser cuurir
la morsure dun fer chaut. Les
chiens aussi ont vne autre ma
ladie qui sappelle roigne. et cest
pour ce quilz sont melencolieux
quil leur auient voulentiers
roigne. Il y a de quatre manie
res de roigne. lune sappelle vne
roigne. qui pele le chien et li
fait fendaces ou cuir et le fait
le cuir gros et espes. et ceste cy
est bien male de guarir. car si le
chien guarist. elle li reuient vou
lentiers. Et a ceste roigne est le
meilleur oignement que on puis
se faire. combien quil en y ait
trope bien de dix manieres. pre
nez .vj. liures de miel vn quart
de verdet. et que le miel soit pre
mierement fondu et mene au feu
a vne espatule. et puis lessie

refroidir. et auiere bouillir auec
tant duille de noix comme de miel
et de paue ou vne herbe soit boul
lie qui sappelle en latin eleoborul.
et en mi langaige valayre qui
fait sternuer les genz. et meslez
tout ensemble sus le feu . et
menez bien auec lespatule. Et
puis le lessiez refroidir. et quant
il sera froit oignez le chien pres
du feu . ou au soleil. et gardez
quil ne se lesche. car il li feroit
mal. Et sil ne guarist la premiere
foiz si li faites de .viij. iours en
viij. iours iusques a tant quil
soit gariz. car certainement
il garira. Et si vous voulez faire
plus dignement si prenez plus
despices sus dictes a lauenant.
ou de moins moins. Lautre ma
niere de roigne. si sappelle roig
ne volante. car elle nest pas p
tout le corps. maiz vient plus
voulentiers es oreilles et testes
et iambes des chiens que en au
tre lieu. et est merueille. q lautre
dun lieu en autre. ainsi comme
fartin. ceste est encore plus gri
ueuse que lautre de guarir. Et
a ceste roigne est le meilleur?
oignement q on puisse faire
combien que ienferoie de pluis
manieres. prenez vif argent
tant comme vous voudrez faire
dignement et metez en vne es
cuelle. auec la saliue de trois ou
de quatre homes a ieun. et?
menez tout ensemble contre
le fonz de lescuelle aux doiz. iusq
a tant que largent vif soit?

amortiz comme pane. puis
prenez autant de verdet pulue
rise comme du vif argent. et
mellez ensemble auec la dicte
saline tousiours meslant aux
doiz ainsi comme deuant. ius
ques a tant quil soit bien en
corpore. puis prenez vieil sain
de porc. ſcav ſel vne grosse piece.
ostez la pel de dessus. et mettez en
lescuelle dessus dicte auec les
choses sus dictes et mellez et
pillez tout ensemble vne grant
piece. puis le gardez. et ſ oignez
le chien la ou il aura la roigne.
maiz non pas en autre lieu. et
certainement il garira. Cest
oignement est merueilleuseument
bon et veritable. non pas seulement
pour ceste chose. maiz contre ti
et chancre et fistules et fartin
et autres maulx vitz qui sont
fors a ſaner. Autre roigne est
comune de grater aux piez et
aux denz. et est p tout le corps.
et toutes cestes manieres de
roignes viennent aux chiens
p faire grans trauaulx et lon
gues chasces. et quant ilz sont
chaux ilz boiuent des panes qui
ne sont pas nettes qui leurs cor
rumpent les corps. et aussi quant
ilz chascent p mauuaiz pays de
ronces ou despines ou de ronsces.
et puis ilz passent riuieres ou
pluie p auantur sus eulx. lors
leur vient roigne. Ainsi leur
vient roigne de gresse. quant
ilz demeurent ou chenil ſenz chaſ
cer. et le chenil est mal nettie.

et la paille tart reniuee. et haue
mal tireche. et bnef. les chiens
mal tenuz et gardez. A ceste roig
ne comune. Prenez la rachi
ne dune herbe qui est ſus les paroiz
des maisons. qui ſappelle en la
tin yreos. et en mir langaige lir
que. et la taillez menu. et la
faictz boullir dedanz pane. et
puis mettez dedanz autant dui
le de noiz comme de pane. quat
elle ſeit boullie. et getez de hoz
lerbe. et apz de la poix geme et
rusine. tant de lun come de
lautre bien pille et pulueriſe
et getez dedanz haue a huille
deſſus dicte. et mouuez biene
ſemble ſus le feu a vne eſpatu
le. et puis leſſiez reffroidir. et en
oignez le chien comme deſſus
est dit. A chiens auient auſſi
vne maladie aux yeulx. car il
leur vient vne toile deſſus. et
vne char. qui leur vient plu
des bouz de luel. qui le cueuire
luel. et ſappelle ongle. et ainſi
deuienment borgnes qui ne ſi
prent garde. Aucuns leur me
tent collier dournie de la fueille
et de leſcorce. et dient que quat
cela ſera ſec que longle leur cher
ra. maiz cela est bien petit reine
de. maiz les vrays reinedes qui y
couv ſi ſont telz. prenez du ius
dune herbe qui ſappelle cleire. et
autrement celidoine. a mellez
auec pouldre de gingenbre et
de poiure et mettez tout en ſeu
ble. troiz foiz le iour dedanz luel
et ne li leſſiez pas frotter ne gra

ter dune grant piece. et cela
li continuez par .ix. iours. Et
si vous cognoissiez que lueil li
esclarcisse. si li continuez iusqs
atant quil soit gariz. Et ausi
est bon dy mettre par la meil
lure maniere de la pouldre de la
tutie. de quoy on treuue assez
aux apoticaires. Et si longle
estoit si fort et si enduriz. q̃ por
cela ne peult garir. aiez vne
aguille et la ploiez ou milieu.
que elle soit courbe et prenez
bien soubtilement celle char q̃
est sus luel. et la tirz haulte. et
puis la coupez dun rasouer.
maiz prenez bien garde que
laguille ne touche a luel. et
ceste chose seuent bien faire les
marescheaux. car ainsi comme
vn ongle se trait a vn cheual.
ausi se trait il a vn chien. et
seur faille il garra. Et ausi
auient a chiens autre mala
die es oreilles. qui leur part
du ceruiel de la teste. car ilz se
gratent tant du pie derriere
que il y font venir ordure. et
leur getent ordure les oreilles.
et aucunesfoiz en deuiennent
sourz. Prenez du vin tiede. et
auec vn biau drap a tout vng
doy li lauez loreille trois ou qtre
foiz le iour. et puis quãt vous
li aurez laue. si li getez dedanz
trois gouttes de huille rosat.
auec autres trois gouttes de
huille de camamille tiedes. mel
les tirstout ensemble. et ne li
lessiez mie grater ne froter dune

grant piece loreille. et cecy li co̅
tinuez iusques atant quil soit
gariz. Ausi ont les chienz autre
maladie qui leur part de rieu
me. cest quilz ont la morue es
narines. come ont les cheuaulx.
et ne peuent rien sentir. et au
descrever aucuns en muerent.
faites boullir du mastic et
dencens bien pouldre en yaue.
et dune chose qui sappelle estora
as calamita et de lapda de cam̃a
mille. et de mellilot de anthos
de calam̃t. de ungella. de nire. et
mente et de sauge. et faites te
nir les narines du chien sus le
pot ou cela bouldra. afin quil
en reçoiue la fumee par les nar
ines. et li faites ainsi tenir vne
grant piece. trois ou quatre foiz
chascun iour iusques atant qil
soit gariz. Et cecy est bon a che
ual quant il est morueux. et
ausi a homme quant il est si
fort enrumme. Ausi ont chies
autre maladie qui leur vient
en la gorge. et ausi fait il aux
hommes qui ne les laisse trant
glouter ce quilz menguent. ainz
conuient quilz le getent arrier.
Et aucunesfoiz ont le mal si fort.
quilz ne peuent rien aualer de
danz le corps et en muerent. Le
meilleur medecine qui y soit si
est les lessier aler p tout ou il
leur plaira. et les lessier men
gler tout quant quilz vouldrot.
car aucunesfoiz les choses contrai
res aprouffitent bien. Et qui o
leur vouldra donner a mẽgier

si leur donne len de la char bie

menuement taillee et piqee

mise en broen ou en lait de che

urs ou de vaches petit a petit.

afin quilz puissent avaler sen;

trauail. et ne li en donnent une

trop a unefoiz afin quilz le pu

issent miele digerer. Aussi le

buerre et les oefs leur font grut

bien. Aussi aucunefoiz les chiez

huertent du piz ou des iambes

ou des piez. Et quant cest des

iointes des espaules ou des ia

bes ou des piez quilz ayent mises

hors de leur lieu. le meilleur re

mede qui i soit. si est. les pfaire

retourner a un homme qui bie

le saiche faire a leur droit. et

puis mettre dessus destoupes moil

lees ou blanc de loef. et le lessier

reposer iusques a tant quil soit

gari. Et sil y a os rompu. on le

doit retourner au plus droit q

on pourra. lun os au droit de

lautre. et les lier o les estoupes

sus dictes. et quatre attelles un

nees. lune dessus. lautre dessoub;

et les deux aux costez. afin q les

os ne se deschuignent. et venu

et la liase de trois iours en troi

iours naturelz. et li donnez a

boire du ius des herbes quil sap

pellent consolidee de maiour

et de minour. et de moyen en

brouet. ou en ce quil mengera.

car cela li fera consolider les os.

Chiens aussi se pdent uoulen

tiers par les piez. Et si aucune

foiz ilz les ont eschaufez prenez

du vin aigre et de la suye qui

est es cheminees et leur en laue;

les piez iusques a tant quilz

soient gariz. Et silz ont les so

les battues et se duelent pour

ce quilz auront chacie en dur

pays ou de pierres ou autrent.

prenez de lhuile et du sel menu

dedans et leur en laue; les piez

le iour quilz auront chacie.

Et silz ont chacie p maulx pays

ou de rouces ou despines qui le

ayent donnez par les iambes

ou par les piez. si leur laue; les

iambes de suif de mouton !

boulli en vin et refroidie e fro

tant de bas en hault et rebout

sant le poil amont. Le plus q

on puet faire a chiens pour gar

der les piez. et quilz ne pdent

les ongles. cest que on les laisse

trop seiourner. car au seiour

pdent ilz uoulentiers les ongles

et les piez. Et pour ce les doit

on faire chacier troiz foiz la !

sepmaine ou au moins deux.

Et silz ont trop seiourne. faites

leur acourcir le bec des ongles

dunes tenailles auant quilz

chacent. pour ce que les ongles

ne se rouigent au courre quat

ilz sont trop longs. Aussi quit

ilz sont au seiour. on les doit

mener deux foiz le iour esbatre

demie lieue loing sus grauele

ou autre a fin quilz ayent pl

durs piez. Chiens aussi se refroi

dent comme un cheual. quat

ilz ont trop couru. et viennet

chaux en aucune paue. ou de

meurent en aucun lieu froit

et wnt tous pris. et ne peuent
guaires aler. ne ne veulent mẽ
gier. A donc les doit on faire
saigner des quatre iambes. de
celles deuant dune veine qui
trauerse la iambe de la iointu
re deuant. p dedanz la iambe. et
des iambes derriere. les doit on
faire saigner de la part dehors.
dune veine qui trauerse par
dessus le iarret. car en celle der
riere on voit clerement les vei
nes que ie di. Et aussi en celles
deuant les veines que ie di. et
ainsi sera guari. et li donnez vn
iour du soupes ou aucune cho
se de confort iusques a lendemain
ou au tiers iour quil sera guari.
Chiens aussi ont maladie ou
vdi qui sagelle &c. et de cela se
perdent. On doit prendre le chie
et le faire bien traire. et li mettre
le ventre contremont. et faire
bien lier les piez. et le musel. et
puis on doit prendre le vif par
derriere pres des coillons et bien
tourner en amont. et vn autre
homme soit bien tirer la pel en
maniere que tout le vif pisse
dehors. et puis quant il sera de
hors on li pourra oster le fiz aux
doiz ou aux ongles. car se on li
touchoit de coutel. on le pour
roit afoler en maniere q lamer
maligneroit liste. et puis lauer
de bon vin tiede. et metre du
miel et du sel afin quil ne li re
meigne. et retourner le vif
dedanz la pel comme deuant. et
regarder chascune sepmaine

que rien ne li enrameigne. et
tousiours oster iusques a tãt
quil soit bien sane. aussi vienet
aux listes fiz en leur nature. et
aucunefoiz les ont dehors. et
aucunefoiz dedanz. Et quant il
est dehors tirz aux mains cõe
iay dit du vit. et li ostez. Et sil
est dedanz. si li faites bien ouurir
la nature aux doiz a vn autre.
et li tirez dehors. et li metez des
choses susdictes que metiez au
vit. Ces deux auations de quoy
mourit de gens chiens se pdent.
ne seuenet que tous les vets.
Aussi ont les chienz aucunefoz
maladie quilz ne peuent pissier
et sen perdent. et aussi quilz ne
peuent chier et sen perdent aussi.
Et a cellui quint peut chier.
prenez la racine du choul et la
baignez en huille doliue. et li
metez par la nature. mais que
vous en lessiez dehors par ou le
puissiez tirer de hors ariere quã
bsoing sera. Et si pour cela il
ne guarist. faites li vn cristoir
ainsi que feriez a vn homme.
de mauues de bletes de mercul
et vne poingnie de chascune. et
de uite et deuceus. et soit tout
cuit en yaue. et metez du bran
dedanz. et soit la dicte yaue cou
lee. et en la dicte couleur soit
dissoult. ii. dragmes de gaut.
et miel et sel. et de huille doliue.
et tout ensemble li faites bouit
p dedanz le cul et chiera. ou pre
nez cinq grains de cate puisse
autrement appellee. et les pillez

et destrempez a lait de chieures
ou a brouet. et en donnez au
chien par la gorge a la quanti
te dun voirre. Et sil ne puet
pisser prenez des fueilles des
poraux et de mauue blan
che annise. et de pariraire. et de
morsus galline. dortie et de fueil
les de periresil. et tant de lune
comme de lautre. et soyent pil
lees auec sain de porc. et soit en
plastre sus le vit et sus tout le
ventre vn pou chaut. et les cho
ses qui sont escrites a entendre trou
uerez bien. et les apoticaires les
entendront bien. Aussi auient
aux chienz boses qui leur vie
nent es gorges ou en autre ptie
du corps. Et lors prenez des mau
ues et des visnaunes. et du lis
blanc. et les faites piquer du
coutel bien menu. et metez en
vne cuiller de fer mesles auec
sain de porc les herbes susdictes.
et leur metez sus les boses. et cela
les fera meurer. Et quant elles
seront molles sfiles creuez dune
lancete. et quant seront creuees
metez dessus en mondisiant ce se
ra gari. A chiens auient aussi
quilz se combatent et sont na
plaiez. Et lors on doit prendre
de la laine des brebiz qui ne soit
lauee. et de huille doliue vn petit
chaude. et moillez la laine de
dans huille. et soit mise sus la
plaie du chien. et puis liez. Et
cela li soit fait p trois iours en
tiers. et puis apres deux foiz le
iour li oignez de huille sanz me

tre rien dessus. et il se lechera de
sa langue et se garira. car la
langue du chien porte medeci
ne. especialment en leurs mala
dies. Et si par auenture en la
plaie li venoient vers. si comme
aucunefoiz sont. si les ostez
chascun matin dune broche de
fust. et puis p metez du ius de
la fueille du peschier meslee auec
chaus viue. iusques a tant qil
soit gari. Aussi auient aux
chienz quilz se heurtent du ge
noil deuant de la iaunbe derriere.
et leur seiche la auisse et se rom
pent. Ticulx chiens appelle len
estruffez ou estauchiez. et lors si
vous vez quil leur dure plus
de trois iours quilz ne touchent
du pie a terre. si leur fendez au
long et au trauers dedanz la
auisse en croix sus los qui est sur
le tour du genoil derriere. Et
puis metez dessus de la laine
moillee en huille comme dessus
est dit. par trois iours naturelz.
et puis li oignez la plaie de
huille sanz liez cõe p dessus est
dit. car il se garira de la lãgue
comme dit est. Aucunefoiz qit
vn chien est malement estruffez
ou estauchie. il demoura bien
deux an ou plus deuant quil
soit bien referme du tout. donc
fault il que vous le laissiez lon
guement seiourner. iusques
a tant quil soit du tout gari.
et quil ne se doule point. et qil
ayt la auisse aussi grosse com
me lautre. Et si pour tout cela

il ne ganst. faitez li faire ainsi
comme on fait a vn cheual.
quant il est affole deuant de
lespaule. vne ortie et vn seon
de corde si garira. Aussi auient
il aucunefoiz mal aux chietz
en la bourse des coillons. et
aucunefoiz par faire trop lon
gues chalces et iournees. et ¶
par desrompement. ou auci
nefoiz quilz sont moreandus
comme vn cheual. ou auci
nefoiz quant il pa listes chau
des. et dit ne les peuent tenir
a leur aise. celle boulente et
humeur leur descent aux coil
lons. ou aucunefoiz p coup
quilz prenent sus les coillos
en chasant ou autrement.
A ceste maladie et en toutes les
manieres dou elle puet venir.
le meilleur remede qui y soit.
cest faire vne bourse de drap
de trois ou de quatre doubles.
et auoir de la semence du lin
et mis dedanz vn pot uielle ¶
auecques du vin et laissier bie
boullir en semble et mesler to⁹
iours dune espatule. Et quit
il sera bien cuit le metre dedanz
la bourse dessus dicte. et si chaut
comme le chien le pourra souf
frir lui mettre les coillons de
danz. et lier dune bende p cuitte
les cuisses. et par dessus les chi
ne bien serrer les coillons
en amont. et laissier ou drap
derrier par ou la cuine saille
et le cul. et vn autre ptuis de
uant par ou le vit saille aussi.

a fin quil puisse chier et pisser.
et le renouueller chacum iour
vnefoiz ou deux iusques a tat
quil soit gari. Aussi est ce mlt
bonne chose a homme et a che
ual qui ont ces maladies.

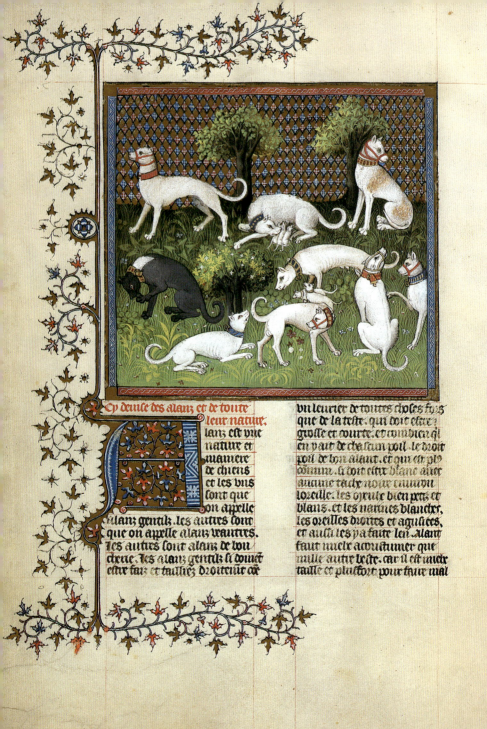

lanz est vne
nature et
maniere
de chiens
et les vns
sont que
on appelle
alanz gentilz. les autres sont
que on appelle alanz veautres.
les autres sont alanz de bou
cherie. les alanz gentilz si doiuent
estre faiz et taillez droitement con

vn leurier de toutes choses fors
que de la teste. qui doit estre
grosse et courte. et combien qil
en y ait de chascun poil. le droit
poil de bon alant. et qui est plus
commun. si doit estre blanc auec
aucune tache noir entour
loreille. les oreilles bien petis et
blans. et les narines blanches.
les oreilles droites et aguisees.
et ainsi les y a faite len. Alant
fault mieulx acoustumer que
nulle autre beste. car il est mieulx
taille et plusfort pour faire mal

que nulle autre beste. Et aussi
les alanz sont voulentiers et
tourditz de leur nature. et mot
nont si bon sens comme mout
autres chiens ont. car si on
cuere un cheual. ilz le prenent
voulentiers. et vont aux buefz
ou brebiz ou pourciaux. ou au
tre bestail. ou aux gens. ou au
tres chiens. car iay veu alanz
qui tuoit son maistre. Et en
toutes guises alanz sont mal
gracieux. et mal entrechiez. Et
plus toulz et estourdiz q̃ autre
maniere de chienz. et onques
ie nen vi trois bien entrechiez.
et bien bons. car bon alanz
doit courre si tost comme un
leurier. et se a quoy il ataint
il y doit metre la dent. et ce doit
estre senz lesser. car un alanz
de sa nature tient plus fort sa
morsure que ne feroient trois
leuriers les meilleurs q̃ on
puisse trouuer. Et pour ce est
ce le meilleur chien q̃ on puis
se tenir pour prendre toute
beste a tenir fort. et quil est
bien duit et parfaitement bon.
ie tiens q̃ cest le souuerain de
tous les autres chienz. mais
ou en treuue leu de parfaiz.
Bon alanz doit amer son mais
tre. et suiuir et li aidier e̅ touz
cas. et faire ce qui li commandra.
quelque chose que ce soit. Bon
alanz doit aler tost et estre har
di aprendre toute beste sanz
marchander. et tenir fort sanz
lesser. et bien a condicionne

et bien a commandement de son mais
tre. Et quant il est tel. ie tiens
come iay dit que cest le meilleur
chien qui puisse estre pour pr̃
dre toute beste. Lautre nature e
dalanz wautres. si sont auques
taillez come laide taille de le
urier. mais ilz ont grosses testes
grosses leures. et granz oreilles.
et de ceulx si a de leu trebien a
chacier les ours. et les porcz sa
gliers. car ilz tiennent fort de
leur nature. mais ilz sont pesanz
et letz. et silz meurent dun ours
ou dun sanglier. ce nest mie
trop grant perte. et meslez auec
leuriers qui puissent sont bons
car quant ilz ataignent la beste
ilz la lient et tiennent cop. mais
p eulx meismes ilz ne la tendroi
ent ia. se leuriers ne metoient
la beste en destri. Donc tout ho
me qui veult hanter la chasce
des ours ou des sangliers. doit
auoir et alanz et leuriers et
wautres ou de boucheire. et
mastins sil nen puet auoir
des autres. car fort tiennent
comme iay dit. plus que le
leuriers. Lautre nature dalanz
de boucheire sont tieulx come
vous pouez veoir toussiours es
bonnes villes. lesquelx les bou
chiers tiennent pour leur aid
er a mener les bestes quilz ache
tent hors des bonnes villes. car
si un buef eschapoit au bouchi̅
qui le menne. son chien le va
prendre et arrester iusques a
tant que son maistre soit venu.

et li aide a le ramener a la ville.
et sont de pou de despens. car ilz
menguent les ordures des hou-
ltieux. Et aussi gardent ilz lostel
de leur maistre. et sont bons
pour la chasce des ours et des
sangliers. ou soit auec leuriers
au titre. ou soit auec chienz
couranz auec abaiz dedanz les
fortz. car quant vn sangler
est en vn fort pays. la de tout
le iour par auenture ne wide-
roit pour les chiens couranz.

Et quant on gете telle mast-
naille. ouilz le prenent en
mi les fortz. et le font tuer a
auant homme. ouilz li font
widier le pays quil ne demou-
re gairs longuement aux
abaiz. Et aussi sont ilz bons
pour treuuer de nuiz. si com-
me ie diray quant ie pleray
du vrneur.

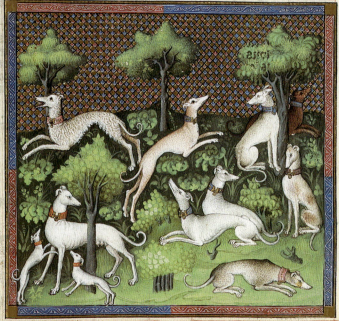

Cy apres deuise du leurier et de toute sa nature.

[L]euier est
vne ma
niere de
chiens
qui pou
de griz
sont qui
bien ne
ayent veu. Toutesuoies pour
deuiser cőme leuier doit estre
tenu pour bon et pour bel ie de
uiseray de leurs manieres. de
tous poilz de leuiers y a de bons
et de mauuais. bonte de leuier
vient de droit euer. et de bonne
nature de bon pere et de bonne
mere. et aussi on leur puet bn
aidier a faire bons. en les esthar
nant auec bons leuiers et fai
sant bonnes cures en la belte qͥ
on vouldra quil preigne le meilr.
et en autres manieres qͤ ie diray
quant parleray du veneur. Le
uier doit estre moyen ne trop
grant ne trop petit. et lors est
il pour toutes bestes. car sil estoit
trop grant il ne vauldroit rien
pour les menues bestes. et sil
estoit trop petit il ne vauldroit
rien pour les grandes bestes. Tou
tesfoys qui les puet maintenir
il est bon quil en ait et des vns
et des autres. des granz et des
petiz et de moyens. leuier doit
auoir longue teste et assez grol
se. taille en fourme de luz. boul
cos et bonnes denz. lune ő droit
de lautre. non pas que la maíl
selle dessoubz passe celle dessus.
ne celle dessus passe celle dessoubz.

les oreulx doiuent estre vermeilz
ou noir comme dun espreuier.
les oreilles petites et hautes en
guise de serpent. le col gros. et
long ploye en guise de cigne. le
piz grant et ouuert. et la harpe
bien auallee. en guise de lyon.
haultes espaules comme cheruel.
les iambes deuant droites τ assez
grosses et non pas trop hault
enuauhe. les piez droiz et irons
comme vn chat. et gros ongles.
le coste long comme vne bielx.
et bien auale. le neble de lesthi
ne gros et dur comme lesthine
dun cerf. et si est quil ayt vn
pou haulter lesthine il en vault
mielx que sil la plate. petit vit
et pou pendant. petiz couillons
et serez. le ventre aligne pres des
nebles comme lamproye. les
cuisses grosses et caurres comme
lieure. les iaretz droiz et nő pas
courtes comme vn buef. la
cueue de rat faisant vn pou dan
nel au bout. et non pas trop hau
te. les deux os de lesthine iar der
uier larges de plaine paume
ou plus. Et y a de bons et hardiz
leuiers a longues cueues et
tost alans. et bon leuier doit
aler si tost que sil est bien gete
il doit attaindre toute beste. et la
ou il la tendra. la doit prendre
par ou plus tost pourra. seuz
abayer et seuz marchander. et
doit estre courtois et non pas tel.
bien suiuant son maistre. et
faisant ce quil li commandera.
et doulx et net et gentil. τ bͤ

et ioyeux et voullenteis et gina
eux en toutes manieres. fors

que aux bestes saulnaiges. ouil
doit estre fel despiteux et aigir.

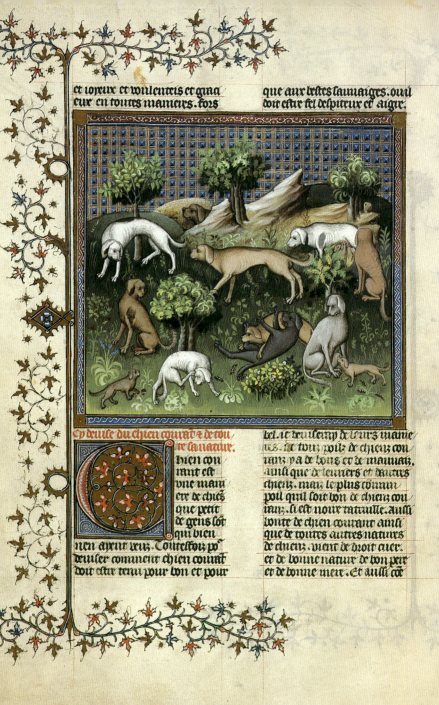

Cy deuise du chien courað z de cou
re sa nature.

hien cou
rant est
vne mani
ere de chies
que petit
de gens sot
qui bien
nen apriennuz. Toutesfois po
deuiser comment chien courat
doit estre tenu pour bon et pour

bel. ie deuiseray de leurs manie
res. il y a touz poilz de chiens cou
rauz ya de bons et de mauuaiz.
ainsi que de leuriers et dautres
chiens. mais le plus commun
poil quil soit bon de chiens cou
rauz. si est noir tauuelle. ainsi
conte de chien courant ainsi
que de toutes autres natures
de chiens. vient de droit cuer
et de bonne nature de bon pere
et de bonne mere. Et aussi cõ

iay dit du leimer. on les puet
bien aidier a faire bons. en bie
les enseigner et duire en les bie
cheuauchier et accompaigner.
en faisant plaisirs. et bonnes
autres quant ilz ont bien fait.
et en blasmant et batant quant
ilz ont mal fait. car ilz sont bestes.
si leur conuient a monstrer ce
que on veult quilz facent. Beau
chien courant doit estre grant
et gros de corps. et doit auoir
grosses narrines et ouuertes.
et long muisel et gros. leures
bien pendanz. et aualez. yeulx
gros et vermeulz ou noirs. et la
teste grosse et large. oreilles
bien pendanz et aualees. et lar
ges et espesses. gros col. gros piz
grosses espaules. grosses iam
bes et droites et nonpas trop
hault ensanle. gros piez et ?
reons et gros ongles. la harpe
vn pou aualee. la cuille ple ve
tir. et longs costes. petit vit et
pou pendant. petiz coullons et
seriez. bons riebles et grosse et
dure. bonnes cuisses et grosses
les iaubes derriere. et les iarrez
droiz et nonpas courbes. la ?
queue grosse et haulte nonpas
retsarteier sus leschine mais ?
droite regardant contremont.
Chienz aux cueues espieces ay
ie veu moult de bons. et aussi
ay ie des autres. Chienz courans
chascent en diuerses manieres. car
les vns chascent vne randonnee.
et desrompent vne beste. car ilz
vont legierement et tost. ? quil

ilz ont fait leur randonnee. ilz
se sont tant laste. quilz sont hors
de pouoir et daleine ? demeurent.
et laissent la beste quant ilz la
cuidoient prendre. Ces tes natu
res de chienz courans trouuerez
vous voulentiers en bascons et
en espaigne. Ilz sont moult bos
pour le porc. mais pour le cerf
ilz ne sont pas bons pour le pren
dre par maistrise. fors que pour
le desrompre. car ilz ne requierent
pas bien ne ne chascent de fort
longe. car ilz ont acoustume de
chascer de pres. et ont ia fait le
pouoir au commencement. Au
tre maniere de chienz ya q chas
cent lentement et pesantement
mais de leurs aleures ilz chasce
roient tout le iour. Ces chienz
ne desrompent mie si tost vn
cerf comme font les autres des
sus diz. mais ilz les prennent ?
mieulx par maistrise. car ilz rechas
cent et restantent mieulx de fort
longe. car pour ce quilz sont pe
sanz. il fault quilz chascent la
beste de loing. et pour ce restanne
mieulx que ne font les autres q
ont acoustume de chascer de ?
pres. Chascun de ces chienz sont
bons en leur cas. les vns pour
chascer tost. et les autres pour
rechascer. Autres chienz ya ?
moyens qui vont assez tost. et si
chascent et rechascent assez bien.
et ceulx la valent mieulx que ne
font les autres sus diz. Des ?
chienz les vns chascent au vent.
et les autres le nes a terre. ceulx

qui chascent au vent valent mieulx
au bois et au couuert la ou beste
touche de tout le corps. si est puet el
auoir ptout. et aussi valent
ilz mieulx a batre les paues. car ilz
tirent tousiours au vent. le chien
qui chasce le musel a terre se
tient mieulx aux routes que ne
fait cellui qui chasce au vent. et
a en lui plus de recouuurier. et quit
vne beste fuit la champaigne
ou les voyes. cellui qui va le nes
a terre chascera et se tendra aux
routes. et ressentira la ou lautre
qui chasce au vent nen saura la
nouuelles. Aussi ya chienz qui
ayment tant leurs routes q
iamais ne la laisseroient. fors
que tout droit par la ou la beste
yra. Et quant ilz sont au bout
dune ruse que la beste aura fai
te ilz ne sceuent prendre autre
tour ne autre auantaige. fors
que aler et reuenir sus les rou
tes. Ces chienz sont bons chienz
et de grant recouuurier combien
quilz ne sceuent faire autre
maistrise. mais ilz veulent bien
examiner leurs routes. a fin qlz
ne perdent leur beste. car au moi
en le veneur iusques la ou la
beste sera tour. et iusques ou les
chiens lauront failli. et lors
leur puet aidier. et requerir la
beste ainsi comme le diray quit
ie parleray du veneur. Aussi co
mes de chienz et de toutes natu
res sont les vns plus saiges et
meilleurs q les autres. Et des
chienz auons nous trois maniie

res de bons et de saiges. le pre
mier appelle len chien baut. et
cellui est pfaittement bon. et de
tieulx nen vi ie oncques trois.
car chien baut doit estre baut
et bien querant et bien re
querant. et alant voulentiers
tousiours deuant. et ardant
et voulenties de la chasce. Et
doit estre roide et tost alant et
fort. et durant bien sa chasce.
et frisonnant tout le iour. bie
chalant et bien rechalant bie
criant tout le iour auec le pie
la gueule. bien ressentant. et
la doit faire grant duel et quit
regret de lessier en nulle manie
re ce quil chasce. Chien baut
doit mettre a mort la beste sus
quoy il est descouple quele que
elle soit. senz la changier. et se
la beste quil chasce se uier echa
ge dautre beste. soient cerfs ou
autres bestes queles que elles
soient. il doit chascer la beste to
iours criant a plaine gueule.
que ia pour le change ne doit
laissier de crier. mais quant il
aura ueu et departi la beste
lors du change. lors doit il dou
bler la gueule. et quant la beste
aura reloup sus soy et fait vne
ruse. et il sent que elle ne va
plus auant. lors doit il arriere
tourner senz crier par la ou il est
venu chascant flairant diun
coste et dautre iusques a tant
quil sente la ou il sest destour
ne lors de sa ruse. Et lors il doit
crier et aler apres. autres chienz

pa bons. que quant ilz sont au
bout de la ruse dune beste. ilz
prenent tours auaut et arriere
iusques a tant quilz ont dresce
leur beste. et cest bonne chose.
maiz ce nest pas si seur chose co
me ce que le chien baut fait.
car en leurs tours pourroient
ilz bien trouuer le change. chien
baut se vne beste q il chasce suit
a mont ou aual lyaue. et il vient
a lyaue. il doit passer tantost et
tout oultre. et queur aual et
a mont de lyaue p les aues bie
longuement iusques a tant
quil treuue ou il sest reschaue.
Et se il ne le puet dresce tan
tost. il doit repasser lyaue et rel
ler la ou il est entre en lyaue.
et puis se doit arriere dedanz
lyaue bouter. et flairier toutes
toutes les branches et rains q
sont sus lyaue pour en assentir.
et tenir les aues vne foiz amot
et autre aual. et puis de ca et
puis de la bien longuement
senz soy annuyer. iusques a
tant quil lait dresce. Chien sa
ge baut ne doit iamaiz crier
sil nest a les routes. aussi doit
il arqueur les voyes car vn cerf
les fuit et refuit voulentiers.
Chien baut chasce au vent qui
il est lieu et temps. et aussi chal
ce le nes a terre quant il est
lieu et temps. il queurt et entent
son maistre. et fait ce quil li co
mande. Chien baut ne doit lel
ser ne pour vent ne pour pluye.
ne pour chault ne pour nul

mal temps sa beste. maiz pou e
pa maintenant de tieulx. et aul
si bien doit il chascer tout seul
tousiours sa beste senz aide dom
me. comme si lomme chascoit
tousiours auec li. autre ma
niere p a de chiens sages. qui
sappellent cerfs baus muz. cerfs
sappellent pour ce quilz ne chal
cent autre beste fors que le cerf.
baus sappellent pour ce quilz
sont baus et bons et sages pour
le cerf. muz sappellent pour ce
que si vn cerf vient ou change.
ilz yront apres. maiz ilz ne diront
mot tant comme il sera auec
le change. Et quant il sera hors
ou change a donc crieront ilz et
chasceront. et prendront le cerf
bien et pfaitement et sanz rien
par nul tout change. Ces chiens
ne sont pas si bons ne si peux
comme sont les chiens baus
dessus diz. par deux raisons. lu
ne car ilz ne chascent fors que
le cerf. et le chien baut chasce la
beste sus quoy son maistre le
descomplexa. lautre il crie tous
iours puis tout change. et le
chien cerf baut mu ne crie poit
comme iay dit quant le cerf
est en nul le change. si ne scet on
sil va ce ou ne le voit et on ne
le puet pas tousiours voir.
De tieulx manieres de chiens
a p ie en moult de fois. Autre
maniere p a de chiens sages. qui
sappellent cerfs baus restifs. ces
chiens ne chascent aussi autre
beste fors que le cerf. et pour ce

capellent cerfs. baus capellent
pour ce quilz sont baus et bons
et sages. pour ce le cerf. restis
capellent pour ce que leun cerf
vient en my le change ilz sarre
teront et demourront toulcoz
et atendront leur maistre. Et
quant ilz le verront ilz le festi
eront de la queue. et pront com
pissant les voyes et les buisslor.
Ceulx cy sont bons chiens. mais
non pas si bons comme nulz des
autres susdiz sont. car ilz sont
bien sages de cognoistre quilz
ne doivent mie chasser le cha
ge. mais ilz ne sont pas sages
de seuir leur droit hors du cha
ge. aincois demeurent toulcoz
restiz. ces chiens ie les tiens po
bons. car le veneur qui les cog
noist. leur puet moult aidier
aprendre leur cerf. comme ie
diray quant parlerap du vene
Nulz de ces trois manieres de
chienz ne chasent tant comme
le cerf est avant. le nest le chie
faux. Et tous chiens leneille
debeut que on puisse avoir si
est des chiens courians. car si
vous chasiez lieures ou cheureu
ou cerfs ou autres bestes. en
traillant lenz linier. cest belle
chose et plaisante a qui les ai
me. le quester et le trouver est
aussi belle chose. et grant plai
sance le prendre a force et par
maistrie. et veoir le sien et la
cognoissance que dieux a done
a tous chiens. a veoir les biaux
recouvriers et les maistrises et

subtilitez que bons chiens sot.
car de leuriers et dautres natu
res de chiens queles que elles
soyent dire pou le deduit. car
tantost a pris ou failli un le
urier ou un alant sa beste. et
toute autre maniere de chienz
fors que le chien courant qui
fait quilz chascent tout le io
en parlant et en notant en so
langaige. et en disant biau
coup de villannie a la beste
quil veult prendre. par quoy
ie me tiens a eulx devant tou
te autre nature de chienz. car
ilz ont plus de vrtus ce que
semble que na nulle autre
beste. Aucuns chienz courans
sont qui crient et iauglent!
quant sont lessiez courre. aus
si bien quant ne sont aroutes
comme font quant sont arou
tes. et encore quant ilz sont
aroutes crient ilz trop en grat
leur beste quele que elle soit.
et silz aprenent que on les lais
se cela faire en leur iovnente
ilz seront touliours iangleurs.
especiaument en querant la
beste. car se une beste est saillie
chien ne puet aler trop mais
quil soit aroutes. Et a ces chief
a faire a assez de remedes que
ie diray quant parlerap du ve
neur. Aussi y a il des luriers
que on ne puet faire taire de
crier a matin. si en sont aler
une beste que len ne le puet
lessier courre. ne mettre deuest
les chiens. et en cecy a remedes

lesquelx ie diray comme deſſus
eſt dit. Chienz qui ne ſont par
faitement ſaiges changent ⁊
woulentiers des may uiſques
a la ſaint iehan. car quant ilz
truient le change des biſches.
les biſches ne weulent fuir de
uant les chiens pour ce q̃ elles
ont leurs faons. mais tour
nient et les chienz les voient
bien ſouuent. pour ce les acueil
lent ilz plus woulentiers. et ⁊
auſſi ilz truient leurs faons
qui ne peuent fuir. ſi les chaſ
cent woulentiers et en meſguet
au cueur fort. Auſſi quant les
cerfs ſont au ruyt. chienz cha
gnit woulentiers. car les cerfs

et les biſches ſont touſiours ſus
piez. ſi les truient et acueillét
plus woulentiers et pluſtoſt q̃
en autre temps. Auſſi chienz al
ſentent pis des ſentire de may
uiſques a la ſaint iehan que ne
ſont en temps de lan. car ainſi
que ie diray que le bruſlex oſte
laſſentir aux chien de la beſte q̃l
chaſcent. Auſſi les herbes ⁊ celuy
temps ont leurs fleurs ⁊ leurs
oudeurs chaſcune ſelon ſa natẽ.
Et quant les chiens cuident al
ſentir de la beſte quilz chaſcent.
la flaueur et loudeur des herbes
leur oſte moult en celluy temps
laſſentir de leur beſte.

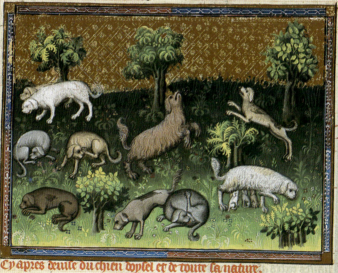

Cy apres deuiſe du chien doyſel et de toute ſa nature.

utre maniere
y a de chienz
que len ap
pelle chienz
doysel ou es
paignolz po
ur ce que celle
nature vient despaigne combie
quil en ayt en aultres pays. Et
tielz chienz ont moult de bonne
coustumes et de mauuaises aus
si. Biau chien doysel doit auoir
grosse teste. et grant corps. z bel
de poil blanc. ou tauelle. car a
cont les plus biaux. et de tel poil
en ya plus voulentiers de bons.
ne il ne doit mie estre trop velu.
z doit auoir la queue espiec. les
bonnes coustumes que tielx chiens
ont. sont quilz ayment bn le
maistre. et le suiuent senz por
pnu toutegent. aussi vont ilz
voulentiers tousiours deuant
querant et iouant de la queue.
et encontrent de tous oyseaux
et de toutes bestes. mais leur droit
mestier si est de la perdriz et de
la caille. Cest moult bonne chose
a un homme q a un bon austour
ou faucon lanier ou sacre pour
la p la perdriz z de tielx chienz.
z aussi qui a bon espreuier sont
ilz bons po le gibier. et aussi qut
on les enseigne a estre couchanz
sont bons po prendre la pdriz
zla caille au file. Et aussi sont ilz
bons qut on leur aprent a la ma
niere a un oysel q est au plonge.
mais aps ilz ont tant de mau
uaises tecches aisi coe le pays dot

ilz vienent le doit. car pays tie
a trois natures. a homes a lestr
et a oyseaulx. Et aisi coe on dit
leuner de bretaigne. les alau
et les chienz doysel vienet despai
gne. z leur tur la nature de la
mauuaise generation dou ilz
vienment. Chienz doysel sont no
teux. et grns abayeurs. et se vo
chacez auec chienz couranz qle
leste que vous chacez zilz y sot
ilz la vous feront faillir. car ilz
se veulent mettre deuant. z vont
donc ca z donc de la. aussi bie a
faute coe a droit. et e mesmet
tous les chienz z les sont faillir.
Aussi si un limier fait la suite.
z il y a un chien doysel. il se voul
dra tantost mettre deuant z feri
le limier balancier z yssir de ses
routes. Aussi si vous meniez li
miers auecques vous. z il y ayt
chien doysel. et il voit chieures
ou oues ou gelines ou bues
ou autres bestes. il courra tatost
la. et coueincera a abayer et a
chacier. et fera tant q tous les
chiens et leuriers vendroit la
prendre la beste a sa requeste. car
il fera tantost la route et tout le
mal. Tant dautres mauuaises
tecches ont chienz doysel. que
se nauoye laustour sus le poing
ou le faucon ou lespreuier / ou le
file ie nen quier ia a auoir.

Cy apres deuise du mastin zc.

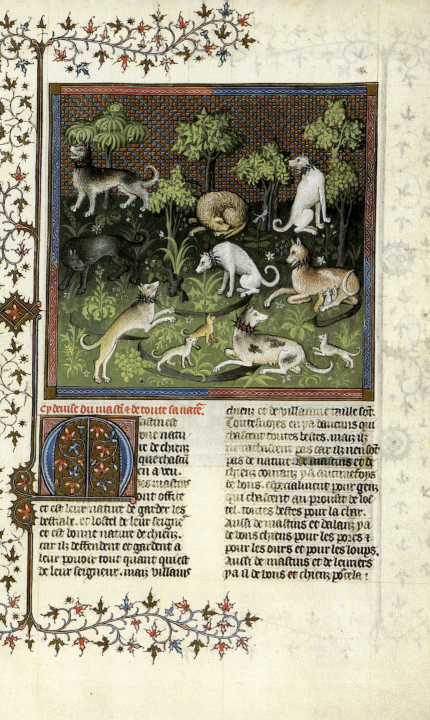

cy deuise du mastin et de toute sa nature.

astin est
vne natu
re de chiens
que chascun
en a veu.
les mastins
ont office
et est leur nature de garder les
bestiaulx. et lostel de leur seigne
et est bonne nature de chiens.
car ilz deffendent et gardent a
leur pouoir tout quant quil est
de leur seigneur. mais villains

chiens. et de villainne taille sot.
Toutesfoyes en ya aucuns qui
chascent toutes bestes. mais ilz
ne chaissent pas car ilz nen sont
pas de nature. Les mastins et d'
chiens couranz ya aucunefoys
de bons. especialment pour gens
qui chascent au proufit de lo-
tel. toutes bestes pour la char.
Aussi de mastins et dalanz ya
de bons chiens pour les pors et
pour les ours et pour les loups.
Aussi de mastins et de leuriers
ya il de bons et chienz porcelaz

mesmes. aussi de mastins et de
chiens doysel y a il de tous chies
chascun selon leurs natures.
mais pour ce quilz ne sont pas
chiens de quoy on doiue faire

grant mention. ie nen diray
plus car ce nest nue grant
maistrie ne de grant recou
urer les classes quilz sont.

Cy deuise des manieres et condicions qui doit auoir celuy que on
veult aprendre a estre bouuier.

tu sces quil
que tu sozs
on grant
ou petit. et
veulz faire
aprendre
a estre bon
uier a vn bouuier. premer

les labregent et descendent. car
chascun sert que plus sert vn
enfant au iour dui de ce qui lui
plest. ou len li aprent en laage
de. vij. anz. que ne souloit fai
re au temps que iay veu e laage
de. xij. Et pour ce li vueil le met
tre si ioesne. car vn mestier re
quiert toute la vie dun homme
amcois quil en soit psait. Et
aussi dit on. ce que on apreut
en denteure. on veult tenir en
sa vieillesce. et en oultre fault
a cest enfant moult de choses.
premierement son maistre q̃
ayt amour aux et diligence.
aux chiens. et quil lapreigne
et le bate quant il ne feta ce
quil li commendera. tant que
lenfant ayt doubtance de fail
lir. Et premierement li vueil te
aprendre et baillier p escript
tous les noms des chiens et
des lisses du chenil. tant que le
fant les cognoisse et de poil et de
nom. Apres li vueil aprendre
de nettoyer tous les iours au
matin le chenil de toutes ordu
res. Apres li vueil aprendre de
mettre hyaue fresche deux foiz
le iour. vne aumatin et aluet
pre. ou vaissel ou les chiens be
uront. qui soit clere et nete de
fontaine ou de ruissel courant.
apres li vueil aprendre de re
muer le fuerre ou les chiens
gisent en trois iours en trois
iours. et qui est dessoubz dessus.
Apres li vueil aprendre q̃ vne
foiz la sepmaine tout le chenil

et fuerre soit vuidie et bien net
toye. et renus du fuerre net et
blanc tout de nouuel. grant
foyson et bien espes. et la ou il
le metta ou les chiens gerront.
si doit estre fait de loys dun pie
de hault. et puis doit mettre le
fuerre dessus. a fin que la hu
meur de la terre ne face enson
dre les chiens.

Cy deuise du chenil ou les chiens doiuent demourer z comment
il doit estre tenu.

Item le chenil doit estre
grant de dix toilles de
long. et cinq de large.
se il y a grant foyson de
chiens. et doit auoir
vne porte deuant et au
tre derriere. Et doit auo
ir derriere vn biau
prael ou quel le soleil se voye
tout le iour. des quil se leuera
iusques a tant quil se couchera.
Et celluy prael doit estre enuiro

ne de paleisse ou de treillace
ou mur. dautant de long et
de large comme le chenil. Et doit
estre la porte derriere tousiours
ouuerte. a fin que les chiens
puissent aler dehors esbatre
tres le prael quant leur plaira.
car trop fait grant bien a chiens
quant ilz peuent aler dedanz et
dehors la ou leur plaist. et plus
tart en sont vigneux. Et doit
auoir ou chenil petiz bastons

fichie;

tachiez en tene et entortilliez de
paille hors de leur litiere iusqs
a .vi. a fin que les chienz vieig
nent pisser la. Et doit auoir ou
chenil vne goutiere ou deux .p
ou tout le pissat et toutes les
ordures sen voisent que ou chenil
nen demeure rien. et tout cecy
vueil ie aprendre a lenfant. Et
le chenil doit estre bas et non pas
en solier. mais doit auoir solier
dessus. a fin quil soit plus chault
lyuer et plus froit leste. Et tous
iours de nuit et de iours vueil
ie que lenfant gise ou chenil
auec les chienz a fin quilz ne se
combatent. Et la y doit auoir vne

cheminee por eschaufer les chienz
quil fait froit ou ilz soient moilliez
ou de pluye ou de passer les riuie
res. Et la vueil aprendre de filer
et faire les couples des chienz et
tixz de limier. lesquelx doiuent
estre de queues de cheuaulx ou de
numenz. car ilz en valent mieulx
et durent plus que silz estoient
de chanure ou de laine. Et doit
auoir le couple dun chien entre
lun chien et lautre quil ilz sont
acouplez vn pie. et le tiet du
limier. trois toises et demie. et
pour quant quil soit assez sages
limier cest assez.

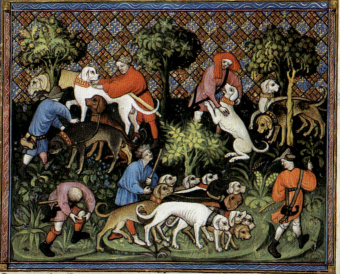

Cy apres deuise comment on doit mener les chienz en lane.

ussi li vueil
aprendre de
mener les chi-
ens batir deux fois
le iour. au ma-
tin au vespre
maiz que le soleil soit leue assez
hault. especiaument en yuer.
puis les doit laissier au soleil
estant en un biau pre grant
piece. et peigner chascun chi-
en apres lautre. et apres les
tioter dun torchon de paille. et

ce doit faire chascun matin. et
les doit mener en aucun lieu.
ou il ayt herbes tendres come
sont blez ou autres choses pour
paistre de lerbe. et faire leurs me-
dicines. car aucunesfois chiens
sont malades et hunages si
se gariffent ⁊ voident quant
ilz ont mengie de lerbe.

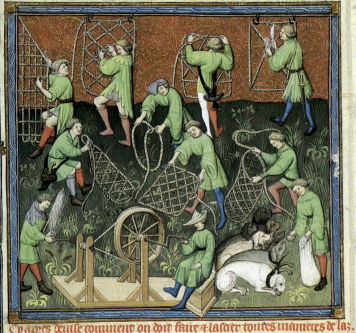

Cy apres ensuie comment on doit faire ⁊ lascier toutes manieres de laz.

A pres li vueil
aprendre a
lacier toutes
manieres de laz
côe sont voit
pour grosses
lestes. ou pour menues pouches.

t bourses. pâniaux. laz. cheuestres
laz. qui sapelle de lune cheuestre
a uoile. laz. cômun de poitr grent.
t toutes autres manieres de laz.
et chascun fait selon sa fourme
et maniere comme ci dessus
est figure.

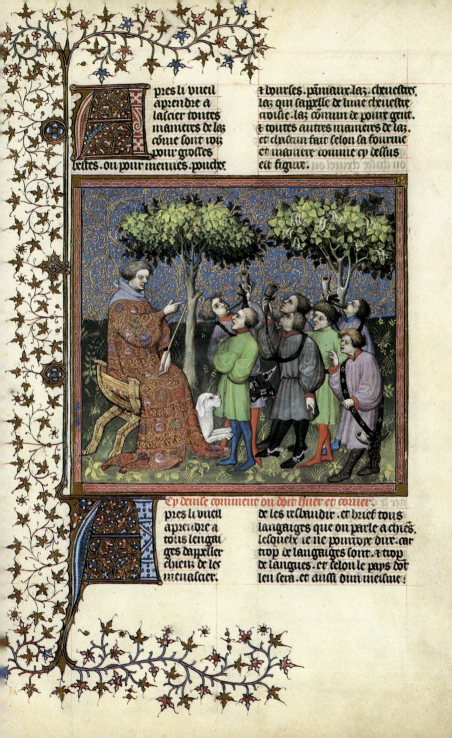

Cy deuise comment on doit huer et corner.

A pres li vueil
aprendre a
tous lengai
ges dappeller
chienz de les
menascier.

de les eslaudir. et brief tous
langaiges que on parle a chies.
lesquielz ie ne pourroie dire. car
trop de langaiges sont. t trop
de langues. et selon le pays dôt
len sera. et aussi dun meisme.

langaige parle len. en chacce di
uerſement. ſelon les beſtes que
len chacce. car on ne parle mie
a les chiens quant on chacce les
ſangliers. ainſi comme on fait
quant on chacce le cerf. ne giſt
on chacce ou quel ou lieux ou
autres beſtes. len ne parle mie
ainſi a les chiens côme on fait
quant on chacce le cerf ou le ſā
glier. Auſſi li vueil apprendre
toutes manieres de ya corner.
premierement corner quant on
veult q̃ les compaignons treent
hors de leurs queſtes pour venir
a la ſemblee. et celui qui cornera
aura encontre de grant cerf. ou
ſengliler. et il aura doubte q̃ ſes
autres compaignons li faceint
ennuy a ſa queſte. lors doit il hu
er deux longs moz. ou corner eſ
graillant deux longs moz. Eb ceſt
ſigne a ceulx qui lorront q̃ cellui
a encontre de grant cerf. ou de
grant ſanglier. et quiz treent
hors et ſen viegnent a la ſemblee.
Auſſi li vueil ie apprendre ꝶ enſeig
ner a corner et huer pour chien
pour leſſier courre. et cellui qui
laiſſera courre doit huer .iij. longſ
moz. ou corner trois longs moz.
le quel qui plus li plaira ou du
trait. Auſſi li vueil apprendre cor
ner de chacce. le quel celui q̃ chacce
et eſt duueſques les chienz doit
corner vn long mot. et puis vn
menuement motz tant courz
moz tant côme li plaira. Apres
li vueil enſeigner de corner q̃t
vne beſte ſe toꝛ paſſe dun paıs ꝶ

ſen va hors. eb vuide celle contree.
ſont celli qui chacera auec les
chiens. pour ce que les varlez et
les pages et les ribuis et autres
gens qui ſont a la chacce. ſachez
quil vuide le pays. doit il corner
deux longs moz et chacce ſus vn
menuement comme iay dit. ꞏ
Apres li vueil apprendre a corner
en requeſte. ceſt vn long mot et
puis quatre courz. et autreſ
vn autre long mot et autres
quatre courz. Apres li vueil apr̃
dre de corner priſe. ceſt quant
la beſte eſt morte. et doit corner
vn long mot premierement. ꞏ
puiz courz moz tant côme lun
plaira lun apres lautre. Eb ſil
y a autres corz les vns doiuent reſ
pondre aux autres. Et en la fin
corner deux longs moz. lun aps
lautre. puis li vueil apprendre
a corner retraite. ce eſt quant il
ſe retrait eb ſen reuient a loſtel.
et doit corner vn long mot pre
mierement. et puis en doit corner
deux lun apres lautre. Et puis
en cornera trois lun apres laut̃.

Et apres deuiſe cõment on doit
mener les chienz ꝶ a faire la
ſuyte.

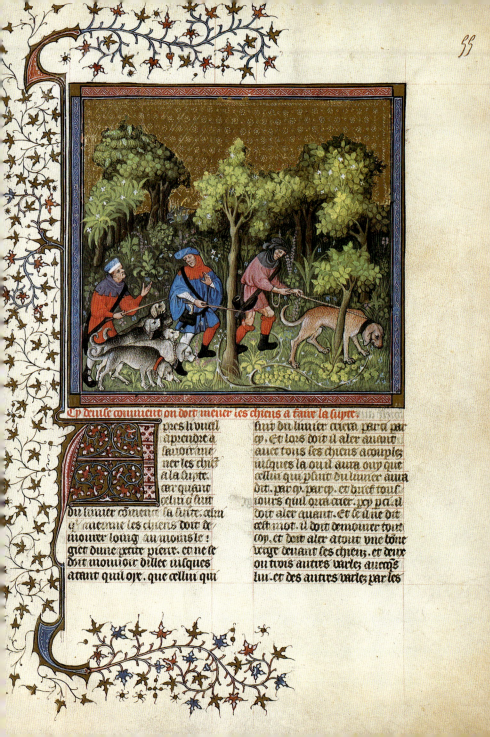

Cy deuise coment on doit mener les chiens a faire la suite.

pres li vieil
aprendre a
savoir me-
ner les chi-
a la suite.
car quant
cellui q suit
du limier comence la suite. celu
qz aueuue les chiens doit de-
mourer loing au moins le !
giet dune extite pierre. et ne
doit mouuoir dillec iusques
atant quil oye. que cellui qui

suit du limier criera par ci par
cy. Et lors doit il aler auant
auec tous les chiens acouplez
iusques la ou il aura ouy
cellui qui plaint du limier aura
dit. par qz. par qz. et doit tous
iours quil ora crier. icy par il
doit aler auant. Et se il ne dit
cest mot. il doit demourer tout
coy. et doit aler a tout une bône
resge deuant les chiens. et deux
ou trois autres varlez aueus
lui. et des autres varlez par les

costez et derrier les chienz. a fin
que les chiens ne se fozuoient de
la muete et routes par ou le li
uier suit. et a fin quilz ne sen
allent acouplez. Et quant ven
ra au descoupler et laissier cour
ir. il doit bien garder quil des
couple les plussages chiens pre
miers et recuillir bien ses cou
ples quil ne les perde. et se doit
mettre au dessoubz du vent. a
fin que il oye ou ses chienz voit.
et quil soit a la prise du cerf.
et sil le voit il doit sauoir com
ment il fozhuera le cerf. puis
li vueil aprendre quant la beste
sera prinse. de regarder quantz
chienz li faillent. et de les aler
querir par tout environ la ou
ilz auront chascie. en les apel
lant et coznant au dessus du
vent. a fin que les chienz loient
mielx. Et sil ne les puet trouuer
de tout le iour. il aille le lende
main lui et des autres compaig
nons les querir environ de la
fozest aux villes. Aussi li vueil
aprendre de muer les chienz et
leur leur foiz le iour. ainsi com
me iay dit. sus grandeur de pier
res et chiaudement quant ilz sont
au seiour. et leur faire leurs
ongles auec petites tenailles.
car ilz leur deuiennent trop long.
quant ilz deuiennent trop en
seiour comme iay dit. le quel seio
ir ne loe pas. et maintesfoiz me
suis ie debatu auec huet des
uautres qui fu vn bon veneur po
trop de raisons. Premiermet

voulentiers au seiour les chienz
perdent les piez ou les ongles.
et les autres maladies en vie
nent que iay deuant dit. les
quelles leufant doit auoir apris
de garir. Et trois choses sont qu
ne doiuent seiourner trop. ho
mes et bestes. et opsiaulx. les
homes par la raison des pechiez
que iay deuant dit. et aussi de
uiennent ilz gras et ne leur .
plaist sil seiournent longue
ment gauts trauaillier en le
mestier. ou soyent clers ou lays.
car la char se trauandist. et silz
trauaillent et ilz ont trop seio
ne. il leur fera grant mal. et e
chrront par auenture en vne
grant maladie. Aussi les che
uaulx des marchanz qui sont
gras et gros. et sont au seiour.
ne pourroyent fournir vne for
te iournee de courir encontre
unes coursiers qui sont tousios
en alaine. Aussi les faucons
ou austours. ou autres opsiaulx.
au partant de la mue et du
seiour. ilz ne pourroient voler
longuement. car silz ne sont pas
aprins de voler ne estanez.
des chiens. chascun qui est de
nie mestier sece bien que chienz
qui sont de seiour qui sont a
tous geu. ne peuent fournir
vne longue chasce. bonne vou
lente ont maiz le pouoir ny
est pas. Et pour la grant voule
te quilz ont. aucunesfoiz font
plus quilz ne peuent. dont ilz
uiennent en granz maladies.

de roignes et dautres maladies
que iay dit deuant. et ieu ay
veu trop mourir soubdainement
et p diuerses manieres. et pour
ce ie. que tout homme qui ama
bons chiens et sages pour le
cerf. les face courir vne foiz la
sepmaine au moins. e puer
maiz quil face biau temps et
chault pour quant que la saiso
soit faillie. nompas quilz facent
longue suite chascer par paues
ne a force. car la froideur de pas
ser les paues et du temps leur
pourroit faire grant mal. maiz
a leurriers a layses ou autres har
nois. et il bon quilz soyent to
iours en alaine. et a la voye
et a la char. afin quilz ne oubli
ent leur mestier. ne les mala
dies que iay dit deuant. ne le
puissent venir au seiour. aussi
li vueil aprendre a paistre les
chiens. car il y a chiens qui sont
de mauuaise garde. et se tienet
maigres les vns plus q les au
tres. et dautres qui sont linages
et les vns plus souuent q les
autres. donc doit il aprendre
que si vn chien ne veille mien
gier de tout le iour ne de toute
la nuyt. quil le tyre hors des au
tres a part. et lessaye sil vouldra
miengier. quant il aura ieune
tout vn iour et vne nuyt. et
se non si li donne autant auan
tage de soupes. et sil ne vouloit
soupes et miengeroit plus logue
ment. si li donne de la char ius
ques a tant quil soit gari. et

sil estoit longuement senz me
gier sil i face len come iay dit
dessus. et a chiens qui se tienet
maigres et sont de mauuaise
garde. on leur doit donner a me
gier apart. et donner auantaige.
a miengier deux ou trois fois le
iour. et a chiens qui se tienet
trop gras. on se doit garder que
on ne leur donne trop a mien
gier. especiaument sil ne sont
au seiour ou en puer. aussi li
vueil aprendre a deriuier les
les chiens a lasemblee. et leur
doit donner demi pain a chascu
afin que le grant chault ne les
paues quilz beuront en chascar
ne leur puisse a lachir le cuer.
car iay veu moult de foiz chiens
qui ne pouoient en auant et
on leur donnoit deux ou troiz
morsaux de pain et le cuer le
ariuoient. et tantost se mettoient
en chasce. et aussi vn homme
sil est bien las et mengue vn
pou et boit. tout le cuer li vien
dra. et pour ce les doit on desien
ner auant quilz chascent. espe
ciaument quant on chasce a
force. aussi quant ilz sont au de
mil il leur doit donner a miegier
de bonne heure. deux foiz le iour.
vne au vespre et autre au matin.
maiz le iour deuant quilz deuot
aler chascer. ilz doiuent moins
miengier et de plus haulte heure
que les autres iours. afin qlz
ne soyent plains lendemain.
aussi li vueil aprendre a saul
ser les piez aux chiens dyaue

et de sel quant ilz ont chacie par
dur pays et en cel temps on lui
pierres ou verres. et auffi se ilz
ont les piez escaulffez. les leur
lauer de bon aysge et de la sye
des armees. Auffi si chien en
fondu ou rouigneux y paroit il
le doit traire hors des autres du
chenil a fin que la rouigne ne poigne
ne aux autres. et li taure les me
dians q iay dit deffus. iufques
atant que il foit gari. et si les

chiens ont les iambes enflees
pour le mal pays de ronces ou de
ronces. si face cce iay dit deffus
es medicines. Toutes ces choses
et autres qui touchent a office
de page li veult il auoir apris.
Et lenfant les doit auoir apafer
en autres sept anz qil il deuour
ra page. et doncques aura il
quatorze anz.

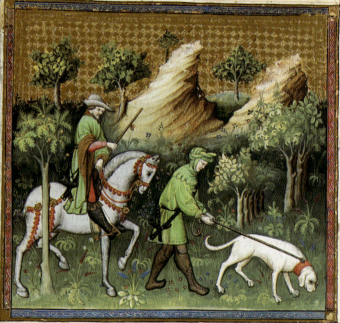

Cy apres deuise comment on doit mener en queste son varlet pour
aprendre a cognoistre de grant cerf par le pie.

t lors le doit
son mais
tre faire /
mener et
mener en
queste au
matin aps
li et li enseigner quele differen
ce ne quele cognoissance a du
pie du cerf a cellup de la biche
comme iap dessus dit et du pie
dun grant cerf encontre dun
ioesne. et dun ioesne cerf enco
tre cellup de la biche. Et quanz
iugemens et cognoissances il
y a. Et pour mielx len acertai
ner il doit auoir le pie dun pie
dun grant cerf. et vn autre dun
ioesne cerf. et vn autre dune
biche. et les doit chascun met
tre en terre dure et puis en !
molle. vne fois bien bouter de
danz terre les piez ainsi come
sil y fuort. autrefoiz les mettre
lelement sus terre. ainsi come
sil alast le pas. Et en cela il se
pourra aduiser des differences
z cognoissances qui sont es piez.
z trouuera quil nest nul cerf si
ioesne sil porte. vj. cors ou plus
qui nayt le talon plus large
z meilleur que le talon gros os q
na vne biche. et voulentiers
plus longues traces. Toutesfoiz
aucunes pabiches y a bi mar
chanz. qui ont aussi large seule
de pie come a vne ioesne cerf q
portera. vj. cors. mais le talon
ne les os non. ne si gros ne si lar
ges. Et aussi vn viel cerf et

grant. fait meilleure sole de pie
z meilleur talon. et meilleurs
os et plus gros et plus larges q
ne fait vn ioesne cerf ne vne
biche. Aux piez des cerfs et bi
ches que iay dit dessus mettre e
trair. pourra il cognoistre les dif
ferences entre que ie ne le sau
roye deuiser. Aussi la biche aps
ces traces cõmunement q
na vn ioesne cerf. et plus souuent
longue druant. du cerf donc
chassable. car des autres ne me
chaut. et le iugement ou talo
gros et large. et a la sole du pie
grant et large. et aux os gros
et larges. et la pointe du pie
ronde. Et iay bien veu grant
cerf et viel qui auoit bien croi
ses traces. et ce ne puet greuer.
mais que les autres signes dess
diz y soyent. car en ces traces
et taillant ongle. ne signifie
le les signes dessus diz p sont fors
que cerf qui aura haute mol
pays et ou il naura gaires de
pierres. ou qui naura gaires
este chascie. Aussi ie vueil ie apen
dre que sil encontre dun tel cerf.
qui ayt les signes dessus diz. et
on li demande quel cerf ce est.
il puet dire que cest cerf chasa
ble de dix cors ou il na point de
rifus. Et sil voit le pie dun cerf
qui ayt les signes dessus diz. et
tous les signes soyent bien gros
et larges. il puet dire q ce est cerf
qui autrefoiz a porte dix cors.
Et sil voit encore les signes plus
granz et plus larges il puet dire

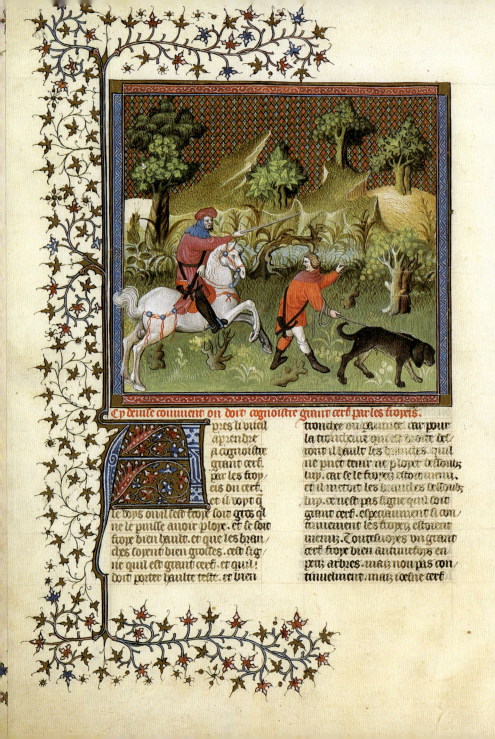

pres li vieil
apendre
a cognoistre
grant cerf.
par les tro
pes du cerf.
et il voit q̃
le trops quil leist trope soit gros qil
ne le puisse auoir plope. et se leust
trope bien hault. et que les bran
ches soyent bien grosses. cest sig
ne quil est grant cerf. et quil
doit porter haulte teste. et bien

trondre ou ïauuee. car pour
la trondraye quil est trope dæl
ront il hault les branches quil
ne puet tenir ne plope dessoubz
luy. car se le tropez estoit auuee.
et il mettoit les branches dessoubz
luy. ce nest pas signe quil soit
grant cerf. espeaument si con
tinuelment les tropez estoient
menuz. Touteffoyes ung grant
cerf trope bien auatnefoys en
petit arbres. mais non pas con
tinuelment. mais roche cerf

ne trouera la en que arbre. donc
doit il regarder a plusieurs foures.
et sil voit les signes dessus diz pl
souuent au gros boys q̃ au me
nu. il le puet iuger pour chassa
ble. et pour cerf de dix cors. Et
si les foures sont comuneement
menuz et bas. non. car il doit
auoir refuz. Aussi li vueil apren
dre a cognoistre grant cerf. par
le lit ou reposees. Reposees si sont
quant vn cerf ya un au matin
de son viandeis et se couchera. et
puis a chief de piece il se leuera
et senura autre part coucher
pour y demourer tout le iour.
donc quant il uendra au lit du
cerf ou a la reposee. et il le uerra
long et large. et bien foulee. et
prendra lerbe. et au leuer quil
fera du lit. le pie et le genoil
sauront bien fondue la terre. et
pressee lerbe. Ce sont signes q̃l
est i grant cerf et pesant. Et se a
la reposee ne sont pas ces signes.
pour ce quil y auoit pou demou
re. mais que la reposee soit bie
longue et large. il le puet iu
ger pour cerf chassable de dix
cors. Aussi li vueil aprendre a
cognoistre grant cerf ple boys
porter. car quant vn cerf va par
mi vn boys fort et espes. et il a
haute teste et large. et il tournie
le boys rcelne. et les rainsseaux
tendres. il a la teste plus forte q̃
le boys. Adonc emportera il le boys
et mettra une branche sus laul
tre. car il les porte et met la ou
elles ne souloient pas estre de

leur nature. Et qui les portees
du boys sont larges et haultes.
donc le puet il iuger cerf chassa
ble et de dix cors. car sil nauoit
haulte teste et large il ne pourroit
faire les portees haultes ne large.
Et sil auenoit quil trouuast les
portees. et que il neust le limier
en sa main. et il ne saroit de
quel temps ces portees estoient.
il faut quil mette son visage
puis les portees tout amir. et qil
reteigne son alaine au mielx
quil pourra. Et sil treuue que
lhaleine y ait tile par mi les i
portees. ceb signe que ce nest pas
de son temps. ou au moins est ce
de la releuee de la nunt deuant
du cerf. Toutesfoyes aille quere
son limier. car il en saura mielx
fin. Aussi li vueil aprendre a
cognoistre grant cerf par les fou
lees. Les foulees du cerf apelle
len. quant il marche sus lieu
ou il ayt trop derbe. et on ne peut
veoir la fourine du pie. ou qui
il marche en autre lieu ou il na
point derbes. et pouldre ou durte
de pays. ou fueilles. ou autres cho
ses empeschent de veoir la four
ine du pie. Et quant il marche
sus lerbe. et men puet veoir a
lueil. adonc doit il mettre sa mai
dedenz la fourine du pie. et sil
voit que la fourine du pie ait
la largeur de iiij. doiz. Il le puet
iuger grant cerf par les foulees.
Et si la semelle du pie a encore
trois doiz largement. il le puet
iuger pour cerf de dix cors. et

aussi sil voit quil poyse bien et
vont bien la terre et presse bie
lerbe. cest signe quil est grant
cerf et pesant. Et sil nen puet
veoir a plain pour le dur terrat
ou pour la pouldrere. lors se
doit il abaissier pour oster la
pouldre. et souffler sus la four
me du pie du cerf iusques a
tant quil en voye bien la four
me. et sil ne le puet veoir en
vn lieu. sil le doit poursuiur
iusques atant quil en voye bie
a son ayse. Et sil nen puet veor
en nul lieu. si doit mettre la mai
sus la fourme du pie. car lors
trouuera il comment il vont
la terre des ongles du pie de chas
cune part. et le pourra angler
pour grant cerf. ou pour cerf
chassable. ainsi comme ray dit.
des foulees de lerbe Et si fueilles
ou autres choses sont dedanz la
fourme du pie. quil neu puis
se bien veoir a son ayse. il en doit
oster tout belement de sa mai
les fueilles ou autres choses. a
fin quil ne desface la fourme
du pie. et souffler dedanz. et fai
re les autres choses que ray des
sus dites. Apres li vueil apren
dre comment il parlera entre
bons veneurs de loffice de vene
rie. premierement il doit petit
parler et poy pour venter. et bie
ouurer et subtiliter en tant
quil soit sages et diligent en
son mestier. car vn bon veneur
ne doit mie heraudier son mestier
Et sil auient quil soit entre

autres veneurs qui en parlet.
il en doit parler par la maniere
qui sensuit. premierement se o
li demande ou il parle des me
gues ou de vianders de bestes.
il doit dire des cerfs et de toutes
bestes roussees douces viander.
et de toutes bestes mordanz co
sont ours. pores. loups. et au
tres bestes mordanz. viagier
come ray dit dessus. Et se on
parle ou leu demande des fu
mees. il doit appeller fumees
celles de cerf de raugier de dain
et de bouc et de chevrel. Et des
ours et des bestes noires. et des
loups. illes doit nomer laisses.
Celles des lievres et des coniz.
illes doit nommer crotes. Celles
des reguartz des nuisons et
dautres puanz bestes. doit il
nomer fiantes. Et celles des
loutres esprain tes come deuat
est dit. Et se on li demande ou
on parle des piez des bestes.
les piez des cerfs doit il appeller
foyns ou piez. car chascun est
bien dit. Et celles de loups du
sanglier et du loup. doit il ap
peller traces. Et celles des au
tres bestes puanz. martres co
dit est. Et sil a veu vn cerf a
loeil. il ya de trois manieres
de couleurs de poil. lun si est
brun cerf. lautre est dit blont.
lautre est dit faune. et ainsi
les puet il appeller selon ce quil
li semblera quil ayt la couleur.
Et se on li demande quele teste
a le cerf quil a veu. il doit vee

pondre toussiours en per. et no
pas en non per. car sil portoit
de lune part. x. cors. et de lau
tre nen portoit que. vij. si doit
il dire que elle seigne de. xx.
cors. car le plus emporte le !
moins. et ainsi de plus ou de
moins toussiours en per. Et
tout coir de cerf se puet conter
plus que on y puet prendre un
especion. et autrement non.
Et quant il porte autant de
lune part comme de lautre il
puet dire que elle est fournie
de tant de cors comme elle por
tera. Et quant elle ne porte q̃
dune part il puet dire q̃ elle
est seigne de tant de cors cõ
elle portera. Et sil voit par le
pie du cerf ou autres signes
que iay dessus diz quil li sem
ble cerf chassable. et on li dema
de quel cerf ce est. il doit dire
cerf de dix cors et non pas plus.
Et sil li semble grant cerf. et
on li demande quel cerf ce est.
il doit dire cerf qui a autrefoiz
porte dix cors. ou il na point
de refus. Et se il la bien veu a
ueul. ou par les signes dessus
diz et a dieu veu a plain. a voit
quil soit si grant cerf comme
cerf puet estre. et on li deman
de quel cerf ce est. il doit dire
grant cerf et viel. et cest le plꝰ
grant mot quil puisse dire. ai
si que iay dit deuant. Et se on
li demande a quoy il cognoist
quil est grant cerf. il puet dire
ou par ce quil fait bons os ou

bon talon. ou bonne sole de pie
ou belles reposees. ou bnile bie
la teur. ou belles portees. ou bõ
nes fumees. ou tous les autres
signes quil p̃ cognoistra. ainsi
que iay dit deuant. Et sil voit
un cerf qui ayt la teste bien et
ordeuement selon la hauteur
et la taille que elle a. bie venglee.
les cors a mesure lun pres de
lautre. et on li demande q̃le tel
tel il porte. il doit respondre q̃l
porte belle teste et bie venglee.
Et sil voit un cerf qui ayt la teste
grosse de marreu. et chantouliers
bien venglee. et bien chrullee et
bien haute et ouuerte. et on li
demande quele teste il porte il
doit respondre quil porte belle
teste par tous signes et bie uee.
Et sil voit un cerf qui ayt la teste
basse ou la uite ou gresle ou grol
le. et soit menu cornu et chrullee
et pueple de cors et haute et bas.
et on li demande quele teste il
porte. il doit respondre quil por
te la teste bien chrullee selon la
facon que elle a. ou basse ou me
nue ou dautre manere. Et sil
voit un cerf qui ayt la teste di
uerse. ou q̃ les chantouliers
aillent arriere. ou quil a dou
bles miules. ou autre diuersite
q̃ commenent nont les autres
testes des cerfs. et on li deman
de quele teste il porte. il doit res
pondre quil porte une teste cõ
trefaite ou diuerse. car il y a
tieu diuersite. Et quant il voit
un cerf qui porte haute teste

et quuierte mal cheuillee et lon
gues perxes. et on li demande
quele teste il porte. il doit respo
dre quil porte belle teste haulte
et ouuerte et longues perxes.
mays elle est mal cheuillee et mal
arngiee. Et quant il voit vn
cerf qui porte la teste basse et e
grosse et cheuillee menuement.
et on li demande quele teste il
porte il doit respondre quil porte
vne teste belle et bien cheuillee
de sa facon ainsi comme dit est.
Et se on li demande par la teste
a quoy il cognoist quil est grant
cerf et vieil. il doit respondre
que les signes de grant cerf p
la teste li sont. premierement
quant il a grosses mules et per
tuises comme menues pierres.
et les mules pres de la teste. Et
les antoilliers qui sont les pre
miers cors. gros et longs et pres
des mules. et bien perxeux. et les
surantoilliers qui sont les segos
cors doiuent estre pres des antoil
liers et de tel fourme. combien
quilz ne doiuent mie estre si e
grans. et les autres cors gros et
longs et bien cheuillez et regis.
et la trocheure ou paumeure.
ou cela que vne quensay dire de
uant sault tant grosse. Et tout
le long des perxes seront grosse
et pertuises. et paruia au long
des perxes vnes petites costelet
tes que on appelle goutieres.
lors doit il dire que en ce cognoist
bien quil est grant cerf p la teste.
apres li vueil aprendre a cog

noistre grant ours ou grant
sangler. et sauoir parler entre
les veneurs de la chasse des bestes
mordanz. Et sil voit dun sagler
qui li semble asses grant sagler.
ainsi que on dit du cerf chassa
ble cerf a dix cors. il doit dire
du sangler. porc en tiers an ou
il n a pas de refus. et de moins.
porc de compaignie. et sil voit
granz signes que ie diray apes.
il puet dire quil est grant san
gler. De la saison et nature des
sanglers et des autres bestes
ay ie parle deuant. Et se on li
demande des mengues. les men
gues du sangler sont proppre
ment appellees de faine et de
glant. Autres mangeurs de men
gues y a que len appelle vermeil
lier. cest quant il boutent et re
uersent la terre du groing de
uant pour querir les vers et la
vermine de la terre quilz men
gue. Lautre maniere de viander
est es blez ou gaignages. ou es
fleurs ou autres herbes. Lautre
maniere si est quant ilz sont
afouchiez. cest quant ilz vont
granz folles. et vont quant les
racines de la fouchiere et de les
pange dedanz terre. Et se on li
demande a quoy il cognoist e
grant sangler. il doit respondre
que on le cognoist ples traces
et par le lit et par le sueil. Et se
on li demande a quoy il cognoist
le grant sangler du vostre et le
sangler de la truye. il doit respo
dre que grant sangler doit e

auoir les trasces longues. et les
ongles roons deuant et larges
soie de pie. et bon talon. et longs
os. et quant il marche quilz en
tient bien parfont enterre. et
tracent gros piaus et larges et
loing lun de lautre. car a grant
poume verra len par les trasces
dun sangler que on ne en voie
pres os. Et ce ne fait on pas du
cerf. car on verra par le pie trop
de fois. que on ne verra ja par
les os. et du sangler non. car
les os sont plus pres du talon
quilz ne sont du cerf. et aussi
sont ilz plus longs plus aguz
et plus taillans asses. Et pour
ce tantost que la couine de ses
trasces est entier. aussi y est la
couine de ses os. Et uoulentiers
grant sangler fait pigasse ou
deuant ou derriere ou de chascal.
cest a dire que lun ongle de ces
trasces est plus longue que lau
tre. et ou il uerra les signes desus
diz pluisgranz. Alle pourra iugi
er par les trasces pour plus grab.
et de moins mious. De la ma
tiere encontre le sangler pue
il uiuier. car la truie ne fait pas
si bon talon comme fait un
bien roesne porc. et aussi les on
gles sont plus longues et plus
agues deuant que dun roesne
porc. et aussi ses trasces plus ou
uertes deuant et estroites derrie
re. et la soie du pie nest mie si
large comme dun roesne porc
mais quil ayt deux anz. ne les
os de la truie ne sont ne si longs

ne si larges ne si loing lun de
lautre comme sont dun roesne
porc. ne nentrent tant dedanz
terre. mais sont gresles et me
nuz et aguz et cours et pres lu
de lautre plus que dun roesne
porc. Et ce sont les signes a quop
on cognoist un roesne porc mais
quil ayt deux anz de toutes truy
es par les trasces. car des roesnes
porcs de compaigne ne di ie mie.
Et se on li demande par le lit a
quop il cognoist grant sagler
il doit respondre que se le lit du
sangler est loing et parfont et
large. ce sont signes quil est grat
sangler. mais que le lit soit nou
uel. et quil ny ait geu que une
fois. Et si le lit est parfont et
litiere. et que le sangler gise pres
de la terre. cest signe quil ayt
bonne uenoplon. Et se on li de
mande a quop il cognoist grat
sangler par le iueil il doit respo
dre que uoulentiers quant un
sangler uient au iueil alentree
ou a lyssue ou en voit par les
trasces si len puet on iugier ce
iay dit desus. Aussi fait il ple
iueil ainsi que iay dit ple lit.
combien que aucune fois il se
tourne et dun coste et dautre
et amont et aual. mais nou
obstant cela. aucunes puet on
voir la couine de son corps.
Aussi auient il uoulentiers q
quant un sangler est soillie
et il part du iueil. il se va fro
ter a aucun arbre. et laisse
larbre moillie de boe la ou il

cest trote. et iller puet on veoir
la grandeur et hauteur de luy.
combien q auaineefoiz il trote
du musel et de la teste plushault
quil nest. mais on puet bien ap
parceuoir le quel est de leschine
et le quel est de la teste. car par
les laisses ne par autre iugemt
on ne puet cognoistre grant sa
gler se on ne le voit. fors tant.
quant il fait groslles laisses.
cest sique qil apt grant bouel qil
soit grant sangler a ples deuzee

ou gres quil est mort. car qnt
les deuz dun sangler sot longues
ainsi coe deux coude ou plus. t
groslles et laiges le teur dois ou
pie. il pa gouttieres tcoleueles
tout au long t deslus t deslouh
ce sot signes qil est grnt sagler et
vieul et de mciens moms. Et
auisi quant il a les gres qui
sont les deuz tostes groslles et
vsees des deuz teslouhz vannes.
ce est sique de grant sangler.

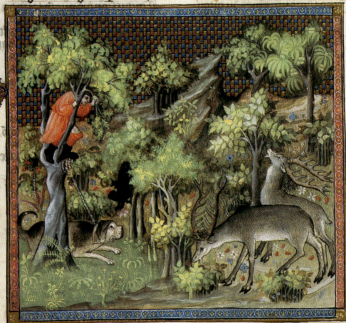

Cy apres deuise comment on doit aler en queste a la veue.

pres li
vueil apre
dre daler
en queste
pour le
cerf a !
tout son
lumier
tout par li senz maistre. et lors
sera varlet de chienz. et doit
quester le varlet ou pays que
on li aura dit le la nuyt deuãt.
et soy leuer a laube du iour.
Et lors doit il aler a la veue
pour veoir sil veut chose qui li
plaise. et laisser son lumier en
certain lieu ou il ne puisse fai
re nul estroy. Et doit aler es val
les tailles de la forest ou autre
pays ou il puisse et doiue ve
oir le cerf. et tousiours se gar
de quil se mette au dessoubz
du vent. et puet monter sus
un arbre. a fin que le cerf en
puisse moins auoir le vent
et quil puisse veoir de plus loing.
Et si il voit cerf chassable. si re
garde quel part il sen buschera
ne entrera. la ou il ne puisse
plus veoir li aille faire une bri
see. mais ne le face pas dune
grant piece apres. car un cerf
demeure et muse aucunefoiz
une grant piece anant quil !
aille a son giste. especiaument
quant il a fait roulee. ou ure
ment arriere lors pour escouter
et regarder et soy reuiewer. pour
ce doit il demourer longuemẽt.
a fin quil ne li face nul estroy.

plus doit aler querre son li
mier. et len doit faire assentir
tout belement. et garder quil
ne die mot. car il len feroit aler.

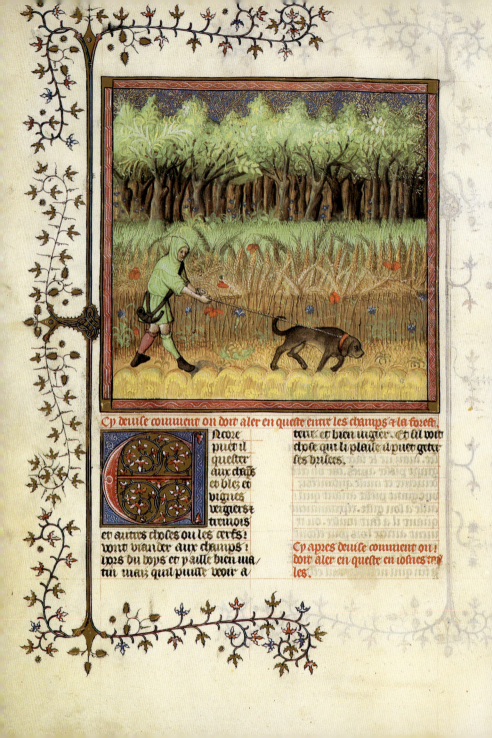

Cy deuise comment on doit aler en queste entre les champs et la forest.

Ncore puer il quester aux drus et blez et vignes vegiers et termois et autres choses ou les cerfs vont viander aux champs et hors du boys et y aille bien ma tin mais quil puisse veoir a

trut et bien vegier. Et sil voit chose qui li plaise il puet gitter les brisees.

Cy apres deuise comment on doit aler en queste en iosnes roys les.

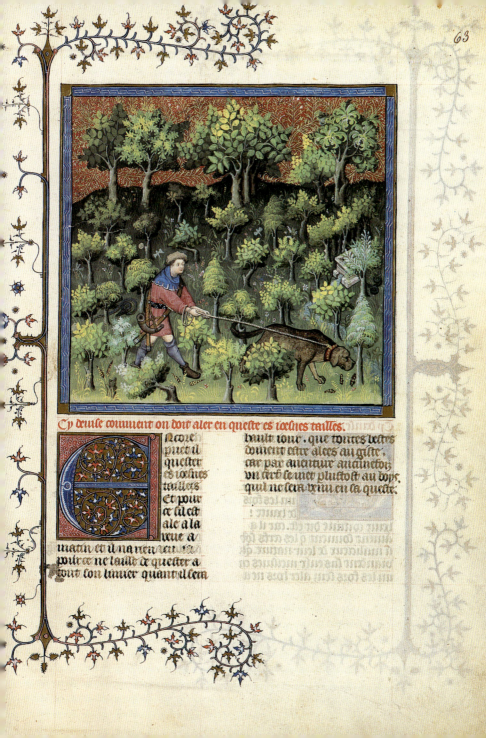

63

Cy deuise comment on doit aler en queste es ioeines tailles.

Recoy
puet il
quester
es ioesnes
tailles.
Et pour
ce sil est
ale a la
reue a
matin et il na rien
pour ce ne laisse de quester a
tout son limier quant il sem

bault iour . que toutes bestes
coment estre alees au giste.
car par auenture aucuneffoiz
un cerb se met plustost au boys
quil ne sera xv. iours en sa queste.

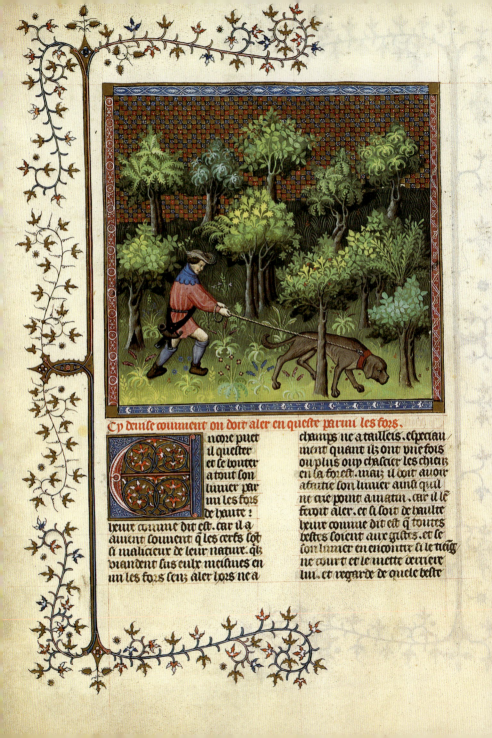

Cy deuise comment on doit aler en queste parmi les fors.

nocre puet
il quester
et se bouter
a tout son
limier par
mi les fors
de haulte

leur comme dit est. car il a
auient coment q̃ les cerfs sõt
si malicieus de leur nature. qͥ
viandent sus eulx meismes en
mi les fors senz aler fors ne a

champs ne a tailleis. especiau
ment quant ilz ont vne fois
ou plus ouy chacier les chiens
en la forest. mais il doit auoir
afaitie son limier ainsi quil
ne crie point amatin. car il le
fraoit aler. et si soit de haulte
leure comme dit est q̃ toutes
bestes soient aux gistes. et se
son limier en encontre si le tieig
ne court et le mette derriere
lui. et regarde de quele beste

ce est. z si cest chose qil li plaise si po- atauv ql lait tovtr au fort. et
suine de son lunner sens aver nuise face iller brisees et se retraiz.

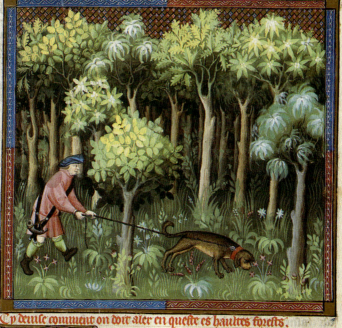

Cy deuise comment on doit aler en queste es haultes forestz.

noble puet
il quester
es forestz
z clanaux
et haulz
bois espa-
ainment
quant il aura pleu la nupt.
et au matin et ou temps que
les cerfs ont leurs testes moles
quilz demeurent voulentiers

aux forestz et hault bois. car
le fort pays leur feroit par auen
ture mal a leurs testes quilz
ont tendres. et sil encontre ou
temps de pluie comme iay
dit. ou quant ilz ont les testes
molles. de chose qui li plaise
il ne doit pas poursuiuir de so
lunier. car ilz demeurent ou
cler pays comme iay dit en
cellui temps et len pourroit

faire aler. Et en quelque lieu
des questes dessus dictes quil
encontre ou voye a luiel. face
assentir a son limier a leure q
iay dit. et si cest aux champs et
il cognoist a son limier que ce
est de bonne eure. et ce est cerf
qui soute marche. cest a dire
que le pie derrier passe le pie
deuant. ce nest mie bon signe.
et si il se surmarche. cest a dire
quil mette le pie derrier sus l
cellui deuant senz oultre passer
encore nest ce pas bon signe.
mais sil met le pie derriere loing
de cellui deuant cest bon signe.
ou sil marche pluslarge derrier
que deuant. encore est ce bon sig
ne. car quant vn cerf soute mar
che. cest signe quil soit cerf er
rant legier et bien fuyant et
maigre. car sil auoit gros et gras
costes et flans. il ne se pourroit
oultre marcher ne surmarcher
Et par le contraire si seroit. Et
quant aucune foys cerfs sont
pignasce. voulentiers sont mal
fuyans. et pou doiuent auoir
este chascez. Et sil en a les fume
es. il les doit mettre en son cor
anet de lerbe. ou en son guion l
atant de lerbe aussi. car en la mai
ne les doiut il pas porter. car ilz
se rasleroient et sembleroyent
vieilles. et quant il e scontrera
aux champs de chose qui li plai
se. il doit tirare sembuschement
pour le mettre au fort entre les
champs et le boys. Et quil u trou
uera la ou il entre au boys gete

vne brisee. le bout rompu deuers
la ou la beste va. et ne le pour
suyue plus auant par mi le
boys. preigne donc vn grant to
p autre voyes ou sentiers. Et
sil voit quil ne passe hors de son
tour. il le puet tenir pour desto
ne. et si sen puet retenir a lasse
blee et faire tel rapport. Et sil
voit quil passe par la ou il pren
dra son tour son limier deuant
soy. il doit regarder si cest de cel
luy cerf quil a destourne. et sil
ne len voit bien a son ayse il doit
aler la contre angle iusques
atant quil en voye a son ayse
bien a plain. mais garde que
son limier ne tire. et sil voit q
ce soit son cerf. il ne le doit pas
poursuiure. mais prendre autre
tour autre tour. mais garde quil
ne preigne par le long des voyes
car il ny a si mauuais trere cō
le long des voyes. car vn limier
y trespasse voulentiers toutes
mais aille vn pou hors chemin
par lun des costez. et ainsi tour 5
tours iusques atant quil lait
mis dedanz son tour. car lors
ela cst il pluisseur. et la suite
sera pluscourte. mais sil estoit
trop tret pour laissier courre. et
tant quil aille le pas et entre
en tout pays. il ne li couuient ia
faire toutes ces choses. Et en le lō
que ou quil ayt encontre de cerf
ou toute au fort. ou es tailles
ou es foretz ou es champs ou
es forz. il preigne les assentz et
tours dessus diz. pour estre plus

leur et faire plus courte suite
en a temps de le faire come iay
dit. Ce que iay dit des questes
entens ie a dire depuis que les !
cerfs prenent leurs buissons et

que on les chase des pasques ius
ques a la fin daoust. car quant
ilz vont auuit on ne doit pas
quester ainsi comme on fait
a la saison.

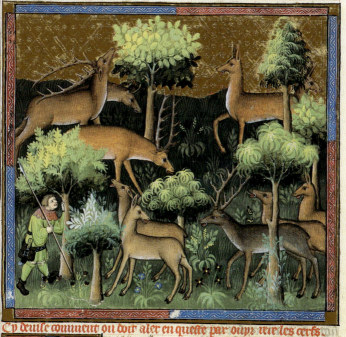

Cy deuise comment on doit aler en queste par ouyr rere les cerfs

a li vueil
aprendre
aler deuat
le iour pó
ouyr rere
les cerfs
qui par
auenture rechont en la forest

en diuerses pars. et regarder la
selon la voie de lup le quel lup
semble plusgrant cerf. Et tous
iours escoutant en soy approu
chant au dessoubz du vent. en
guise que quant vendra au
laissier courre il ne faille que
le dreslcer du limier. et tátost

quil veult que ce soit du cerf.
quil abate les chiens apres. Et
ce doit estre bien matin. si mau
comme on pourra veoir le ?
cler iour. car les cerfs dechal
cent les buiches en celluy temps
et vont ca et la et ne demeurent
point en un lieu ainsi comme
ilz font en la droite saison. Et
pour ce que on ne les pourroit
approuchier du luuer. est il bo
que on laisse tantost courir
car les chiens lyront plustost
raprouchier. et les bons chiens
seuuront les cerfs des biches.
Cerfs vient en diverses manie
res. selon ce quilz sont vielx ou
ioeunes et selon ce quilz sont en
pays trop que ilz nont ouy les
chiens ou quilz les ont ouys.
Les uns vient hault et a plaine
gueule ouuerte et ioinent et
la teste leuce contremont. et ce
sont ceulx qui ont pou ouy les
chiens la saison. et qui sont
bien eschaufez. et encore de tout
haulte prime ou plus auant
vient ilz aucunefoys quant
ce ceulx doit pect. Les autres
vient bas et gros et la teste bail
lee le musel vers terre. et ceulx
signe de grant cerf et vieil et
malicieux. ou quil a ouy les
chiens. et pour ce noie il fort
vie ne gaires de iours si nest
a laube du iour. Et les autres
vient le musel tout droit de
uant eulx en gourgoutant
et uaillant dedanz leur gorge.
ce est ainsi signe de grant cerf

et vieil. et quil est asseur et
afferme en son uiut. Bnessaut
tous cerfs qui plus gros et plus
fort vient doiuent estre plus
grans et plus vielx.

Cy apres deuise comment on doit
aler en queste pour le sangler.

66

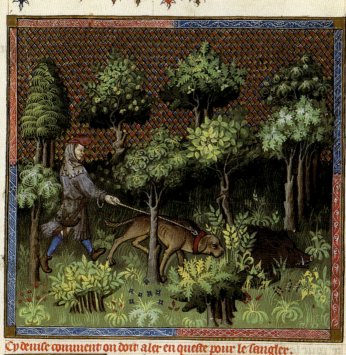

Cy deuise comment on doit aler en queste pour le sangler.

t le varlet
qui est
nouuelle
ment fait
doit aler
en queste
pour le sa
glier en tele maniere au com
mencement de la saplon des
sanglers. qui est come iay dit
vers la saincte croix de septin
bre. et il a encore aux champs
des demouranz des blez et autz

fruiz de quelque condicion quilz
soyent. la doit il aler pour enco
tre de sangler. car voulentiers
puent il aux vignes et poures.
soyent sauuanges ou non. et
quant les fruiz de la terre sont
cueillis. qui ne en treuue mais
sus les champs. ne pommes
ne raypins lors doit il aler es
forests ou il ayt de glant et de
fayne. Et quant le glant et la
fayne ont passe leur saplon
lors doit aler en queste aux fou

giers pour les racines quilz men
guent . et de lespange. Et aussi
puet il aler en queste autre ma
tes . et marches et ruissiaux
pour en encontrer au fueil et
au menglet . car aucunefops le
glant chiet es ruissiaux . et les
pores les y viennent bien que
ne quant toutes mengues leur
sont faillies. Et sil en encontre
il le doit destourner en tien ma
nere . Les sangliers comme iay
dit demeurent voulentiers en
fort pays ou de bops ou de bruye
res ou de iones. et aucunefops
ilz demeurent bien es haultes
foretz. mais que de bas ait au
cun fort. Et sil encontre dun
sangler qui li plaise en aucu
nes questes que iay dit dessus
et il entre es haultes foretz co
bien quil y puisse demourer.
pourfuiue le hardiement. car
sil len fait aler ne puet gaires
grener. car il est de bon tapprou
chier plus que nulle autre bes
te pour lorgueil quil a . Toutes
fopes il p a bien de sangliers !
malicieux. que tantost comme
ilz opent vn chien ilz sen vont
que ia de tout le iour ne les ra
prouchera len. aussi bien comme
a trois chiens ou quatre les r
chascoperra. Et pour ce te loe ie
le mieulx que sil encontre dun
sangler. il ne le pourfuiue pas
trop. especiaulment sil entre
en fort pays ou il li semble q
puisse et doiue bien demourer
mais quant il verra quil entre

ra en bon pays. si face illec les
brisiees. et preigne au tour
a tout son limier ainsi comme
iay dit en la queste du cerf. et
len remeigne a lasemblee.

Cp apres deuise comment on
doit faur lasemblee en puer et
en este.

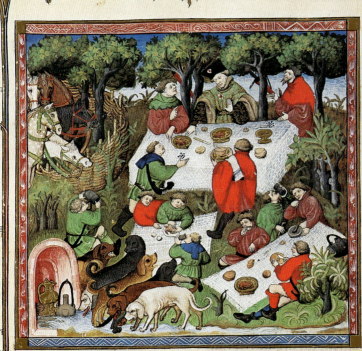

Cy deuise comment lassemblee ce doit faire en este et en yuer.

a quele al
semblee se
fait en tele
maniere
la nuyt de
uant que le
seigneur
de la chasce ou le maistre ueneur
uoudra aler en boys. Il doit fai
re uenir deuant luy les ueneurs
les aydes les uarlez et les pages.
et leur doit a chascun assigner
leurs questes en certain lieu. et

separer lun de lautre. et lun ne
doit point uenir sus la queste
de lautre ne faire ennuy. Et
chascun doit quester en la ma
niere que iay dit une uncle quil
puet. et leur doit assigner le
lieu ou lassemblee sera au plus
aplie de tous et au plus pres
de leurs questes. Et doit estre
le lieu ou lassemblee sera en
un biau pre bien uert ou il ayt
biaulx arbres tout au tour.
lun loing de lautre. et une fo

taume clerc ou auissel delez. Et
sapelle assemblee. pour ce que
toutes les genz de la chace. et
chienz si assemblent. car ceulx
qui vont en queste doiuent to
ruenir au certain lieu que ie
di. Aussi font ceulx qui partent
de lostel. et tous les officiers de
lostel doiuent la porter chascun
ce que il li faut selon son office
bien et plantureusement. et doi
uent estendre touailles et nap
pes p tout sus lerbe vert. et met
tir viandes diuerses et grant
foyson dessus. selon le pouoir
du seigneur de la chace. et lun
doit mengier assis. et lautre
sus piez. lautre acoude. lautre
doit boyre. lautre doit rire ian
gler et bourder et iouer. et brief
tous esbatemens et leesces. Et
quant on sera assis es tables
auant que on menguice. dont
doiuent venir les veneurs :
aydes et varlez de chienz qui :
auront este en queste. et chal
cun doit faire son rapport de ce
quil aura fait et trouue. et :
mettre les fumees deuant le
seigneur celui qui en ania.
Et le seigneur ou le maistre
de la chace par le conseil deulx
tous doit regarder auquel il
pra laissier courre. ne le quel
sera plusgrant cerf ne en mcil
leur meute. Et quant ilz auron
menge. le seigneur doit deu
ser ou les relaix et leuriers et
deffenses prout. et autres cho
ses lesqueles ie diray plus a

plam. quant ie parleray du
veneur. Et puis doiuent le seig
neur et les autres monter a
cheual et aler laissier courre.

Cy apres deuise comment on doit
aler laissier courre pour le cerf.

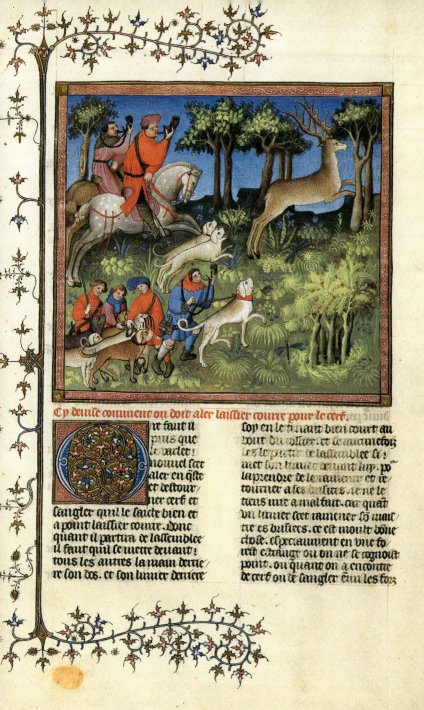

Cy deuise comment on doit aler laissier courre pour le cerf.

r faut il
puis que
le uaclet
nomuel sert
aler en oste
et destour
ner cerf et
sangler quil le saiche bien et
a point laissier courre. Donc
quant il partira de lassemblee
il faut quil se mette deuant :
tous les autres la main destre
ar son dos. et son limier derriere

lop en le p maim bien court au
bout du collier. et le maine estoiz
les le p metir de lassemblee li e
met son limier deuant luy. po
la prendre de le maniere et de
tourner a les buisses. Ne ne le
tiens une a mal fait. car quat
un limier sert ramener so maul
tie es buisses. ce est moult bone
close. especiaument en une fo
rest estrange ou on ne se cognoist
point. ou quant on a encontre
de cerf ou de sangler eum les foz

et on ne sert rassener a les brisees.
Le chien ne faudra point a le ra
mener sil pest apris. Et quant
il sera a les brisees il doit mettre
son limier devant soy en le te
nant court a fin quil le tiengne
mielx a routes tilques a taint
quil en ayt bien assenti. Et puis
li alargir le lorpn petit a petit
et le suivir belement et non pas
trop tost. toulsiours regardant
a terre la ou il aura tertaut que
len puisse veoir. ou par le pie.
ou par les foulees. ou par les fu
mees. ou par les portees. ou en
quelconque maniere quil le voye.
il doit dir. vez le cy aler et par
cy va. par les fumees ou par les
foulees. ou par les portees. nom
mant par la quele quil en voye.
en disant. vez le cy aler p les fu
mees ou foulees ou portees. Et se
le limier faut ses routes. il se
doit demourer tout coy et doit
laissier reuenir son limier du
long du lorpn. ou arrier ou
dune part ou dautre. car un cerf
quant il va a son demourer re
uiuent voulentiers sur soy. a faut
une reuse ou estourer. et par
auenture plus de iij. auant q
on le puisse trouuer. selon ce
quil est malicieux. Et sil le voit
ce il doit regarder en terre. et sil
voit que ce soit son droit. il doit
dire par cy et geter allec une
brisee. et toulsiours quil en ver
ra doit il geter brisees ou pen
dantes ou bops. ou geter en sure.
Et les chiens doiuent lors tirer

auant comme say dit deuant.
car les brisees sont de grant
necessite pour celi qui fait la
suipte. car il sauia come say dit
tilques la ou son limier a ra
suiuy son droit. Et aussi sont
elles de grant necessite pour ceulx
qui meinuent les chiens. car
ilz sauront aux brisees. par
ou le cerf et le limier va. car le
chiens qui vienuent derrier
doiuent aler par illec meesmes.
afin quilz ayent plus assent du
cerf. et quilz le sachent mielx
garder quant ilz seront descou
plez. Et si son limier ne le dresce
tantost. il doit prendre un petit
tour arrier. et puis reuenir
la ou il en auia veu la derrien
foiz. et dillnec il pourra prendre
ses tours et estaiuz tilques a
tant quil lait dresce. et touliors
ausi suiuant et requerant
quant il sera hors des routes.
Et si son limier tirt au vent ou
aucuns sont voulentiers. espe
ciaument ceulx qui suiuent la
teste leuee. il ne le doit pas lui
uir. mais doit demourer tout
coy. et le retirer arrier aux ron
tes. et li faire mettre le nuslea
terre en monstrant au coy et di
sant. vez le cy aler biau tirer ou
mon amy. car le tirer au vent
du limier nest pas bonne chose
pour ce que on pays meesmes
pourroit il bien auoir dautres
bestes que le cerf de quoy il saut
de quoy il pourroit bien auoir
le vent. car say bien veu limier

dun grant cerf

dun grant cerf. et lessier couru
ne bisse. pour ce que le varlet
ne regardoit pas bien quil ne
changast sa suite. Et tousiours
come come iay dit doit il re
garder en terre. et quil ne chãge
ses routes. Et aussi le puet il cog
noistre par les fumees. si elles
sont teles come celles quil apor
ta au matin a lassemblee. com
bien que un cerf change bien
les fumees en deux manieres
mais ce naucent pas souuent.
si ce nest par remuance de via
des. Et aucunefois aussi les
fumees de la releuee de la nuyt
deuant ne sont pas teles cõe
elles sont au matin quant le
cerf vient en fort pour y de
mourer. car elles sont plus
pressees et plus mouillees et
mieulx digerees que ne sont cel
les quil gete quant il vient de
son viandeis pour demourer.
car il a repose tout le iour mais
uoulentiers se resemblent de
fourme. si le varletz cõme iay
dit ne les fait desseubler. en il
le fois souent q le varlet qui
suyue uierte pas au lit dou
la beste sen va. car le limier tret
au vent aucunefois au meil
leurs routes quil lemportent.
Et sil auuient ainsi alobt quiet
ce loeul a terre. et regarder licelt
son droit. et pourra cognoistre
sil sera suyaut a son limier
qui amendera et doublera sa
gueule. et lefforcera de tirer
quant quil pourra. Et aussi

sil cognoist par le pie il cognoistra
sil lesforce ou fuyt ou va belleut.
car quant un cerf fuyt ou lesfor
ce les ongles sont ouuers la ou
il marche. Et quant il va belle
ment ilz sont toutes closes et
sil voit ces signes il doit tier son
limier a un arbre. et hier ou
corner pour chiens. et abatre et
descoupler les chiens apres les
meilleurs et les plus sages deuant.
Et si aucune fois il vient au lit
il doit mettre le visage deuant le
lit du cerf. ou le dos de sa main.
et sil troeue quil soit chault et
son limier lesforce de tirer + dou
ble la gueule. cest signe quil le
va deuant luy. et se non ce sera
une reposee. et nest pas le droit
lit. Et lors ne doit il pas huer
pour chiens. ne laissier courre.
mais quant les signes que iay
dit y seront. encore loe ie quil
suyue ainsi comme le gert i
dune piece plus auant que
le lit nest. tousiours regardant
en terre. car aucunefois le cerf
qui ora venir le limier et les
chiens quant il part de son lit.
ne sen pra ue tout droit
auant. car par auenture il
fuyra ou a un coste ou a lau
tre ou arriere. Et pource loe ie
quil le trete un pou plus auãt
du lit. car si les chiens seuient
descoupler sus le lit et il fuoit
arriere ou de coste. les chiens q
ont grant voulente au partir
des couples vront auant. et
le cerf suyuroit arriere ou de coste

ainsi fauldroient ilz a la cuil
lir. Et quant il verra que cest so
droit. et aura suiuy vne piece
plus auant que le lit. donc
doit il lier son limier. et corner
et huier pour chiens et abatre z
descoupler. car sens vouir en tenue
que ce soit son droit. aucuns
autres locuues cerfs pourroieu
bien estre venus demourer dau
tre pays en sa suyte si pourroit
il bien faillir a laissier courre
son cerf. Et aucunesfoiz sont
bien deux cerfs ensemble. de z
quoy le grant cerf baille comme
iay dit dessus le plus roche z
aux chiens. et le grant pra de
mourer vn pou plus auant.
Donc doit regarder le varlet qi
ne laisse courre. fors que au pl'
grant. Et quant il aura descou
plez les chiens. encore lor re qil
chasce mence a tout son limier
ainsi comme le tret dune arba
leste. car aucunesfoiz autres cerfs
et biches peuent bien estre ou
miesme pays. et les chiens les
pourroient bien acuillir. pour
ce doit il chascier toutes a tout
son limier. Et sil voit que les
chiens eussent acuilli le change
il doit demourer tout coy sus
les routes et faire aller les ba
lees. et forhuier quant quil po
rra. Et les veneurs apres et var
lez doiuent briser les chiens en
eulx menasçant et disant hou
hou. fi fi. a labart a la hart. ou
pra ou pra. Et lun des veneurs
le doit mettre deuant en eulx

appellaut en disant. ca ca. ta
hou tahou. Et les autres li doy
uent chascier les chiens apres.
en disant. appelle appelle. et oul
tre a li. oultre oultre. ainsi les
doiuent amener iusques a cel
lup qui forhue. Et celuy doit
mettre le limier deuant soy et
le dresser deuant les chiens.
puis doit retraire son limier
et le fester. et li donner aucu
lopin de char quil ayt aporte
ce la semble. puis doit mettre
son limier darriere luy. et pren
dre au dessoub du vent. pour
ouyr ou les chiens vront. Et
si par aucunement en aucune re
queste ou autrement. les chi
eus auoient change. et il en
courroit le cerf. et veist que ce
feust son droit. et nulz chiens
ne le chascoient. il ne se doit z
bouger dillec. mais forhuier
tousiours. iusques atant que
les veneurs et les chiens ou au
cuns deulx soyent venus. Et si
le veneur estoit auec vne ptie
des chiens. il doit mettre le li
mier deuant. et le dresser auec
chiens. et puis le doit retraire
et prendre auier le vent. Et
sil venoit a son forhuier. deux
ou trois ou quatre vins chiens
ou plus. et nul des veneurs
ny venoit. il doit mettre son
limier deuant et chascier z
mence. et crier et corner et chasce
tout le tour auecques eulx.
iusques atant que vn des ve
neurs ou apres y soit venuz.

Et lors doit retraire son limier
et prendre le vent comme iay

dit. et ainsi faire iusques a tant
quil soit pris.

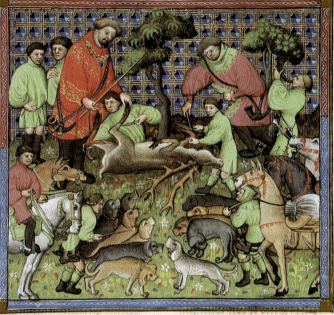

Cy deuise comment on doit escorchier le cerf et le deffaire.

 t quant il
sera pris
il et tiretout
les autres
qui seront
de la venerie
comment
venier prise comme iay dit
deuant. et le doit escorchier et
deffaire en tele maniere. Pre
mierement quant le cerf est

pus et on le veult escorchier on
doit mettre la teste du cerf contre
terre. et puis tourner tout le
corps du cerf sus la teste. les quatre
piez et le ventre en amont. Et la
premiere chose quil doit faire il
doit couper les deux coullons
ensemble a toute la pel. que on
appelle daintiers. et faire un pe
tit pertuis en la pel du coutel. et
bouter par une verge que leu

appelle fourchie. la quele doit
estre fourchiee. et lun des four
chies doit estre assez plus long q̄
lautre. puis doit fendre le cerf.
de puis en droit la gueule. tout
au long par dessus le ventre. ius
ques au cul. et puis doit pren
dre le cerf par le pie destre deuat.
et enaser tout entour la iambe
au dessoubz de la ioincte du pie.
et le doit pourfendre o la pointe
du coutel par dessus la iambe
tout au long. de puis son enal
seur. iusques a la hampe ou poy
trine. iusques a lenaseur quil
a taint au longh du ventre et de
la hampe. et tout ainsi soit fait
en la iambe deuant de lautre
part. puis doit prendre la iam
be derriere. et lenaser tout ento
au dessoubz de la ioincte du pie
comme il a fait les autres. puis
le doit pourfendre tout au longh
par deuers le iaret iusques a la
fente premiere. entre le cul et ou
il osta les daintiers. et tout ainsi
face de la iambe derriere de lau
tir part. puis le doit comencer
a escorchier par les iambes. Et
quant il escorchera le corps. si
garde bien quil ne loblie mie
a leuer le pairment. Et quant
uouldra leuer le pairment si gar
de tant dun coste comme de lau
tir que le cuir tiegne aux costes
du cerf trestout droit. de puis le
milieu de lespaule iusques aux
flans au dessoubz des longes.
les puis coupe de son coutel la
char ou pou ou tout a long de

lescorcheur du cuir. si que il se
ble quil demeure sus le cuir
une charnosite tendre. et soit
ainsi fait de tous les deux costes.
ce est appelle pairment. puis
soit tout escorchie. et ne coupe
mie la cuiue auec le cuir mais
coupe le cuir tout entour la
cuiue bien pres de la cuiue. Et
aussi lesse du cuir tout entour
le cul bien pres du trou. et ne
coupe mie les oreilles. leisse les
en la teste. ne aussi nescorche ne
de la teste fors que le col. et cou
pe le cuir par derriere les oreilles
et mecte du boys coupe entre tir
et le cuir quil aura escorchie
tout au tour et dune part et
dautre. si que le corps du cerf
demeure tout entier dedanz le
cuir. a fin que le sang ne puis
se yssir hors du cuir quant il
laura escorchie. Et quant il
laura escorchie il le destira en
tele maniere. Premierement il
ostera la lengue toute entiere.
et boutera son coutel par mi le
gosier qui tient a la langue.
et y face une fente. et la boute
ou fourchie come iay dit la ou
seront les daintiers. puis oste
les neuz du col qui sont entre le
col et les espaules. et enaise en
trauers celle char ioingnant
de lespaule. et face vij. puis
en icelle. a bouter son doy si la
couliere a son doy. et coupe au
long du coul celle char en mi
plein pie de long. et face un
puis et auette ou fourchie sus

dit. et aussi doit il faire de lautre
part. puis preigne le pie destre
deuant du cerf. et encise tout
au trauers du coste du cerf au
long de lespaule par deuers le
le coste. et oste lespaule. et ainsi
face de lautre part. puis oste
le soubzgonion. cest vne char qui
est le puis le bout de la haire p
dessus la gorge iusques au go
uetton et en coupe plain pie. et
faire vne fente. et mette ou fo
rne. Apres mette son coutel ou
carsel qui est la cane enuiron
demi pie de la hampe. et le fende
vn pou au long. puis preigne
lerbiere qui tount au taigel q'
est ainsi comme vn bouel de
char et la fende vn pou au long.
ausi comme le taigel. et la
coupe asse; pres du bout de la
fente par deuers la teste du cerf.
et la boutte parmi la fente vn
tour ou deux. afin que la viã
de qui est en lerbier en pisse p
mi la fente. puis coupe le tai
gel a lendroit ou il a coupe ler
biere. puis boute son coutel
au long du taigel et de lerbie
re dedans la hampe en tenant
a ses cois le taigel et lerbiere
sens les descouurer pour les des
charner. puis les doit lesser
aler. et leuer la voirie du cuer
que aucuns apellent taigel.
pour ce que elle se tient au gñ
taigel. et mettir ou fourchie
dessus dit. puis lieue la hampe
et commence au bout dessus
du pi;. et puis sen viergne par

lun coste en eslargissant sõ tail
par dessus le ventre droit a la auil
le en coupant au irs de la cuisse
iusques au dessoub; du penillier.
et ainsi face de lautre part. Et
quant il aura coupe la char du
ventre tout entour. si la reuer
se sus la hampe. et soit oste le
vit tout au long iusques au
cul. puis tyre a soy la pance. et
la bouelle. et lerbiere sen vendra
auec la pance. et puis oste dentre
les autres le franc bouel que on
apelle pusse. ou boy au ailier.
et soit mis ou fourchie dessus
dit. Et quant ce sera oste coupe
vne char qui est au trauers du
corps. soub; le uer au pres des
costes. et tur a soy le uer et
entrailles. et auec ce sen vendra
le taigel. puis coupe la hampe
au trauers du coste tout dune
part. et la reuerse de lautre part.
si se brisera par les iointes qui soit
au coste. et li monstrera coment
il la leuera autrefoiz. car elle se
doit leuer par les iointes des cos
tes de chascune part. mais chascu
ne le seet pas faire. puis leuera
le colier que aucuns apellent
fyl il laisse. cest vne char qui est
demource entre la hampe et les
espaules. et vient tout entour
par dessus los du long de la hãpe
sus le taigel. et a ela mettre auc
si ou fourchie. puis leuera les
nombles. et est vne char et vne
gresse auecques les roignons.
qui est par dedans. endroit les
longes pres les deux cuisses. et

les cuutt et coupe par dedanz
un pou des cuisses dun coste et
dautre. et tourne son coutel tout
entour par dessus la cuisse z aille
coupant tout au long par des
soubz les longes. si que les os de
lesdiine demeurent tous descou
uers par dedanz et oste le sang
que ne luniele et garde quil
chiee destus le cuir. Et puis li
lieue les cuisses. si preigne les
deux iambes derriere et les avi
se lune sur lautre. et puis si fie
re contre terre. puis coupe et
desdiarne la char des costes qui
tient aux cuisses. si comme les
cuisses se comportent. et coupe
tout iusques a lesdiine et dun
coste et dautre. et desioute de
la pointe de son coutel la iointe
du neu de lesdiine. qui est plus
pres des cuisses. et mette un
baston dessoubz. et la ploye dess
le baston et elle rompra. Apres
li lieue le coul dauecques les
costes. coupe le coul tout entour
uers aus des espaules p le bout
de la hampe. et faex tenir a on
hpuine les costes. et tourne le
coul a fouer. si rompra dauec
les costes. Apres il lieue r lesdii
ne mette le bout des costes de
uers terre. et lesdiine destus
et enale tout au long de lesdii
ne de son coutel dun coste et
dautre selon lauour de lesdiine.
puis conpes et tout et dun
coste et dautre tout au long
de lesdiine. selon quil aura
enale le plus pres quil pourra

de los de lesdiine. et que les costes
sentreteignent a los du bout
de la hampe. quant lesdiine
enfera hors. Apres li leuera la
cueue. mettre les cuisses du cerf
contre terre. lune pres
de lautre le plus quil pourra.
si que la cueue du cerf soit
contremont. puis atourche les
deux iambes du cerf parduers
la cueue. et mette son coutel au
bout de la cuisse. et enafe en ve
nant droit a soy. et en prenant
sus les cuisses. en venant par
dessoubz le cul. et face dun coste
comme dautre. Et sil a bonne
uenoifon. si la coupe plus lar
ge. et la face espesse de char soubz
la greffe. et laisse un pou de los
corbin si sera plus ferme. puis
leuera les cuisses lors de los du
bin. ce est los qui est sus le trou
du cul. et ou la uessie est. met
te donques les cuisses contre r
terre dgrelle prie dont il osta la
cueue. et retierse bien les cuiss.
et il uenra deux groffes iointes
de lune partie et de lautre de los
corbin. si desioigne sus les iot
tes. et les retierse. et boute son
coutel parmi dun d coste et dau
tir tout au long de los corbin
le plus pres de los quil pourra.
Apres leuera la teste du cerf r
dauecques le col. Coupe le col
bien pres des los de la teste tout
entour. et trouuera une iointe.
si boute son coutel parmi. z cou
pe les nerfs dauiere. si face bie
tenir lun et lautre. et puis soit

la teste teurse si sen vendra. Les
morseaux du fourchie que iap
dit desfus. sont des meilleurs

viandes qui soient sus le cerf. et
pource se mettent ou fourchie
pour la bouche du seigneur.

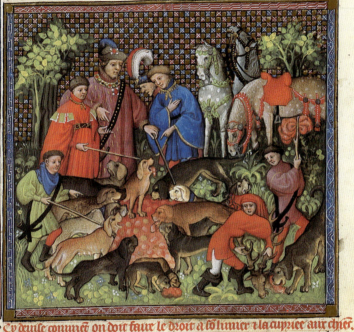

pres qui il
aura escor
chie z desfait
son cerf. en
la maniere
que iap dit.
il doit pren
dre la teste du cerf. et la faire ti
rer a son limier. en li faisant
grant feste. et li disant de biaux

mos. le quiel seroient trop lo
ngs et diuers pour escripre.
et en ce faisant les autres com
paignons conuient decouper du
pain menuement ou sang q'
sera dedanz le cuir du cerf. Et si
ya trop de chienz. ou les chiens
ont bien chascie. ou ilz sont mei
girs et poures. ainsi q'miex li
semblera. il puet faire decouper

dedanz . melle auec le pain . les ef
paules et le col du cerf . combien
que ce soit des droiz des veneurs
et des varlez des chiens . et tout
quant qui est dedanz le corps du
cerf fors que les bouelles quil
doit mettre a part . et la panse
faire vuidier et lauer et trenchi
er menuement dedanz auec lautre
auiuee . Et sil y veult mettre des
autres ou des costes mais que la
venoyson ne soit trop grasse . il
le puet faire . pour faire mieille
auiuee aux chiens . Et quant
tout sera decoupe dedanz le sang .
il doit faire lauer le cuir a tout
ce qui est dedanz hault et trenr
et doit auoir les manches des
braz truuees . et mettre et tour
ner et mesler le sang auec la
char et le pain tout en semble .
Et les autres varlez doiuent of
ter la fueillee que iay deuant
dit . qui estoit pour soustenir le
cuir que le sang nalast dehors .
Et puis il doit mettre le cuir a
terre . et les autres varlez doiuet
tenir chascun vne verge . pour
deffendre que les chiens ne viaig
nent sus . iusque tant que on
vueille quilz mengent . Aps
il doit forhuer le plus hault quil
pourra . en disant tielau come
quant il la veu . et donc doiuet
venir les chiens mengier sus le
cuir qui mieulx pourra . Et quit
ilz auront mengie la moitie de
la auiuee ou plus . il doit pren
dre les bouelles du cerf vn peu
loing de la auiuee . et les tenir

hault en sa main afin que les
chiens ne li puissent oster . et doit
encore forhuer tielau . et les
autres varlez doiuent tenir des
verges aux chiens afin quilz ?
laissent la auiuee . et aillent
deuers luy en disant ballee . ap
pelle appelle appelle . et oultre
a ly oultre oultre . Et quant
les chiens seront a li venuz . il
doit geter les bouelles ou milieu
de tous . si en preigne qui pour
ra . Et quant ilz auront cela
mengie . il doit crier sus la au
uee . auuer auuer auuer . afi
que les chiens tournent man
gier le demourant . puis doiuet
corner toulbout qui sont de la
venerie prise . qui se corne come
iay dit deuant . La auiuee du
cerf ci se doit faire la ou le cerf
se prent ainsi comme iay dit .
Toutesfoiz se on la fait auuue
foiz a lostel ce nest mie trop :
mal fait . car quant les chiens
ont apris a mangier la auy
uee a lostel et ilz ont failli vn
cerf loing . ilz se retraient plus
voulentiers la nuyt . la ouilz
ont acoustume de mangier
leur auiuee . Toutefoyes de la
y faire tousiours ne seroit pas
bien fait . car quant les chiens
sont las et vn cerf leur fuyt
de fort longe et par grant cha
leur . ilz le laissent voulentiers
et sen retueinent voulentiers
a lostel en esperant tousiours
dy trouuer leur auiuee preste .

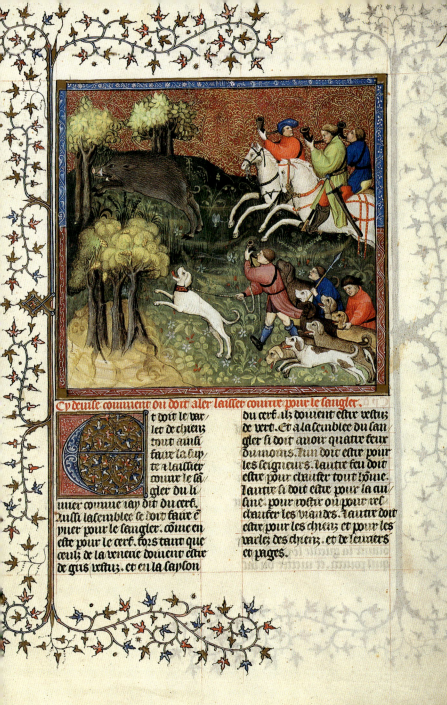

Cy deuise comment on doit aler laisser courre pour le sangler.

t doit le var
let de chiens
tout ainsi
faire la fup
tre a laissier
courre le sa
gler du li
mier comme say dit du cerf.
Aussi la semblee se doit faire e
puier pour le sangler. come en
este pour le cerf. fors tant que
ceulz de la venerie doiuent estre
de gris vestuz. et en la saison

du cerf. ilz doiuent estre vestuz
de vert. Et a la semblee du san
gler si doit auoir quatre feux
dun nois. Lun doit estre pour
les seigneurs. Lautre feu doit
estre pour chauffer tout homme.
Lautre si doit estre pour la au
tre. pour roskir ou pour res
chauffer les viandes. Lautre doit
estre pour les chiens et pour les
varlez des chiens. et de leuriers
et pages.

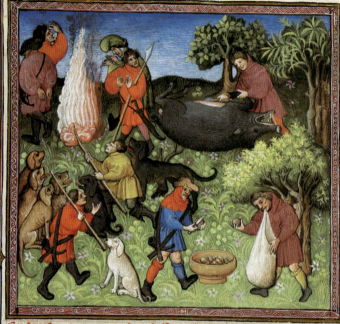

omment
on doit chal
cer le san
glier duuoy
ce quil le tue
par le rap du
uenent:

mair quant il est pas: il le doit
deffaire en telle maniere: Pre
mierement aincoiz que le san
glier soit trop refroidie. il li doit
ouurir la gueule le plusfort
quil pourra. et mettre vn bac

ton entre les deux maisselieres
dessoubz et dessus. qui li facent
tousiours tenir la gueule ou
uerte. apres li doit couper la
hure. et vueil sauoir que ainsi
quon doit appeller du cerf et des
bestes douces la teste ainsi doit
on appeller le ours: le sangler:
le loup: et les autres bestes
mordanz la hure. Lon empeigne
le sangler par la hure. et lena
se tout autour. a trois dois de
loreille p dessus le col. et taille

tout au tour iusques a los du
col. et li deslaue et reuerse la bu
ir et elle sen vendra. puis li
doit oster les trances en tele ma
niere. preigne le destre pie deuant.
et coupe par dedanz la iointe ⁊
quant la iointe sera coupee.
coupe le cuir au long de la ia
be ixxs le corps. et en celle pel
doit il faire vn pertuis pour la
tenir ou pendre la ou len voul
dra. et ainsi meismes lautre
pie deuant. Ainsi meismes ⁞
coupe les deux piez darriere a la
premiere iointe pres des os. et
face comme dit est deuant. et
mette vn baston de pie et demi
de long. entre les deux iamber
deuant. et ainsi es darrieres. p
uit deux pertuis quil y face. puis
preigne vn baston fort. et le ⁚
mette tout au long dessonbz
les bastons sus dit. et soit pris
par les deux bouz le dit baston.
et le sangler leue enporte sus
le feu. et illuec soit bien fouail
le et bruslle. Et deus sauoir que
fouail doit len appeller de san
gler ainsi que on doit appeller
curuee de cerf. pour ce quil se
fait sus le feu. et curuee sus
le cuir du cerf. et soit tourne
puis dune part. puis dautre.
tant que nul poil ny demeure.
maiz soit garde quil ne sarde
trop. et soit batu tout au tour
de bastons. et bien frote. a fin q̄
tout le poil enchiece. et puis bñ
ue frote dun torchon. puis le
doit tourner sus le dos les piez

et le ventre contre mont. et doit
fendre les coullons. et boutier sus
le ventre de son genoil. et tirer
les coullons hors. Aucuns les
ostent tantost que le sangler
est mort. pour mengier. maiz
le droit mengier est de les gef
sus le feu. pour les chiens. Apres
doit prendre le iambon droit
deuant. et endroit du coude. il
doit enaser le cuir. de son coutel
tout au tour. et doit boutier so
coutel entre le cuir et la char.
et couper la char aual. puis ⁚
doit tirer a cop le iambon en
tourdant. et teur du cul dune
hache. et los rompra. puis doit
couper et cuir et char endroit
la rompeure de los. et doit met
tir le iambon apuye sus les
costes du sangler. et a teur. a fi
que le sangler se tieigne. quil
ne chiee de celle part. Et face ⁚
ainsi de lautre iambon. et des
derniers a la iointe qui est de
uant vn genoil hault. que on
appelle la truffe. la le doit il des
ioindre. et couper entre le cuir
et la char. trestout au tour de
la iointe iusques au derriere
de la char du iambon. plus ⁞
hault que le iaint. et ainsi ⁚
meismes en lautre. et les doit
apuyer sus chascune cuisse. a fi
que le sangler se tieigne droit.
Et doit fendre le cuir sus le vit
et fendre tout au tour en es
chaine de deux dois de chascune
part. puis doit tirer le vit a cop.
et le deschaumer iusques la ias

ou les couillons estoient. et la
le doit il couper. puis doit cou
per des la gorge dune part et
daultre entre les deux iambons
tout au long de la poitrine. en
eslargissant son tail. ainsi coe
vendra plus aual. iusques au
fonz du ventre. et des cuisses. et
puis doit cela reuerser dessus
la poitrine. puis si doit couper
les os entre la poitrine et les i
costres. de chascune part. et cou
per tout oultre deuers la gorge.
puis doit tirer hors la uouele et
la pansee. et tout uuidier. puis
soit tout geter sus le feu pour
les chienz. Auans mengueo
le glaner du sangler. et la ma
telle. et le foye. maiz par raison
doit estre des chienz. li doit estre
tout geter sus le feu. puis doit
leuer les nombles ainsi quap
doit du cerf. et est le droit en
gascoigne et en lengue doc. q
cellui qui la tue de lespee. sen z
apde de leuuier ne dalant. les
doit auoir. Tout le sang du
sangler soit garde dedanz aual
uaissel. pour faire le fouail i
aux chienz. puis doit tourner
le sangler a xenuaillons et le
uer leschine. et doit coenmcer
a leuer leschine au bout dessus
vers le col de la largeur de tris
dois. et dune part et dautre de
leschine. il doit encaser de son
coutel iusques a la cuieue. et
puis couper os et tout. selon
quil aura encase. et puis oster
leschine des costrez. que leu doit

appeller. les. et du cerf costrez et
aussi le bourbelier du sangler.
et que on doit appeller la hampe
du cerf. et quant leschine est
leuee. donc deuueuent les deux
les chascun a sa part. et ainsi
se desfait sangler en gascoigne
et en lengue doc. de ceulx qui le
scuent faire. Ainsi fait il en
bretaigne. maiz en france ap
ie veu que on leuoit la cuieue
du sangler ainsi que on fait
du cerf. et vn colier tout entro
le col. tout au trauers qui a
trois dois de le ou enuiron. et
cellui colier tient a leschine.
Apres doit faire le fouail. et
le droit aux chienz en telle ma
niere coeme iay dit du foye et
de la matelle. Tout quant qui
est dedanz le sangler soit estre
mis au fouail sus le feu pour
faire le droit aux chienz. et les
boyaulx tourner sus le feu i
puis dune part puis daultre.
et batre de bons bastons. et puis
retourner sus le feu trois foys
ou quatre iusques a tant qlz
soyent bien cuiz et uuidiez. et
on doit prendre du pain selon
les chienz qui y sont ou trop
ou pou. et faire plateaux tout
au tour du pain. et puis ces
plateaux moiller dedanz le i
sang que on aura garde de
danz le vaissel. et geter sus les
bredes. les dit plateaux ensa
glantez. et dune part et dautre
tourner. puis soit decoupe et
boyaulx et pain. et tout quat

que le sangler auoit dedanz soy.
et mesle ensemble. Et quant
il sera vn pou froit. si y enfouie
les chienz et les face mengier.
len fait le souail aux chienz
pour deux choses. lune car la
char ne le sang du sangler.
nest point si plaisant ne si
sauoureuse a mengier aux
chienz. comme du cerf ou
dautre beste roussse. Et pour ce
quant elle est cuite. elle est
plus sauoureuse et plus vou-
lentiers la menguent. Et si
ainsi elle leur fait plus grant
bien quant elle est cuite et
chaude que si elle estoit crue
et froide. car ou temps que
on chace les sangliers il fait
granz froiz. et par auenture
les chienz auront passe eaue
ou aura pleu sus eulx. ainsi
que le feu quant ilz sont re-
uenuz a lostel leur fait grant
bien pour la froideur. et pour
les resuier. tout ainsi leur
fait grant bien le souail qu
il est cuit. car il leur eschaufe
dedanz tout le corps. Et doit
estre cuite la cuirree du cerf par
droit la ou len le prent. se on
a de quoy le faire quil nest
trop tart. Et du sangler doit
estre fait le souail quant on
est reuenu a lostel. Or se le
varlet des chienz apren bien
ce que iay dit et ce apre ce mes-
tier. et y a bonne diligence. et
est soubtil. et a bonne congnois-
sance. et bon sens naturel. ie

vous promet quil sera bon var-
let de chienz. et bon veneur. deux
entendre que ie ne met point
en mon liure questre ne laissier
courre de laimer. si nest de cerf
et de sangler. car des autres bes-
tes tant de douleçs comme de
morderiz. ie y diray le comment
chascune se doit quester chascer
et prendre. et deffaire. et faire
le droit aux chienz. quant ie
auray fait veneur de cest enfant
que iapra fait varlet de chienz.

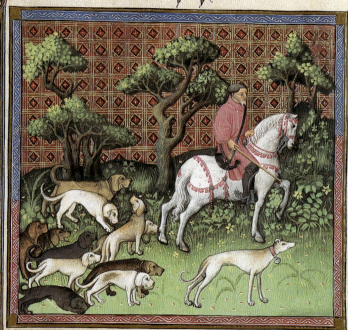

Cy deuise comment homme sera bonne ayde.

puis quil
est varlet de
chiens. ie le
vueil mon
ter. et faire
ayde. et en
seigner co
ment il sera bonne ayde. ainsi
comme il est bon varlet de chiens.
Et toutteffoys lorie. que quant
il sera monte. quil ayt laage de
vuit ans. si que toutte sa vie ayt
hante comme iay dit auec les

chiens. fors que les sept ans qil
auoit. quant ie le fis premiere
ment page. Dont couuient pre
mierement que laide soit mon
te de deux bons cheuaulx. au
moins. Et doit aler en queste.
ainsi comme font les veneurs
et varlez. que iay dit. a tout vn
varlet qui li meinne son limier.
Et quant son limier encontre
la matin. il doit mettre pie
a terre. a regarder et en terre et
es autres signes que iay sus diz.

et buck quester et destourner
le cerf par la maniere que iay
deuisse ou varlet de chienz. et
doit estre tenerir a lassemblee
le plustost quil pourra. maiz
quil ayt bien faite sa besoigne.
et sil ne puet faire sa voulente.
il puet demourer iusques a
haulte prime. et puis sen doit
tenerir a lassemblee. ou fait
on non fait. Et sil a destourne
le cerf. et quil le doyue laissier
courre. et son varlet ne scet en
core pfaitement bien laissier
courre. il doit mettre pie a tere
et faire la suyte comme iay dit.
Et quant il aura laissie courre.
ou luy ou un autre. il doit des
aidier a descoupler les chienz.
et si chienz en aloient acouplez
il doit tenerir au deuant et les
descoupler. puis doit demou
rer un petit la ou on aura lais
sie courre. pour escouter si les
chienz se partiront ou iront
touz a un ail. Et se les chienz
se partent il doit prendre le betz
tenur au deuant des chienz. et
sil voit quilz chascent le change.
il les doit huisier et menascier.
comme iay deuant dit. et les
appeller et tuner au giant ail
des autres qui chascent le droit.
Et sil voit que ce soit son droit.
il doit forhuier et corner chascer.
et laissier passer touz les chienz
qui le chasceront. Et puis se
mette apres. et chenauchier
menee. cest a dire par ou les
chienz et le cerf vont. et faire

et chascer tout ainsi come un
veneur doit faire. la quele chose
ie diray plus aplain quant ie
parleray du veneur. Et sil ya
des veneurs qui chascent leur
droit. tant de foiz comme il or
ra les chienz chascer en deux
ou trois pties. il les doit huisier
et retourner au giant ail. et a
leur droit. maiz sil ne sauoit
que les autres chassassent leur
droit. il ne les doit pas huiser tus
ques atant quil sache bien q
ilz chascent. car moult de foiz
auient. que deux ou q trois ou
quatre chienz en meuuent le
droit. et toute la meute et les
veneurs aquendront le chan
ge. et pour ce doit il regarder ai
tsoys quil huise les chienz. silz
chascent la folie ou le droit. Et
ainsi doit il faire tout le iour.
Et se ces trois ou quatre ou q
tre chienz qui chascent leur ?
droit venqrent en lieu pres ou
les relais tenerent il doit faire
releissier. et chascer tout le io
apres menee. sil ya pais par ou
il le puisse faire ne tenir. et ce
non le plus pres quil pourra
se les chienz prenant tousios
le vent. et faire bien souuent
hisiees pendantes ou en terre.
et par tout. ou par passees de
voyes. ou par autre inol tenai
ou il pourra voir en terre. Il
doit tousiours regarder afin
quil ne change son droit iusqs
atant que le cerf soit pris. Et
sil la laissie courre il le doit des

faire en la maniere que iay dit
dessus. et le cheual quil a mene
au matin en queste. doit il en
uoyer aux relcis. et cheuauche
lautre. et sil vient au relcis
il doit remonter sus lautre. a
fin que les cheuaulx ayent moins
de poine. les varles de chiens
et les apdes et les veneurs doi
uent tenir chascun son lunier
en sa chambre pour trop de ray
sons. car ilz en sont plus nez.
et en deuienment plus tart /
uigneux. et auci tant plus
seront en semble son maistre
et le lunier. et lun saura mieulx
les coustumes de lautre. et mieulx
se cognoistront. et li pourra en
seigner trop de choses a lostel qil
ne feroit pas au boys come est
couchier et leuer et faire men
gier. et laissier. et faire crier. et
taire et aler deuant et demou
rer derriere. et trop dautres cho
ses. pour le mettre en bonne
creance. et doubtance et amo
Et sil est ou chemin ce sera tout
au contaire. car il deuiendra
uigneux pour le cheual et chale
des autres chiens. ou perdra les
pies. et aucuns feru de si bonne
creance. ne fera si bien la voulen
te de son maistre. come le ba
teia ne contineura. fors tant
come il le tiêt du cheual. et
le menera au boys. et le retour
nera arriere ou cheual. et qui
veult bien afaitier son lunier
il le doit prendre et tenir auec
ques soy des quil aura un an

et faire les autres choses que
iay dessus dictes. et sil nauoit
nul cerf en parc ou priue. il le
doit faire suiure de haultes er
res et de bonnes especiaument
li enseigner de suiure de haul
tes erres. au commencement.
car tousiours assentent chieus
voulentiers de bonnes erres et
non pas de haultes. et sil puet
auoir des testes de cerfs que on
prendra a lostel. il la doit faire
trahyner. et celluy qui la tra
hynera. doit aler vne foiz auan
te et autre auant en rusant.
et quant il aura tant suiuy
quil aura trouue la teste la ou
len laura mucee. lors li doit
il faire grant feste. et li faire
tirer la teste ou li donner de la
char cuite sil en a. Auci li puet
il faire trahyn de char. Deuez
sauoir que un lunier ou plus
fait de suytes et meilleur en
deuient. mais pour ce que toz
iours un lunier ne sait pas
les suytes. car aucunefoiz li
des compaignons destourne
le cerf et fait la suite. et laultre
foiz lautre. qui que laisse cour
re. Cellui qui veult afaitier le
chien doit suiure apres le li
nier qui fait la suyte. non pas
de pres. mais un petit loing
ou li lunier se balenceroit
pour lautre. especiaument le
chien qui auroit le cuer et la
voulente acellui qui soit deuât.
et nauoit point le courage a
laissentir en terre. et le doit te

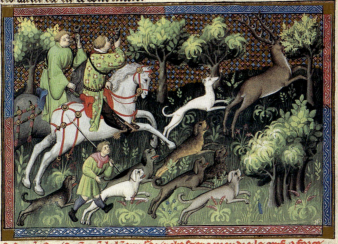

nir court. Et quant on laura
laissie courre. encore le doit il
faire suiuir une piece menee
et chasser toutes. Et sil vient
aux passees ou le cerf sera passe
il le doit faire chasser toutes /
une piece. toutes les fois quil
vendra aux passees. et a ausi te
nir son limier bon sil est de bo
ne nature. et le scet bien faire.
Et quil laide sen retourne a loc
tel. sil ny a aucune chose cõ sont
moles ou gelines ou un paste:
ou seblables choses petites. il
doit mengier un petit. Et boyre
une fois ou deus. puis doit aler
voir les cheuaux et les faire
vuiter et les frotter et aplier de
trestout quant quil pourra luy
et son varlet cõ est de bone litiere.

de feu et danoyne. Et silz ont eu
male iournee especiaument en
yuer. il le doit donner a boire de
leaue tiede. et de bone farine de
froment meslee dedanz. puis se
doit aler ou cheual pour voir quils
chiens pfaillent ne quielce. et po
uoir silz ont eaue fresche. et bo
ne litiere et du feu silz sont moil
liez. ou sont fiyut. et autres choses
seblables a le aple. apres ce doit
reuenir a son seigneur faire re
lacion des choses sus dictes. et /
puis sen doit aler souper et bie
boyre. et puis aler dormir. Et
le seigneur li doit donner de
la viande. pour ce quil a bien
fait son deuoir.

Cy deuiseurs deuise cõmet le lõ uene doit chasser et prendre le cerf a force.

re vueil ie
donc. puis
que cest en
tant a este
bon page et
bon varlet
de chiens. et
ore est bon a ore. quil soit bon
veneur. il vueil aprendre co
ment il doit chascier. et reclascier
et requeur. et prendre a force et
par maistrise le cerf. et doit /
auoir le veneur gros housiaux
et de fort cuir contre les espines.
ronces. et boys. et doit estre vestu
de vert en este pour le cerf. en
puer de gris pour le sanglier. le
corn au col. lespee cemte au co
te. et le coutel pour desfaure de
lautre coste. Et doit bien estre
monte de trois bons cheuaulx.
les ganz et lestortoueue en sa
main. qui est vne veage qui
doit auoir deux pies et demi de
long. et sappelle estortoueue. po
ce que quant on cheuauche p
mi fort boys on la met deuant
son visaige. et elle estort le coup
des branches quelles ne fierent
sus le visaige. Aussi quant on
est en requeste on tiert de ce
le baston sus la grosse vote. po et
chaucer et reslaudir les chiens.
Aussi si son cheual est vnbrage
ou il coupe deuant. il li en do
ne aucune fois sus sa teste. si
fault il a son varlet. ou a vn
chien quant mestier est. Et
aussi on en a la main plus
apperte. quant on y porte au

aune chose que sil ny auoit
nen. Et doit estre lestortoueue
pelee des que les cerfs ont sioe
iusque tant quilz ont gete les
testes. Et des quilz ont gete les
testes iusque tant quilz vont
au trotouoir on la doit porter
a tout lescorce. premieremet
quant le veneur partira de lac
semblee comme tay dit deuat.
il doit deuiser ou les leuriers
yront et les deffenses. et ceulx
qui tendront les rueis. Et
doit mettir les leuriers en tele
maniere. les plus legiers. es
premieres leisses. et les plus
legiers apres ceulx. es secondes
lune endroit de leautre en dou
blant. et les plus pesanz a la
tiere ou quatre leisse. en dou
blant.sil a tant de leuiers. et
ce non si double les leisses selo
ce quil pourra. Et trois leuiers
est droite leisse de leuiers. chac
un vn varlet qui les garde.
Et ne doiuent estre plus leui
ers en semble tenu. en vn hos
tel. si nest par necessite. qui
bien les veult garder ne les
aune car silz estoient en sem
ble trop de leuiers. ilz se com
batroient et deuendroient vuig
neux. Et doiuent estre gardez
et aisiez. de bonne litiere et de
bonne eaue. et autres choses
ainsi come tay dit des chiens
comrarz. Toutesvoyes on les
puet bien tenir de deux e deux.
pour fournir plus de leisses
au tiltre. Et doit mettir deux

ou trois cheuaucheurs que len
doit appeller forcireurs. au
commencement de lentre du
titre. au bout des premieres
laisses. afin que si vn cerf re
noit. et se vouloit forcier hors
de la ou les leuriers seront. q
ceulx qui seront a cheual. le
puissent crier et bouter dedanz
les leuriers. Et doiuent laissier
passer les premieres laisses le
cerf sentrer dedanz le titre vn pe
tit. tant quilz le voyent par les
cuisses derriere. Et lors doiuent
geter leurs leuriers. et les seco
des laisses le doiuent encore lais
sier passer vn petit. et puis get
et les tierces laisses le doiuent
laissier venir iusques bien pres
deulx. et lors li doiuent geter
les leuriers enmi le visaige.
Et sil ya quaresleppes au dou
ble qui doyuent estre les plus
granz leuriers et plus pesanz.
car si les plus pesanz estoient
deuant. ilz ne pourroient aten
dre au cerf. qui sera tout fres.
et si les legiers estoient derrier.
ilz ne pourroient bien ateindre.
mais ilz ne le pourroient ne ose
roient prendre. car cest trop gra
beste et fort a arrester pour eulx.
Donc fault il que les legiers le
uriers le hastent et mettent
hors dalaine au commencemt.
afin que les granz leuriers. q
loseront et pourront prendre.
en ayent bon marchie. et le pu
issent legierement ateindre. et
les leuriers pesanz doit on ap

peller receueurs. ceulx la doiuet
estre getez au deuant de luy. des
quilz verront quil aura passe
les tierces laisses. car les leuriers
pront plustost et prendront /
mieulx leur auantaige. que les
varlez ne pourroyent ne sauroie
faire. Et ainsi faisant. ilz le pre
dront et le tarront a terre. Et doi
uent estre mis attere les leuriers
au deuant des grosses riuieres
ou en autres lieux. es certains
acours ou il a biau pays pour
courir leuriers. et les deux dou
bles de laisses premiers doiuet
auoir huniax. cest a dire du boys
deuant eulx. et par les costez.
a fin que le cerf ne les puisse
voir a lentre du titre. ne auoir
le vent deulx. De leuriers se puet
on aidier. pour ce que le cerf co
me iay dit tint aux grosses ri
uieres. Et quant on veult essai
er leuriers et veoir courir. ce
a certaisons. pour donner de la
char aux chiens. et afaitier. et
aussi pour faire veoir bian de
duit. ou a dames ou a seigneus
estrangiers qui seront venuz et
ne vouldroient gaires courir.
et ainsi auront plus court de
duit. ou en mal pays. ou len ne
puet forceier ne bien cheuauchir
apres les chiens. Ainsi doit ilz
mettre les deffences la ou il ne
veult que sa beste aille fuyant.
Et aussi silz sont mis en couut
de boys. ilz doiuent estre mis
pres lun de lautre. car silz estoi
ent loing lun de lautre. il leur

auroit tost passe entre deux. po
ce quil ne les a veuz deuant la
main pour le loys qui est fort.
Et doiuent estre uns et assis. et
leuriers et deffences et relais ai
cois que on leisse courre. Et si
les deffences sont uns en cler
pays. ilz doiuent estre uns plus
loing que en uiles fors. Cou
restsoiz ou en fort ou en cler selo
ce quil a de genz les doit il mec
tre le plus pres quil pourra lun
de lautre. car encore a tout cela
trop de foiz efforcent ilz et passes
les deffenses. Et doiuent les def
fenses seuz ce quilz noyeut nulz
chienz parler lauu lun a lautre
des quilz seront assis. non pas
assembler. maiz chascun a so
lieu. car une beste vient moult
de foiz loing des chienz. ou sen
sera alee des que le liuuer co
mencera la suite. Et se elle oit
les deffenses pler. elle ne se
mettra ia a passer par mi eulx.
Et si elle ne les opt. elle yra so
chemin. et sera auant sus eulr.
et les aura passes quilz ne sau
uont que ce estoit arce quilz
nauront ouy les chienz. Et silz
oyeut les chienz. donc doiuent
ilz crier plus fort et plus hault.
Et silz voyent venir le cerf a eulx
ilz ne se doiuent point bouger
ne courre au deuant. maiz crier
fort et demourer chascun en so
lieu. car silz le faisoient. aucu
nefoiz le cerf sarreste et laissera
passer le cheuauch eur auant.
et puis il sen passera p derriere

lup. aussi doit il mettre les re
leiz. et les bailler aux varlez
qui le cognoissent ou mestier.
car aucunefoiz un cerf vendra
bien passer par deuant cellup
qui tient les relez. Et lors ne
doit il bouger ne forhuer po
quant quil lait veu. car mlt
de foiz un cerf qui sera ou meil
mes pays seu pourra bien aler
de lespaue et effrunte des chienz.
et ce ne sera pas le droit. donc
doit le varlet escouter la chienz
viennent apres et venteurs
ou apres et greter illuec les bri
sees. Et silz le truit. donc doit
il forhuer. et ne doit point ru
leissier iusques a tant que les
chienz qui le chaceront soyet
ia passez. au moins la mottie.
puis doit il releissier tout droit.
le visage de ses chienz tourne
la ou le cerf fuit. car sil releil
soit au trauers. aucunefoiz les
chienz qui nauroient point
assenti prendroient la contre
ongle. Et quant il aura relaif
sie. il doit demourer et toussios
forhuer aller grant piece. Et
si chienz venoient trop deuier
qui traissent vieulx. il les doit
reprendre. et au dessoubz du
uent venir au deuant de ces
chienz. et les releissier autrefoiz
et donner auantage. maiz silz
sont roilies chienz. il nen doit
nul reprendre. les vieulx chies
doit on retenir tousiours au
relais. Et sil auenoit que qtr
ou six chienz le chacassent et

il treust grant cerf. il doit forhu
er et corner vne piecce. pour
traire a luy ou veneurs ou aydes.
Et sil les oit venir il doit releis
sier aux .vj. chiens qui seront
passez senz les veneurs attendre.
Et sil ny venoit nul veneur ne
ayde. et il voit que le cerf soit
grant cerf et viel. et les .vj.
chiens qui le chasceront soyent
des bons chiens de la muete. il
doit releissier senz ce quil ny ait
ne veneur ne ayde. car moult
de foiz comme iay dit et les ve
neurs et toute la meute acueil
lent bien le change. la ou autre
chiens ou plus ou moins eime
neront le droit. Et luy meis
mes doit chascer apres tout a
pie. et corner quant il aura
releissie. Et puis quant le vene
aura tout ordonne si doit aler
laissier courre. Et quant il ou
luy des compaignons auront
leissie courre le cerf. il ne doit
pas trop haster ses chiens au co
mencement ne eschaufer. ne
cheuaucher trop sus eulx. car
ilz sont asse chaulx et ardanz au
partir des couples mais leur
doit bien laissier acuillir. et bie
emprendre a chascer. car vn
cerf quant il est laissie courre
tournie voulentiers en sa meu
te querant le change pour ce qil
se veult demourer. et li queue
de laissier son pays. Et quant
il voit quil ne pourra demou
rer il prent congie a sa meute
et sen va. et fait la fuyte quil

veult faire pour soy garantir.
donc doit le veneur quant to[us]
les chiens seront passe. cheuau
cher menee cueue a cueue de
ses chiens . car cest le droit de bo
veneur de tousiours cheuauche
menee par la ou il le pourra fai
re par trop de raisons. car sil
cheuauche tousiours menee et
est auec ses chiens. il saura la
ou les chiens fauldront. et ius
ques ou ilz auront chasce. et
donc leur puet il aidier a faire
redrescier le cerf. et saura les
quelx chiens sont les vrelie re
querans redascanz et ressentanz
et redrescanz. et les plus reddes
et les meilleurs et les puissanz
et les plus foy sonnanz et plus
sages. Et sil nestoit auecques
eulx il nen sauroit rien. ne aus
si ne sauroit il ou requerir so
cerf. car il ne sauroit la ou les
chiens lauroient failli. mais po[ur]
ce que aucune foiz on ne puet
mie cheuaucher menee. ou y
montaignes ou par crouilieres
ou betumieres que on apelle
graue en gascoigne. ou par au
tres maulz pays. Et lors quat
il ne puet cheuaucher la menee
il doit prendre auantages le
plus pres de ses chiens quil pour
ra. a tenir au pardeuant de ses
chiens tousiours au destoubz
du vent. Et sil voit le cerf il le
doit forhuer comme iay dit. et
demourer illuec tout coy. et lais
sier passer touz les chiens. et lors
verra il quiche chiens viennent

deuant. Et quant ilz seront to[us]
reellez il se doit mettre a la vie
nee. et corner et huer et reschau
ber les chiens comme iay dit.
Et sil oit que les chiens se taisent
il doit demourer tout coy. et
ouer. autour arriere. car il doit
paser quil a fait vne ruse ou
esteurse. ou quil refuit sus soy.
ou que le change leur est fail
li. car sil alast auant les chiens
chalasseut toulsiours apres.
Et doit demourer et laissier
ueur ses chiens. et laissier re
queue et passer deuant luy. et
de cognoistre le quel de ces deux
est puet il bien sauoir. car si
cest le change. tous les chiens
de la meute ne sout pas sages
car aucuns chalceront le change
mes les sages chiens non. donc
quant il oit aucuns chalcer.
si les sages chiens demourer.
il puet bien sauoir que cest le
change. mes quant nul ne
ue plus auant cest vne ru
se ou esteurse. donc doit il trai
re arriere par la ou il est venu
chalcant et mettre ses chiens
deuant lui. et emprendre tours
et esteurs. le plus pres quil po
ra de la meute ou dune part
ou dautre. car sil prenoit grat
tour. le change li pourroit bie
uouler. Toutefoyes fait bien
vn cerf longues ruses et lon
guement reuient sus soy. si
li aucunefoys comme vn tret
dare ou plus. Et si les chiens
ne le peuent redrescier du pre

du chiuau. il doit geter les brisees
par tout la ou il en voit. en ai
ant a ses chienz et disant. vez
le fuyr la voye. vez le fuir la voye.
Et sil voit quil refuie sus soy
auiere. il doit tousiours geter
ses brisees. et se tourner auiere
en criant et disant a ses chienz.
vez le fuir auiere. vez le fuir
auiere. Et si aucun chien le drec
ce. il doit nommier le chien et
huer sus luy. en disant. Illec
fuit illec. et criant hault et cor
nant. Et toutesfoiz quil sera
en requeste il doit parler a ses
chienz du plus bel et plus gra
cieux lengaige quil puet les
quielx seruient longs et diuers
pour esclaire. especiaulment
quant ilz sont las. ou ilz cha
cent de fort longe. ou par mau
uais temps de trop grant chaleur
ou de pluye. ou par mauuais
pays sec ou au. comme sont
forests gaiez et gaschieres fres
ches chemins et eaues ou sem
blables choses. car en tous ces
cas ont les chienz mestier de
confort et de reshaudissement.
Huet des vantes. et le soir de
mouuoir encorent de trop biaux
lengaiges. et trop bonnes con
sonances et bonnes voix et bonnes
manieres et belles de parler a
leurs chienz. Chienz faillent
voulentiers les cerfz es voyes
et chemins par trop de raisons.
car leur cuer ne leur pensent
ne leur aporte riue que le cerf
doyue auoir fuy les voyes ne

les chemins. et pour ce ne veu
lent ilz mettre poine a requerir
les chemins au long. Et suppose
quilz voulsissent bien mettre les
nes a terre et requerir les chemins
si nen peuent ilz si bien assentir
comme en vn autre lieu. par
trop de raisons. car quant les
cerfz fuit les forts il touche du
corps et de la teste au boys. et par
dessoubz aux herbes. et les chienz
en assentent par tout. Et quant
il va la voye il ne touche fors
que par le pie en terre. si nen
peuent les chienz si bien assen
tir. Aussi quant il fuit par les
boys il fuit a lombre et les chienz
en assentent bien. et quant il
fuit le chemin le soleil qui fiert
dessus hasle toutes les voutes
et art eschauffe la terre et oste
lumeur que les chienz ne peuet
bien assentir. et aussi si les chi
enz mettent les nes au boys ou
aux herbes ilz en assentent. et
silz le metent sus le chemin et
ilz tyrent a eulx pour en auoir
en restentir. la pouldre leur don
ra par les narines et par le nes
qui leur touldra le ressentir.
Aussi aucunefoiz auient que
es forests es bruieres et es lan
des. pastouriaux boutent le feu
et bruslent le pays pour reue
nir lerbe nouuelle pour leur
bestail. et quant chienz viennent
chascant iusques au brusleis.
iamaiz ne chasceroient oultre
parmi le brusleis. par trop de
raisons. aincoys retournent

aillier. car ilz nen peuent assen
tir ou bruilleiz. car tu scés que
si tu passes pres dune charoigne
tu sentiras la pueur. mais si tu
portes en ta main roses ou vio
lettes sauge ou mente. ou autres
herbes qui portent bonne fleur
tu ne sentiras riens de la pueur.
car la bonne odeur oste la
mauuaise. Aussi di ie quant
les chiens viennent au bruilleiz
et ilz cuident assentir du cerf qlz
ont chascié. la pueur et loldeur
du bruilleiz. et du feu leur oste
la ressentir de leur cerf. et le
plus emporte le moins. car plus
fort est loldeur du feu et du
bruilleiz que nest loldeur du
cerf. Et aussi quant ilz auroient
le nes a terre les bresies et la su
ir leur entrera plus naurines et
par le nes quilz noseront tirer
a eulx. aincois esternueront.
Et quant le veneur verra que
les chiens veulent tourner ar
riere il ne doit pas faire ainsi
mais doit touliours aler auant
et prendre lors du bruilleiz. et p
les oste. et quant par pays q'
li semble que chiens en puissent
et doiuent bien assentir. et lors
le redrescera ou sauura certaine
ment quil aura fuy sus loy. Et
sil ne le dresce donc doit tourner
arriere. car il puet bien sauoir
quil nsura arriere sus soy. et
preigne les tours et esfains co
iay dit. Aussi auenir il auaine
fois que quant le cerf est mal
mene. il laisse toutes forestz et

entreprent a fouyr la champaig
ne. et ce est la fuyte pour aler
mourir. car auaine foiz il fuira
parmi les villaiges car il ne
scet ou il va. pour ce que les chi
ens sont tant eschauffe et mal
mene quil a perdu son sens et
son esme. Et auainefoiz auant
quil vienge a la champaigne.
il aura fait des ruses ou estor
tes deux ou trois fois tant que
les chiens demouront en deffa
ur ce quil aura fait. si quil les
aura esloigne. de terreur dune
ou de deux lieues ou de plus. Et
quant les chiens prennent
aux champs ilz nen peuent pas
si bien assentir comme ilz font
aux forts et es forestz par trop
de raisons. car aux champs nen
peuent ilz assentir fors que par
le pie comme iay dit. et es fo
restz par tour. Et aussi es forestz
ilz en assentent par loleuee et
aux champs il na point doleuee
aincois a le soleil arse la terre
tant quilz nen peuent tirer
nulle humeur ne ressentir de
leur cerf. Et pour ce silz vont
apres senz dire mot par les cho
ses surdites. et pour ce quil les
fuit de loing. et aussi quilz sont
las et alascheiz et fronuiz. ilz ne
peuent tant auoir ne assentir
quilz puissent crier ne dire mot.
En ce cas les doit le veneur res
baudir de huer et de corner. Et
sil voit que les chiens braulent
les cueues et flairent a terre et
vont oultre. pour quant quilz

ne cuient. il puet bien penser ql
fuit la. car par les raisons sur
dites ilz ne peuent errer. Si les
doit efforcer. Et sil auenoit qz
uenissent a vn guret ou vne
gaschiere ou rasclers. et les chies
ne vont plus auant. la pour
cela ne doit requerir arriere.
car il doit fuir auant. maiz fa
ce tout ainsi comme iay dit
du buissez et tousiours locile
tuit. et la ou il en pourra voir.
quil praigne par deuant des
gurets en pays ou les chienz e
puissent assentir. en herbes ou
autres choses. car la teur qui
est remuee du labourage nest
pas si bonne pour en assentir
les chienz comme est celle qui
nest point remuee. et ou il a
herbes. Et sil auenoit chose que
les chienz laissassent du tout
quilz ne voulsissent aler apres
ou ne peussent. ou pour le grit
chault. ou pour la teur longue.
ou pour leur maumaistie. le
veneur ne le doit pas laissier
ainsi. maiz doit getter les brisiees
la ou il en du mecieu par le pie.
ou la iusques ou il saura q les
chienz auront chascie. puis
doit amener les chienz a au
cun ruissel ou eaue pour boire
et refreschir. Et doit porter le
veneur deux pains derriere soy.
pendiz a larson de la selle. lui
de ca lautre de la au moins. et
en doit donner a chascun chie
vn morsel ou deux selon ce qlz
seront et ce est bonne chose. ou

pour reprendre et ramener ses
chienz a lostel. ou en ce cas que
ie di. et aussi les chienz len cog
noissent et len aiment mielx.
puis doit descendre et oster la
bride a son cheual et le laissier
pestre et reposer les chienz et r
bestier la grant chaleur. et doit
corner requeste de fors en autre
comme iay dit. pour faire ue
nir les varlez de chienz et uelez
veneurs et apres. et autres gen
du mestier. Et sil auenoit que
nul nen uenist. et la grant chu
leur feust bestiee. lors uouldroie
ie voulentiers quil eust beu vn
plain henap de bon vin. puis
doit aler a ses brisiees que iay
dit. et resbaudir ses chienz et les
mettre en euure. car ilz le deuroy
ent dreccer. tant pour la freiche
du respre et humeur de la teur.
comme pource quilz sont repose.
et le pain quilz auront mengie
leur aura fait reuenir le cuer
et la voulente. Et silz le dreccent
si chasce apres iusques a tant
quil soit nuyt. Et quant il sera
nuyt. il doit reprendre ses chienz
et demourer au plus pres quil
pourra dillec et y faire ses brisiees.
et lendemain des qlz sera cler
iour. il doit retourner a ses bri
siees. et requeur son cerf. car
iay bien veu prendre trop de
cerfs lendemain quilz auoiet
este faillis le iour deuant. Et si
limiers ou uelez estoient uenuz
au corner quil aura fait. tat
le deuront ilz mielx dreccer. car

ilz ne sont pas si las comme les
autres qui ont este tout le iour
chascier. Aussi auient il moult
de foiz que quant le cerf aura
fuy parmi les fortz. il se lassera
et li greuera le saillir et le rom-
pre le fort boys. car le fort pays
et espes deliurent le cerf. Et a donc
laisse il le fort boys et uient fuyr
es forestz. car les forestz. ce sont
haulx arbres. mais dessoubz est
cler pays si ne li greue pas tant
a courir. comme il fait parmi
le fort boys et espes. car il fuit
touliours a lombre. et au fort
boys il ne le fait pas. Et quant
il sent la froydeur de lombre. et
a le biau pays qui ne li greue
point a courir ne a fuyr. pour
ce quil est cler dessoubz. lors s
aloigne il les chiaz. en faisant
les reuses et estourses. ore cour-
tes ore longues. ore dune part
ore daultre. dont doit bien gar-
der le veneur comment il chas-
ce ne de quoy. et bien acquerir
et saigement et soubtilement.
en prenant bien et apertement
les tours et essans. Et deuez sa-
uoir que si vn cerf se destourne
lors de sa reuse au commence-
ment et es premieres reuses. a
quiconquenam que ce soit ou a
destre ou a senestre deux foiz ou
troys ensuiuant a lune part.
ia de tout le iour ne fera reuse.
quil ne se destourne a celle mes-
me part quil aura commence.
et en ce cas doit le veneur qua
il sen apercoit prendre le tour

de celle part. et touliours le ne-
tes chienz auuent. afin que le
chienz le puissent plustost ore-
cier. par uy tieulx forestz faut
on uoluentiers le cerf. par les
raisons que iay dictes. Et aussi
si les chienz nen peuent mie si
bien assentir comme font p
mi les fortz. ne ne se peuent
si bien tant es reuures. car qui
les chienz chascent parmi les
fortz. ilz uont touliours la me-
nee par ou le cerf ua. Et quat
ilz sont ou cler pays. ilz se ba-
lancent ca et la. pour ce quilz
ont vel aler. et aucunefoiz :
aueillent le change. ou au
cunefoiz. par le cler pays. et p
leur reueur trespassent uoutre.
Et aussi le cerf p faut plus sou
uent et plus a son ayse ses reu
ses comme iay dit quil ne fait
aux fortz. tant que auant q
les chienz ayent desfait ses reu
ses. car il en aura fait souuet.
ore longues ore courtes pour
le biau laisir quil a. les chienz
le faudront tout a mey tant
leur fuyr ce le fort longue. et
tant aura fait de reules que
les chienz ne veneurs ne sauoi
qui car cires le portent. et par
les diples susdictes la p me reu
saillir aux deux reuntes en se
ble du roy philippe. et du cote
dalancon son tiere. q auoit
meilleurs chienz lors. quilz
nen a nulz maintenant ou
monde. es custodes de la forest
de compiegne. Et si les chienz

le faillent tout a net. et le ve
neur ne eulx ny peuent mettre
aultre conseil. donc doit le vene
donner du pain a ses chiens et
corner et recorner souuent re
queste. a fin que les aultres cô
paignons viengnent a luy. et
demourer tout coy la ou il :
laura hu tout failli. car il sau
ra bien iusques ou il laura chac
ce. sil gete touliours busiees
comme iay dit. Et quant les
lumiers et varlez seront venuz.
il doit faire acoupler ses chiens
et demourer en un lieu. et faire
prendre aux varlez des chiens
a tous leurs lumiers. lun de
ne part laultre daultre. grans
tours et estantz hors du foulet
et des ruses. et ainsi li vng
ou li autres des lumiers le le
mont dresser. Et il doit toul
iours regarder entour. pour
uoir et garder quil ne change
ses routes. Et si vn des lumiers
le dresse il doit touliours faire
suiuir le varlet. et laissier .iiij.
ou .vj. aler de ses meilleurs
et plus saiges chiens. et faire
tenir les autres. car il en chac
cia nuit. et plus certaine
ment. et plussaigement et plus
seurement. et touliours le li
mier se tiengne aroutes. Et ai
li face iusques atant quil laur
fait restaillir. et sil voit quce
soit son droit. il doit faire aba
tre tous les autres chiens. et
ainsi faisant le deuroient ilz
aler prendre. Aussi auient il

moult de foys que au commen
cement et au milieu et a la fin
de la chasce. le cerf quiert le chã
ge. pour le baillier aux chiens
et qil se puisse sauuer. Et qãt
le change sault au commenceint
cest plusgrant peril de faillir es
forestz. que nest a la fin. pour
ce que les chiens sont en ardeur.
et ne sont pas encore las ne
foulez. et accueillent plus vou
lentiers la folie. mais en quelq
maniere que le change leur sail
le. ou en forestz ou en fort pays.
cest plusgrant peril de faillir es
forestz que nest es fortz pays.
car les chiens ne le peuent mie
si bien tenir senz balencier ça et
la comme ilz font es fortz pays.
aussi que iay dit. Et aussi les
biches et faons et icelles cerfs.
en la sayson demeurent plus
voulentiers es futoyes et haul
tes forestz que ne sont es fortz
pays. et les grans cerfs tout
au contraire. lors quant le chã
ge sault. le veneur doit escouti
quelz chiens chascent. car le
bon veneur doit cognoistre et
entendre les quelz chiens commencez
de les chiens. especiaument des
bons et saiges. Et ne doit pouit
estre si chault de huer de corner
ne de courre. quil ne sache de
quoy ne de quelz chiens il chac
ce. Et quant il orra ses bons chi
ens chascier. il doit corner et hu
er et aler apres. Et quant il or
ra les autres chiens chascier. et
les bons chiens ne chasceront

donc se puet il bien apparcuoir
que cest le change. lors doit il
aler arriere arriere. en nômant
les bons chiens. et disant. ore
gare le change gare gare. Et sil
oit lun des bons chiens et saige
qui le dresceut il doit huer et
courer sus luy. et tyrer tous les
autres chienz a celluy. Et sil a
mille compaigne auecques
luy. celli doit aler huchier les au
tres chienz. et les tyrer a celli q
laura dressie. Et sil auient que
son droit fuye auec le change ce
que fait bien souuent il le pour
ra congnoistre a les saiges chienz.
car il son droit est demoure la
ou le change leur sailli. ou est
retur sus soy. et le change sen
est ale oultre. les bons chienz
retourneront arriere. et le ven
dront uoullentiers requerir et
redrescier. Et sil le droit fuit
auec le change. les bons chienz
demourront touz coys. car ne
uouldront tourner arriere ne
requerir. ou yront auant par
ou le change va. pour ce que le
droit y va. ausi. mais ce sera le
trement et senz aler. car ilz ne se
ne veulent chascier tant come
leur droit soit auec le change.
espeaulment au iour dui. ou
il na nul chien baut. ne si bons
chienz castez comme ilz souloyt
estre. ainsi na il de milles cra
tures autres. Et quant le vene
ura les signes dessus diz. il le
pourra bien apparcuoir que son
droit fuit auec le change. Et lors

se doit tenir auec les bons chiês
et saiges. et requerir auant
et non pas auec toulsiours
par ou le change va. en parlat
gracieusement a ses chienz. ius
ques a tant que li uns ou li
autres de ses bons chienz le dres
ceut de la ou il aura laissie et
le sera parti du change. Et au
auneffoiz un cerf malmene fuit
bien longuement auecques le
change. et pour ce ne doit une
greuer au veneur daler longue
ment pou le change va. iusqs
a tant que lun de ses chienz le
drece comme iay dit. Et si les
chienz uouldront tourner arri
ere et requerir il les doit croire.
car cest signe quilne fuit une
auec le change. aucois il puist
estre demoure ou retur sus soy.
Et lors doit il prendre les tours
et esslauiz comme iay dit deuât.
Et sil oyt que auant de la uene
ne le forhue. ou auec le change
ou senz le change. il doit laissier
tout ce fuit de le greion droit
la. et y tirer tous les chienz
quil a. en disant. ou va. talou
talou. et en aiant a celluy qui a
forhue. appelle appelle. et ainsi
doit chascier tout le iour touz
iourz et regardant et saciant
de quoy il chasce. Aussi quant
un cerf est chaut et mal mene
il va uoullentiers a leaue. ou es
grosses riuieres. ou aux estancs
ou petiz ruissiaux. selon que
sa uoulente sera. aucuneffoiz
il vient pour y demourer et se

faire prendre. Aucunefoiz pour
se baigner et boyre et refreschir.
et fera encore puis grant fuyte.
la premiere chose que en ce cas
doit faire le veneur. il doit sa
noir certainnement par ou
le cerf entre en leaue. et il nuee
sus les routes giere vnes brisk
ees. et autres en pendant la en
droit. a fin que sachiez ou che
vaulx emporteront celles de
terre. que celles en pendant de
meurent. et quil y cache ras
lever. car il les verra de plus
loing. quil ne fera celles de
terr. Et si ce est grosse riuiere.
et il vient la ou lo cerf entre e
leaue dedanz la riuiere il doit
regarder ou il tient la teste. a
leutree de leaue. ou alant aual
ou alant amont. et tantost
doit passer tout droit toute la
riuiere. Et si en est que a de
uin tout droit. il doit mettre
loeil a terre. pour voir sil tient
le chemin. car la trespassent
voulentiers chiens leurs routes.
tant pour le a chemin come
pour ce quil vient le pie moil
lie lors de leaue. et quant il
le mect a terre. la terre boit et tir
toute la moisteure et humeur
du cerf. que chiens ne peuent
assentir. Car quant le cerf a
batu les iaues et il se resseue
haue du corps et les iaues chieet
sus les routes. si en gendrent les
chiens asseure. car il est tour
riske ausi comme sil estoit
sur plein. maiz qiit il a vn pou

ale. lors en assentent les chiens
nuele. car il est sec de haue quil
aura portee es iaules et ou corps.
pource loe ie que on requeure pres
de leaue. et loing. pour les mylos
dessus dictes. Et sil voit que le a
leutree de lyaue il treigne la te
teste aual ou que la riuiere soit
rapie et forte il puet bien pen
ser quil fuit et va aual lyaue.
donc doit il prendre aual lyaue
le plus pres de la riuiere quil
pourra. en parlant a ses chiens
et disant. lyaue briff lyaue. et
autres gracieux lengaiges bn
aual. car aucunefoiz comme
iay dit il se fait bien porter lon
guement aual la riuiere. Et silz
sont deux veneurs ou plus. lun
doit requeir et estre auec vne
partie des chiens de lune part de
la riuiere et lautre et lautre. Et
sil voit quil ne fuye aual. il doit
requeir a mont lyaue par la
meisme maniere. puis dune
part et puis dautre tousiours
criant requeste a fin que les
compaignons viegnent la. Et
sil voit quil ne se reclame ne a
mont ne aual ne dune part ne
dautre. lors puet il bien penser
quil est demoure dedanz lyaue
ou il sest baigne en la riuiere
et retourne sus soy. par la meil
lues ou il entra. Et donc les chi
eux ne soyent si maluaiz qz eus
sent sur ale et trespasse routes.
lors doit il requeir par la ou il
est venu chasceant arriere. + pen
dre ses tours et estanz ainsi q

ray dit que on doit requerir. Et
si les limiers rompent a leur
soit faire prendre tes a tes ?
de hyaue. car vn hynnne a pie
yra par trop de lieux ou a chup
de cheual ne pourroit aler et
aussi le cerf y pourroit bien eff
demoure. Et silz sont deux. lui
doit aler de lune part de la ri
uiere et lautre de lautre a touz
leurs limiers regardant les
riuaiges pour veoir silz le ver
royent en lieu en quoy il puist
estre demoure. requerant bien
longuement la riuiere de chac
une part et aual et amont.
et arriere requerant par la
ou il est venu a hyaue. Et si le
veneur se doubtoit que ses chi
ens eussent trespasse toutes.
si fait prendre aux limiers pl9
long tour et plusquant. Et si
si faisant le deuoient ilz redre
cier. Et sil auient quil vieigne
en petiz ruissiaulx hors des gns
riuiers ou on puisse aler et
amont et aual par tout pmy
hyaue. lors le doit requeir co
me il a fait la grant riuiere.
car sus les ruissiaulx a aual
ne trops boys ou arbres qui vie
nent sur hyaue. car le ruissiel
seia estroit que le cerf ne pour
ra passer ne batre hyaue amot
ne aual quil ne touche au boys
ou de la teste ou des coltes. lors
doit cela regarder le veneur
et entrer dedanz le ruissel et y
appeller les chiens. et les faire
attendre au boys et aux rauis

qui sont sus hyaue. Et sil voit
que les chiens en attendant en
criaient il puet bien sauoir
quil fuyt la. ou soit aual ou
soit amont selon ce quil sera
entre dedanz hyaue. Si doit tou9
iours aler ou aual ou amont
selon ce quil verra par les sig
nes quil fuyra. Et si les chiens
ne le dressent et ascrianent
de lune part de hyaue ou de
lautre. il puet bien penser ql
fuyt hyaue. si aille touiours
requerant auironnisonies a
tant quil voye aucune chose
antraues en hyaue par ou il
ne puisse passer sens venir au
bout de la riue de hyaue ou de
ne part ou lautre. et la si doit
appeller les chiens carıl couı
uient quil soit pssu le boys.
pour ce quil ne pra passer par
nul hyaue. car iay veu vn cerf qui
batoit vn petit ruissel parmi
hyaue vne lieue sens venir
tors ne dune part ne dautre
iusques a tant quil trouua
vne grant souche qui estoit
au trauers du ruissel. et lors
li couuint il aissir a lun des
boutz. car il ne pouoit passer
p dessus la souche qui estoit
grant et haulte. Et tantost
quil ot passe la souche il se
uint arrere a hyaue. Et qui
ne vi quil ne pouoit estre pas
se par dessus. ie appellay les chi
ens au bout de la souche si en
attenturent et criaint iusqs
la ou il estoit arrere e hyaue.

ainsi doit faire le bon veneur
quant cest cas li auuent . Et y
deuez sauoir que les chienz asse
tent propinocle d'un cerf qui
sent amont lyaue que d'un
cerf qui fuit aual lyaue . Car
quant il fuit aual lyaue et les
chienz sont au dessus lyaue e
port tout lassentement du cerf
contre aual deuant culx . Et
quant les chienz sont au des
soubz de lyaue . et vieuuent a
mont lyaue qui vient aual
leur aporte lumeur du cerf q'
fuit amont . Tout ainsi comme
les chienz chascent meulx le nes
au vent que ne font aual le
vent . Et si auient que vn cerf
vieigne a vn estanc ou viuier
ou marez ou marlaez et le ve
neur vient chascant iusques a
leuure de lestanc il doit geter
les buffees et faire ainsi que
iay dit qul doit faire quant
le cerf vient a la riuiere . Et
doit tantost prendre tout au
tour le lestanc a tout les chie
pour boier et bune part et d'au
tre sil enest saith . Et si les chie
ne le treuuent . il puet bien pen
ser qul test baigne en lestanc
et cerfupt d'us soy . si le doit aler
requerir comme iay dit quant
vn cerf vient a la riuiere . Tou
teffoiz il est bon qul ayt aux
cstangs des batailes . car vn cerf
puet bien demourer dedanz vn
estanc sil est grant . especialment
sil y a roseaulx ou canes ou se
ches . ou on ne pourroit pas en

tirer dedanz lestanc senz batel . Et
aussi si les chienz le neoyent
en lestang il faut que il y ait
des batanlz pour len tirer de
hors . Aussi di ie es grosses riuie
res . car on ne puet une tousios
ne toutes riuieres passer a gue .
Les chienz comme iay dit en de
uant . sont les vns plus sages
que les autres ainsi que des
hommes . car il y a teulx chienz
pour quant qulz eussent bon
maistre iamais ne seruient sa
ges . et teulx qui seront saiges
en vne saison . Touteffoiz le ve
neur les puet faire saiges par
telle maniere . Aucunes fois leur
doit donner a mengier . et les y
doit aprendre en mengant de
leur faire laissier le pain ou de
le prendre et les tenir en amo
et en doubtance . Et ie loe que
quant il leur vouldra faire y
laissier . que il leur die . ou ou
ti . fi . ou prra . Cecy doit afin q'
quant ilz chasceront le change
qul leur die les meismes motz .
et ilz laisseront a chascier le y
change . ainsi que ilz font a
laissier le pain de leur bouche .
Et quant il vouldra qulz preig
nent le pain il les efforce ainsi
que il pourroit faire quant il
vouldra qulz chascent . Et se ilz
acuillent le change . il les doit
faire batre par vn autre . en di
sant . ou ou . ou prra ou prra . et
tic a la hart a la hart . Et qut
ilz oront ces motz . et ilz chasce
ront le change . ilz le doubteront

estre batuz. si laisseront leur
chacier. et sauueront en leur
bestele que quant ilz chacent
le change ilz sont batuz. et quant
ilz chacent le droit ilz ont les
bonnes cupnees et on leur fait
feste. Toutesuoyes faut il qui
veult auoir bons chiens ne saige
quilz soyent menez par vne mai.
Et sil y a pluseurs veneurs. au
moins quilz parlent touz vn
leuguage a leurs chiens et non
pas de duices. Et lors les chiens
sauront quant ilz sont mal ou
bien. Aussi dire du luuier. de le
faire taire a matin. ou li enseig
ner autres coustumes. quil le
puet mielx faire quil ne fait
aux chiens courraus. car il le tient
touiours en lieu. si en puet il
mielx faire a la guise. Encore
quant vn chien ne se veult bn
aduiser ne laisser decuillir le
change. si le chien a este au pre
dre. et chacie le droit auec les
autres. il li doit faire bonne ai
mee. et bonne feste. et li faire ti
rer la teste ainsi comme a vn
luuier. et sil a acuilli le chan
ge et ne sen a prendre le cerf. il
le doit lier de les la curiee quil
soit menegier les autres sens et
quil ne mengue point. Aussi y
ail des chiens que quant on na
luuier. et on chasce deureulx
ou lieures ou dains on les lais
se aler querant. Et en y a de tiele
qui cuent tant et sont si ian
gleurs que on ne scet si ce est de
bonnes erres ou de hautes erres

de quoy ilz crient. Et de leur vice
de tibis choses. lune pour ce quil
ont bonnes. lautre de la grant
voulente quilz ont. La tierce il
na des chiens parleurs et ian
gleurs et estourdis ainsi que
les gens. Et qui trop parle. ou
chien qui trop crie ne puet estre
quil ne faille trop de foiz. A tiex
chiens amoult a faire a les fa
ire taire. Toutesuoyes le bon ve
neur les doit mener de haulte
leure a leur chasce. quele que
elle soit afin quilz ne puissent
assentir fors que de hautes erres
car ninguns en assentiront.
et moins en crieront. car ilz ne
peuent ame si bien assentir de
haultes erres comme ilz font
au matin quant vne beste se
va deuant eulx. Aussi les doit
il mener chacier auecques pou
de chiens. car sil y auoit trop de
chiens. ilz crieroient lun pour
lautre. plus quilz ne feroient
silz estoient seulz ou en petite com
paigne de chiens. Aussi les doit
batre et menasser quant ilz
crient trop mal a point. Aussi
les mener souuent chacier et
fouler. leur faut bien laissier
le crier. car quant ilz sont las
ilz nont cure de iangler. Et en
toutes ces choses et autres que
on pourroit dire. sont ce en la
main et en la gouuernance
du bon sens et de la bonne rai
son du veneur. car la tient tout.
Quant le cerf est desconfit il
demeure et se fait abayer aux

chienz comme celluy qui plus
plus en auant. lors celle cerf
nest trop le doit le venent lais
tier a aboyer aux chienz bien lo
guement. et attendre que touz
ces aultres chienz soyent venuz.
car chienz se font trop bien en
aboyer longuement. le cerf
maiz sil est trop et bruni il le
doit tuer le plustost quil pour
ra. car cest grant peril de le lais
tier a aboyer longuement pour

doubte quil ne tue les chienz. et
le doit tuer en tele maniere. sil
a air il le doit tuant. maiz quil
preigne garde des chienz. et se
non il doit descendre a pie. et
lier son cheual et venir de loing
par derriere. et le garde quil ne
le voye. en se couurant des arbres.
et ainsi le pourra ferir en grant
de son espee. ou le esiarreter.

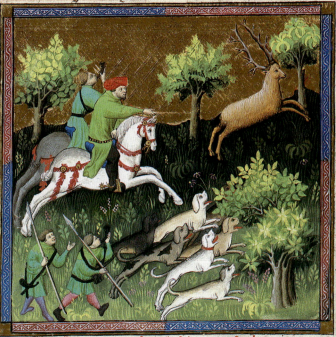

Cy apres deuise comment on doit chascier et prendre le sangler.

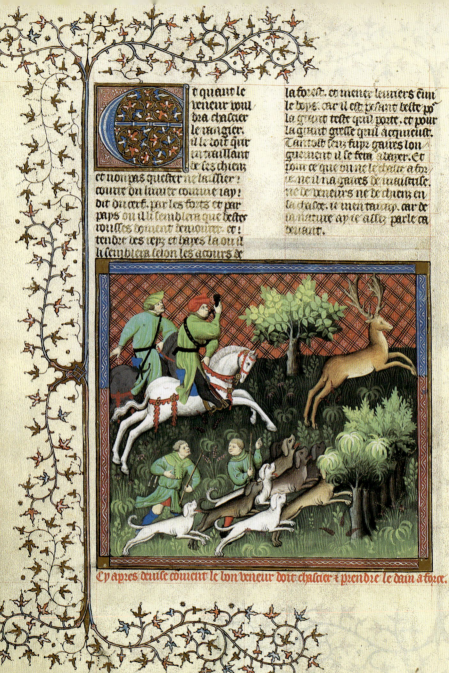

t quant le
veneur voul
dra chascier
le rangier.
il le doit quc
rir vaillant
de les chiens
et non pas quester ne laissier
courre on limier comme iay
dit du cerf. par les forsts et par
pays ou il li semblera que bestes
voilles tienent demourer. et en
tendre les ceps et hayes la ou il
li semblera selon les accours de

la forest. et mener leuriers cum
le bons. car il est pisant beste pǫ
la grant teste qeul porte. et pour
la grant grest qeul acquieust.
Tantost senz fuyr gaires lon
guement il se tient a rayer. Et
pour ce que on ne le chase a for
ce ne il na gaires de maistrise.
ne de veneurs ne de chiens en
la chace. ie men tairay. car de
la nature ay ie assez parle ca
deuant.

Cy apres deuise comment le bon veneur doit chascier et prendre le dain a force.

Ce le vene ruilt chaſ cer le daim il le doit qͥr tout ainſi que ıay dit du ſanglier. de quatre ou de ſix chiens au pl̕ ſault. les meilleurs et les plus ſages quil ayt. Et ſi les chiens treuuent ou il aura viande au matin ou de la releuce de la nuit. il leur doit laiſſier faıre. et at tendre. et nonpas trop haſter. iuſques atant quilz le facent ſaillır. et mettre pie aterre. et

regarder que les chiens meillent la controngle. et briefle chaſa er tout ainſi comme ıay dit du cerf. car vn daim ſuit tout ainſi come fait vn cerf. fors tant q̓l ſuit plus longuement les voyes que ne fait le cerf. et plus ſlongue ment ſuit auec le change. et pl̕ ſouuent reſſault aux chiens. Si le doit chaſer rechaſier. re laiſſier et requerir le veneur co me dit eſt du cerf. et leſcorchier et le deſfaire tout en la meiſme maniere.

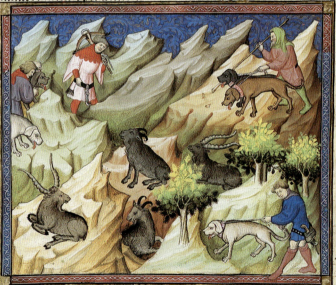

Cy apres deuiſe coment le bō veneur doit chaſaier et pͥndre le bouc ſauuaige.

t quant le
veneur /
vouldra /
chascer le
lone saunai
ge ou loue
plam. il le
doit chascer en la sayson que
iay dit deuant. et sen doit aler
gesir la nupt deuant. es haultes
montaignes es cabannes. ou les
pastours gisent qui gardent le
bestail. Et doit auoir pourueu
par. viij. iours deuant ou plus.
tous les pays des montaignes
et les acours et fuytes. et auoir
fait des hayes. et tendre reys au
deuant des roches ou ilz se veult
garnir. tout ainsi come feroit
au deuant dune riuiere pour
vn cerf. car cest grant peril pour
chienz de saillir aual les ro
ches. Et tantost quilz sont vn
pou malmenez. ilz se vont ren
dre es roches. Et si partout il ne
puet faire hayes. toutes les gens
qui pourra auoir. il doit met
tre sus le plu hault des roches q
leur gietent des pieres et tyret
darbalastres. a fin quilz ne vieng
nent la. ou quilz les tuent des
arbalestes. ou des pieres les facet
saillir aual les roches. Et le doit
quester et laissier courre de son
limier tout ainsi comme vn cerf.
et souffist bien de laissier courre
dix ou douze chienz de meute. et
faire au moins quatre relaiz. /
chascun de. iiij. chienz. es lees t
plus hault des montaignes.

a vne lieue lun de lautre. enui
ron de la ou il laissera courre. car
quant les chienz ont monte
vne montaigne pour la grant
chaleur ilz ne pueent gaires en
auant chascer. Auantrefoiz por
force de chaleur. se vont ilz ren
dre a aucunes petites riuieres
sil en a es prez des montaignes
et la doit il mettre relaiz. et ne
tort point attendre cellui qui
relaiera les chienz qui le chascet.
car par auenture ilz vendroiet
chascant de fort longe. mais les
y doit relaissier tout de uenue. ai
li comme leuriers. car les chiens
qui seront fiz et reposez. ne li
laisseront ia monter les mon
taignes que toussiours ne li
cosent au cul. ne auxint li /
laisseront ilz pas batre les paues.
et ainsi le prendront ilz. Et por
ce que la chasce nest pas de trop
grant maistrise. car on ne peut
acompaigner ses chienz ne aler
auecques eulx ne a pie ne a
cheual. mentaxay ie. car il
me semble que ie en ay assez
dit.

Cy apres deuise coment on doit
chascer et prendre le cheurel a force.

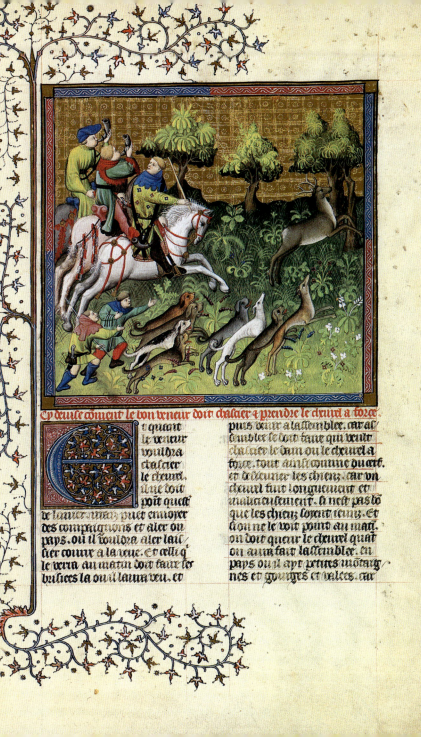

Cy deuise comment le bon veneur doit chascier ⁊ prendre le chevrel a force

Q qui tient
le veneur
vouldra
chascier
le chevrel
il ne tout
poit quel
de lever mais puet envoyer
des compaignons et aler ou
pays ou il vouldra aler lais
sier courir a la veue. Et cellj q
le verra au matin doit faire ses
brisiees la ou il laura veu. et

puis venir a lassemblee. car as
semble se doit faire qui veult
chascier le bon ou le chevrel a
force. tout ainsi comme du cerf.
et desceuure les chiens. car vn
chevrel fuis longuement et
malicieusement. si nest pas bon
que les chiens soient ienns. Et
sion ne le voit point au matj.
on doit querir le chevrel quat
on auu fait lassemblee. En
pays ou il ayt petites montaig
nes et gouptes et valees. car

en telx pays demeurent ilz vou/
lentiers. si sont ilz aucunesfois
es bas et plains pais. mais qͥ
part de bons viandeis. tant de
loys comme de graignages. et
bon pays pour demourir. et
forts buyssons ou bruyeres. ou
genestes. ou a longs. et sil veult
fuir en leur il les puet faire. et
sil a este en aucun matin. il doit
faire lesser ses chiens. non pas
sus les routes ou len laura veu.
mais deux ou troiz tiez darbaleste.
auant que on soit a les routes.
et cest pour ce que les chiens!
corent widies. aincoys quilz en/
trent en besoigne. et quant il
sera es brisees. il doit appeller
illec ses chiens. et dire tielx motz
comme bon li semblera. et!
quant les chiens seront illec.
ilz asseutiront du chevreul. dõt
si il leur fait en ceste guise trois
ou quatre foiz. iamais ne dira
cellui meisme mot. que les!
chiens ne viegnent illec. pour
quant quil ny ait rien. car ilz
cuideront touisiours assentir
de la beste quilz veulent chacier.
Ainsi les aprent on deseur de
bonne creance. et de les faire
venir la ou len veult. et bon
veneur ne doit crier a ses chiens
fors que la pure verite a fin qͥlz
y donnent plus grant creance
en ce quil leur dit. et quilz le
croient mielx. car ie treuue bien
plusieurs chiens et mettre
le nez a terre millefoiz la ou
ie vouldroye. et auec la ou il

nauroit rien. et cecy ne pour/
roye ie mie si bien aprendre p
escripture comme ie feroye de
fait. qui le me veroit faire.
et vrayement cest trestresau/
uaise chose et mauuaise uene/
rie de trop crier et de trop parler
a ses chiens. car les chiens ne dõ/
nent mie si grant foy. ne croy/
ent si bien quant on parle pou
trop. comme ilz font quant
on parle pou et verite. ie ne
di mie que quant ilz sont las
et en requeste. que on ne toye
parler a ses chiens. bien et gra/
cieusement et les reclamer.
mais ce doit estre fait par rai/
son et non pas trop. et par
ma foy ie parle a mes chiens
tout ainsi que ie feroye a vn
homme. en disant. va auant
ou va arriere. ou vien la ou
sus. ou faire teu chose. et tout
quant que ie vueil quilz facet.
ilz mentendent. et font ce que
ie leur di. mielx q̃ homme qui
soit en mon hostel. cuir ie ne
croy mie que oncques homme le
feist faire or que ie sais. ne p
auenture quant ie seray mort
ne le face. et si on na veu le
chevrul au matin on doit laie/
sser aler ses chiens querant
et traillant. ou pays ou il li
semblera que chevrulx doiuet
mielx demourer. et si les chie̅
en encontrent dauenture le
veneur se doit arrester et dire
les motz tielx comme il vouldra.
et le lengaige de son pays



li aporteru. Et se les chienz bou
tent auant leurs routes il
puet descendre. et regarder silz
vont droit. ou la controngle.
et aussi le puet il cognoistre a
ses chienz. car si les chienz vot
leur droit. ou plus pront
auant et plus seschaufferont
et crieront. car ilz renouuelle
ruit touciours leurs routes.
et silz vont la controngle ilz
feront tout le contraire. Et
ne les doit point haster. mais
aler tout bellement apres p
lant a ses chienz. car vn che
urel fait moult de malices au
vois quil demeure. et atant les
chienz aucunefoiz iusques a
tant quilz sont sus li. Ainsi p
maistrise et sagement doit fai
re le veneur tribuler a ses chies
le chreurel. Et quant les chiens
font fait saillir il doit chasteer
et reschaleer apres ses chienz.
et requeur tout ainsi que iay
dit du cerf. voir est q̃ chreurel
demeure et ressault trop plus
souuent aux chiens que ne
fait le cerf. Et pource le doit le
veneur chasteer plus saigeut
et plus soubtileut quil ne
fait le cerf. car il est trop ma
licieuse lestelete. et a grant
pouoir en li. Et le veneur sera
en requeste. xxx. foiz pour le
chreurel. auant quil en soit
vne pour le cerf. Et pource en
chasant le chreurel. apreuton
a estre bon veneur a chasteer
toutes autres bestes. car il de



meure et tourne plus en son pais
que ne fait nulle autre beste.
Et quant il voit quil ne puet
plus demourer. ou on li aura
giete leuuiers qui lauront haste.
car on doit gieter leuuiers toutes
les foiz que len puet au chreurel
quil na si bons chienz ne si lai
ges qui le vueillent prendre a
force. Et on le fait a fin quil vuide
plustost le pays. et que on voye
chasteer les chienz. et a fin que
on le preigne plustost. Et a fin
que on ne le faille pour le chan
ge. car combien que chienz de
chreurel soyent saiges. quilz na
uuidront ne bischrs ne cerfs. ne
dainne regniart. ne lieure. pou
en pauir de saiges du chreurel
contre vn autre. et pour ce quil
tourne comme iay dit plus
que mille autre beste. comment
il quil face plustost saillir le
change sil en va ou pays que ne
fait nulle autre beste. Et donc
quant leuuiers lauront haste.
ou chienz tent chasteer quil ver
ra quil ne vouura demourer en
sa meure. lors vuide il le pays. et
fait sa suite tout droit de reling
tyrant et fuyant. ore les cham
paignes ore les landes. ore le
pueple. ore les voyes. ore les
ruissaulx. la doit estre le veue
touciours a la cueue des chienz.
a fin quil leur ayde a le dresteer
ou par voir en tene. ou par
prendre bons tours et raysona
bles. Et sil vient es iaues il les
doit aussi batre et requeur co

iay dit du cerf. et encore plus
soubtilment car vn cheureul de
mourra en hyue dessoubz vne
raine. ou dessoubz vne haulte
rue. quil naura la hors de leaue
fors que la teste. Deuez sauoir qil
nest si bon veneur. qui ne faille
bien et cerf et dain et cheureul et
lieure. aprendre a force. Et si au
cune foiz le veneur la failli par
la nuyt quil soit seurvenue.
maiz que le cerf ou le cheureul soit
forpaysle. quil ne saiche la ou il
aura tourn. sil est du tour desco
fit et consuuit. quant le vene
le fauldra. il demourra toute
la nuyt illec. et fera plus de .x.
liz. lun ca et lautre la. car il ne
tiendra gueres bon giste. et uia
dera la nuyt bien petit. pource
quil est malmene et las. et le
retrouuera le veneur illec ou
enuiron. le lendemain sil li ua
requerir. Et sil y a bon pays de
uiander et de demourer. il y de
mourra encore deux ou trois
iours. iusques atant quil ait
recouure vn pou de force et de
pouoir. Et sil neu parfaitemet
du tout desconsit et consuuit.
quant le veneur laura failli il
demourra iller iusques a cuir
mie nuyt. et puis sen yra tout
le pas par la ou il est venu fuyst
le iour denant. Et le veneur doit
faire tout ainsi en ce cas come
iay dit du cerf. Et en toutes qui
les doit auoir plusgrant engi
en chascer et rechascer le cheureul.
quil ne doit auoir en nulle au

tre beste. Cheureul na point de ui
grement. ne par pie ne par fu
mees du masle a la femelle. ne
par le lit ne par portees. ne p
autre chose fors que par la uue.
Aussi ne doit il estre escorchie
ne desfant come le cerf. car
il naquieust point de venoylso
fors que dedanz. Et la cuiree
doit estre faite de pain ou sang
come iay dit du cerf. Et sil
a fourmage ou char cuite. il
fera bien den y mettre. Et doit est
decoupe et fors que les os tout
le cheureul dedanz la cuiree. Et
si aucune foiz ien vueil men
gier des cuisses. au moins me
re tout le seurplus aux chienz.
Et quant tout est decoupe et
mesle en semble. tant quil s
souffir selon les chienz. qui p
seront. ie feray estendre en terre
vne belle litiere. et y mettre tou
te la cuiree et despartir dessus.
car sil estoit sus le cuir ce seroit
trop petite place. Et aussi se ie
le mettoye sus terre ou sus ler
be. ilz pourroient mengier la
puldre ou lerbe. Et quant la
cuiree sera mise dessus et despus
ie diray a mes chienz. quilz le
gardent bien que nul ne ose
mengier iusques tant que cel
luy la li commandera. et leur
monstreray du doy celluy hō
que ie vueil qui les face men
gier. et lors tous les chienz
se tiendront quatre que ia nul
nen fera semblant. Et quāt
cellui qui leur deura commander

leur comanderai quilz me guillet.
ilz courrent a la quilte et men
geront come autres chiens fort.
Et quant ilz ont mengie leur
quilte. ie leur donne les petiz
os et tendres du cheurel. de ma
main. ore a lun ore a lautre.
a fin quilz me cognoissent et en
tendent mielx. et leur aprens
les lengaiges et choses que ie
vueil quilz facent. et ilz me cog
noissent et aiment et me
avoient. tant que si a quelque foiz
ie suis malades. ou iay guer
res ou autres besoignes. que ie
ne puis aler chacier. ilz ne
chaceront ia auec nul autre.
ou si ilz le font ce sera pou. Et
a quelque foiz iay veu que mes
chiens auoient failli le cheurel.
et demi iour en requeste grant
piece. et ne vouloient aler
auant. mais se laissoient du
tout de chacier. pour ce que ie
ny estoie point. car ie nauoie
peu attendre a eulx pour les
mauuaiz passaiges qui sont
en cest pays. Et quant ie ve
noye ie leur faisoie dreçaer p
la meismes ou ilz auoient este
deux ou trois foys. Et ce estoit
pour ce que ie ny estoie mie.
quilz ne vouloient mettre di
ligence a requerir. et quant
ilz me ouoyent et me voyent.
ilz se mettoient en besoigne
aussi asprement comme silz
nauoyent chacie de tout le iour.
et le dreçoient tantost. Et la
ou ie cognoissoye quil fuyoit.

et ilz ne en aloient point pour ce
quil fuyoit de trop grant fort
longe. et les chiens estoient re
froidz et las. done mauigie le
voulente les en faisoie ie quer
et chacier apres. car tousiours
ie tiens cuer ou taire mes chies
quant ie vouldray. chascun ne
puet ne scet mie faire ainsi.
mais ie loe au bon veneur quil
face aux chiens leur droit et le
plaisir. et quil les tiengne en
amour et en doubtance. sil
veult deulx bien iouyr. et quilz
facent bien son plaisir.

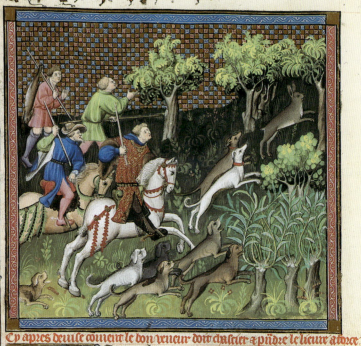

Et quant le
veneur vou
dra chasier
le lieure. il
se doit que
rir et faire
trouuer. et
chasier et rechasier. et requerir.
et prendre a force en ceste ma
niere. Et le puet chasier toute
lanee en quelque temps que ce
soit. car touiours sa saison
dure. pour ce est ce tresbonne

chasier comme iay dit deuant
que du lieure. en este le puet
il chasier au matin iusques
a prime. et puis puet boyre et
desieuner ses chiens. et demourer
ou dedans lostel ou en lombre
et se reposer luy et ses chiens
iusques tant que la chaleur
du iour soit baissee. et vure
de nonne. et aller en auant
les lieures se releueront. si les
pourra chasier tout le iour
iusques a la nuyt. et ce est!

danil iusques en la fin de sep
tembze. quilz se rclieuent de
haulte heure pour les courtes
nuyz quil fait. vne fois plus
tost et vne autre plustarp. et
aussi selon le temps quil fera.
car sil fait grant chault. ilz se
rclieueront de plus basse heure
et plustart. et sil pleut ilz se
rclieueront de plus haulte heure.
car des que midi est passe on
les trouuera rclieuees. Et le
doit mener au matin en celuy
temps enuiron les blez qui se
ront nouuellement semez
et plus tendres. de quelque
nature quilz soyent. car illec
trouuera il quil aura viande.
et doit mener ses chienz la. et
quant ilz en assentiront. il se
doit demourer tout coy. et ii
parler a ses chienz. et les faire
venir et assembler illec. et les
en laisser bien assentir. car ilz
en assentent trop mieulx au
viander quilz ne sont quant il
sen va au giste. pour quant ql
sen aille de meilleur temps. la
raison si est. car vn lieure yra
ou champ la ou il viandera
de trop de eures. et les chienz en
assentiront ptout car il y a
aura bien hante et conuerse.
Et quant il sen yra a son giste.
il prendra aucune voye ou pe
tite ou grant la quele il yra
batant vne grant piece. a puis
se acoupira et laueta et laue
ra les piez son visaige et les
oreilles. puis yra oultre ou

rremua sus coy. et fera ces mal
ices et coubtilitez donc doit le ve
neur atendre si les chienz le dre
ceroint et mettroint hors de son
viandeis. Et silz le sont cest bien
fait. si aille apres tout bellemen
et nonpas trop haster. car com
me iay dit les lieures vont et re
uiennent sur eulx. et pour ce
nest il pas bon quil aille trop
pres deulx. car si vn lieure reue
noit sus coy il desferoit ses vou
tes de ce que les chienz ne pour
roient mie si bien assentir. Et
se les chienz ne le peuent met
tre hors du viandeis. pour ce
quilz nen peuent assentir. car
il yra la voye. ou nul chien com
me iay dit en la chasce du cerf. ne
puet si bien assentir comme
es autres lieux. car le cuer ne
dit mie aux chienz quil aille
le chemin. Et aussi ou chemin
pouldreux lasse et batu nen
peuent ilz mie si bien assentir
a leur gre. pour quant quilz
le voulsissent faire. non sont
ilz quant il sen va a son giste
par autre pays. car il sen va a
tout droit dune randonnee.
et la ou il aura viande. il y
aura este et ale et demoure a
toute la nuit. si en assentent
les chienz ainsi comme ilz veu
lent. Et quant il sen va tout
droit dune randonnee. et dune
eures. et non de plus. les chienz
nen peuent mie assentir si
aysteement ne si bien dassez.
lors doit le veneur appeller ses

chiens et prendre tout au tour
du champ alant tout bellement
le pas afin que ses chiens ne tres
passent routes. Et quant il au
ra fait son essaim et son tour
environ le champ ou il aura
viande. si nul chien le dresce
la ou il se destourne du champ.
il doit appeller tout bellement
les autres chiens a celluy la. et
aler apres comme iay dit. et
si nul des chiens ne le dresce hors
de son vian dit. il puet bien pen
ser quilz ont suri ale et tresal
se routes. lors doit il regarder
tout au tour du champ sil y a
ne chemins ne voyes. grans ou
petites. car par la sen deura estre
ale. Donc y doit il appeller les
chiens. et aler par lun des costes
du chemin bien longuement
regardant par lautre. iusques
tant que les chiens treuuent
ou il se sera destourne hors du
chemin. car tousiours ne puet
il aler les chemins. mais il les
va bien voulentiers et longue
ment. et si enuiron le champ
ou il aura viande a plusieurs
chemins. il doit faire en tous
les chemins ainsi comme iay dit.
iusques a tant que les chiens
laient dresce. et si ilz le dressent
si aille apres comme iay dit.
et si il le sailloit arriere en un
autre chemin il doit regarder
quant il vient au chemin ou
il tient sa teste. et lors doit il sa
tir aual le chemin comme iay
dit. Et si les chiens ne le dressent

ne dune part ne dautre. si preign
ne amont le chemin ainsi co
il a fait aual. ou dune part
ou dautir. le plus pres quil po
ra du chemin. car un lieure de
meure bien aucunefois pres
du chemin. Et silz ne le dressent
ne aual ne amont. si preigne
encore plus long tour et aual
et amont tout iours pres du
chemin. et ainsi le deuroyent
drescier. car un lieure fuit au
aucunefois trop longuement le
chemin. Et silz ne le dressent
ne aual ne amont. ne par court
tour ne par long. lors puet il
bien sauoir quil a retourne sus
soy. ou il est demoure dedanz son
tour. Donc doit il prendre par
la ou il est venu chalant ar
riere pa lors du fouleiz un grit
tour en alant bien arriere pou
voir sil auoit retour sus soy.
et puis se feust destourne ou
dune part ou dautir. Et si les
chiens le dressent. si aille apres.
Et silz ne le dressent de celluy
tour qui soit bien grant. sil en
preigne un autir qui soit plus
court. et tanz tours et essaimz
en apetissant toutiours que
les chiens le dressent. ou facent
saillir sil est demoure. car un
lieure demeure aucunefois tant
que on le voit en sa fourme et
en son lit. ou que les chiens le
prennent senz ce que il se bouge.
Et quant il est mal mene et
chalce de chiens. encore deuen
ra il plus voulentiers et plus

longuement. et par ces cas en
fault leu trop. buef on ne puet
faillir a trouuer vn lieure. et
prendre a force. sil a bons chiens
et le veneur est bon. si ce nest
ou par fourg les voyes. ou par
retur sus soy ou par demourer
si nestoit par change. ou par
lieures qui li feussent gietz.
qui leussent tant aloigine. q̃
chiens nen peussent assentir.
ou par bestail. vaches. ou brebiz
ou autres bestes. qui feussent
venuz sus les routes. Bien est
pour que aucuns lieures demeu/
rent voulentiers en leur vian/
deiz ou enuiron diller mais ce
ne sera ia que il nayt fait vn
grant tour loing diller pour
soy essuier. et pour faire ses
malices. et puis sen reuiendra
demourer en son vianderz ou
deleiz. Au vespre en cellui temps
deste ne doit il pas faire ainsi.
car il ne doit mie attendre que
ses chiens lui aillent trouuer aisi
comme au matin. car ilz ne
pourroient assentir. ne la ler
trouuer de si haultes erres. car
les routes deste sont trop longs.
et la grant chaleur qui a tout
va se lassement dune espi
tite lesliere come est vn lieure.
que iamais point ṽ point ilz
ne le pourroient trouuer com
on fait au matin. mais au
vespre les doit il aler queur /
aux bleiz et gaignages pres des
buissons et des ruisiaulx et
aussinaiz en ces ombres a la

frescheur. et puet sauoir si les chẽs
en crient. ne sont bon semblant
quil soit releue. car iamais ne
assentiroient comme iay dit des
erres de la nuyt deuant. si aille
et chacce apres ses chiens. et cour
re tousiours apres eulx. pour
sauoir la ou ille faudront. et
le requeire. quant ils lauront
failli. tout en tele maniere cõ
iay dit. quil le quiere au mati
pour le trouuer. En puer le ꝛ
puet il queuir tout le iour. aisi
comme iay dit quil face en este
a matin. et attendre que les ꝛ
chiens le treuuent. aussi bien
de haulte breuer come de basse. et
precisement sil fait sroit et bri
temps. car tout le iour en aille
tiroit allez. Et sitz y mettoient
trop et assentoient ca et la et
nonpas vitement. a leur doit
aidier estrangier et queuir a lon
gues verges la ou il li semblera
quil doiue demourer. Et ie loe
que on ne aille pas trop mati
chacer. car se on y va trop mati
les chiens assentiront du lieure.
qui sen yra deuant eulx de bon
truns. Et quant ce viendra au
hault iour ilz ne vouldront ꝛ
point assentir pour ce quilz ꝛ
auront acoustume de chacer
aumatin. pour ce di ie que
cest mauuaise coustume de me/
ner les chiens a la chace trop
matin. si ce nest en este pour le
grant chault. encore vueille q̃
en este le soleil soit leue. aumois
dune tople de hault. car nul

chien qui ait acoustume de chas/
cier de pres. ne vourra chascier
la fort longe. et tout chien q̃
aura acoustume de chascier
de fort longe. chascera encore pl⁹
voulentiers de pres. Brieſuet
le chascier et requerir du lieure.
en quelque temps que ce ſoit.
ſe faict tout ainſi comme iay
dit du queure. b en fauldra pou.
ſi les chiens ſont bons. Aucuns
mauuaiz chaſceurs ſont qui
vont querant le lieure tout de
renc̃. et ne leur chaut comment
quilz facent mais quilz le facet
ſaillir. et ne laiſſeront la faim
a leurs chienz leurs maiſtriſes
de laler bien trouuer qui eſt ?
vne des plus belles choſes qui
ſoyent en la chaſce du lieure. ?
Telle gens feroyent bien de chief
de bonne nature mauuaiz .
maiz quant le bon veneur q̃ert
bien et diligentment vn lieure
et le chaſce et le requiert. et les
chiens ſapparçoyuent que leur
maiſtre le veult. et il leur en fait
bons plaiſirs et bonnes chieres
lors metent ilz grant poine ẽ
queur et requeur vn lieure ?
quant ilz ont failli. et ne veul
lent laiſſier iuſques a tant
quil ſoit mort. pour les bõnes
chieres. et pour ce que leur ?
maiſtre leur apreint. Et qñt
ilz ſont pris a force. il doit met
tir le lieure deuant tous les
chienz a terre et le deſſendre q̃
nul ny touche de ſõ eſtortouere.
et les faire alaitier vne piece. et

doit mettre vne litiere a terre
comme iay dit du cheureul. et
mettre du pain dedanz le ſang
du lieure. et ſil eſt homme qui
le puiſſe faire. il doit faire por
ter de la char cuite et du four
maige et mettre tout en ſem
ble ſus la litiere. De la char du
lieure ne doit il point donner
a les chienz. car elle eſt tresmeil
ce viande. et les fait venir. ⁊
y prenent ſi grant deſplaiſir
et le venir quilz n'aiment mie
tant ale chaſcier vne autre foiz.
maiz il y puet mettre tout le
ſang comme iay dit. et le queur
et les roignons. et la lengue
et les couillons et non plus.
puis doit faire mengier les
chienz en la maniere que iay
dit de la curee du cheureul.
Lieures deſcendent des mon
taignes quant il naige pour
venir ala plaine cinq ou ſix
lieues. et auſſi en autre qñt
ilz vont en lour quaree. bien
nuit dis tout ala ronde. ⁊ ?
ceux ou le tẽps eſt loing.

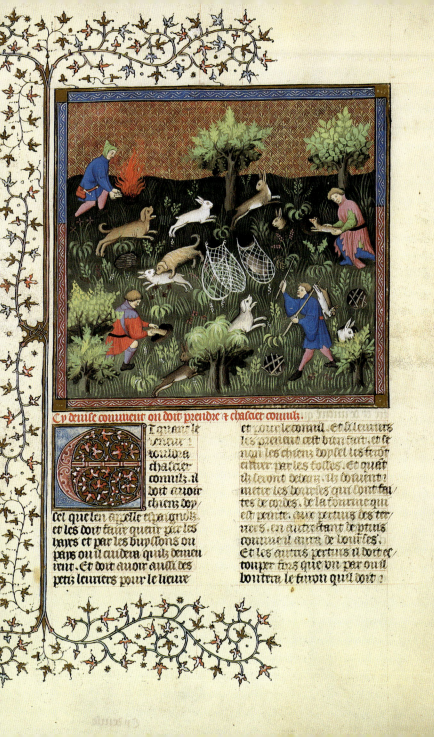

Cy deuise comment on doit prendre & chacier connilz.

E quant le
igneur
voudra
chacier
connilz il
doit auoir
chienz dop
cel que len appelle espaignolz
et les doit faire queir par les
tapes et par les buyssons ou
pays ou il cuidera quilz demeu
rent. Et doit auoir aussi des
petiz leuriers pour le lieure

et pour le connil. Et silz leuriers
les prennent cest bien fait. et se
noui les chienz doplel les trefp
entrer par les toyles. Et quat
ilz seront debors. ilz doiuent
metre les bourses qui sont fai
tes de cordes. de la bourine qui
est pointe. auec pertuis des ter
riers. en autre tant depnis
comme il aura de bouffes.
Et les autres pertuis il doit c
touper tins que vn per ou il
bontra le touron quil doit e

auoir. Et le furon doit eſtre en
muſele. car autrement ſil auoit
le connil dedanz . il ſeroit de deue
ou de trois iours des foſſes . :
mais ſe demourroit dedanz et li
mengeroit . Donc cuideront ſail
lir les connilz et le prendront
es bourſes qui ſeront deuant
chaſcune foſſe. Et ſi les connilz
ſont en grans pays ou il nayt
terriers . fors que les foſſes qilz
meiſmes ſont en terre. lors les
doit il chaſcier et tendre i pocheter
repteaux et panniaux . et a cel
tier eſt fauit bayes baſſes et petiz
pertuis ſelon ce que la beſte le re
quiert . Es pertuis puet tendre
poches et la ou petites et menue
cordeletes . eſpecialement par les
faulſes voyes et ſentiers ou il i
voye que ilz ayent acouſtume
de aler et de venir . Auſſi ſil na
furon et il veult prendre les con
nilz qui ſont dedanz les foſſes .
il les puet faire ſaillir hors auec
la poudre orpiment et de ſouf
tre et de uiuere qul mete arſe
dedanz ou en parchemin ou en
drap . et apt tendu au deſſoubz
du vent les bourſes comme iay
dit quant le furon y eſt. et met
te au deſſus du vent le feu des
poudres deſſus dictes . et la con
nil ny demoura que tous ne
ſe viengnent faire prendre es
bourſes . Et pour ce que la
chaſce que nieſt pas de trop gr̄
maiſtriſe ne on le chaſce a for
ce men tairay ie car aſſez en
ay dit.

Cy apres deuiſe comment on doit
chaſcier et prendre lours &

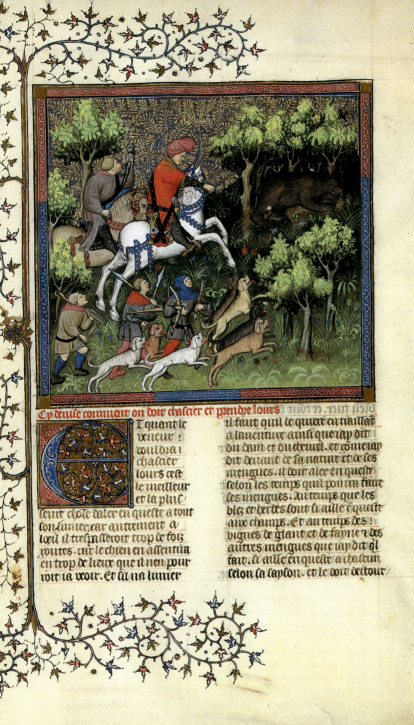

Cy deuise comment on doit chascier et prendre lours

T quant le
veneur
vouldra
chascier
lours cest
le meilleur
et la plus
seure chose daler en queste a tout
son limier car autrement a
loeil il tresnasseroit trop de bois
routes. car le chien en assentira
en trop de lieux que il nen pour
roit ia voir. Et sil na lumier

il fault quil le quiere entrillast
a lauenture ainsi que iay dit
du dam et du cheruel. et comeiap
dit deuant de sa nature et de ses
mengies. il doit aler en queste
selon les temps quil pourra faire
ses mengies. Au temps que les
bles et herbes sont si aille a queste
aux champs. Et au temps des
uignes de glant et de fayne et des
autres mengies que iap dit ql
tait. si aille en queste a chascun
selon sa saison. et le doit destour/

ner et lessier courre tout ainsi
que on sanglier. et pour le?
chascer et plustost prendre doit
il auoir auecle; mastins auec
les chiens courans. car ilz le p̃
cent et le font courroucer. tãt
quilz le mettent aux abaz. ou
ilz li font vuidier le pays. Et s'il
a des alanz quil quiere aux abaz
dedanz le boys. ilz ne le lesserot
la partir dune place iusques
a tant que on l'ayt tue. et ainsi
sera plustost pris. car il ne tue
mie les chiens; ainsi comme fait
vn sanglier. mais il les mord
et estraint et afole. tant que s'il
t'auoye biaux leuriers et bons
il les prueroye bien euulz. Aus
si pour chascer l'ours doit on
auoir archiers ou arbalestiers
ou du tout et bons espieux fors.
Et comme i'ay dit deuant vn
homme tout seul ne se doit mie
iouer a li. mais deux ou plus
o bons espieux. et quilz se face̅t
bonne compaignie le peuent
bien tuer. et tout homme le puet
bien faire seurement la p̃mie
re foys. car come i'ay dit iusq̃s
tant quil soit blece adine court
sus a l'homme. mais d'iller et quant
se garde bien chascun. Ceulx de
cheual le doiuent faire en gietant
de leurs lances ou espieux et no̅
pas assembler a li. ne de lespee
ainsi come on fait a vn sãglier.
car il l'acleroit et tapliroit no̅
pas trop gracieusement. Ainsi
doit il auoir des teys et laz et
autres harnoys pour le prendre.

de ses natures et de ses fuytes
ay ie dit deuant. Et pour ce q̃ il
na gaires de maistrise en sa chas
ce fors tant comme quester et
destourner et lessier courre. me
tauay ie a tant car il me semble
que asses en ay dit. Ours na?
nul iugement par ses laisses
en grant quantite. et quant
il est vuit non. si que on ny?
puet faire nul iugement. On
cognoist l'ours de l'ourse par
les traces. car l'ours a plus
ront des traces et plus gros?
dois et plus gros ongles que
na l'ourse. Et aussi pour quãt
que l'ours soit roesue mais q̃
passe deux anz. il a les signes
dessus dis meilleurs que na nul
ourse. especiaument le pie
derriere. car le pie derriere de
l'ourse est plus estroit et plus
long. et le talon plus petit q̃
n'est de l'ours pour quant quil
soit roesue. ainsi comme vne
feme a plus petit talon que?
na vn homme. et c'est le plus
vray iugement que on puisse
faire.

Cy apres deuise comment on doit
chascer et prendre le sangler

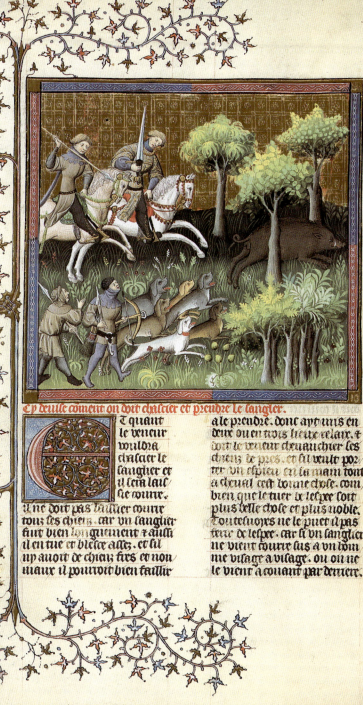

Et quant
le veneur
vouldra
chacier le
sangler et
il s'en lais-
se courre.

Il ne doit pas baillier courre
tous ses chiens. car vn sangler
fuit bien longuement et aussi
il en tue et blesce assez. et s'il
n'y auoit de chiens tres et non
miaux il pourroit bien faillir

a le prendre. donc ay uns en
deux ou en trois lieux relais. et
doit le veneur cheuauchier les
chiens de pres. et s'il veult por-
ter vn espieu en sa main tout
a cheual c'est bonne chose. com-
bien que le tuer de l'espee soit
plus belle chose et plus noble.
Toutesuoys ne le puet il pas
tuer de l'espee. car si vn sangler
ne vient courre sus a vn hom-
me visage a visage. ou on ne
le vient a couant par derrier.

ou leuriers ne le tiennent en
autre maniere ne le touchera
ia de son espee. Et sil a son espieu
trop de fort le pourra tenir en grie
tant sil le cort bien faire. la ou
il ne pourroit aucunir de son esper.
mais il doit bien garder comment
il grietra son espieu. car sil le
failloit a ferir et lespieu se ti
choit en terre. auant quion ayt
retenu son cheual pour quant
quil soit bien embridie. on est
ia venu sus la cueue de lespieu
qui sera fiche en terre. Et par
ceste maniere ay ie veu mourir
cheuaulx et encore hommes a
cheual blescier qui se boutoient
la cueue de lespieu parmi le corps.
mais quant il aura grete son
espieu. tantost quil li sera sailli
de la main il doit tourner son
cheual a la main droite. la cau
se est car nul homme ne puet
grieter son espieu fors que deuant
soy. ou pres sus la seneistre main
sus la droite non. pour ce se
doit il tourner de celle part. car
cest bien grant peril. Et aussi
sil veult descendre aux abais cest
plusseure chose de lespieu q de
lespee. Aussi quant il a lespieu
et son espee il a deux armes. et
quant il na que lespee il nen a
que une. Et sil veult auoir
arbalestriers ou archiers pour
le tenir au tiouuer ou aux abais
il en sera plustost mort. et se le
veneur est en requeste. il ne li
conuient mie faire a le retret
aer comme a un cerf. car comme

iay dit. un sanglier ne fait point
de ruses ainsi que un cerf. il
nest pour demourer aux abais
et attendre les chiens. Et qu't il
se fera abaier le veneur doit aler
sens hurt ne sens crier aux
abais tout a cheual. et sil est e
pays qui ne soit trop espes et
fort pays il li doit courre sus
a son espieu ou espee et sil est e
fort pays et il li court sus. il est
en peril destre blesce ou luy ou
son cheual. mais il doit venir
au deuant de luy. et le doit ap
peller en disant. auant maistre
auant. or ca. ca.

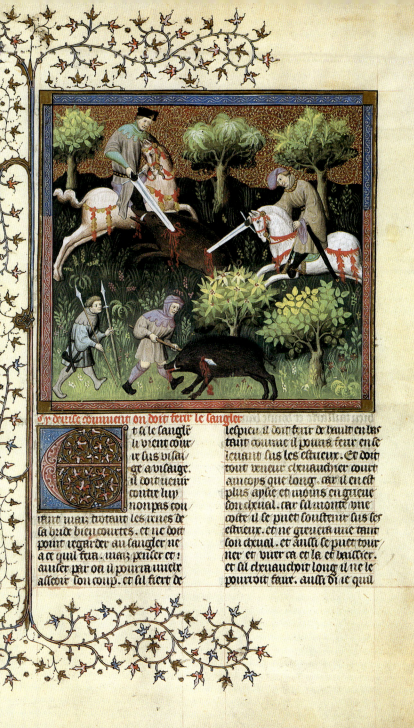

Cy deuise comment on doit ferir le sanglier

t la sanglier
li vient cour
ir sus visai
ge a visaige.
il doit venir
contre luy
non pas cou
rant mais trotant les resnes de
la bride bien courtes. et ne doit
point regarder au sanglier ne
a ce quil fait. mais penser et
auiser par ou il pourra mielx
asseoir son coup. et sil fiert de

lespieu il doit ferir de hault en bas
tant comme il pourra ferir en se
leuant sus les estrieux. Et doit
tout veneur cheuauchier court
au coups que long. car il en est
plus aspre et moins en queue
son cheual. car sil monte vne
coste il se puet soustenir sus ses
estrieux. et ne greuera mie tant
son cheual. et ainsi se puet tour
ner et virer ca et la et haulchier.
et sil cheuauchoit long il ne le
pourroit faire. aussi di ie quil

en est plus aysie. et plus deliur
en toutes armes. soyent de paix
ou de guerre. Aucunes genz tie
nent le sanglier de l'espieu des
soubz main aucuns mettent
l'espieu dessoubz l'aisselle ainsi
comme silz vouloient iouster.
et ce sont deux maneres contenances.
car ilz ne peuent faire grant
coup. Et sil veult descendre aux
abai; et in les forts. ce ne sera
mie de mon conseil ce il n'y a
leuriers ou alanz ou mastins.
car sil fault a le bien ferir ce q
on fait bien voulentiers car
il se cuevre trop bien de sa teste
le sanglier ne le fauldra pas a
tuer ou blescier. C'est grant pe
ul de se mettre en aventure de
mourir ou destre mehaigne ou
afole. pour si pou donneur ne
de proufit conquerre. car ien
ay veu mourir de bons cheua
liers escuiers et seruanz. Toutes
voyes sil est si fol il doit auoir
son espieu croise. bien agu. et
bien taillant et bonne hante et
forte. et doit regarder son coup
quil ne faille. et tenir son espieu
par le milieu. et quil en ait
autant deuant comme derie
re. car sil le tenoit trop court
deuant pour quant quil ferist
le sanglier. a ce quil a longue
teste le musel toucheroit ia a
luy. car l'espieu entreroit tou
iours dedanz et le sanglier seroit
trop pres de luy. si le pourroit
blescier ou tuer. Et quant le
sanglier vient a luy il ne doit

nue tenir la hante dessoubz l'ais
selle pour mieulx asseoir son coup.
ou pour tourner sa main la
ou mestier sera. mais des quil
laura feru il doit mettre l'espieu
soubz l'aisselle. et bouter bien
fort. et si le sanglier estoit plus
fort que li. il doit guenchir ore
dune part ore dautre senz lais
sier l'espieu. et tousiours bien
bouter iusques atant q dieu
li ayde ou que secours li soit ve
nu. Quant leuriers ou alanz
le tiennent. on le puet faire
seurement. ou a cheual le tuer
senz leuriers ne alanz on de les
pieu ou de l'espee car le plus grant
peril est du cheual. et sil le veult
tuer de l'espee et il n'y a ne leurier
ne alanz. et il li vient courir
sus visaige a visaige. il doit ve
nir acoursiees ses renes de sa
bride comme i'ay dit. trotant.
Et doit auoir son espee de long
quatre piez d'alemelle. de quoy
la moitie qui sera deuers la poir
ne taille ne dune part ne dautr o doit
ferir le sanglier auant quil tie
re. par deuant le piz de son cheual.
a la droite main. et doit on fe
rir grant coup et se laissier
trestout peser dessus. et sil est
fort feru le sanglier ne fera ia
mal coup. mais pour ce quil
vient de si grant force est il gnt
peril. et ien ay veu de genz plaiez
et afolez. car ou taillant de les
pee se blescoyent du genoil ou
en la iambe. pour ce dit que
l'espee ne taille point de tant co

iay dit. et cest belle chose et belle
maistrise qui bien scet tuer vn
sanglier de lespee. Et se le sagler
ne li veult courre sus. il doit se-
rir des esperons apres luy acou-
rant et le ferir par deuiere la
ou mielx pourra entre les quatre
membres. et sen passer oultre.
car quant le sangler se scrit fe-
ru par derriere. il le tourne tan-
tost et fiert le cheual es iambes
deuant. et tumbe a une fois
tout a terre et homme et cheual.
aussi di ie que quant il li vict
courre sus visaige a visaige. il
ne se doit mie arrester sus luy.
mais ferir et passer oultre. a fin
quil ne blesce luy ne son cheual.
Et quant il laura tue il doit
courir prise comme dun cerf.
Du bruslet du touail et de le
deffaire ay ie dit ca deuant.
Aussi puet on prendre sagliers
a haies a urps et a bourses. a
toiles et en autres guises et
engins que iay dit. et en veu
truant qui le fait ainsi. Quant
vn homme scet quil a menges
en vne forest. ou de glant ou
de faine. et ce sera apres le pre-
mier comme. et les sangliers se
ront alez a leurs mengues. et
il sera ou les mengues sont.
il doit venir la toz iours au
dessoubz du vent. et puis doit
laissier aler vn chien senz plus
senz dire mot. et le chien qui
aura le vent des sangliers car
il sera au dessoubz du vent les
pra tantost abayer. donc doit

il laissier aler toz les autres
chiens. et leuriers et alanz et
mastins senz dire mot. et ilz
yront tantost la ou le chien
abaye. car ilz auront le vent
des sangliers. et les sangliers
nauront pas le vent deulx ius-
ques a tant quilz soient sur
eulx. et ainsi en prendra deux
ou trois ou au moins vn.
Assez me semble que iaye parle
de la chasse du sangler. car iay
bien ailleurs a faire.

que ceulx qui ont mengie au
vespre deuant. ou icelnes loups.
ou autres causes semblables.
car vn loup est si malicieux q̄
a grant poine demeure il la ou
il a mengie. et pour ce est ce bo̅
ne chose de faire depetit de char
son trahyn. et laissier ou buys
son ou len pourra chacier vne
mauuaise beste vne. encore
liee les iambes. que elle ne se
puisse diffendre. et quant les
loups auront mengie le trahyn
qui sera de petit de char. et ne se
vont pas sauoul. ilz tueront la
beste qui sera vine. et silz ne le
font la premiere nuyt si le se
ront ilz la seconde ou la tierce.
et lors quant ilz ont tue la bes
te et mengiee. ilz demeurent
plus voulentiers. car ilz sont
gloutes bestes et veulent gar
der leur charoigne. et quilz au
dent auoir prise. Et sil treuue
quilz demeurent et ayent men
gie deux nuyt lune apres lau
tre. il se puet ordener en mande
les gens quil aura et de quoy il
aura besoing pour chacier le
tiers iour. Et si les loups ne me̅
guent la premiere nuyt quil
leur aura fait son trahyn. si re
face le lendemain a la nuyt tout
ainsi que iay dit deuant et par
tous les pays a lenuiron ou il
pense que loups soient demou
rer. et ainsi face iusques a .iiij.
nuytz. et sens faille sil a loups
ou pays ilz y vendront ce nest
ou moys de feurier. la ou com

munement ilz vont en leur
amour. car lors ne cureut ilz
gaires de suiur nul trahyn.
Aussi est il voir que aucunefoiz
les loups viennent poursuiuat
le trahyn iusques a la charoigne
et ne menguent point. Adonc
quant le veneur verra quilz
ne vouldront mengier pour
quant que on leur face trahyn
il doit remuer la char de leuchar
nement. comme est de cheual
a buef. ou par le contraire ou
de moutons ou brebiz. ou pour
ceaux ou aßnes quilz menguet
voulentiers. et ainsi puet
estre que on ne les fait mengier
ou dune char ou daultre. Et sil
ne puet sauoir sil y a loups ou
non. car ilz nauront point men
gie. il les doit appeller et oller
en tel guise comme fait on chi
en. quant il se reclaime et chace
et vile auques en tel maniere.
Et sil y a loups deuant. le buyse
son. ilz le respondront ou les
vns ou les autres. Et sil auoir
nort quilz mengaßent et sen
allaßent hors du buysson. et
cela ilz faisoyent par deux ou
par trois nuytz sens quil ny
demourast. il doit au vespre
deuant quil doit muyr pendre
la charoigne par les arbres
si hault que lenuyp puisse aue
nir. et laissier des os sil en y a
terre a fin quilz les rongent.
et venir au buysson ainsi que
vne heure deuant le iour. et
doit auoir laissie ladbr. a prise

la voie dun pastour qui garde
les brebiz afin que les loups ne
naprent nul vent de lup qui les
ennuye. et leur doit abatre la
char. et puis sen doit aler. Et
quant laube du iour sera. il
doit mettre les leuriers. par la
ou les loups sont acoustumez
daler les autres muytz. Et les
loups qui naurout mengie de
toute la nuyt quant on leur
aura abatue la char ilz menge
vont tant que par leur glouto
nie le iour les y prendra et de
moutront. ou silz vont hors de
sera de plus quil serra iour. car
ilz ont eu court terme de men
gier tant que le iour leur pest
suruenu. Et les leuriers seront
la aßis comme iay dit. si y
aura note. maiz pource que
les seigneurs aucune foiz ne se
lieuent pas a laube du iour.
et pour ce que ilz voient le deduit.
loe ie que quant il leur aura
abatue la char. une piece apres
il face faire dix ou douze
feux. ou tant comme bon li sem
blera. entre la forest ou ilz sen
aloyent les autres muytz et le
buysson. a deux tirs darbaleste
du buysson. tant quilz puissent
veoir les feux. et ouyr ceulx qui
parleront. et a chascun feu ait
un homme ou deux. et ait de
lun feu a lautre le tiet dune
petite pierre. et les uns parlent
aux autres hault sentzassem
bler. en demandant de nouuel
les ou chantant ou tiant sentz

huer. Et quant les loups ver
ront et orront cela. et tant p
le iour qui leur sera suruenu.
ilz demorent demorer. et entre
deux sera venu le seigneur. si les
pourra chascier et prendre en
ceste maniere. premierement
il doit regarder le plusbian titre
le pluslong et le plusplain q'
soit enuiron le buysson. et la
doit il mettre les leuriers. et sil
a biau titre par la ou les loups
sen couloyent aler les autres
muytz quant ilz auoyent men
gie. la les doit il mettre sappose
quil y eust mauuaiz vent. pour
les leuriers. car orout cela se
vendront ilz plus voulentiers
par iller que par autre part. et
sil y a bon vent tant vault
mielx. et le non il doit mettre
les leuriers comme iay dit.
au plusbiau titre et au plus
long. et les doit tout copromet
aßeoir. et mettre tout de rene
quatre ou six leistes. ou plus
ou moins selon ce quil aura
de leuriers. Et aussi autant
tout de rene derrere celle. une
enoroir de lautir. au giet du
ne fleche. une leiste loing de
lautre. aussi doit faire de leistes
trois ou quatre doubles selon
ce quil aura de leuriers et doi
uent estre doubles. et regardent
tousiours le vent. que les loups
ne puissent que les loups ne
puissent auoir le vent des le
uriers. Et doit auoir mande
toutes les gens en quoy il a

mandement vn ou deux iours
deuant. et prie touz ses voysins
qui seront pres de li quilz li viei
gnent aidier a chascer les loups.
et il le feront voulentiers pour
le dommage qilz leur font de leur
bestail. Et quant il aura assez
de gent. et aura assis les leuaters
il doit mettre toute la gent au
tour du buysson fors que deuat
les leuriers: au plus pres quil
pourra lun de lautre. selon les
gens quil aura. et cela sapelle
len deffenses. pour ce quilz deffe
dent quilz ne sen aillent fors
que parmi les leuriers. Et doi
uent estre mises les deffenses.
lune de ca lautre de la. toutes
en semble. les vnes genz en ve
nant contre les autres. a fin
quil soit plus tost fait. et afi
que si on les mettoit tous par
vne part. et ilz oyroient le bruit
de la gent. ilz sen yroient par
lautre. mais quant ilz seront
touz mis en vn coup lun dune
part lautre dautre. en venant
les vns contre les autres ilz no
seront aler fors que parmi les
leuriers. car ilz orroient le bruit
de toutes pars. lors doit aler le
veneur a tout son limier auec
les chiens a la charuigne ou ilz
auront mengie. et le doit decl
cier du limier lors de la charuig
ne iusques la ou il entre au
fort. et lors doit il aualer le tiers
de ses meilleurs chiens. et qui
mielx le chascent. et les autres
chiens doit faire tour parmi les

voyes du buysson. et les faire ir
laissier quant mestier sera. car
vn loup tourne bien longue
ment en son buysson aucunefoiz
auant quil ysse lors. Et doit le
veneur cheuauchier les chiens
de pres. et huer et corner souuet
a fin que ses chiens le chascent
mielx. car moult de chiens doub
tent a chascer le loup. pour ce
est bon quilles cheuauche de pres
et les eschaufe et reschaudisse.
Et doiuent estre mis les leuriers
bien couuers de fueilles de boys
ainsi que iay dit ça deuant. Et
les premiers laisses le doyuent
bien laissier passer iusques a
tant quilz le voyent par deute
er comme dit est. Et aussi les
secondes. et la tierce le doit lais
sier venir iusques a son coste. et
la quarte qui est la derreniere
sil a tant de leuriers doit estre
mettre en mi le visage au deuat
de luy et aussi le demoint ilz pren
dre. On puet faire ses chiens!
tons pour le loup. a les apren
dre a chascer les ioesnes loups
qui nont encore passe vn an
car ilz les chascent plus voulen
tiers et a moins de doubte qlz
ne font vn viel loup. et aussi
on les prent plustost car ilz ne
se seuent mie si bien garder
comme vn grant loup. Et aussi
puet on prendre des loups touz
vifs a diuers engins lesquelz
ie diray ça deuant. et ceulx la
puet on mettre dedanz aucun
parc. et les faire chascer a les :

chienz. et les faur tuer deuant
eulx. Et quant le loup est mort.
il doit faur le droit aux chienz
en tele maniere. premierement
il doit faur le loup bien touler
et tuer a les chienz. apres le
doit fendre tout au long. et
widier tout quant qui est de
danz. et bien lauer. plus doit
mettre dedanz le ventre du loup
de la char cuite ou fourmaige.
et doit auoir vne ou deux bre
brebiz ou chieures. et les faire
decouper dedanz auec assez de
pain. et doit aller faur mengier
ces chienz. aussi pdoit il enchar
ner les leuriers plus q nulle
autre beste. car communent le
uriers prendront toute autre
beste plus voulentiers q ne fe
ront vn loup. pour ce fault il
quilz y soyent miex encharnez.
Et si pauenture aucun loup
sen va par les deffenses quil ne
vieigne aux leuriers. ia ne lais
ce pour cela de pretourner le
lendemain. car il le trouuera
au meismes buysson. car qui
la nuyt est venue il pense en
letrroy quil a eu le iour deuant.
il venlt aler voir la nuyt q
et a este. et que les autres loups
ses compaignons sont deue
niz. ne sil y a plus de la charoig
ne. et aussi il est bien si mali
cieux quilpuie que le lende
main on ly viendra plus chac
cier. mais quant il aura sentu
ou les autres loups auoir este
pris. et aura eu le vent des chienz

et des genz. il aura encore plus
grant paour quil na eu le iour
deuant. et lors a lautre nuyt
widerail le buysson. et ny retro
nera ia de grant temps pour y
demourer. et se on li encharnoit
il y pourroit bien mengier mais
il sen yra bien loing demourer.
On puet cognoistre vn loup
dune loupue par les trasces.
car le loup a plus grant talon
et plus gros dois. et plus gros
de ongles. et plus rount pie q
na la loupue. et la loupue plus
esparpillie et plus long pie. et
plus menu talon. et plus me
nuz doiz. et plus longs ongles
et agus que na le loup. et vou
lentiers elle giette ses leuttes en
my les voyes. et le loup tousios
voulentiers a lun des costez du
chemin.

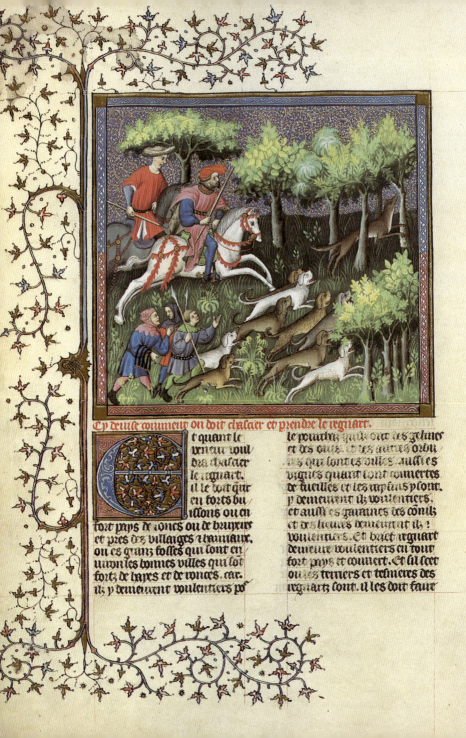

Cy deuise coment on doit chasser et prendre le reguart.

 t quant le
 ueneur vou
 dra chasser
 le reguart.
 il le doit qr
 en forts bu
issons ou en
fort pays de rones ou de bruyers
et pres des villaiges et hammaux.
ou es granz fosses qui sont en
uiron les bonnes villes qui sont
fors de hayes et de ronces. car.
ilz y demeurent voulentiers po

le pourchas quilz ont des gelines
et des oues et les autres orbil
les qui sont es villes. aussi es
uignes quant sont couuertes
de fueilles et les raps sont plains.
y demeurent ilz voulentiers.
et aussi es garaines des conilz
et des lieures demeurant ilz :
voulentiers. Et brief reguart
demeure voulentiers en tout
fort pays et couuert. Et sil seet
ou les terriers et tesnieres des
reguarz sont. il les doit faire

estouper le iour deuant quil
les uouldra chaccer. et uault
mielx les estouper de nuyt :
mais quil face lune que ne de
fait de iours. la maniere de
lestouper si est que on preig
ne des fouchieres et menu
boys. et les boute len dedanz les
fosses. et puis mettre de terre
dessus et bouter bien fort afin
quil ny puisse entrer en nulle
maniere. Et si vous uoulez ql
na prouche ia les ptuis. prenez
deux bastons pelez blans et les
metre; en croiz sus chascun ptuis
et quant le regnart uendra po
soy enterrer. et il uerra blachir
les bastons il cuidera que ce
soit aucun engin contre luy.
si ny aprouchera iamaiz. Tou
tesvoyes pource que chiens ou
leuriers le chaccent aucunefoiz
de si pres que il ne regarde mie
a cela. Loc ce que les pertuis sop
ent estoupez. Et si le ueneur ne
scet ou les pertuis sont il les fa
ce querir deux ou trois iours
deuant que il uueille chaccer.
Et la nuyt deuant ou le mati
bien matin quil uouldra chac
cer si les face estouper comme
iap dit. Et comme aucune foiz
on ne puisse pas trouuer touz
les terriers ne tresuetes des reg
nartz. si regnart se uenoit en
terrer en aucun lieu. le ueneur
le puet prendre sil uault uif.
ou sil uault mort. car sil ya au
tres ptuis fors que un. il puet
mettre au dessoubz du uent

boursas sil en a ou se non si y
mette un sac sil uoult et les au
tres pertuis estouper forsque
un qui soit au dessus du uent.
et par la bouter le feu en drap
ou en parchemin. et mettre dedanz
de la pouldre dorpiment et de
souffre et de auicre. et senter
bien derriere le pertuis que la
fumee nen puisse yssir. et sil ne
demourra gaires quil se uendra
bouti dedanz le sac ou bourse. et
ainsile prendra uif. Et sil le
uault prendre mort. si estoupe
tous les ptuis. et boute le feu co
iap dit dedanz. si le trouuera len
demain mort a la bouche de lui
des ptuis. par tout leuuier et
feuuier et mars. fait meilleur
chaccer les regnartz que en au
tre temps. combien que tousio
les puet len chaccer. pour ce que
le boys est plus cler. car la fueille
en est cheue. et on le puet mielx
uoir. et uoir chaccer ses chiens.
et aussi treuue len plus tost es
terriers et tresuetes que on ne
feroit quant le boys est couuert.
et aussi les praulx des regnartz
ualent mieulx lors que en au
tre temps. et aussi les chiens si
affreruit mielx car ilz le uoyct
plus souuent et le chaccent de
plus pres. Et quant il aura
estoupe toutes les tresuetes il
doit mettre ses leuriers au des
soubz du uent. et des gens en
deffenses eunron le buysson.
especiaulment la ou il a fort pa
is et espes. car il fait uoulentiers

le couuert. puis doit laissier cour
re le tiers de ses chiens pour trou
uer le regnart. et les autres doit
faire traire par les voyes du buysso.
Et quant il verra que les chienz
chascent le regnart. il les pourra
relaissier. car sil laissoit aler touz
les chienz. ilz pourroient a cuillir
autres bestes qui seroient dedans
le buysson. et les chienz seroient
las et touz. auant quilz trou
uassent le regnart des autres bes
tes quilz auroient chascees. po
ce est il bon que on ne laisse aue
aler touz les chienz. car assez est
diuers au comencement. maiz

quant il sera trouue et il saura
bien que cest regnart. si relesse
apres touz les chienz. si oura tres
bonne chasce. car il tournie lon
guement en son pays. auant qil
ysse hors. Et quant le regnart
est pris il doit faire le droit aux
chienz tout en la maniere que
iay dit du loup. et sil veult faire
aure le regnart. et donner decou
pe auec du pain aux chienz sus
le cuir du regnart ce sera bien
fait. Des autres engins telz et
autres. a quoy on prent regnart
diray ie cadenant.

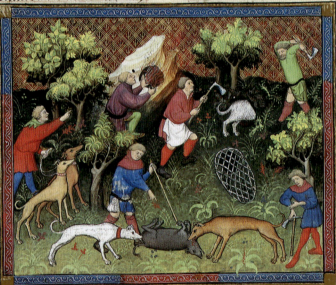

Cy apres deuise comment on doit chascier et prendre le blaireau.

Quant le
veneur doit
metre a chasce
le testou, il
doit querir
les testuiers
et testnieres
ou il testuie. et doit quant la
lune sera cleur. et apres le mienuit
tendre aux loudies des testnieres
les pouches. puis le matin il doit
venir a tout les chiens querir les
hayes et fortz pays enuiron les

testuiers. et des quilz ouont les
fuy des chiens il se cuideront bou
ter dedanz les testuiers et seront
pris es pouches. et se chiens les
estraignent entre deux. on en or
ne hirne chasce et bons dedutz.
car il se fet a layer chime un san
glier pour ce que la chasce du testou
neft pas de grant maistrise ne aussi
neft pas beste q tuye longuemt ne
me semble q me coumaigne gai
res a deuiser. car de sa nature ay
ne asse parle ca deuant.

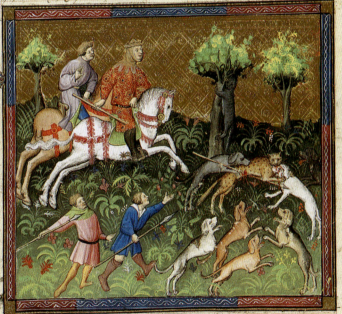

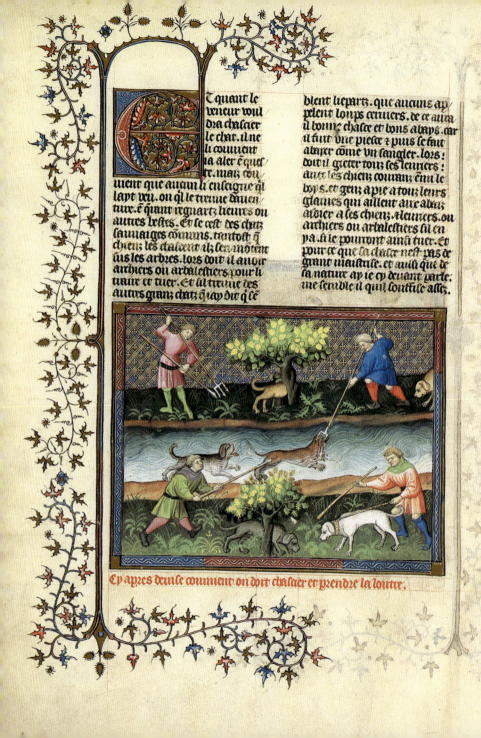

t quant le veneur voul
dra chalcer le chat. il une
li couuient a aler cquel
maz cou
uient que aucun li enseigne q̃l
lapt veu. ou q̃ le tirue deuen
ture. e q̃nt regniartz lieures ou
autres bestes. Et se cest des chaz
sauuaiges cõmuns. tantost q̃
chienz les chalcent ilz sen mõtent
fus les arbres. lors doit il auoir
archiers ou arbalestiers pour li
traire et tuer. Et sil tirue des
autres granz chatz. õ ay dit q̃

blient liepartz. que aucuns ap
pelent loups cruuiers. de ce autra
il bonne chalce et bons abays. car
il fait vne piece z puis se fait
abaier cõme vn sanglier. lors
doit il greter touz ses leuriers z
autres les chienz courantz ẽu le
boys. et genz a pie a touz leurs
glaiues qui aillent aue abais
aidier a ses chienz. z leuriers. ou
archiers ou arbalestiers sil en
va. si le pourront ainsi tuer. Et
pour ce que sa chalce nest pas de
grant maistrise. et aussi que de
sa nature ay ie cy deuant parle.
me semble il quil souffle allez.

Cy apres deuise comment on doit chalcer et prendre la loutre.

t quant
le veneur
vouldra
chalcer le
loutre. li
doit auoir
lumiers po
le loutre

car ce sera plus leue chose. et doit
faire aler quatre varlez en queste.
deux amont leaue. et les autres
deux aual leaue. les vns dune
part de leaue. et les autres de
lautre part. Et sil a loutres ou
pays li vns ou li autres e encon
trira. car loutre ne puet tous
iours demourer en leaue quil
nen saille hors la nuyt. ou pour
esbatre ou pour soy widier ou
pour pestre de lerbe. ce que il fait
aucunefoiz. Et si son chien en
encontre il doit regarder sil en
pourra voir par le pie. ou en la
blon ou en autre mol terrain
pres de leaue. et doit regarder
ou il tient la teste ou en alant
amont ou aual. Et sil ne puet
voir par le pie. il en deuroit ve
oir par les fiantes ou espreintes.
Et le doit parsuiur de son chie
et le destourner ainsi que on
fait vn cerf ou vn sanglier. Et
sil nen puet encontrer tantost
il puet aler demie lieue queat
amont leaue ou aual. car vn
loutre va bien querir ses viegues
demie lieue. et voulentiers a
mont leaue pour ce que leaue
qui vient aual porte le vent des
poissons qui sont au dessus.

ou le nes au vent. pour ce que
le vent li aporte au nes lassente
ment des poissons qui sont au
dessus du vent. Et si le doit faire
assemblee pour le loutre ainsi
comme pour le cerf. car de toutes
choses de quoy on va en queste
se doit faire assemblee. et la doit
faire chascun son raport de ce sil
aura trouue en sa queste. Et
quant on aura beu et desieune
les chiens. cellui qui aura del
tourne le loutre. ou en aura en
contre. doit faire laissier les chie
ainsi comme de deux tirz dars
auant quil soit la ou il en a
encontre. afin que les chiens se
soyent widiez. Et aussi quant
chiens partent descouplez. ilz
cuerent ca et la. Si vault mieulx
quilz ayent faites leurs foues
auant quilz soyent aux routes
et se soyent widiez. que sil les des
comployent sus les routes z alori
foloyent. Et quant les chiens en
assenturont ilz yront querant
les riues de leaue. car vn loutre
demeure dessoubz les racines qui
sont au pres de lyaue. Et le var
let du loutier et les autres doient
touslours querir p les riues et
racines pres de lyaue. iusques tat
que aucun des chiens le treuue.
Et doiuent estre deux ou trois var
lez amont de leaue ou le varlet
en aura encontre. et autant
aual leaue. sus les gues ou lieu
ou il aura plus petite yaue. Et
doit auoir chascun son baston
fourchie et ferre deuant bien

aguisie. Et quant il verra
le loutre qui vendra par desso~
hyaue il le doit ferir sil puer. et se
non quant il aura passe ou a
mont ou aual il doit courre par
la riue iusques a vn autre lieu
ou il ayt basse paue et la le doit
attendre pour veoir autrefoiz
sil le pourra ferir. et ainsi doit fai
re tant de foys iusques a tant
quil le tiere. car les chienz silz sot
bons pour le loutre vendront to⁹
iours chassant apres. Et pour ce
quilz nen pourront asseurer en
hyaue. vendront ilz tousiours
chassant et querant par les riues
dessoubz les racines. et ainsi ne
pourra il estre que les chienz ne
le preignent. ou que les genz ne
le tierent. et cest tresbelle chasce
et bon deduit quant les chienz
sont bons. et les riuieres sont
petites. Et si les riuieres sont gro~
ses. ou cest en viuier ou en estang.
on doit auoir des filez qui ateig
nent de liue riue a lautre. en
plomez dessoubz. et non pas de
sus a fin que le file aille au fonz
de hyaue. Et deux hommes doi
uent tenir les bouz a deux cordes.
lun de liue part de la riue et lau
tre de lautre part. Et quant le
loutre qui vendra dessoubz hyaue
au dera passer. il se vendra bout
dedanz le file. et ilz sentiront
branler le bout de la corde quilz
tendront. si doiuent tirer leur
file. et ainsi sera le loutre pris
plustost. Les chienz qui sont bie
bons pour le loutre. et on les met

au cerf mie12 quilz ne soyent trop
vieulx sont merueilleusement
bons quant vn cerf bat les ?
paues. Et sil na limier il le doit
querir de ses chienz. en traillant
en la fourme que iay dit. La
chasce du loutre se fait tout
ainsi que iay dit du regnart.

Cy apres deuise a faire hayes po⁹
toutes bestes.

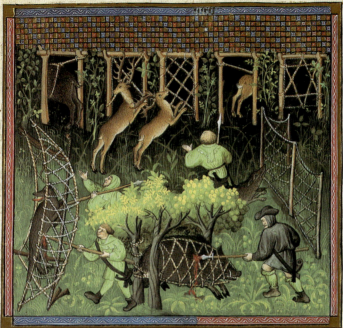

Cy deuise a faire hayes pour toutes bestes.

pres ce que
iay dit et
parle com
ment on
doit chascer
bestes sau
uaiges a for
ce. vueil de
uiser comment on les puet prē
dre par maistrise. ne a quielx
engins on le puet faire. car il
me semble que nul nest parfai
tement bon veneur sil ne scet

prendre bestes a force et p engins.
mais de ce parle ie mal voulentiers
car ie ne deuroie enseignier a
prendre les bestes si nest par no
blesce et gentillesce. et p auoir
biaux deduitz. afin quil y eust
plus de bestes et quon ne les tu
ast pas faulsement. mais en
trouuast on tousiours asses a
chascer. mais par deux raisons
le me conuient a dire. lune re
teroie trop grant pechie si ie?
pouoir faire les gens sauuer

et aler en paradis et ie les faisoie
aler en enfer. et aussi se ie fay
soie les genz mourir et ie les
peusse faire longuement vivre.
et aussi se ie faisoie les genz estre
tristes et mournes et pensis et ie
les pouoie faire vivre lieement.
Et comme iay dit au commence
ment de mon liure. que bons
veneurs viuent longuement
ioieusement. et quant ilz mou
rrent ilz vont en paradis. ie
veil enseigner a tout homme dest
veneur. ou en vne maniere ou
en autre mais ie di bien que sil
nest bon veneur. il nentreia ia
en paradis. mais en quelque
maniere quil soient veneurs croy
ie bien quilz entreront en paradis.
non pas ou milieu mais en au
cun bout. ou aumoins seront
ilz logiez es fors bours ou basse
cours de paradis. seulement po
oster cause doyseusete qui est
fondement de touz maulx. Et
aussi on dit. wildroit le lar
ron que chascun feust son filz.
pour ce wildroie ie car se ie suis
veneur que chascun feust vices
comme moy. Et comencetay pre
mierement. en quantes manie
res de laz et de cordes. et en quies
manieres de tendre a lare et au
tres man engins on puet prendre
le cerf. Comme quant vne vene
nouuel vouldra prendre le cerf
a court deduit. et vilaunneust.
et est droitement deduyt domme
vieil ou comme gras. ou dun pre
lat. ou domme qui ne veult tra

uailler. et est belle chasce pour
eulx mais nonpas pour homme
qui veult chascier par maistrise
et par droite venerie. mais bien
est bon pour metre a la voye et
a la char ses chiens au commen
cement de la saison en affetai
çons. lors doit il doncques en
temps de karesme entre le vert
et le sec faire ses hayes. et doit est
la haye faite en lieu couuert et bas
car si elle estoit en cler pais z hault.
les bestes qui uont point acous
tume de veoir illec en droit le boys
quon y auroit abatu. ne se ven
droient mie vouleutiers vouter
dedanz la haye. pour ce due quelle
soit faite en lieu couuert et bas.
quil ne leur semble quil y ait
riens fait de nouuel. et ne soit
pas faite toute droite. car si elle
est faite vne lieue auant et au
tre arriere. les bestes si prendrot
mielx que si elle estoit toute
droite. Et doit auoir la haye po
prendre le cerf de haut vne gui
toyse du moins. et doit estre
faite espesse de boys giete lun sur
lautre. non pas couppe les arbres
tout au trauers. mais la moytie.
et puis giete a terre. car pour ce
que le temps nouuel vient elle
se garnira encore de fueilles si
sera touiours plusforte. Et doi
uent estre les pertus lun pres
de lautre le plus quil pourra
selon les laz quil aura. car en
lun ou en lautre se prendra il
plustost tant plus pres seront.
et mielx vault faire haye de corde

que de loys. les pertuis doiuent
auoir de large deux coutes. et .iiij.
coutes de hault a tout le moins
pour le cerf. Et puet tendre es
pertuis sil veult laz comun a
vn meistre. ou laz a deux meistres.
ou laz de la lune. ou petit laz de
poure gent. ou cheuestres. ou laz
croysie. ainsi comme ilz sont icy
figurez. Et ne loe quil en y ait
de touz. car plustost se prendra
en lun ou en lautre que silz es-
toient touz dune maniere. Et
doiuent estre les pertuis faiz et
couuers en tele maniere que le
cerf ne puisse veoir le baston des-
sus ne ceulx des costez. Et doiuet
estre les laz tenduz pour le cerf
les bouz dessouz vn pie de hault
sus terre. et bien toignanz de
chascun coste. Et puet le veneur
her le maistre ou meistres qui
est la grosse corde qui tient au
laz a vn arbre. ou le puet her
a vn des bastons du pertuis. et
quant le cerf se boutera dedanz
le laz. il emportera et laz et baston
et tout. Si me semble que cest
le meilleur pour afaitier chienz.
car le cerf ne pourra gaires fuir
quant il emportera le trappel
cest le baston. et les chienz lattey
dront tost. et labaieront grant
piece. et le tueront a terre eulx
meismes. si si afaitieront mielx.
Aussi sil a rez il les doit tendre
aux deux bouz des hayes. no pas
tout droit. maiz en forclouant
de chascune part. car vn cerf
vient aucunefoiz a la haye et

a le vent des laz. et va fuyant et
listant tout le long de la haye.
Et si les rez estoient tout droit
il yroit touliours iusques a tab
quil feust au bout des rez. pose
di ie que elles soyent faites en
clouant de chascune part. car
quant il sera au bout de la haye
il se feira aux rez. et cela font
ilz voulentiers. les rez. et les laz
doiuent estre tenz de vert ou
du ius des herbes. ou du tan a
quoy on appareille les cuirs. afi
que les bestes ne les apparçoiuet.
Et doiuent estre tendues les rez
hault de .viij. piez. au moins. vn
dedanz terre. et .vij. dessus. On
puet tendre es bastons des rez
faisant vne oursche de lune pa
du baston. et aussi puet on ten
dre sus le bout du baston faisant
vn pou fourchie dessus. chascu
ne de ces tuates est bonne. maiz
celle du coste nest que pour la
venue dune beste dune part. et
celle de dessus si est de toutes parz
et faut muuer de lautre part
les bastons quant on veult chac
er de lautre part. et quant ilz
sont tenduz au bout dessus no.
pas. maiz ne loe que les bastons
soyent faiz pour tendre la ou le
vouldra. Et tout comme qui
chasce aux rez doit auoir vn
pie de fer pour faire les pertuis
en terre pour fichier les bastons.
car il sera plustost fait ainsi q̃
autrement. car sil auoit fait
forte gelee. il ne les pourroit fi
chier autrement en terre. Aussi

doit il auoir vn maillet pour
fichier les cheuilles ou les rez
sattachent. aussi vn petit tour
pour tixr les cordes. car vn ho
me les tixra mieulx a apse que
ne feroyent .vi. sanz tour. Aussi
les bastons doiuent estre faiz vne
foiz pour toutes. touz dun hault
et bien droiz. car ce seroit poine
et perdre temps si a chascune foiz
que on tent rez on auoit a fai
re bastons nouuiaulx. Et ie loe
que les rez soyent en diuerses
pieces. car mielx vault que si
ilz estoient en vne grant piece
ou en deux. car on les porte et
les tent plus legierement que
ne feroit vne grant piece ou
deux. Et aussi vne piece ne puet
estre tendue que en vn lieu. Et
pluseurs pieces se peuent ten
dre en pluseurs atours et en
diuerses fuytes. si vault mielx.
car les bestes ne font mie tous
iours leurs fuytes par vn pays.
Aussi quant on veult lier lune
piece auec lautir. faut il quil
ait vn anel de boys a lun bout.
et a lautre vne cheuille qui pas
se par lanel. et celle au trauers
et tout ioindre lun a lautre. le
tendre des rez lequel puet faire
dreicier aux mains ou a vne
fourchete pour mettre sus les
bastons qui est plus legiere cho
se. Et doit traphner la rez en tre
deux piez. quant on chasce pour
les porcs. et pour les cerfs vn pie
hault de terre. Et les rez doiuet
estre tenduz derrier aucun che

uun enuiron .vi. pas. car toute
beste qui passe chemin setroupe en
ce haste pour le chemin quil ac
quieust aux rez. Ceulx qui gar
dent les rez ou la haye doyuent
estre troiz ou quatre selon que
la haye sera longue et les rez.
les deux aux deux bouz et les
deux ou milieu parti. autant
de lune part comme de lautre.
et doyuent estre loung de la haye
bien couuertz le giet dune petite
pierre. si ilz sont en cler pays.
maiz siz sont en fort ilz doiuet
estre plus pres. Et quant le cerf
les aura passez et sera entre eulx
et la haye. ilz doyuent crier et ba
tre leurs paumes et la quilir
droit a la haye. Aucuns y mettet
leuriers. mez cest malfait. car
aucunefoyz ilz le hastent tant
quilz le font fuir aussi tost p
mi la haye comme parmi les p
tuis. ou sil ne puet passer dre
tournera arriere. Qui chasce
aux rez. sanz haye ce est bonne
chose que dun leurier. car il ne
puet fuir ne passer par autre
part fors que parmi les rez.
les hayes pour prendre le sangler
et les loups soyent faites par la
maniere que iay dit du cerf fors
que elles soyent plus espesses et
plus basses. et les ptuis plus bas.
et les la; ainsi comme dun cerf
le doiuent tendre vn pie de hault
sus terre. du sangler et du loup
et de lours si doiuent traphner
deux piez a terre comme dit est. a
fin quilz ne puissent passer p

dessoubz les laz. car le cerf ne se
laisseroit iamais tant. mais
haye pour ours ne vault rien
car il monte sus vn arbre. donc
passeroit il bien pardessus la baye.
se ce nest dauenture quil se tiex
en vn laz. les rex; y sont moult
bonnes. Et qui veult chascier por
le cerf doit aler en queste et laix
sier courre comme iay dit. Et q
veult chascier pour les porcs. il
est bon que. vj. ou. vij. iours
deuant on aille pour veoir le
pays et pour veoir la couuine
des bestes qui seront en la forest
ou ou buysson. ou pour veoir
ou len pourra mielx faire les
hayes et asseoir les leuriers et
mettre les deffenses et ou les
porcs sont plus demourantz. Et
ie loe que ceulx qui iront ailleurs
a cheual enuiron et puis les
hayes voyes qui seroit ou buysso
et par la ou iay deuise que on
doit aler en queste pour les porcs.
et quilz ne viennent point de
luuier ne de grox a pie. ne ne
facent brisiees pendanz. car ceulx
qui vont a pie touchent de le
voix au boys. et pour ce quilz
lauent les chiens conuient il
que leur voix seure le cheual. et
si les porcs en auoyent le vent.
ce seroit pour faire vuidier le
buysson. Si vault mielx quilz
paillent a cheual. et que les
hayes soyent faites le iour de
uant quil vouldra aler chaxi
cier. il doit faire aler en queste
a tout les leuriers comme iay

dit pour le sangler. et apres faix
re lassemblee comme iay dit. et
asseoir les leuriers et les deffen
les come iay dit aussi. Et doit pri
dre le quaet de ses chiens. et no
plus. et aler laissier courre du
luuier come iay dit en deuant.
et la moitie des chiens qui sont
demouraz. doyuent estre liez. et en
harde. a lun des bouz des rex;
ou baye. et les autres a lautre.
la rayson si est car si on laissoit
courre touz les chiens. et par auen
ture ilz acuilloyent ou vn cerf
ou vne biche. ilz seroyent gastez
et las pour chascier longuemet
apres. Ou suppose que on laissast
courre les chiens aux porcs et
ilz en acuillissent vn auant ql
feust mort. ou a la baye ou len
autre part les chiens seroyent
las. car vn porc tourne longue
ment. et se fait souuent abayer.
pour ce est bon quil ait de chiax
stes. et nouuaux. qui le puis
sent renouueler trois ou qua
fois le iour. si ona len mielx
chasce et plus belle. et prendra
on plus de bestes. Aussi les acuex
leurs et gardes de la baye ou des
rex; doiuent acuillir le sangler.
a faire tenir dedanz la baye ou rex
qui ailes aura passe. au plus
grant et et estroy quilz puisset.
car il est orgueilleuse beste que
ia pour ce trop ne se hastera. Et
sil tiert ou laz. ne doit pas aler
apres par le ptuis ou il est entre
car cest grant peril. car quant
il est ale auant le long des

meistres ou meistre q̃ sõt atachie
et il ne puet aler plus auant.
⁊ se sent feru ou despieu ou del
pee. Il retourne ⁊ tue ⁊ blesce lõ
me aussi bien cõe sil nestoit poit
dedans les laz. mais lõme doit aler
passer a vn autre laz ou p̃dessus
la haye et venir au deuant de luy.
⁊ ainsi le puet tuer seuremẽt ⁊ a lõ
apse. car le sanglier ne puet aler
plus auant fors q̃ tant cõe les
meistres ou meistre ont de long
cõe iay dit. Ceulx qui gardent
la haye ou reys pour le loup. le
doiuent acuillir ⁊ autre maniee
re. chascai des varlez doit auoir deux

bastons ⁊ quant le loup les aura
passez ⁊ sera entre eulx ⁊ la haye. ilz
ne le doiuet pas trop fort escrier.
car il se retourneroit p̃ auenture
mais li doiuent gietr lun des bastõs
apres le cul. ⁊ q̃t il sera feru dedans
le laz et reys. ilz doiuent courir
apres. et li metre lautre bastõ
dedans la gueule. a fi q̃ne puisse
mordre lõme ne rõpre les cordes.
et puis le puet tuer de tielx ar
mes cõe il aura. Aussi cõme
iay dit du cerf et du sanglier. di
ie du dain et du cheurel et du
regnart. q̃ se peuent prendre
aussi en hayes et en reys.

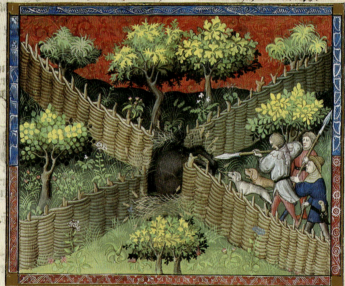

Cy apres deuise cõment on puet chascier sanglers ⁊ aũs bestes aux folles.

ussi prent
on cerf et
sangler. ours
et loups. et
autres bestes
es fousses.
On fait vne
grant fosse de trois toyses de
parfont. plus large au fonz q̃
a lentree. a fin que la beste ne
sen puisse saillir. et la cuevre
len de menues bucches et der
bes. et fait on eles de ca et de la
tout ainsi que on fait aux pox.
quant on chasce a la tonnelle.
ainsi comme yci est figuré. Et
quant on chasce il y faut troiz
hommes. lun a lun bout des
eles et lautre a lautre. et lau
tre au milieu bien couuertz.
Et quant il sera entre eulx et
la fosse. ilz le doiuent acuillir
ainsi que iay dit de la haye. et
le faire bouter dedanz la fosse.
car il ne si prendra garde et au
dera que tout soit plain pays.
Et doiuent estre estroites les
eles de derriere du large de la fos
se et non plus. et ouuert par
de la la fosse. a fin quil aude
bien passer oultre. et ou plus
seront longues les eles z larges
tant vauldra mielx. Et doiuent
estre regardez les acours et buy
tes du loys ou len vouldra
chasier. Et pour les bestes mor
danz la fosse doit estre au cou
uert. Et pour les bestes doulces
en cler pays. Et qui feroit la
fosse eu milieu et y toutes

parz et deuant et derriere. et ou
milieu estroite selou la fosse.
encore vault ce mielx. car cest
pour chasier et dune part et
lautre. Assez en ay dit. car cest
chasce de vilains et de cõmunes
et de paysanz.

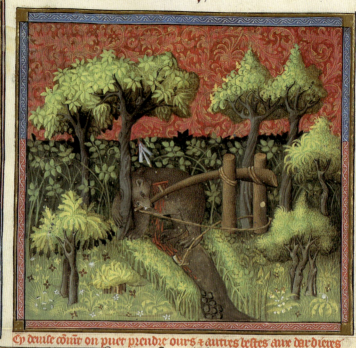

Aussi les puet
on aux dar-
diers que
on fait en
ceste manie-
re qui est
y a figure.

et doit on faire quant on scet
que vne beste vient mengier
ou es blez ou es poumes. ou es
champs ou vignes. et on voit q̃
elle y vient chascune nuyt. lors
doit cil qui le veult prendre

seure le champ ou la vigne ou
vergier tout tors par vn grant
pertuis par la ou il vient plus
communement a son viandeis
ou a ses mengies. et illec doit
tendre sa dardiere ou bas ou
hault selon que la beste sera. c'est
vne perche qui soit tendue bien
tirant et .i. fer despieu bien
taillant et bien agu. et bien lie
a lun des bouz de la perche dun
coude de long et demi pie de
large. et vne petite cordelete

qui soit sus le pertuis ou la bes
te vendra. et vn chiquet tout
ainsi que vn ratier pour pren
dre ras. et quant la beste cuide
ra entrer il y touchera et le de
tendra et la perce vendra de si

grant roideur quil li perira les
costes. plus rien vueil parler de
ce. car cest vilaine chace.

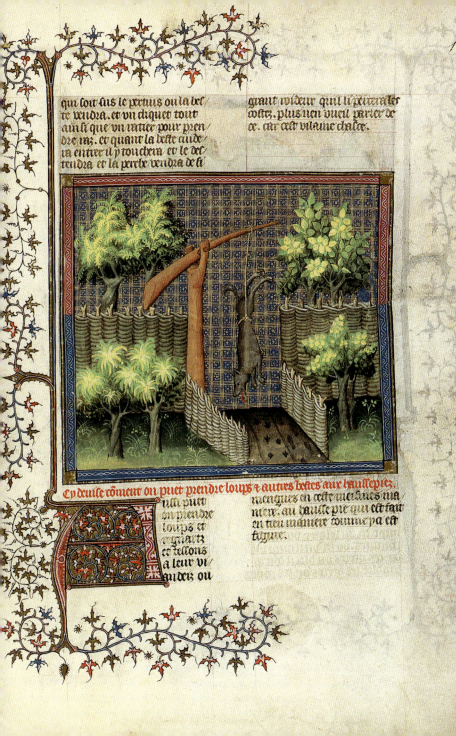

Cy deuise comment on puet prendre loups z autres bestes aux haulsepiez.

ussi puet
on prendre
loups et
regnars
et tessons
a leur vi
ander ou

mengues en ceste meismes ma
niere. au haulsepie qui est fait
en tieu maniere comme pa est
figure.

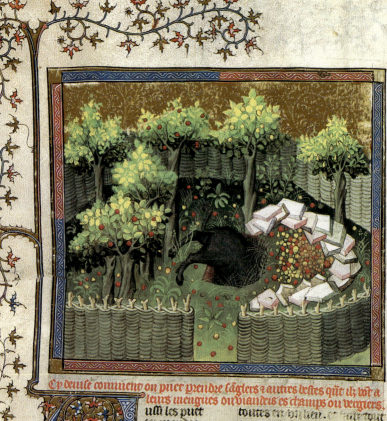

Cy deuise comment on puet prendre les sglers et autres bestes quit ilz vit a leurs mengues ou viandeis es champs ou vergiers.

ussi les puet
on prendre
faisant une
tose auli
tume pa est
e souxce. Et
quit cellui que les vdra cha
acer aura quil voirt chabume
nupt en un vergier viander des
pomes. ou en un champ via
der des gerbes ou ble. il doit as
sembler les gerbes ou les pomes

toutes en un lieu. et fait tout
au tour le bauld dung pieux. ou
de tule ou de pierres. a fin la
beste qui vendra mengier con
meigne que saille par dessus
cela. Et quant la beste vendra
a son viandeis. il ne
vena que les pomes ou gerbes
en seront leuees. illes yra tout
querant. Et quant il les tron
uera il faulbra p dessus cela et
les yra mengier. Et cellui qui

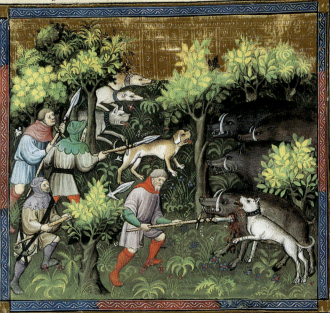

le vouldra chesaer quant il vdra
quil ṗ aux este trois ou quatre
nuys . il doit faire vne folle entre
les pomes et la ou il saute pres
couuerte de petites buissxes et des

lus herbes . Et quant il audra
saillir come les autres nuys
pour aler es pommes il chera
dedanz .

Cy deuise coment on puet prendre les sangliers a reautrier .

Insi puet on
prendre les
sangliers a
reautrier
qui se fait
en tel maniere
re . Quant

la glant ou faine . les sangliers
truyes et autres porcs q̃ se relieuent
a leutre de la nupt vont la pour
faire leurs mengues . donc doit
celuy qui veult reautrier aler
apres le prim some de la nupt
a tout mastins alans et leuriers
au dessoubz du vent de la ou il seit

en vne forest on seet quil a de

que les mengues sont. Et douuet
estre .vj. compaignons ou plus.
Et chastun doit tenir deux ou .iij.
chiens et en douuent lessier aler
lun. et celluy ira tantost trouuer
les sangliers. car il le vent au
nes et les abapera. et ilz ne sen
bougeront ia pour le chien tout
seul. espeaalueut car ilz auront
le vent au contraire quilz noz
uont ne sentiront rien ne des
chiens ne des gens. Et des que
les compaignons ozront abaper

ilz doyuent laissier aler tous
leurs autres chiens senz cter
ne faire noyse. et courir apres
a tout leurs espieux et trouue
ront quilz en auront pris vn
ou deux ou plus ainsi quil est
pa figure.

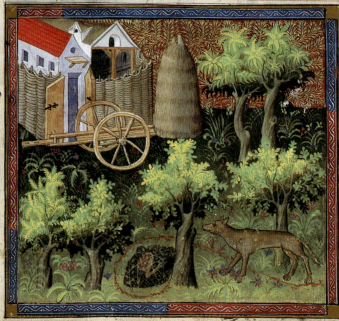

Cy aps deule comuent on puet prendre les loups aux fosses au trayn.

ausi puet on
prendre les
loups e ceste
maniere qñt
on saura !
bone grant
forest e quop
il aura grant foyson de loups.
on doit faire con trappu p les chi
mins ainsi que iay dit. et por
ter la charoigne pres de lostel
ou celuy la le vouldra chascier.
et la doit faire vne fosse e grief

la charoigne dedans. et laissier vn
ptuis e lune part de la fosse aiñ
q le grant de la teste dun homme.
et quant le loup vendra e sentira
la charoigne dedans. et verra le per
tuis il aura griit paour et se tir
ra arriere. et puis clorra le ptuis
et cuidera aler tout au tour. lors
cherra il en la fosse. et le puet on
prendre vif a vne tourche ferree
deuant. li mettre sus le coul con
tre terre. et le lier come un chien
ou tuer sil veult.

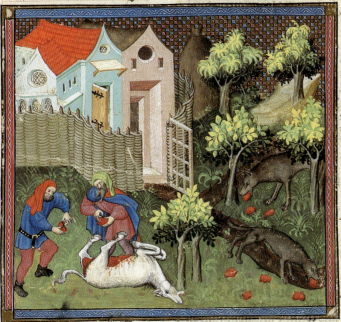

Cy apres deuise coment on puet prendre les loups aux aguilles.

ussi puet
il prendre
les loups
aux aguil
les en tele
maniere.
On doit
auoir tant
daguilles comme on vouldra.
et de deux en deux lune pres de
lautre les lier de poil de cueue
de cheual ou de iument. Et puis
quant ce sera dix .vi. ou de
.viii. reues a leurison on doit
tordre lune aguille de lune i
part et lautre dautre tant com
me on pourra. et quant ilz se
ront bien tires on les doit re
mettre lune pres de lautre. et
mettre dedanz vne piece de char
qui soit plus grosse et plus
longue que les aguilles ne se
ront. et faire son trayn. et lais
lier apres le trayn vne piece
de char en vn lieu. et a chief de
piece en vn autre. Et les loups
qui vendront poursuiuant le
trayn trouueront ces morsiaus
de char ou les aguilles seront
dedanz qui seront petiz. si les
engloutiront sanz maschier. et
quant la char sera digeree dedanz
le corps les aguilles qui seront
teurses par force se dresceront
et le mettront en doulour et prent
les bouyaulx au loup si mourr
ra ainsi. en celle meisme mani
ere fait on aux autres. qui sot
fais comme ameccons. lun du
ne part lautre dautre. mais les

aguilles valent mielx. la four
me des aguilles des autres domet
estre tielx comme yci sont fi
gurez.

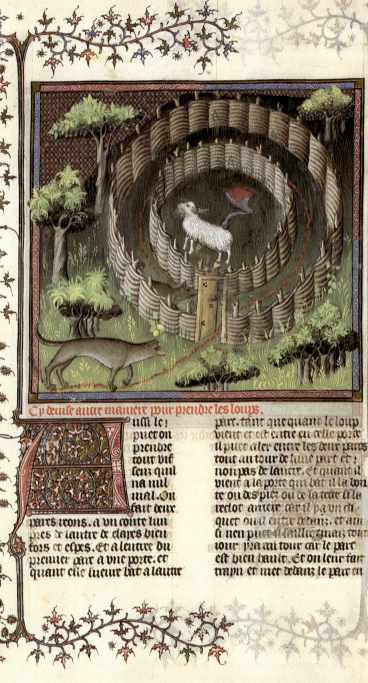

110

Cy deuise autre maniere pour prendre les loups.

ussi len part. tant que quant le loup
puet on vient et est entre en celle porte
prendre il puet aler entre les deur pars
tout vif tout au tour de lune part et
seuz quil non pas de lautre. Et quant il
na nul vient a la porte qui bat a la bou-
mal. On te ou des piez ou de la teste il
fait deur reclot arriere car il paour en-
pars trons. a un conte lun quet quil entre dedenz. Et ain-
pres de lautre de clayes bien si nen puet il saillir mais tout
fors et espes. Et a lentree du iour vra au tour car le parc
premier parc a une porte. et est bien haut. Et on leur fait
quant elle suelure bat a lautre trayn et met dedenz le parc en

in le milieu ou quil veult y mer a fin que le loup ny puisse auenir
vn chenet ou vn aigneil tout vif aisi quil est ya figure plus a plat.

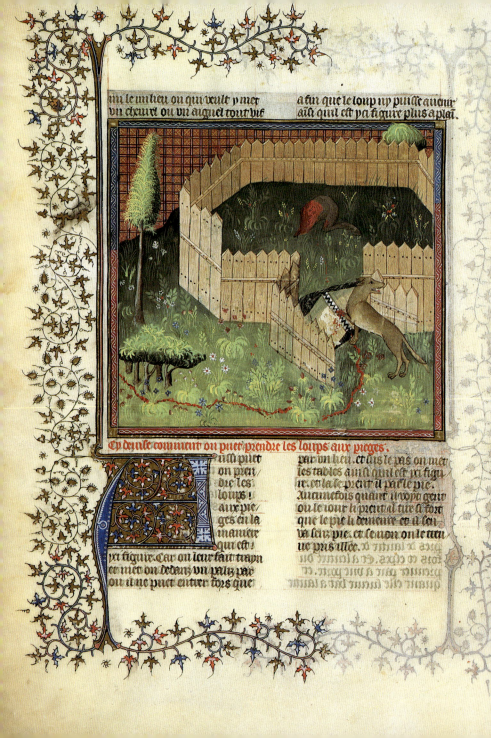

Cy denise comment on puet prendre les loups aux pieges.

insi puet par vn lieu. et ainsi le pas on met
on pren les lables ainsi quil est ya figu
dre les re. et ala le prent il par le pie.
loups! Aucunefois quant il y soit gent
aux pie ou le iour li prent al tire si fort
ges en la que le pie li demeure. en al sen
maniere va seur pie. et semon on le tien
qui est ne pris allee. x.
ya figure. Car on leur fait traun pres de la nuit. x.
er vng vieu on dedanz vng paliz par fois ce chen. et a lautre du
ou il ne puet entrer fors que prendre pas al vne peau. et
quant elle fuirt viel a laune

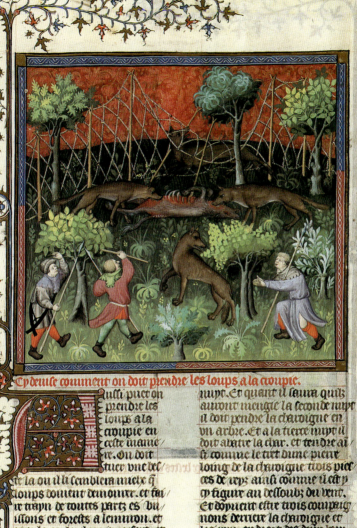

Cy deuise comment on doit prendre les loups a la couppie.

uſſi puet on
prendre les
loups a la
couppie en
ceſte maine
re. On doit

tuer vne beſ
te la ou il li ſemblera mielx q̃
loups vouent demourir. et fai
re trappin de toutes parts es buiſ
ſons et foreſts a lenuiron. et
tirer la ou la charoigne ſera. et
les doit laiſſer menigier vne

nuyt. Et quant il ſaura quilz
auront mengie la ſeconde nuyt
il doit pendre la charoigne en
vn arbre. Et a la tierce nuyt il
doit abatre la char. et tendre ai
ſi comme le tırt dune pierre
loing de la charoigne trois pieẽ
ces de reys ainſi comme ti eſt
cy figure au deſſoubz du vent.
Et dompuent eſtre trois compaig
nons derriere la charoigne et
les reys. endroit des deux bouz
des reys. et ou milieu vn vn

peu loing. Et quant les loups re
dront pour menguer et ilz se vob
entre la chargigue et les hommes.
les hommes se doiuent leuer +
tuer apres le loup et geter bas
tons apres luy. et le faire venir
es voyz. et le tuer ou prendre vib

filz veulent. ainsi que plus a
plain est figure pci. Touteuoys
sur toutes choses doiuent regar
der le vent. Aucuns getent le
uriers apres. mais le lay bien
veu retourner. car les leuriers
le hastoyent trop.

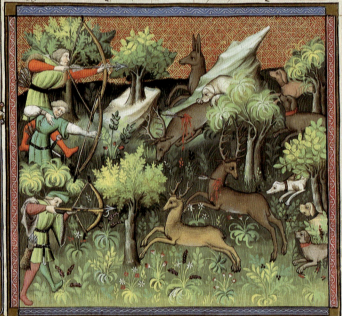

Cy deuise comint on puet tirair aux bestes a larbaleste + a lart de main.

A ussi puet on
prendre les
bestes a tirair
aux ars et a
larbaleste et
a lart de mai

qui on appelle angloys ou tur
quoys. Et se le venour veult
aler tirair aux bestes et il veult
auoir lart de main. lart doit
estre dyf ou lautre boys. + doit
auoir de long de lune oulche

ou la corde se met iusques a lau
tre. xx. poignies et doit auoir
entre la corde et lair quant il
est tendu tout les .v. doiz et la
paume large. la corde doit estre
de coyr. car on la puet faire pl9
grelle que dautre chose. et ausi
de chanure ne de fil. et donne
plus higlant et grant coup.
lair ne doit point estre tant fort
que celuy de qui la est ne le pu
isse bien tirer a son ayse sen
soy trop desirrer en guise que
vne beste le puisse veoir. et ausi
le tendra il entese plus longue
ment et la main plusseure q
sil estoit fort. car aucunefoyz
vne beste vient bellement et es
contant lors conuient il quil
ayt la entese lair a atendre
ainsi iusques atant q la beste
soit pres pour tyrer. et sil estoit
trop fort il ne pourroit ausi
estre longuement. mais le con
uendroit quant il tiroit lair
a se rimouuoir tant q la beste
le verroit. la fleiche doit estre de
viij. poignies de long. des la
bosse de la corde deuers iusques
au tarxel de la fleiche. et le fer
doit auoir de large au bout des
barbiaux. iiij. doiz. et doit tail
ler de chascune part et bien afile
et agu. et doit auoir cinq doiz
de long. et quant il vouldra
tirer et mettre la fleiche a la cor
de pour traire il doit regarder
que les empenons aillent de
plat contre son arc. car qi'n
il descocheroit et laisseroit aler

la sayete. se les penons estoyent
deuers lair. ilz pourroyent heur
ter a lair et desuoyer quil ne
tirroit ia droit. Et sil veult
chascier aux chiers il doit auoir
touiceux qui secuent traire aux
arcs. et les doit metre au dessoubz
du vent tout de rene. au gict ?
dune grosse pierre poignal hun
loing de lautre silz sont en cler
pays. mais silz sont en fort pays
ilz doiuent estre plus pres deuat
vn arbre chascun et nonpas
darriere. les eschuines deuers lair
bre. et les archiers doiuent estre
touz vestuz de vert. puis doit ?
metre ses deffenses tout au tour
fors que la ou ses archiers sont.
le plus pres quil pourra hun de
lautre selon les genz quil aura.
Et doiuent parler hun a lautre
et faire nople comme iay dit
cy deuant. puis puet aler lais
sier courir dedanz les deffenses
le quart de ses chiens. et quat
la beste vendra aux archiers.
les archiers doiuent des quilz
auront ouy laissier courir ?
mettre leurs fleiches en lair. et
leurs deux mains la ou elles
doiuent estre apparailliez de tirai
re. car si la beste veoit q on meist
la sayette dedanz lair. et lonie
se bougast. elle sen yroit deutre
part. pour ce est bon que on est
soit touiiours apparaillie de ti
rer. sen soy rimouuoir fors
que tirer du braz. Et si la beste
vient tost et tout droit de vi
saige a larchier. il la doit lais

fiereront de pres. et puis trait
visage a visage par un le piz. car
sil attendoit que elle passast p
le coste. la beste pourroit passer
au destre coste. car il couuient q
on tourne tout le corps. Et selle
vient par la part senestre. ie lo
quil la laisse venir et li tire au
coste. mais il faut quil tire au
deuant de elle et non pas au cos
te. car sil tiroit entre les quatre
membres. deuant que la sayet
te feust la. la beste seroit passe
vne toyse ou plus oultre si faul
droit. et ou plus loing le passe
ra la beste. plus doit tirer au de
uant delle. Et aussi est il grant
peril. quil tire droit a son coste.
car on fault moult de fois a fe
rir la beste. ou se elle est ferue la
sayete passe tout oultre. et ainsi
pourroit tuer ou blescier lun de
ses compaignons qui seront au
tant. car par tel cas vne afole
mesire geofroy de harcourt de
lun des bras. pource loe ie quon
tire vn pou plus auant. non pas
tout droit la ou est son compaig
non ou le laisse vn pou passer so
compaignon. et puis traira au
long des costes. Et sil a bien feru
sa beste entre les quatre membres.
et il voit que ce soit grant cerf
ou grant dain il doit huer vn
long mot. ou sifler q vauldra
mielx. pour auoir le chien ou
les chiens pour le sang qui doi
uent estre les vns a lun bout des
archiers et les autres a lautre
des quelx chascun archier doit

auoir vn ou plus. Et sil a limier
pour le sang il doit suiuir ius
ques tant que la beste soit mor
te. Et sil na limier et a autre
chien pour le sang. il le doit aba
tre sus le sang et aler apres ou
a cheual ou a pie. Et se larchier
na pas apperceu par ou il a feru
la beste. et il tiroit sa fleiche sa
glante. il verra bien combien
il enfera entre dedanz et verra le
sang gros et espes. et il tastera
des doiz sus le fer et trouuera le
sang lymoulleux et gras sus
la froidour du fer. lors pourra
il bien sauoir quil est feru entre
les quatre membres et mortel
ment. Et sil voit le sang cler et
vermeil et au contraire de ce q
iay dit. cest signe quil est feru
en lieu qui ne donne mie mie
mourir si tost. Et sil est feru p
la pance le fer sera plain de ce q
aura viande et sera feru mortel
ment. mais il ne mourra mie
si tost comme sil est feru par les
costez. les lieux par ou vne beste
puet mourir plus tost si est p
les longes et par les costez. et p
clauement bas pres du coude de
lespaule. et se elle est ferue par
le piz en venant par dedanz le corps
par le coul. aussi quant il li r
tranche la maistre vene ou la
gorge ou herbier. autrement
non. Et oultre les deux espaules
sil passe tout oultre aussi. mais
sil est feru par lespaule et ne r
passe point dedanz le corps. no.
Et se elle est ferue par les cuilsses

elle ne mourra point. ne aussi
ne mourra point se elle est ferue
par deuant les cuisses parmi le
flanc du ventre se elle na crue
les bouyaulx ou la pance. Quit
elle est ferue par la croupe pres
du cul elle mourra aussi. Cest
biau dedut et tresbelle chasce
quant on a bon limier. et bons
chiens pour le sanc. car aucu
nefoiz dune venue on fera .iij.
ou quatre bestes ou plus. et chas
cun qui aura feru la beste lait
sera son trait et son arbre et le
suyura ou chascera de son limier
ou de ses chiens. mais les autres
qui nen auront nulle ferue.
ne sen bougeront point. mais
attendront que plus de bestes
viegnent. Si sera moult de foyz
que lun croysera sus lautre. et
aucunefoyz touz les chiens vont
apres vne seule beste. il aura de
bat entre eulx. car lun dira ce
est celuy que iay feru. et lautre
dira mais. cest le mien. Et aussi
est belle chose le traire et le sui
uir du limier et le chascer. Et
au vespre apres souper y sera
le debat grant. et en la fin le sui
uir en fera la paix. Des ars ne
say ie pas trop. mais qui plus
en vouldra sauoir si aille en
angle terre car cest leur droit
mestier. Toutesfoiz me faut il
a parler de toutes choses qui
touchent a la venerie ce petit q
ieu say. et pour ce diray coment
a traire des ars on prent les
bestes sanz chascer aux chiens.

cest mettre les deffenses comme
iay dit et mettre genz. et huec
par my le buysson. et les feront
vuidier et venir sur archiers.

Coment coucoue on puet muer les toilles

... en suil
... artau
... mettre a
... mettre
... pour qui
... le fait en
... cuer vin

... mer ou mont auoir puy de
... nault traueillant chascun apr...
... du limier belles teites de cer...
... et vn dragum de boys celuis
... la mie pour mielx coumer le
... vsages. Et bon soit luy donal...

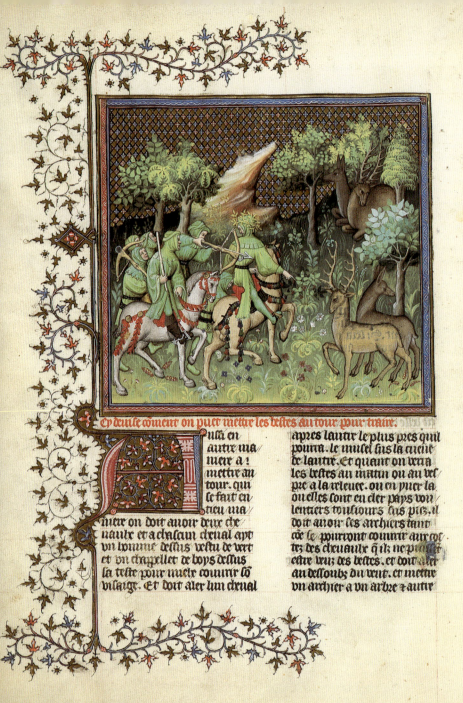

Cy deuise coment on puet mettar les bestes au tour pour tirair.

ussa en
autre ma
niere a
mettre au
tour. qui
se fait en
tieu ma

niere on doit auoir deux che
uaulx et a chascun cheual aÿt
vn homme dessus vestu de vert
et vn chappellet de boys dessus
la teste pour muer couurir so
visaige. Et doit aler lun cheual

apres lautr le plus pres quil
pourra. le musel sus la cuisse
de lautr. Et quant on verra
les bestes au matin ou au ves
pre a la releuee. ou en puet la
ou elles sont en cler pays vou
lentiers tousiours sus piz. il
doit auoir les archiers tant
cõe y pourroit couuir aur ces
tez des cheuaulx q̃ ilz ne puisset
estre veuz des bestes. et doit aler
au dessoubz du vent. et mettre
vn archier a vn arbre et autr

a autre arbre. A a vn autre autre.
et ainſ en paſſant touſios couuertz
doit laiſſier puis lun puis lautre.
lun pres de lautre au guec dune
pierre poignal. puis doiuent les
deux a cheual enuironner les beſ
tes petit a petit. en chantant et
flaiolant et prenant les tours
touſiours plus pres de elles. et
en les aproichant ſenz leur faire
eſtroy muaz petit a petit les doiuēt
amener vers les archiers. Et ſe
elles vouloyent aler en autre part
part ilz doiuent aler au deuāt
bien loing de elles pour les
faire reuenir pardeuers les ar
chiers. et cece a bien belle mai

tuſe de les bien mener. et brief
tout auſſi que vn perdrieux
mene les perdrīz a la tonnelle.
ſcelle meiſme guiſe doit faire cel
luy q̄ meine les beſtes aux archiers.
les archiers doiuent auoir leurs
ars tendus auant quilz preignēt
de darrier les cheuaulx. et doiuēt
eſtre veſtuz de vert. et leurs ars
auſſi verz. ſoyent arbaleſtes
ou autres. et doiuent auoir au
moins deux chiens pour le ſang
loing dillec en certain lieu. Et
quant ilz auront feru leur beſte
ilz doiuent ſiffler pour auoir les
chiens. et les mettre apres.

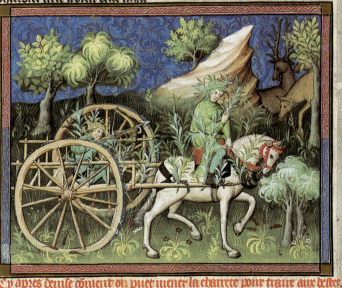

Cy apres deuiſe comment on puet mener la charrete pour traire aux beſtes.

A ussi puet on
tuer les bestes
a larc. q̃ on
aut vne char
rete. z vn hõ
dedauz sus les
piez. et la char

rete soit toute enuironnee de fueil
les. et luy meismes vestu de vert
et ceint par les costez. et sus la ti
te de fueilles et vn autre qui soit
sus le cheual qui meinne la char
rette. soit ausi couuert de fueil
les. ainsi doit aler tournant

enuiron les bestes iusques a tãt
quil soit si pres quil leur puisse
tirar a la guise. car la ne sen es
ferront. Et les vois de la charrete
doiuent estre estoit seures a fin
que elles facent plusgrant bruit
car les bestes vnisent et escoutent
et attendent plus voulentiers
quant elles oient cela.

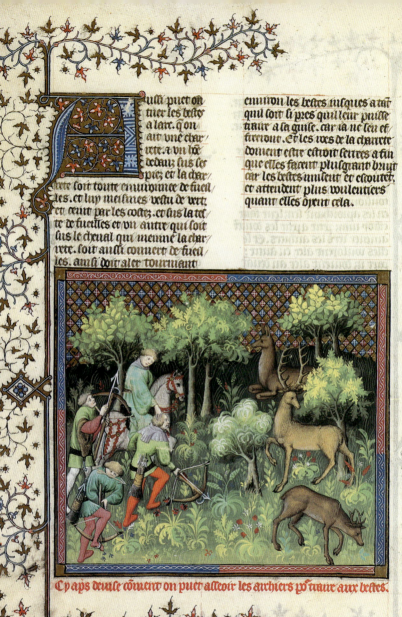

Cy aps deuile coment on puet asseoir les archiers p̃ tirar aux bestes.

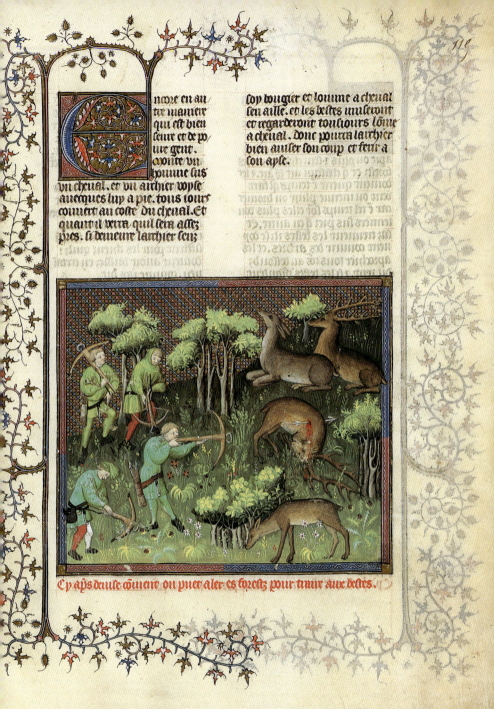

Encore en au-
tre maniere
qui est bien
leur et de po-
ure gent.
montés vn
homme sus
vn cheual. et vn archier voyse
auecques luy a pie. tous iours
couuert au coste du cheual. Et
quantil verra quil sera assez
pres. si demeure larchier seul

cop boulgier et lomme a cheual
sen aille. et les bestes muule-
ront et regarderont tousiours lomme
a cheual. donc pourra larchier
bien auiser son coup et seur a
son ayse.

Cy apres deuise comment on puet aler es forestz pour traire aux bestes.

Et aussi en autre ma
nier puet on trai
re aux bestes en les
querant d'auenture
on ou deux h'omes
a pie ou plus et senz chien. p̃ puis les
forestz et q̃ chascun air son arc. et les
doiuent querir en tremps q̃l fait
vent ou menue pluye ou brouas
car en tel tremps s'oit elles plus vou
lentiers sus piez q̃ en autre. Et
silz treuuent les bestes ilz le dop
uent conurir des arbres. et les
aprochier tousio̲ au dessoubz
du vent. et si les bestes viandēt

ilz peuent tousio̲urs aler auāt
et les aprochier petit a petit. Et
si elles tiennent les testes leuee
ilz ne se doiuent bougier. et sil
bn saignēt doiuent faire le trait.
et sil y a arbres de xanc. ilz doiuent
aler d'arbre en arbre. et se non
ilz doiuent aler vne fois de hault
autre de bas q̃uant les arbres et le
couuert ıusq̃s a tāt q̃lz soyēt pres
des bestes et q̃uilz leur puissent
traire et puis silz ont rien feru
souffleut pour les chiens q̃ilz
doiuent auoir laissie en certai
lieu. comme i'ap dit.

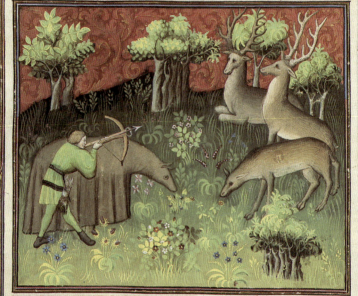

t auffi en
autre ma
niere puet
on traire
aux beftes.
On doit fai
re vne toile
qui feu
ble a vn vn buef et taînte du
poil dun buef. et tout auffi q̃
foint les perdrieux on le doit
porter deuant foy. et tout ain
fi que on aproiche les perdri̇z.

doit on aprouchier les beftes. Et
quant il fera pres il doit fichier
en terre le fuft ou la toile fe tien
tient. et tendre darriere fa toile
fon arc. et tirer par deffus la toile
aux beftes. Et quant il en aura
ferue vne fi fiffle pour les chiens
comme dit eft.

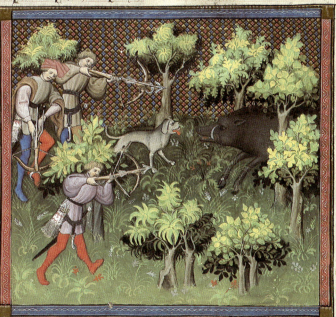

Cy apꝛes deuife coment on puet traire aux beftes noyres.

...ussi puet on
traire aux
bestes noyres.
et les doit on
querir en tiel
maniere. Ie
loe quilz soyent
deux ou trois archiers. Et quant
ilz sauront une forest ou il aura
viengues comme de faines ou
glant ou ble; ou autres choses
selon la sayson comme iay dit.
ilz doivent aler au matin la. et
chascun doit avoir vn chien ou
deux. et en doivent laissier aler
vn tout seul. le meilleur trouue
qui y soit. et aler apres leurs
chiens sanz dire mot. Et quant
ilz orront que le chien abayera
le sangler ou bestes noyres. ilz
doivent aler la le plus coyement
quilz pourront. et se mettre au
dessoubz du vent. et adviser de
traire. Et silz le fierent. ilz doivent
abaier tous; les autres chiens aps
Et si il est en si fort buisson qui
ny puissent entrer ne le voir po
li traire ilz doivent environner
la place ou il est luy ca la ou la.
et laissier aler vn autre chien
sanz dire mot a fin quilz le facent
saillir hors ou quil viengne cour
re sus a lun ou a lautre des chiens.
tant quilz le puissent voir et
traire. Et silz le faillent a ferir et
le sangler sen va il ailler aps les
deux chiens toujours sanz dire
mot. lun avec les chiens. et les
deux au devant aux avantaiges
selon ce quilz savront les avan

taiges et accours des bestes. et il
ne puet estre que en aucun lieu
vne le face abayer ou que en pas
sant ilz ne le fierent. Et sil se fait
abayer. si facent ainsi comme
iay dit. Et ainsi aillent toute
iour apres iusques tant qla
nuyt les y preigne. Et silz lauoy
ent blece et la nuyt les y pnoit
mais quil soit feru en bon lieu
ilz doivent reprendre leurs chiez
et demourer le plus pres quilz
pourront dilec en aucune bor
de. et sil ny auoit borde ilz doivent
demourer en vn le boys. car chasc
un archier qui veult faire a
droit son mestier. doit apporter
esche et piere et fusil pour alu
mer du feu. et doit porter aussi
vn pain trousse avecques soy
toujours. et vn petit barillet
de vin car on ne scet les auentu
res qui auiennent en chase.

Cy apres deuise comment on puet
traire au fueil aux bestes noyres.

Cy deuise.

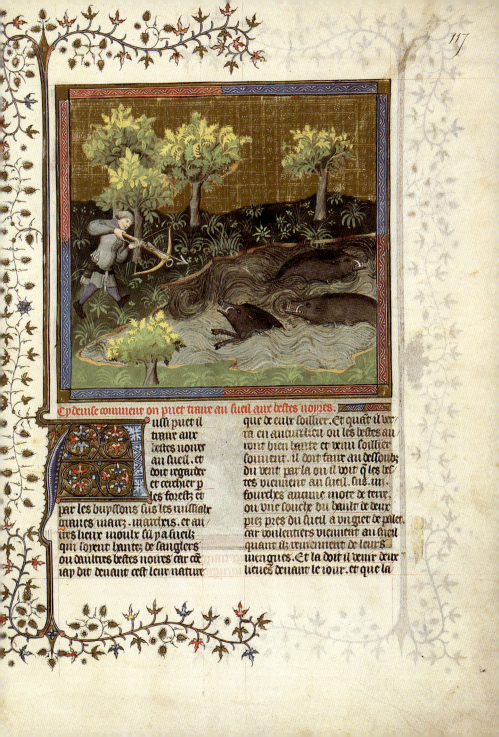

Cy deuise comment on puet traire au suel aux bestes noyres.

ussi puet il
traire aux
bestes noires
au sueil. et
doit regarder
et cerchier p
les forestz et
par les buissons sus les missiaulx
grans mars. mars. et au
tres lieu moult silya sueil
qui soient hantes de sanglers
ou daultres bestes noires car cō
may dit deuant cest leur nature

que de eulx coillier. Et quāt il ver
ra en aucun lieu ou les bestes au
ront bien hante et venu coillier
comment. il doit taire au dessoubz
du vent par la ou il voit q̃ les bes
tes viennent au sueil. sus .iiii.
fourches aucune mote de terr.
ou une souche du hault de deux
piez pres du sueil a vn giet de palet.
car voulentiers viennent au sueil
quant ilz viennent de leurs
mengues. Et la doit il venir deux
lieues deuant le iour. et que la

mme soit leuee et oure iusques
tant quil soit iour. lors doit il
monter sus sa mote ou couche.
et auoir leur apparillie et at
tendre ainsi iusques tant quil
soit iour. si uerra uenir pluseurs
bestes au sueil selon q̃ en la fo
reth en aura. Et sil y a dautres
sueilz et la foreth. si pait des copaig
nons q̃ facent ainsi meismes. on
doit estre au sueil hault et des
soubz du uent. car un saglier ne

autre beste. na riue le uent de hault
fors que de bas. car si un homme et
toit sus un arbre ou sus une :
soudr̃ ta beste ne auroit le uent
ausi que sil estoit en terre. Donc pour
ra il choisir et traire a celle beste q̃
lon li semblera. Et quant il aura
traine sa beste. il doit le matin a
laube du iour mettre son chien
sus le sang. et aler apres com
me dit est.

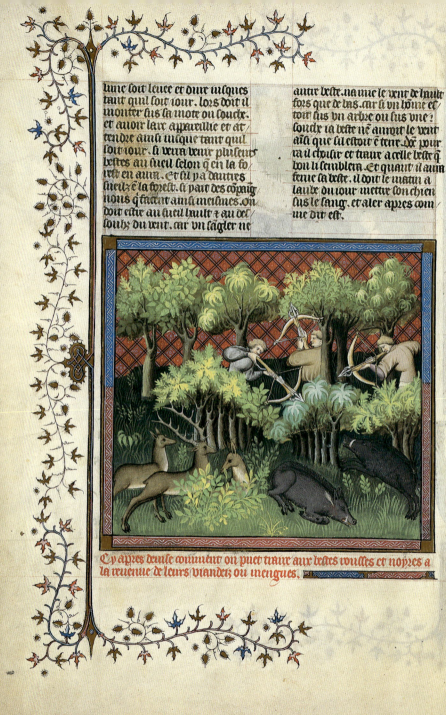

Cy apres deuise comment on puet traire aux bestes rousses et noyres a
la reuenue de leurs uiandeis ou mengues.

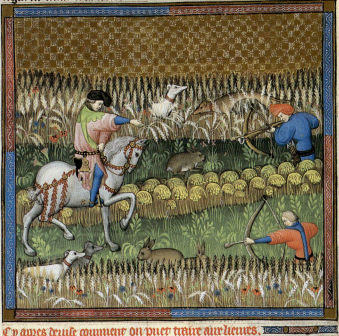

ussi en autre
maniere puet
on traire aux
bestes rousses
et noires a la
venue de les
viandes ou men
gues. car quit cerfs ou autres bestes
rousses vont viander es basses
tailles ou aux champs. ou les san
glers es haultes forestz au glan
ou es hayes ou es champs. on doit
regarder deuant de la dont ilz se re
lieuent et pour ilz vont a leurs viandes
ou mengues. et pour ilz se treuu
ent a leur demeure. et doit on
estre deux lieues deuant le iour estre
leurs viandes et les fortz. et aten
dre doit chascun archier leur re
uenir de leurs viandes ou men
gues tapi derrier un arbre ainsi
comme iay dit cy deuant. et trai
re et ferir quant la beste passera.
et puis le matin mettre les chien
apres sus le sang.

Cy apres deuise comment on puet traire aux lieures.

ussi puet on
traire aux lie-
urs quant
on les voit en
fourme. ou qu'il
sont retenez aur

blez et on leur va au deuant
et les fait on demourer es tayes
des blez .

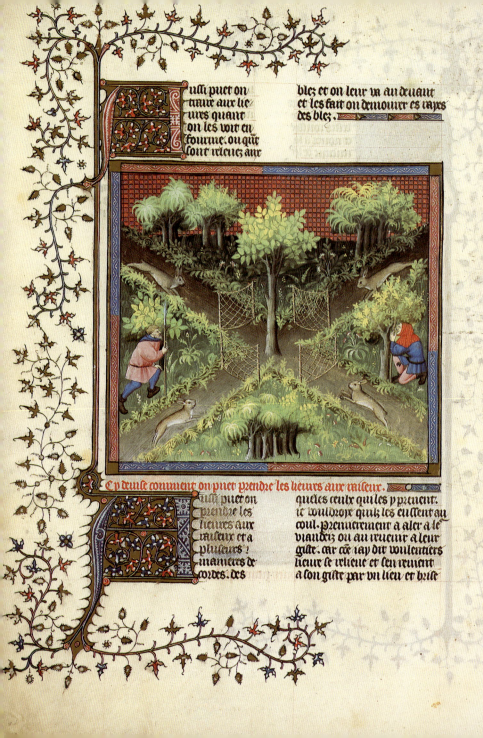

Cy deuise comment on puet prendre les lieures aux raiseux.

ussi puet on
prendre les
lieures aux
raiseux et a
plusieurs
manieres de
cordes. des

quelles ceulx qui les y prennent.
ie vouldroye qu'il les eussent au
coul. premierement a aler a le
viandiz ou au retretier a leur
giste. car côe i'ay dit voulentiers
lieure se retieue et s'en retient
a son giste par vn lieu et brise

a les denz. et fait sentier en guise
et a fin q̇ len ne li face ennui. car
trop est dangereuse beste. la puet
tendre les meniaus q̇ ainsi les pre-
nent mesmes cordeletes q̇ chascui
sert faire. Aussi puet on tendre
rapseulx sus les carrefours des z
voyes. car lieures q̇ue vont a leur
viandes ou s̃en reuiennent. tiennet
voulentiers les voyes. ⁊ sil a vn rap
seul en chascune des voyes il ne
puet estre q̇ en lun ou en lautre il
ne se fiere. Et sil z sont .iiij. compaig-
nons et chascun demeure enuiron
les voyes. ⁊ q̇lz p̃sorent vne lieue

deuãt le ro. ⁊ sil fait lune ilz uerrõt
les lieures qui s̃en uiendrõt a le
gise. donc ne les doiuent ilz pas auoi
lir ne escuer fort. car ilz pourroient
saillir hors de la voye et du rapseul.
mais q̇ilt le lieure aura passe celli
q̇ le gaitera il doit tenir du baston ou
duine verge sus le chemin en obste
tenir senz dire mot. ⁊ le lieure s̃e pra
fera ou rapseul. Des rapseulx doit
on auoir de grans. et de petis. car
le rapseul doit tenir toute la voye.
Et sila voye est grant il faut q̇uil
soit grant. et si la voye est petite il
faut q̇uil soit petit.

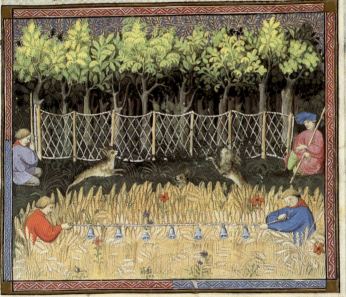

Cy apres deuise cõment on puet prendre les lieures aux panniaux.

ussi puet on
prendre les lie
ures aux pan
niaux enuiro
le boys au reue
nir de leur via
dez. On doit auoir des pãniaux
q̃ sont faz ainsi cõe reyz le plus
que on pourra. Et q̃nt vendra .ij.
lieues deuant le iour. on doit
aler tendre toute la lisiere du boys
entre les chãps z le boys tout au
long ses panniaux. puis doit on

auoir vne grãt corde la pl⁹ lõgue
q̃ on pourra auoir ou .ij. ou .iij.
liees liune a lautre ou il ayt des
sonetes pẽdues. z doit on cõmecer
au fonz de la chãpaigne z venir vers
le boys z tirant la corde p̃ dessus les
blez. Et q̃nt les lieures oront les
sonetes z la noise de la corde ilz
sen vendront au boys z feront
aux pãniaux. Toutesuoyes sil y
a vn chien ou deux q̃ les chãcent
au boys et facent ferir dedãz les
panniaux tant vault mielx.

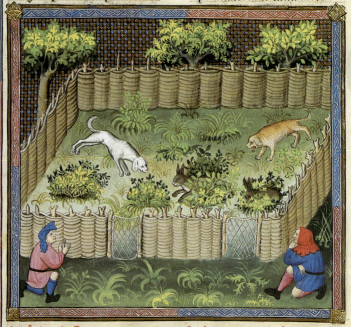

Cy apẽs deuise cõment on puet prendre les lieures aux pouches ou pẽtz rapsleur.

aussi qui qui
lieures en
trent dedanz
vn clos ou
de champs
ou de vig
nes ou
de vergiers

pour vian der. et on scet le pas
p ou ilz entrent. on leur doit
tendre vn rapseul ou pou
clx. et attendre leur releuer selo
le temps qui sera ou deste ou

dyuer et doit demourer lomme
darrier le rapseul ou pouclx bie
couuert pour voir quant le
lieure vendra t il lauua passe
il ne doit pas trop citer. mais
lessier vn pou a fin que il se fie
re dedanz le rapseul ou pouclx.

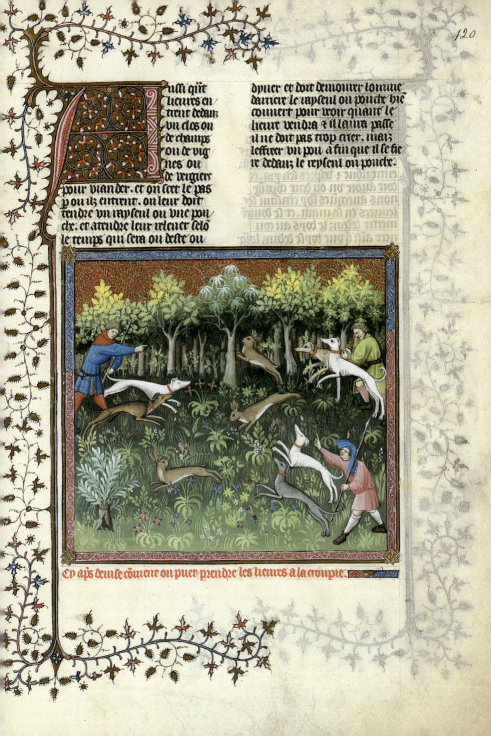

Cy apͤs deuise coment on puet prendre les lieures a la croupie.

nsi les puet il
prendre a la
couple. et cest
encore bône ch-
se car celuy qui
saura ses leuriers
sil scet un buysson ou une forest.
entre nône et vespres sen yra. et
doit auoir un ou deux compaig-
nons auecques soy chascun ses
leuriers en leur main. et se doiuent
mettre dedanz le boys au cou-
uert ainsi q̃ une toyse dedanz loing
lun de lautre le giet dune petite
pierre. Et doiuent attendre q̃r

les lieures vendront hors du
boys pour venir viander aus
bles. Et quant celluy a qui il
passera plus pres le verra venir
au dehors du boys et sera un pe-
tit loing. il le doit monstrer a
ses leuriers et les laissier aler
senz dire mot. et silz le prennent
cest bien fait. et se non. il doit
reprendre ses leuriers. et demou-
rer ainsi illec pour voir si plus
de lieures vendront iusques a la
nuyt. Et en celle guise doiuent
faire ses autres compaignons.

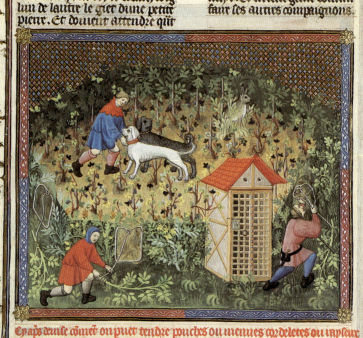

Cy apres deuise comment on puet tendre pouches ou menues cordeletes ou lypseaux

ussi les puet
on chalaer
aux chiens
et cordes de
nuyt. ten
dre ses pou
dres ou me
nues cordes ou repleuix ou ce
quil aura. le vespre quant lieures
sont releuez. ou le matin vne
lieure deuant le iour. le quel q
il auiera le miebz a chalaer ou
le vespre ou le matin a lors tout
il tendre ses cordes lesqueles doi
uent estre tendues es pas des voy
es a venir touliours hault. car
vn lieure quant chien le chal
cent. touliours vault il aler
vuctoiz au pluthault du pays.
et doit regarder les venues par
ou lieure sort fouir. la doit il
tendre ses cordes. en celle lieure q
encore en soit il pendux. puis
doit laissier aler ses chiens qui
trouueront les lieures releuez
et les chalceront. Et sil y a lieure
ou pays il en prendra aslez sil le
scet bien faur. Et a autant du
chien ou de deux pour faur biau
coup de mal comme de mil. Aus
li puet on faur lapes et laz et au
tres clpses pour le lieure comme
pour le cerf et sanglier et autres
trstes. selon sa pettiesce et sa na
tur. et moult daultres enguis
et soubtiuetez. des quielz ie me
tays. car il me semble que tay
touchie au meilleur de la vrne
ne selon mon petit sauoir.

Et pour ce quil
ne puet estre
que ie naye
failli ou laiſ
ſie trop de cho
ſes qui appar
tiennent a bon
veneur par moult de raiſons.
Lune que ie ne ſuis pas ſi ſaiges
comme il me ſeroit meſtier. Lau
tre ie ne ſuy mie ſi bon veneur co
bien que ce ſoit mon droit meſ
tier que on ny trouuaſt bien q
amender et que reprendre. lautre
tant de choſes fault a eſtre parfait
veneur. que on ne les puet tou
tes comprendre ne dire que on ne
en laiſſe aucune choſe. Et auſſi
ma langue neſt pas ſi bien dui
te de parler le francoys comme
mon propre langaige. et trop
dautres raiſons qui ſeroient lo
gues pour eſcrire. Pour ce Je pri
et ſuppli au treſhault treſhon
nouré et treſpuiſſant ſeigneur.
meſſeurs phelippes de france. par
la grace de dieu duc de bourgoig
ne. Conte de flandres et de bour
goigne. et dartoys. ꝛc.

Au quel ie enuoye mon
liure car ie ne le puis ce
me ſemble en nul lieu
mieulx employer par trop de ray
ſons. pour le grant et noble
lignage dont il vient. Pour les
bonnes et nobles couſtumes et
vaillances qui ſont en luy. Et po
ce quil eſt maiſtre de nous touz
qui ſommes du meſtier de ve
nerie. Et combien que ie ſaiche

que a luy ne conuient ia enuoyer
ma pouvre ſcience. car il en a plus
oublie que ie nen ſceu oncques.
Mais pource que ie ne le puis
maintenant veoir a mon ayſe
dont moult me poyſe. ie enuoye
ie mon liure pour remembrance
que il li conuiegne de moy q ſuy
de ſon meſtier et ſon ſeruiteur.
Et le ſuppli par ſa bonne courtoi
ſie quil li plaiſe de ſupplir et
amender les deffautes. Et auſſi
li enuoye ie vnes oroyſons que
ie fis iadis quant noſtre ſeigneur
fut couronne a moy. et li ſup
pli et pry que vne foiz chaſcun
iour il vueille bien recognoiſtre
dieu et faire tous les biens et
aumoſnes quil pourra. car ceſt
le mieulx que on puiſſe faire. et
noſtre ſeigneur li fera les beſoignes
mieulx quil ne ſauroit ſouhaidier.
et me pardonner des folies que
ie li eſcris. et me commander les
bons plaiſirs leſquelx ie ſuis
appareilliez de acomplir touſiours
a mon pouoir. Et noſtre ſeigne
li doint tant de bien en ceſt mo
de et en lautre comme il meil
mes vouldroit

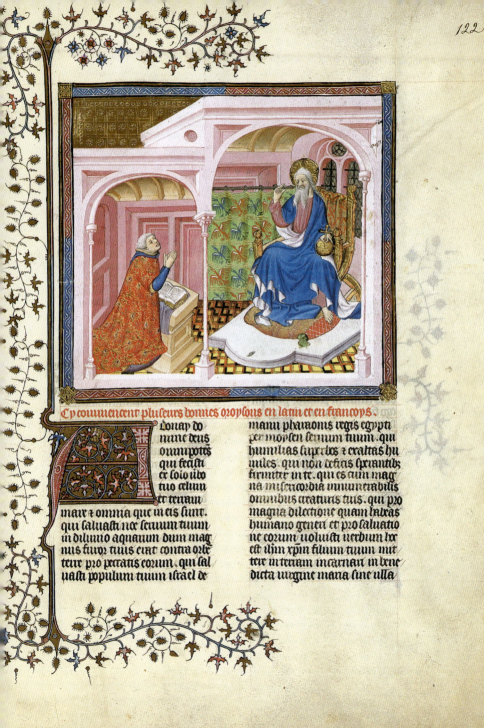

Cy commencent pluseurs bonnes oroysous en latin et en françoys.

Donap do
mine deus
omnipotens
qui fecisti
ex solo uibo
tuo celum
et terram

mair et omnia que in eis sunt.
qui saluasti noe seruum tuum
in diluuio aquarum dum mag
nis furor tuis erat contra orbe
terre pro peccatis corum. qui sal
uasti populum tuum israel de

manu pharaonis regis egypti
per moysen seruum tuum. qui
humilias superbos et exaltas hu
miles. qui non deficis sperantibz
firmiter in te. qui es cum mag
na misericordia innumerabilis
omnibus creaturis tuis. qui pro
magna dilectione quam habeas
humano generi et pro saluatio
ne corum uoluisti uerbum ho
est dominum christum filium tuum mit
tere in terram incarnari in bene
dicta uirgine maria sine ulla

labe et corruptione. qui fecisti cor
fregisti et labes plenam potestate
faciendi tanta miracula quod
aures audire. nec lingua loqui.
nec oculi cernere nequirent. qa
omnia in manu tua sunt. ergo
ueniat deus p tuam magnam
potestatem et tuam misericordia
magnam et propter nomen tuum
sanctum tetragramaton. ego in
dignus seruus tuus pixbus. ti
bi supplico et rogo humiliter qd
tibi placeat pariter et misericor
diam habere michi. cui tu dñe
tanta fecisti miracula et bonita
tes. sit dñe si placet tibi qd
ego maneam in tua firma fide.
et administra michi gubernare
populum meum ad beneplacitu
tuum ut in uita et in morte
possim requiescere i tua gra. amē

Videret mei domine deus
per tuam dulcem pietate
et tuam misericordiam
magnam qa nulla misera
bilis creatura peccator plusqm
ego fuit nec qui minus debeat
habere tuam gratiam. secun
tamen domine qua tu fecisti
michi tot bona que p humanitu
non posset dici. tamen aliq
et in parte ego dicam ut omnes
persone habeant firma spem i te.
Primo quando fui natus era
inutilis puius et fatuolis. i tantu
quod meus pater et mea mari
ut recordentur. iste nil poterit ualere
et ut erit terre cuius erit dñs.
Sed tu domine iam illico expl

rasti tua bonitate et me fecisti ha
bere in te spm. Et pro malo qd
dicebantur de me rogaui te quali
ter die qd degris michi uim et leni
tatem. Et tu domine plenus
omni bonitate audiuisti cito pre
ces meas et dedisti michi plusqm
alicui qui fuisset i meo tempore.
Plus domine tibi supplicaui qd
sensum et discretionem in dares
sic qd terram meam et meas gentes
possem gubernare ad beneplacitu
tuum. Et tam cito tue benigne
aures me audierunt. et aperuisti
spiritus tuus sanctus meum in
tellectum ad intelligendum oia.
Postqm domine tu fortis et
sapiens labuit prius quia omīs
gentes dicebant. magna phīto
tanti hominis tam fortis et tam
sapientis qui nil ualet i armis.
Et ego feci orationem tibi omps de
us qd dares michi honorem armor
et dedisti michi multipliciter grde.
In tantum qd i saracenis. iudeis
xpianis. in pluruina. francie. et
anglia. alamania. et lombar
dia atra omne maior et ultia tu
tur nomen meum p tuam gram.
Et in omnibz lotis i quibus fui.
obtinui uictorias et omnes meos
inimicos tradidisti i manibz meis.
ex quo habeo pfectam noticiam
de te. Omnia delectamenta et so
latia. et oīa bona q in hac morta
li uita unus hō potest habere m
dedisti quia tibi placuit absqz
ulla ratione de me. Sicut dec d
aliquo qd tibi pecatum ut dares
m nullo tpre defecisti esser iusti

uel non et ab omnibz malis et
tribulationibus me eripuisti.
Ergo domine deus pie postquam
tot gratias et miraculosas bo-
nitates fecisti michi et plusquam
homo scribere posset. cui facta
tua iusticia supra me sine tua
misericordia. Et si est non
oportet nisi quod omnes demones
sint parati et omnes pene pro-
fundorum infernorum stabili-
tate ad me cruciandum. Et ut
plus corpus meum subiectum
omnium prior et oia bona que in
dedisti qui gratia reducta in tuo coi-
o et tua. tamen iam ex toto lor
non satisficeret iusticie iuxta
mea uilia peccata et inumera-
bilia. Sed domine spero in uno
quia scio quod omnes creature sen-
tiunt tuam bonitatem et tua
misericordiam quicumque sint.
Nunquid nesciunt tuam bo-
nitatem in celis. angeli. archan-
geli. throni. et dominationes. pri-
matus. et potestates. sancti et sancte
martyres quod confessores. Et
ultra nesciunt tuum posse. sol.
luna. stelle. corpora. aer. et
momentum throni. Nescit
cuique tua beneficia. terra. herbe.
herbe. uolucres maris. et omnes
pisces. In abyssis ubi non sunt
nisi tormenta et obscuritates
non sentiunt tuam dulcedinem
in aliquo casu. Gentes facte
ad tuam similitudine utrumne
sane et mortue. et in quacumque sta-
tu nesciunt aliquo tempore tua
miam et amaritiam. Et ego

infelix ero solus quod in me deficiet
tua mia. non. quia indignus
supplico omnibz qui sunt in tua
gratia ut dignentur rogare pro
me peccatore. Et tu misericors
domine uelis aures tuas dulces
inclinare eorum precibus et meis.
et administra michi facere opera
tibi placentia. et me tene in tua
sancta spe. amen.

Magna est misericordia
domini et magna est
potestas eius. Quia
nullus est qui exceret firmiter in co-
quem iste dimittat in aliquo ciu-
ir. Domine pro me scio hec ego
cui existenti peccatori grauiter co-
silium prebuisti tua pietate. Ho-
c illo in quo nullum uidebant co-
silium. ymo dicebant iste pietur.
Tu tua pietate me eripuisti
cruciata magnis tribulationibz.
Domine mi furor faciei tue co-
tra gentes est uersus et non est
sine causa. Domine si placet
non simus nos duo de una pasta-
tus. Gentes sunt minus quid
leste que uident umo iterum deu
et nolunt uidere. ymo faciunt
cothidie peius. Iccumque tam
non est miandum quia oppido
illis aures ipsi faciunt opera ere-
cant exordescit et obmutuit eos.
Proues prelati et alii in uesti-
mentis bonis priores sunt quia
alie gentes. Domine postquam
tam maximum malum est non
timui misericorditer te deprecor
ut misereris mei et illius secundum
tuam miam tuam magnam.



quia si respicias facta nostra an̄
nit eunt dampnare. Domine
couuerte oculos tuos ad nos dñs
seruos tuos et inclina aures tu
as ad preces nostras. Sapienti
ores sunt stultiores et plus sp̄
rant in fallis uanitatibus.

Tu omnia nosti et cognoscis
mala corda et punies ea doloro
se qm̄ seculum est ira tua.
quia ego qui cognosco te qui do
uideo facta predicta sum turba
tus et dubitans. Sed ego cog
nosco bene qr̄ es iustus et ideo sp̄
ro in te firmiter semper. Gentes
uident et admirantur cum quis
narrat tuam ueritatem. et nõ
credunt illa. Cor in profun
dum cupiditatis initiat uniq̄
nulla de te nec de sui ipor̄ cõmo
de cognitionem habent. Do
mine p̄ sanctam incarnationem
tuam quam suscepisti de uirō
uirginis marie adiuua me ⁊
illum. Domine per sanctam
natiuitatem tuam custodi me
et illum in seculo ⁊ sep̄. Dñe
per dolorosam passionem tuā
quam tu suscepisti pro nobis
dolentib; salua me et illū.
p̄ sanctam resurrectionē tuam
guberna me ⁊ illum nunc ⁊ sep̄.

Dulcis uirgo maria. fons pie
tatis et misericordie ora pro me
et pro illo. eius pater creator
omnium. alpha. et. o. mei illi̅
miserere. amen.

Deuant toy saincte tri
nite un dieu omnipo
tent pere filz et saint



esperit qui ne desires la mort des
pecheurs maiz la repentance moy
chetif et foible pecheur ne me
repellisses de ta souueraienne pi
tie. ne regarde sires mes pechiez
immundes et laides cogitations
par lesqueles plourusement
ie suy separe de toy. maiz espan
de sur moy la large clemence
de ta benignite. ne priuetes sire
de ma mort eslechier mes enne
mis en enfer ou nesun ne se cõ
fessera a toy. maiz ayez mercy
de moy. opresse par charge de
pechiez. octroye a moy doleant ie te
pry ta grace. et me deliure de touz
mauluetpasse prelens et auenir
de subite et pardurable mort.
de toute pestilence et misere. de
tout escandel et peril de desure
maligne ⁊ de euure peruerse et
de tout pechie. oste moy sire touz
mes coulines et iniquites et neg
ligences. tu sopes benigne a moy
en toutes angoisses et tribula
tions et necessites et temptati
ons et en touz mes perilz et mes
enfermetes. sauue et seule tu
nite edifieient boute sopes si te
plaist present a mes supplica
tions. par quoy aussi cõme a
moy de tes seruiteurs as fait p̄
ticipant seiz nul merite de moy.
maiz p̄ ta seule benignite ⁊ ta
toy esperance et chante sire me
fay perseuerer et user. de tout
mal me garde et me deffent.
toutes choses a moy proufita
bles me uueilles octroyer. du
pretuel tourment me deliure.

et a la voye perdurable me mei/
ne. et des temptations mortelz
du dyable le quel ie craing que
p̃ mes pechiez ayt aucun pouoir
sur moy me deliure.

Dieu vn entrois persones
de moy vil pecheur in
digne recoy oye mes
priers donne moy sire dilige
et comment ie te cerche. sageste
que ie truisse. ame que te cog
noisse. peulx qui te voyent. con
uersation qui te plaise. perse
uerance iusques a la fin. et fin
parfaite. oyz moy priant si co
me tu oys ionas ou ventre de
la balaine. deliure moy si come
tu deliuras susanne du faulx
crisme. apre ie te pri sire. et de
tous mal continuablement me
deliure et de la bouche des dyable
me giete et de la mort perdue
me retire et me remplis de la ha
bondance de ta grace. arme mon
cuer de ta vertu. expurge ma
pensee sanntifie ma vie. entende
mes coustumes. Illumine moi
de la celestial sagesce. a mor
te sir et chaleur charnel attrem
et refrene ma langue de vai
parler paroles de verite et de mi
sericorde. de benignite et de con
corde yssent hors de ma bouche
en toute honnestete de coustu
mes a plain ma dresse et me co
forte tresperiteur en toutes bonnes
euures.

A toy sire ie manifeste
les secres de mon cuer
a toy ie confesse mes

pechiez et les laydeses de mon
cuer. certes plus durement ap
ie peche que sodome. et plus ap
destailli que gomorre. ie suis tô
debteur non seulement de dire
mille besans. mais de tout le
temps de ma vie tay a rendre !
mesdon. vsupeur de ta loy. et !
sur tous negligent. desobeissât
et trespasseur de tes mandemês
en toute ma vie. or sire ie vieig
a toy a grant tristece de cuer a
grant contriction et plours et
de lermes. si te plaise que me
vueilles ouyr et aidier a retour
ner a ma salut toutes mes !
euures ordene a ton couyr plai
sir. Si que ie aproufite de iour
en iour et aille de vertu en vertu.
A toy sire humblement ie prp
et en ploraunt de cuer que tu
me vueilles donner et garder
de cy en auant de faire choses a
toy desplaisans. car sire senz !
taide ma fragilite est en doubte
que ne le puisse souffrir. Tu lu
miere veritable euure mes yeulx
de toute ceate humaine et de !
tout empedament mondain et
seculier deliure donne moy saus
armes de tout et de ta protectio
tousiours en ta direction ie perse
uerer. celeste benediction rece
uoir. ainsi que en la presente
vie que mas donne ie me puis
se esleecier en la perituele gloire. a.

Encore sire misericors
dieu et pardonneur de
tresgrant misericorde
auutefoys ie te pri que tu me

remettes toutes mes offenses par
quoy marine de ta doulce bening
nite soit rempline et mottroye
pardon de plenier indulgence.
tout quant que pina culpe ray
pechie doulz dieu te plaise a moy
lauer par ta grant pitie. ne soit
pas loing de moy ta misericorde
et ta clemence. maiz tout ce que
iay fait encontre toy par la decep
tion du dyable et par ma propre
iniquite et fragilite. tu trespitieux
et tresmisericors sires me vueilles
lauer par pardon. fay moy sain
de mes playes et me pardonne
mes pechiez si que pnulle mau
uaistie que iaye faite ne puisse
estre separee de toy. maiz tousios
sep en tout lieu et de toy aide et de
ta defension arme. A toy sire me
puisse ie approuchier. et la par
durable gloire finablement
prendre. amen.

O lumiere bien euree tri
nite et principal unite.
aidis en moy toy, acrois
esperance. acrois charite. deliure
moy sauueur et me iustifie o
bien euree trinite deslie les crismes
pardonne les pechiez. giete hors
les uniuers. oste les angoisses, re
garde les tribulations. repelle
les aduersites en dormat leure
de ma petition misericordieuse
ment me vueilles ottroyer. vien
sire ie te pri en moy par quoy ie
soye enflamine en tamour de
vraye charite. vien sire ie te pry
en moy par quoy ie te sente de
danz mon corps. la confession de

ma bouche recoif a bon gre. et
mottroye faur fruit parfait par
quoy ie soye enflame e tamour.
et comme utopisen ton seruant
tu illumine de merueilleuse res
plendeur aussi mon corps et mo
sens te plaise de illuminer. donc
lorper de ioye. donne dons de gra
ces. deslie liens de pre. assemble
nous amistance de paix. enlu
mine mon cuer. car autrement
sire iay trop pechie deuant toy.
plaise toy doulz sires dauoir pa
cience en moy. et deliure moy
des maulx lesquelx tousiours
acroissent sur les genz. mes
iniquites sire sont multiplicees
sur toutes autres et attaignent
iusques aux cielx. pardonne moy
sire et incline sur moy ta mise
ricorde. Sire dieu appetisse de cy
en auant mes pechiez en courri
ge contrit. et en esperit de humi
lite soye ie receu. et me fay selo
ta grant misericorde. car nest
nulle confusion a ceulx q ont
esperance en toy. il nest nul au
tre dieu fors toy. car tu as soin
de tous. pour ce es tu sires de toy?
Sire ainsi que tu fus benigne
et misericors a noz peres. ainsi
te plaise de estre a moy. plaise
toy dieu ouyr mes prieres et soyes
benigne a moy. et conuertis sur
ma tribulation en ioye. Si que
viuant sire ie te puisse benir.
te pry doulz sires e toute
ta misericorde que ta pre
soit ostee hors de moy. sieu
ne sires tes oreilles a ouyr

mes pueirs et mes afflictions.
Oyes moy sire et me pardonne
et ne demeure mie. car ie tapelle
τ tousiours tay appelle. ie scay
bien sire que nulz nest plus pe
cheur de moy. Et si scay que tu
es courrouciez a moy. et nul
nest qui puisse fuir de ta main.
Tu qui pardonnas ninnue apres
mercy de moy. recorde toy sires
de tes grans misericordes. et sur
moy ne soit faite ta vengance
apres mercy diex de moy et de mo
grief corps. Sire ie te cry mercy
ne vueilles pas clore tes oreilles
a mes pueirs. recorde toy de moy
sire recorde toy si que ie soye en
leuirage de ton regne et veant ta
gloire ie puisse aourer de bouche
et puisse dire gloire au pere qui
ma fait. gloire au filz qui ma
saluue. gloire au saint esperit q
ma renouuele. amen

ie te supplie mon angel τ
esperit au quel ie suis:
prouen par dieu et com
mis que tu me gardes sanz
deffaillement et mayde
et me visite τ me deffens
de toute violence du dyable veil
lant et dormant nuyt et iour
et continuelment heures et mo
mens nourris moy ou que ie
aille. vien aueuques moy. oste
de moy toutes temptations
de sathan. et ie qui ne suis dig
nes par mes merites par tes pri
eirs obten enuers le tresuniuersel
cors iuge et seigneur qui ta a
moy assigne pour deffenseur

et recommande mia a toy pquoy
en moy ne puisse auoir nulle
vilte. et quant en moy tu veras
trauersier es pechiez et desuoyer
par les sentiers de ta droiture
me vueilles a mon redempteur
retourner et en quelconque an
goisse tu me voyes par ta inter
cession ie sente laide de toy du
vray dieu omnipotent ie te pri
til puet estre que tu me faces
manifeste ma fin. Et quant
larme me partira du corps ne me
laisses espouenter aux dyables
ne escharnir. ne ne me laisses
geter en la fosse de desesperation.
et ne me deguerpis iusques a
tant que tu me meines en la
maison de mon createur. ou ie
durablement auec touz les sains
te puisse esleescier.

erchant τ tresbeningne
et tresamoureux diex
createur et gouuerneur
de toutes creatures a ta tresgrãt
bonte ie confesse tous mes pechiez
en quelconque maniere ie les
aye fais de puis celle heure que
ie en premierement cognoissā
ce iusques a ore. en la quele pta
quant misericorde tu me sou
tiens encore a viure. de tout sire
vrayement ie ne puis estre en
memoire tant en pa. mais tres
pieux seigneur et tresmisericors
diex au quel sont manifestees
toutes choses aincoys quelles
se facent qui es veritable regar
deur des cogitations. et es tres
droituier cerheur des cuers. tu

sur ces tous mes pechiez quelx
que raye fait ou encore fais. ou
dedanz marine par cogitations
ou dehors par operations. et pour
ce que veritablement say que
toutes ces choses sont manifestes
a toy. de toutes cestes que ie en
tens que iay faytes contre ta
voulente deuant toy et deuant
touz tes sainctz ie me confesse et
me tieng oblige et en coulpe. et
se ce nest que ta benigne misei
corde amours me secourt apres
la mort de la char ie ariug destre
perpetuelment dampne. et ie say
tresdoulx dieu que tu mas fait
de ta grant misericorde et mas
eu en dilection. seroit ce bien ?
raison que ie tamasse et te doub
tasse. et a tes commandemens
obeisse. tu fis ce sur pour amour
de moy. et non pas par ton prou
fit. car tu nes souffreteux de nul
bien. car tu meismes es bien et
par toy est bon ce que bon est. et
meilleur tu ne puiz estre. A toy
mon vray createur et tresmise
ricors sur tes commandemens
ay desprisiez et tresorguilleuse
ment me sui porte. veritablement
fermete ay perdue. et voye de
perdicion et de mort encouriue.
Saintc et veut de vaine elation
toiement say ie manifeste tres
piteux dieu deuant ta omnipo
tence que ie suy trop orgueilleux
vain et de toute difference dor
gueil plain. et aucunefoys sur
ti me vient mais cest a tart que
selon lestimation des hommes

apert bien que ie menorgueillis
et se aucuns ne parle de ce quiay
fait ie leur en say maugre. et ie
meismes me loe. et ie say bien
sur que pmener tel vie mes
mens sont tourmens. Et donc
sur doulx mon createur secour
moy. aide moy en mes oportuni
tes. secourez a marine. et pta in
explicable misericorde tu destui
les et ostes de moy mon orgueil.
Surs trop dautres choses ay en
moy comme pre. et impacience.
odieuse discorde. indignation.
rancour de courage. enuis de pe
see. voracite de goule. murmura
tion. auarice. rapine. et trop de
choses semblables a cestes. enco
re plus say vn mal sur sur tous
les autres maulx. et cest de puis
que ie vssi du bersueil est tousiors
est venu en auoissant en moy en
enfance en adolescence et en iuue
nesce tousiours tousiours a fait
multiplication en moy et enco
re ne me veult delaissier. cest mal
sur si est la delectation de la char
tempeste de luxure qui en trop
de manieres ma cheute darine
a blesce et oste de ta grace. Tres
doulx et tresbenignes dieux ie
ie me manifeste deuant ta om
nipotence de ceste euur. Encore
purimondes cogitations en fla
ie et tache ardeurs tresgranz
et tresdeshonnestes non pas tant
seulement les mienes mais les
delectations des autres. mon
dieu et ma misericorde regarde
a ta tresgrant pitie. et me say

selon ta grant misericorde. se tu
tousiurs gardes mes iniquaistes t
qui les pourra souffrir ne ta iuf-
tice endurer sens ta grant mise-
ricorde. Piteux soyez a moy pe-
cheur. pardonne moy mes pechiez
et mes iniquitez. si que par ta
grant misericorde de touz mes
vices soye monde t purge. et de
touz mes pechiez misericordieu-
sement absoult. si que quant
ma vie sera finie ie puisse estre
ou regne des cielx. ou ie auec
tous les sainctz puisse toy loer
et beneir et glorifier. amen.

e te ay mestry doulx dieu
omnipotent selon ta gra-
misericorde et selon tes gra-
miserations vueilles off
mes iniquitez. mo doulx
[...]eur et mesperance plaise
toy moy conseiller comment
ie puisse recouurer mon salut
car ie puis que ie sceu que pe-
chie tu ie nay cesse de pechier
pechiez sur pechiez tousiours ay
amassez. et les pechiez que de
fait ie ne pouoye faire de mau-
uaises cogitations ie les faisoye
et donc de tanz maulx et delec-
tations enuelope. et de tanz cri-
mes et pechiez enuoiune. que
puis ie attendre fors perpetuele
pdicion. et li aucunefoys p au-
cune misericorde de toy de mes
pechiez tay confesse et pensee
proniis a faire au chappellain.
tantost ne demoura gaires q
eulx meismes ou pires ie ne
feisse. ie mray et vouray trop de

foys que iamais ne feroye telx
pechiez. mais ne demoura gaires
que p iurer ne par paour de toy
ne demoura que ie ne retournal-
se a mes pechiez et maluaistiez.
Or sire que pourray ie dire. Ie
meschant homme qui ay de toy
le dos tourne et gette lors de moy
qui sens toy ne puis nul bien
auoir. Sur ç ie espoire en toy
nompas pmoy mais p toy. bon
dieu mes dedanz marine ta
timoine et oste de mon cuer in-
serable paour. garde t illumine
mon cuer aeugle afin que voir
la grant multitude de ta doulce-
sur la quele tu as mise entre les
desespres de toy. ne te plaise sur
que ie soye noye en la tempeste des
paues. ne mon pechie ne me puis-
se enclorir. car ie soy sire tirespi-
teur createur des hommes dieu q
tu es omnipotent. t toutes choses
qui te plaisent sont faictes. et ie
scay certainnement q tu ne veulx
ma mort. mais que ie me con-
uertisse et viue. si donc sire tu es
omnipotent ainsi que vrayent
ie le scay de ta tresgrant misericor-
de ne me laisses desesperer mais
seurement. et ferme auoir espe-
rance. Verite est sur que en toutes
guises sont tresgrans et treshy-
ribles mes pechiez. mais tropp est
plusgrant ta misericorde. dieu
omnipotent et misericors ie scay
que tu es souuerain esperit. et
ta vie est viuant. et li scay sur
q p ta grant misericorde ie suy
ta creature. mestp sire donc te

plaise de moy auoir mercy sire se
lone ta grant misericorde plaise
toy doulx sires de moy resusciter
de mort a uie. ce est de pechie a
uraye contriction. car par moy se
tu ne le fais doulx dieu ne seray
retourne. si te plaise sire que puis
tant de bien as tu mis en moy. ne
me uueilles pdre par mes iniquitez
aincops me deslie des loyens de
lennemy. et me uueilles retour
ner en ta grace. ꝑ Pardonne sire trespiteux
pardonne a la misere �]
a ma imꝑfection ne
ulle uueilles aue reprouuer co
tur sorde. Tu omnipotens sires mo
seigneur tremble et tresredoubte
sens contriction de cuer ainsi co
me ie denoye faire. sens plour de ler
mes. sens nulle reuerence et sens
timour. Ie te lox ꝯ te aoure et te
beneis certainnement. Sire les
tiens anges plains de tresmer
ueilleuse exultation. quant ilz
tacquiert ilz tramblent de paour
et moy chetif malaureux pecheur
quant ie te pry et uiengs deuant
toy. pour quoy de cuer ne suy ie
paoureux qui tant suy maruaiz
que nul plus. Le uisage pour qi
ne deuient fame. le corps pour ꝉ
quoy ne tramble il. car se ne scay
quant tu uouldras prendre uen
gence de moy. Uoulentiers se feroye
sire mais ie ne puis. et car ie ne
le puis faire ie me meruelle qui
tu tresemble auec les yelx de la foy
ie regarde. mais qui le pourroit
faire sens lombre de ta grace toute

certes nre salut est en ta misericor
de. lxias dolent en quele maniere
ay ie faire ainsi forsence marine
quelle ne soit espouentee de gri
paour quant elle est deuant dieu
et chante a luy ses loenges. De las
en quele maniere sest ainsi endur
a mon cuer que mes yeulx ne
plourent continuelment fluuis
de lermes quant le seruent ꝓ le
au souerain seigneur. hōme ꝑ
auec dieu. creatur auec le crea
teur. cellny qui est fait de boe auec
cellny qui de neant fist toutes
choses. Mercy sire que me uien de
auec toy. car ie ne me puis leuer fors ꝑ
de et meslaines que tu mas done.
ferme sire ie te pry mon cuer en
ta timeur. et lenuoing qui ꝯtueig
ne ton nom. sire donne me toy
biens donne moy purte de cuer.
et le iugement ꝑ quoy ꝑfaite
ment ie te puisse amer et digne
ment seruir et loer. ꝑ Tresdoulx sires dieu ie te
suppli qui te plaise a
quoy pardonner mes
pechies et me donne doulx sires de
mon cuer repentance. ꝯ a lesperit
contriction et a mes yeulx fontai
ne de lermes. et a mes mains lar
gesse daumoines. Roy glorieux
a morte en moy le desirer de la
char. ꝯ annule la uigueur de ꝉ
tamour. Mon redempteur gete
de moy lesperit dorgueil ꝯ mottoye
le beneur tresor de uraye humili
te. Mon doulx saulueur oste de moy
la fureur dyre et mottoye uraye

lumiere de pacience. mon arate
oste de moy tan cuir de couraige.
et me donne douleur de benigne
pensee. donne moy tresperieux pr
ir ferme foy. conuenient esperace.
et continuel charite. mon doulz
createur oste de moy vanite de
couraige. et inconstance de pensee.
vacation de cuer. legierete de uou
elx. elation de peule. gloutonie
du uentre. vitupation de mes
prosmes. prechiez de diffamatio.
desordence amistie. conuoptise
de richeses. uiolence de rapine. de
sire de uaine gloire. mal dyppori
sie. uenim de adulation. desprise
ment des pours. oppression des
feibles. ardeur d'auarice. incour
denne. mort de blasfeme. tien
ele moy mon facteur. trinette et
inique ptinence. desordene tu
nal. peruersite somprolence. a
pigresse. difficulte de pensee. ccete
de cuer. obstinacion de sens. mau
uaistie de coustumes. inobedience
de bien. impugnation de conseil.
rapine de pours. uiolence de nb
puissans. calumpine des inno
cens. negligence des subgies. cru
ente de domestiques. ipiete de
familiers. durte de prosmes.
mon dieu ma doulce misericorde
ie te pry quil te plaise a moy do
ner a faire les cuiures de misen
corde. et estude de pitie. compassio
es trauelllies. aide es souffrai
teux. secourir es meschiefs. a con
ceillier les errans. consoler les
tristes. releuer les oppreins. re
arer les pours. nourrir les fa

bles. pardonner ceulx qui mont
fait mal. ceulx qui me heent
amer. rendre bien pour mal. et
mal ne despriser. mais tous bo
nourir. les bons ressembler. les
mauuais eschiuer. vnz embra
cer. uices hors geter. en aduersite
pacience. et en prosperite contine
ce. gar de de bouche. et porte de def
fense. en mes leures silence. les
choses du monde laissier. les cho
ses celestienes desirer. uecy mon
formateur que trop de choses tap
demandes conuenient que ie sache
que ie ne soy dignes de adiou
en nulles. mais mon cuer seubar
dist de toy supplier. car ie prendz
exemple aux larrons et murtriers
et aux autres uilz pecheurs. lesquelz
en vn seul point pardones a autre
pardonnes quant il te plaist:
car mon doulx dieu et mon cra
teur de toutes choses. ia soit que
en toutes cuires soyes tu merueil
leus. toutesuoyes tu es plus mer
ueilleux en piteuses cuires. dot
tu meismes p vn ton seruant
as dit. la misericorde de moy est
sur toutes les cuires de moy. car
sur ti me desprises nul ne as en
honeur fors le droit fol qui na
cognoissance de toy. le mien dieu
doit de mon salut et mon recep
teur. ie maleureux tay couron
de et comme mal deuant toy. et
tay promeu a fureur et ay bien
deseruy ta grant ire. ie ap pechie
et tu las souffert. se ie me repeu
tu me pardonnes. se ie me retour
ne vers toy tu me recoitz. et se ie re

demeur en mon pechie encore tu
matens. ayey donc doulx sires mõ
vray salut. ie ne scay que ie te die.
ne ie ne say que ie te responde ne
ie ne say ou ie me pourray nul-
cier car tu as puissance sur tout
et mas monstre les voyes de bie~
viure. donne mas chemin de ce-
uer et mas menace denfer et
promise la gloure de paradis. o
sires de misericorde et dieu de tou-
te consolation ferme ma char
en ta crainour en guise que des
choses que tu menaces en doub-
tant ie eschappe. et vient amoy
le confort de ta salut. par quoy
les biens que tu mas promis
ie puisse receuoir p tamour.

a force sur mon ferme-
ment dieu mon refu-
ge et mon liberateur
tu meintourne que ie cogite e~
toy. et menseigne que ie te
may prier et me donne faire
les euures plaisanz a toy. deux
choses say sure que tu ne despri-
ces. cest lesprit en tribulation
et cuer contrit et humble. De
ceulz deux sur dieu say ie mon
turloz en marine contre leneuny.
say moy sure sil te plaist que ie
soye de ceulz qui ayovent et ont
contriction en temps et e temps
sen despartent. Sur ne tenure
le ie say prie des choses dou ie
suy firytureux. maiz ta souue-
raine pitie me donne grant
fiance. et si say bien q ie fais
iniur atoy de demander graces
q suis dignes de receuoir tous

les maulx que on sauroit deui-
ser. Et quant vray per et mo-
erateur recort mes euures. ie
say bien que ie say dignes de
mort. et ie demande vie. iay
esconneu mon seigneur. car ie
demande seuz nulle vergoigne
aide de ce dont ie deuoye estre
puni. ie suy naure de diuerses
playes. car ie nay crient de ad-
iouster pechies sur pechies. car pe-
chiez trespasses p nouuelles cou-
pes ay retournes de ceulx de quoy
ie auoye pris medecine estoye ga-
ri. ma ardeur furuatique a fait
recalination. car ie say q en qlq
iour que le droiturier pecheru
toutes ses iustices seroient oubliees.
Et moy las qui suy tant de foys
retourne a pechie. come chien q
remengue ce quil vomist. et co-
me une truye dedanz la boe suy
tant de foys retourne en mes
pechiez que ne me comment ?
quantz bomes qui ne sauroient
ay ie enseigne a pechier. a ceulz
qui ne vouloient en ay ie prie
et constrains. maiz tu droitu-
rier et misericors seigneur. ne
mas encore puni. Tu tes truz
as este pacient nusqs ici. male
auenture est p moy. car finable-
ment tu parleras come controu-
ue. dieu des dieu. sires des seignis
ie cognois bien q touisiours ne
te tupras et se p ta misericorde
tu me deportes iusques au iour
du iugement. lors au moins ?
vront tous les saincts et tou-
te autre gent tous mes mauuaz

pechiez. non tant seulement des
euures maiz des cogitations pen
sees. mon doulz seigneur ie ne
say que ie die. car ie suy present
en tel peril. ma conscience me re
mort et me trauaille les secrez
de mon cuer. auarice me costrain
luxure men ordist. gloutonnie
me deshonneure. yre me pturbe.
incostance malat. peresce me
oppraint. ypocrisie mengfeigne.
recy sur a quelz copaignons
iay visau des ma iouuente. et
ceulx qui iay ame si me damp
nent. et ceulx qui iay loe si me fot
vituperation. ce sont les amis
que iay eus. ce sont les seignes
que iay seruis. ha las q̃ ferap ie
mon trop etant dieu tant mal
est amoy. ma illumination
car iay habite en tenebres. et se
ce nest par ta grant misericorde
ne sera ia trouue nul iuste. et
prealement moy. maiz doulz si
res ie croy et say que ta doulce
ne tamour sur nest pas passable
maiz durable. tamour est plus
oricuse. ta memoire est plus dou
ce que miel. ta contemplation
est plussauoureuse que viande.
parler de toy est droite refectio
toy cognoistre est parfaite conso
lation. de toy approuchier vie p
durable. de toy esloignier mort
eternable. fontaine viue a
ceulx qui ont soif de toy. gloire
a ceulx qui te quierent. gloire a
ceulx qui te craignent. ta oudeur
suscite les morz. ton regart re
fait sains les malades. ta lu

mier oste toute obscurte. ta vi
sitation giete hors toute tristece.
en toy na nulle tristour ne nul
le douleur. o glorieux seurs com
me tu es veritables. o ma doulce
vie mon dieu ie te prie p toy
meismes quil te plaise que tu
me faces en toy estre. et sur mo
dieu ne me vueilles retarder de
corriger pource que tu menseig
nes de demander. car tu promes
a chascun. maiz ainz na riens q̃
bien ne sert. ceulx qui seslongnent
de toy periront. maiz ceulx qui
ont esperance en toy ne seront
pas confonduz. ceulx q̃te craignet
ont en toy esperance et tu leur
aides. et es leur protecteur. et p
ameur vient on en amour. com
me seigneur on te doit craindre.
et come piteux pere amer. il ne
fault riens a ceulx qui te craignet.
car tes ouelx sont sur eulx et tes
oreilles a leurs prieres. ma mi
sericorde et mon refuge. mo sus
cepteur et mon liberateur ainsi
me donne si te plaist ta tremeur
q̃ dedanz moy metes tamour. et
ainsi met en moy tamour et ta
tremour que en moy croisse le
tien desirer. et ainsi me faces estre
participant de ceulx q̃ te craignet
et gardent tes commandemens
q̃ p tamour de seruitute ie meusse
aueur a grace damour. plaise
finablement te vseigne a ta gloire.
e conscience certes trem
blant dieu tout puissat
vieng deuant toy. maiz
a la fiance de la misericorde de ta

ptie ie retourne a toy. et ma sou
ce que a aourer et a doñer a toy
sacrifices ne soye dignes. toutes
voyes me vault mielx ce me sem
ble de lessaper. pour ce te pri tres
piteux pere et tresgracieux qui le
plaise a moy regarder de ton
doulz visage et aprendre en gre
ma plainte et bonne voulente. et
a moy audier en la bonne affec
cion que tu me donnes et ē moy
regarder les choses de mon cuer
et purgier. et se ie par la charge
de mes pechiez et par coulpe suy
constraint ie te pry sires que p
les grars de mes prieres soyent a
toy en toutes choses plaisans.

Sur toutes choses piteux
sires ie te appelle dedanz
marine la quele tu ap
pareilles a toy prendre par le de
sier a elle espir. entir doncques
sur en elle et la appareille a toy p
quoy tu laies. car tu sur las four
mee et p quoy ie aye tousiours cē
droit signe toy sur mon cuer et
te suppli sur tresdulcemētcors que
moy qui tappelle ne delaisses. car
premier que ie tappellasse tu mas
appelle et demande. p quoy ie tõ
seruant te queisse et en querant
te trouuasse. et trouue te tennasse.
ie tay queru et tay trouue. et toy
sur ie desire a amer. sire acrois
mon desire et doñe moy toy q
ie demande. car se toutes choses
que tu as fautes tu me donnoyes
il ne souffiroit pas a moy tõ seruāt
senz toy. Vray dieu doñe done toy
a moy s'il te plaist. aimt moy a

toy car cest ce que iayme. car a
toy seul vray dieu sup ie temiz
et en ta doulce memoure me deliu
rez cy sur que quant marine
pense a touspire a toy et consider
ta inexplicable pitie. le visage
de la char li fait grans pturba
tions et cogitations. plaise toy
sur que le mien cuer ardet de
lire. ma pensee et tout mō enten
dement et tout lesprit par le de
sur de ta vision soit enflâme.
preigne mon esperit eles cõme
vn aigle et viengne iusques a la
biaute de ta maison et au treui
sir de ta glour. si que sur la ta
ble de la refection des souuerains
citoyens puisse mengier de tes
choses rescoses. Tu sires vueilles
estre ma exultation qui es ma
esperance. ma salut. et ma re
demption. Tu es ma ioye. mon
loyer. marine sire demande toy
tousiours. tu sires li ottroye que
en demandant ne defaulte.

Vray dieu illummateur
des courages qui te
voyent. et vie des armes
qui taymēt et vertu des cogita
tions de ceulx qui te quierent.
pour quoy admirer a ta doulce
amour. ie te pri sire humblemēt
et de cuer quil te plaise de moy
faire oublier toutes vaines cho
ses temporeles. car sire iay ioye
et dommaige en souffenr les cho
ses de cest monde. triste chose est
a moy de ce que ie voy et oy que
toutes choses passent. ay desire
doulz dieu et donne a mon cuer

ope et vieng a moy par quoy
ie te voye se tu tiens les maisons
de marine estroites. soit eslargi
mon chemin par ou tu viengnes
a elle. car elle est tresmauuaise.
Ha sire ie le confesse car ie le say
et tu le sees. car iay fait mout
de choses ou ie tay offendu. maiz
sire qui lamendra nul aultre
fors toy a qui ie crie mercy. de
mes choses sire recoeures me mo̅
de et pardonne moy sil te plaist
mes pechiez. Sire ie te pry hum
blement que les desirs de la char
vueilles traire hors de moy. Sire
marine soit dame de ma char.
la raison et larme et ta grace ꝯ
la raison et moy dedans. et delpꝭ
sommes a ta voulente. Donne
moy sire que de vray cuer te pu
isse seruir et loer. et ma langue
et tous mes os. Dilatte ma pensee.
et hausse le regart de mon cuer
p̅ quoy de subite cogitacion le
mien esperit attaigne toy priꝪ
tuel prudence. Oste moy sire les
loyens par les quelz ie suis con
straint ꝓ toy que ꝓ toutes les ꝫ
choses susdictes ie ma ꝓuuche
de toy. A toy seul ie me haste. et
a toy seul ie entende.

O mnipotent dieu et om
nipotenteous pere et bon seig
neur ayes mercy de moy
chetif pecheur. Donne moy sire
sil te plaist pardon de mes pechiez.
et eschiuer et vaincre toutes les
pensees. temptations et delecta
cions miserables. et especialit
de operation. et eschiuer les choses

que tu defens de faire. et seruir
celles que tu co̅mandes. toy hur.
amer et honnourer. co̅punctio̅
de humilite. discrete abstinence
et mortification de la char. a toy
prier et loer co̅templer ꝫ a tout
fait et cogitation qui est selonc
toy pure et ateumpree et deuote
pensee. cognoissance de tes man
demens. dilection delectation.
touiours sur les meilleurs ꝫ
euures a ꝓuffiter senz deffail
lir. Doulz sires ne me vueilles
laissier a ma humaine igno
rance ou coniecture. ny a mes
merites ny a nul aultre fors q̅ a
ta piteuse disposicion. maiz toy
mesmes ordonne moy piteuse
ment. et touz mes consiaulx et
euures et paroles en ton plaisir.
par quoy soit faite en moy. par
moy et de moy touiours ta seu
le voulente. deliure moy doulx
dieu de tout mal et me mainne
en ta saincte gloire amen.

S ur dieu le mien createur
que ay en toy esperance. fay
moy sire seur de tous ceulz
qui me poursuiuent. et rien de
liure. car en toy ay toute mespe
rance. plaise toy q̅ ie ne soye con
fonduz ꝑ̅dablement. et en ta
iustice me deliure et deffent. Sire
vray dieu mon createur et mon
gouuerneur ainsi q̅ iay dit et
touiours diray. en toy est et a
este et sera mesperance. et tant q̅
ie viue de ta misericorde ne me
desparir. de moy mesmes par
certain quant ie regarde dilige

ment tous mes pechiez/ie suy en
desperation. car tousiours t mau
uaises eunres et ordes iay commise.
maiz regardant le tresdoulz cratre
et mon souuerain seigneur qui
voit tousiours ma mauuaise
vie. et encore atent pour voir
si ie me corrigeray attendant souf
frant et escoutant si t aucune
maniere ie vouldroye amander
ma vie. ie regarde a la misericor/
de de dieu mon cratreur qui si
doulcement me sueffir. maiz cer
tes iay de toutes pars mes enne
mis qui m'assaillent et m'auent
violentent les leurz de mon cuer.
et se ce n'estoit le mien souuerain
et piteux seigneur qui m'a de ne
ant fait qui me secourt et en se
courant espouente mes ennemis
qui ainsi me tribulent et me
gietent leurs loyens miserable
ment legierement lye seroit/
marrie et menee en chetiuoise.
Donc sire deliure moy de touz mes
persecuteurs. et pour ce sires que ie
ne suy dignes que par moy le fa
ces. plaise toy de le faire au moy
par ta bonte. car ie confesse souue/
rain doulz sires que tu n'as nulle
raison de moy deliurer. car tout
mon temps me suis delitee t mal
et en mauuaises eunres ay vse
ma vie. maiz prop me deliure.
car c'est vergoigne a toy que tes
ennemis te triteur de ta facture
qui est ainsi eschaume et de tire
puans vices tachiee la quele tu
feis si honneste. et tant de honne
et de raison fu aourne que a

lymage tienne et semblance fu
fournie. vey tresdoulz dieu mon
meschant et chetif esperit p male
eunres de toutes pars deuengie
des dens de ses ennemis. p les
quelz miserablement est desire.
si que a painnes est eschappe. il
appelle sur raide. il souspir a la
vision de ta grace. car s'il ne te
plaist a li tost aidier. ia ne pour
ra a toy venir. trop d'ennemis
ay comme tu voys tres piteus
mon cratreur par la fureur des
quelz guetuent seu et batu
et eschaun sueffir grans t griefs
douleurs. maiz vn entre les au
tres tousiours s'efforce de mettre
moy a mort. car quant touz se
sont laissie de moy aussi comme
s'ilz feussent las. cellup qui plus
est hardi de touz me court sus.
c'est vainne gloire. qui non seu
lement en mauuaises eunres
tuche les gens ains es bonnes
s'il ne si garde le fait choir. vainne
gloire en semblant de faire bie
fait esleuer en orgueil t orgueil
par son mortel conseil oste la ver
tu dauoir la cognoissance de t
l'amour nre seigneur. car sup
pose que l'eunre que on fait soit
bonne. par la vainne gloire que
on en a. n'est pas plaisant anre
seigneur. et que puet estre donc
plus mauuaise q soy en orgueil
lir de faire bonne eunre. car qui
il cuide estaucier par le bien qil
fait. il tumbe bas p l'orgueil t
par la gloire qil a. Orgueil cer
tes et vainne gloire naturelmnt

et humilite touſiours habite es
cieulx. Je confeſſe donc treſbeni-
ne dieu pour ce deſſus dit eſtre
abatu et pres de la mort miene.
et en larme natur. et ſe ainſi eſt
que ta conuertumne miſericorde
et pitie ne me vueille ſecourir
ie ſeray dampne. Elas doulent,
le las chaitif. touz temps et eſt touz
lieur. quante chaitiuete t malice
as en ton corps. o dieu mon reſu-
ge. o mon doulz createur. o tou-
te ma vertu que ſeray ie. ſe tu
me laiſſes par mes pechiez pou
ſup. car touſiours ay ie neceſſi-
te de taide. et de ta miſericorde. et
ſi par mes pechiez me deſpriſes
car en trop de pechiez mas trou-
ue. retourne à moy les yeulx de
ta miſericorde. car ie ſup ta crea-
ture. et ainſi ſcay ie bien q tu es
mon vray createur. auſſi te plai-
ſe que ie ſente q tu es mon vray
deffendeur. par quoy en la preſent
vie touſiours ẏ trop deffendu et
aydie ſoye et ſeruſ le corps trenpo
rel a toy createur mieu et ſires
parfaitement vieigne abſoulte
et monde de touz mes pechiez.

E vray dieu ta creature
deſſoubz lombre de tes eſ-
le attendray et en ta bonte?
auſſi par la quele mas
faite. aide ſur a ta creature.
la quele a faite ta ſaincte beni-
nite ſi que ie penſe en ma mali-
ce les euures que ie a faites ta
treſhaulte bonte ne ſoyent pas
perues en ma miſere les choſes

que a faites ta ſouueraine de-
mence. et quel proufit ay ie ſ ta
creation ſe ie deſcent en corrup-
cion. Tu es createur. et donc ſire
gouuerne ce que tu as fait. !
ſeuure de tes mains ne meſpriſes
pas. ſire tu mas fait de neant.
et ſe tu ne me gouuernes ie re-
tourneray à nient. ainſi ſire co-
me ie neſtoye rien et de nient tu
me feis. ainſi ſe tu ne me gou-
uernes a nient retourneray.
Ayde moy ſire mon doulz dieu
et ma doulce vie. ſi que ie ne pe-
riſſe en la malice de moy. Se tu
ne meuſſes fait ie ne fuſſe. et
pour ce que tu mas fait ie ſup,
non mes euures ne ma grace
ne te conſtraindrent q tu me fe-
iſſes. mais la treſbenigne et ſou-
ueraine bonte qui eſt en toy.
et ta clemence. celle chariti ſires
dieu qui te conſtraint a creacio
celle prie ie ſire dieu qui te con-
ſtraigne a ma gouuernacion.
que aproufite a ta chariti. qui
mas fait de neant ſe ie pers ẽ
ma miſere. et ta dextre ne me
garde. Ja ſire ſees tu quant as
tu fait par moy. ta ſees tu ſire
que ie ſup imparfait ſe ta gra
ce ne maide. ta ſees tu ſire q tu
de tes mains me feis. ta ſees tu
ſire que ma fragilite tu vouliſs
enuoyer ton doulz filz en terre
pour ma ſaluation. et puis q
tant pour moy as fait et tant
de couſt as mis par ma ſaluati
on. par mes pechiez ors deſhon
neſtes. ſera ta perfection ſi foible

que ie vieigne en corruption et
dampnation. Ha sur regarde a
toy et non pas a moy. regarde
ta bonte et nõpas ma mauuais/
tie. regarde ta perfection et nõ
pas ma insuffisance. telle mac
mes chaute te vieigne a ma
saluation qui te vint a ma cre
ation. car ie say bien que tu es
aussi puissant en charite a moy
sauuer comme tu es puissant
a moy faire. car tu es celluy
meismes. ta main nest pas
abregiee. Ta misericorde nest
pas faillie ne tarnais ne saul
dra que tu ne me puisses sau
uer. car tes oreilles ne sont pas
assourdies que tu ne moyes.
mais les miens treshorribles
pechies sens nombre. et mes co
gitations et miseres ont fait
diuision entre toy et moy et
entre tenebres et lumiere. et
entre lymage de mort et de vie.
et entre vanite et verite. a entre
ceste defaillant vie et la pardu
able gloure. la quelle ie te suppli
doulx surs que tu me vueilles
ottroier.

Sure vray dieu tout
puissant ie te chuõ
sens sur ceu cõmen
cement. On en trinite et tapis
en vnite. ie a toy tu seul dieu.
ie trour. et te loe. et te beneis. a
te glorifie. et a toy ren graces.
et a toy de tout mon cuer ie me
rendmains. enten sur a ma voir
et a ma oroison peir des cielx.
mõs roy et mõ dieu filz redempte

du monde dieu ayes mercy de
moy. ne me decoy une auec mes
iniquitez. ne a moy ne te cour
rouces. ne en la fin ne gardes
a mes pechez. saint esprit benig
ne dieu remplis moy de lespir
de ta grace et m'adresce en voye
de salut durable. et mõ seigneur
faur ta voulente. oste de mon
cuer tout quant que il te des
plaist. dieu tout puissant pi
teus et misericors surs regarde
ma tribulation et la retourne
en ioye. et ne te plaise treshaut
sur donner ton lentage en per
dicion. regent de tous et protec
teur de ceulx qui ont esperance
en toy. recoib mes prieres et p
les intercessions de la glorieuse
vierge marie oste ta pre de sur
moy. Surs dieu omnipotent
et mõ salut ne te plaise recre
uoir marine iusques a tant q
mes pechiez me soyent pardõnez.
O glorieuse meir de dieu mere
de misericorde. tousiours vierge
marie qui portas le seigneur de
tout le monde. et le roy des an
gelz. et seule vierge ayde moy ou
iour de ma tribulation. a fin
que par tes prieres et p tes me
rites ie puisse aler au regne des
cieulx. o saint michel archangel
dieu preuost de paradis ayde moy.
et me deffent du maligne esprit
a leure de ma mort et receine
marine en paradis. tous les
sains angels et archangelz dieu
toutes les vertuz des cieulx. et to
les sains ordres des beneures et

prus force de la seigneurie con/
tinue reprens et empugnes
ceulx qui me impugnent de la
cruaulte du rongant ennemy
puissamment me deffendes. et en
voye de vraie stablement toutes
heures iour et nuyt me gardes.
et en heure de ma mort mariue
en pais auec vous receuez. Saint
iehan baptiste et touz les sains
priarches et prophetes ie vous
suppli et pri humblement q̃ vo̅
tendes voz mains vers moy et
me donnes ayde en toutes mes
necessites et enfermetes. deman
des pour moy a n̅re seigneur pro
pacience. constance. iustice. obei
sance. continence. et sainte perse
ueration. Saint pierre tresde
nome prince des apostres. et to̅
les sains apostres euangelis
tes et martyrs. donnes moy vie
honnourable. aquistance de ver
tuz. fin louable. par durable be
nediction. tresnobles docteurs.
et touz sains confesseurs. ie vo̅
pri que vous vueilles estre ad
uocas continuelz ie apr indulge
ce de mes pechiez deuers dieu et
habundance de tous biens. Vou
loir bonnes coustumes. reuere
ce des commaundemens n̅re seig
neur. obseruer et garder toutes
les sainctes vierges ⁊ les vrailes
qui sont en la grace de dieu ⁊
petites a moy pecheur don de par
durable grace. continence de vie.
nettete de corps. innocence de
cuer. fermete de foy. chaste vie
terriele. supplies pour moy toiz

les sains et toutes les sainctes
qui auez pleu a n̅re seigneur
du commencement du siecle orde
nez moy a acomplir la voulete
de dieu en bonnes euures a fin
que ie viue senz pechie. et q̃ ie
puisse pueuir a la gloire de pa
radis amen.

O n souenral et tresx
doubte seigneur q̃ il re
pense en moy en quel
me et quans biens tu mas ap̃u
fite. et ie recorde aussi quelx ne
quanz biens iay pdiz p ma coul
pe. ny en quelx maulx de coulpe
ie suy trebuche. ie me retourne
a toy souspirant les maulx q̃
mauuaisement iay fais. et ie
pense en plourant les biens que
p ma maluaistie iay pdiz. car
pur quelz biens ne quelx hom̃s
sont ou mon de̅ de quoy tu nes̅
mares donne. ⁊ quelx mauuez
ie nay fais deuers toy. et ainsi
pdu ie les biens en gaignault
maulx. en perdue ta grace et
encourue ta yre. ie ne me pris
pas rendre innocent deuers toy.
car ie say bien mes deffautes q̃
menuironnent come vne grant
ost. de lune part mes vilz cueures.
dautre part mes tresgrans et
mauuaises cogitations ⁊ ordes.
Ce sont les choses p quoy iay p
dus les grans biens inexplica
bles et qui pis est ta grace. En
quant ie recorde doulx dieu plou
rant et gemant en condempnat
moy meismes. ie lutte a ma char
et amon courtige que de cuer

ne de langue ne de cuer ie ne
me te courrouce. mais sur la lune
est si foible de ma part q̃ tout
temps me tiengne a tout. las
la p̃de parole est a dire a moy
mais certes sire seiz̃ toy toutes
mes cuures sont moins q̃ neãt.
plaise donc mon doulz creatre
et mon seigneur que continu
able meslee soit en courrage
q̃ nulle amistie en pechie ie ne
tiengne. tousiours sures vueilles
que ie cercle et examine estroit
ement les secrez de mon courrage.
et ce que ie p̃ trouueray de mal
ie desrompe et giette hors de moy.
en guise que ie ne pardonne ne
soye flatteur a moy meismes. en
tele guise doulz sires que a ton
plaisir te puisse ie seruir. et me
say recognoistre vrayement les
tresgrans benefices que iay re
ceuz de toy seiz̃. rien de mes mui
tes aussi dire les laiz et ordes
seruices que ie tay rendu des
biens que tu mas donnes. Si
ie ne me trap mesuy a grant doule
q̃ tu qui es mon creatur ap de
cogneu. et beaucop de trefgrans
maulx seiz̃ nombre. las q̃
ap ie fait. la char vil et aruie
desraisonnable se pour amoue
de mon creatur qui ma tant
de biens fait. ne me vueil lais
sier te mes mauuaises cuures.
au moins par la peour ou des
peines denfer. ou de la mort q̃
nul nespargne ou de la punicõ
en cest monde la quele ie doub
te. car ie say sire q̃ tu me pues

baillier es mains de mes enne
mis et estre en seruiture. aussi
me pues tu faire pour ce mala
de. et trop de diuerses punicios.
car tu puez tout. Et donc ie faur
cy trapfir a mon creatur se ie
vueil regarder mes tresgrans
pechiez. et employer a mon cra
teur la raysonnable cognoissã
ce quil ma donne grant. et toz
les biens que on pourroit dir
et se ie vueil ce faire sur lap
perance en toy que tu osteras
de sur moy le regart de vengãce.
Et se ie moublie de mes pechiez.
et tu de vengance recordras.
toutes ces choses sures ie say bñ
mais rien neu fais. Si te pri
doulz dieu ommipotent quil te
plaise a moy adrescer a faire
ton plaisir.

T res doulx createur et
sur toute rien benig
ne redempteur four
maitur et restourateur miente
te reqniere a toy a uoir hum
ble supplíant ta souueraine
pitie q̃ tu enseignes le mien cuer
o grant tiueur et cremeur a
penser eny quant puante et
cues quant plouuable amoi
con ma char apres la mort de
lesperit par la quele a present
est soustenue a pourueue et a
uers. ou sera lors ma beaute
se ie nay nulle. ou seront les
grans delz. ou ie me suy delite
en mon temps. mes ypeulx se
clorront dedans. la teste retour
nes. plesquelx de vermes en

miserables vacations comuent
ue delitue. ilz geront de horri
bles tenebres couuert. lesquelz
ore par leur lumiere se decleeut
de puiser en vanites. ouuertes
seront les oreilles tantost rem
plies de vers. lesqueles ore auec
dampnable escle conuent voir
de detraction et seculiers armes
reconent. restraindront se les
denz miserablement serres. les
queles ore ont large gulosite.
les narines pourrirout qui ore
se delitent en diuerses odeurs.
les leures laides et puantes τ
horribles se monstrirout. qui
souuent par fol esthnauement
se decleeoient a faire dissolution.
la langue sera lyee de cordui
pue saliue. qui tropes vaines
et faulses paroles parloit ur
traindra ot. la gorge et le uentre
seront saoules de vers. lesquelz
trop souuent en diuerses vian/
des et breuuages se sont delitez.
Par quoy couuterap toutes cho
ses a celle cōposition du corps
a la sante au prouffit ou deliit
du quel aniques toute ma cure
ueille et a lateit en pourueture et
en vers et au dearmer en vil
pouldre se retournera. Ou est le
col esleue. Ou el abundance de
paroles. ou meuement de restruer.
uarete de delites. thnor. legerese.
seigneurie. richesse. ainsi cōe un
songe sest tout euanouy. pas
sees sont toutes choses et se en
auant ne retourneront et
cellup qui les a eues meschin

ont laissie. hy las doulz dieu re
te ai merci que puis que il ta
pleu a moy donner la cognois
sance des choses dessus dites ur
plaise a moy donner la cognois
sance de lusarge de ceste vie en
tele maniere que a toy te puisse
uiure

Olur doulz qui ay bien
diligeument examine
ma vie comment ie suy
espouente car il me semble et
pechie et uanite auques toute
ma vie. et si auant fruit est
ueu en moy il est ou nulle ou
imparfait ou en aucune manie
re corrompu. tant quil ne puet
plaire a toy aincois te desplaist.
Donques o pecheur ma vie nō
pas auques toute maiz certai
nement toute ou est en pechie
ou sens fruit. Apres se ie fais
nul bien seu doubte en nulle
guise cellup ie ne compense en cle
mens du corps des quelz iay
use mauuaiseuent. Toutesuoyes
braigne dieu tu nourris τ atens
le teu a nul ver puant y pechie.
ie non soue maiz vergoigne
douttes hommes plus vil que
beste. et pis que chaioigne.
marine est enuuyee de ma vie.
iay de viure grant vergoigne
marine est merueilleusement
miserable. car ne se du est tat
cōme elle meisme cognoist q
se deuoit doulоир. aincoys est
ainsi pire cōme se elle ne sauoit
que li est a meeur. O arme τ
auigle pire et pecheuresse le so

du iugement est pres. car tu ne
sces quant iour dyre. iour de
tribulation et dangoisse. iour
de misere. de tenebres et de cala
mite. O aime pour quoy dors
donc. ou sont tes bons fruis. ce
sont espines poignans z pechiez
tres amers lesquielz p ma vou
lente ie tay fait faire et tu a
moy par ma voulente. Ie voul
droye que nre seigneur estimast
petit ton pechie. mais helas tout
pechie deshonnoure dieu p trans
gression. Quel doncques peut
puis que tout pechie est desh
neur a dieu. o fust see et senz
proufit dieux pardurables sans
digne. et que respondray ie en
pcel iour quant ie seray resu
de tout mon corps iusques a
la paupiere de luiel. de tout le
temps a moy donne pour viure
en quele maniere ie lay despen
du. Lors sera compte en
moy tout ce qui sera taisible
par cuiure. ou de parole oeieuse
et de silence iusque la plus pe
tite cogitation. et encore ce q
ie seray oisel doulz dieu se a ta
voulente ne lay adressie. Ix
las et quant pechiez vendront
ainsi comme daguet de quoy
ie ne me garderay ne or ne les
voy quant que ie ne cuide que
soyent meilleux sapparont lors
tresmauuais pechiez a merueil
len se durte de cuer et accessible
piesche. Ix las praier les choses
dessus dictes souffirent bien e
moy contimuer en plours. car

certes se ie di tout quant que ie
pourroye penser ie ne pourroye
comparer a ce seulement q iap
fait. Helas a qui ay ie pechie?
dieu tresfort oumnipotent ay
deshonnoure. ha sire du tout pu
issant me tabrue sur moy con
straint ou me iuiseray ie. qui
me deliuera de tes mains. doi
aray ie conseil ne dont aray ie
salut. certes de nul fors de toy.
Doulz vray et puissant dieu ie
espoire en toy que ie crains. re
garde sur moy meschin supph
ant tu qui mas fourme. qui
es mon saueur. et mon redep
tur. ne me condempne sur car
tu mas cree par ta bonte. ne pe
risse ton euure par mes iniqui
tes. Ie te pri tres piteux ne desir
ma mauuaistie ce que a fait
ta oumnipotent bonte. recognois
tresbenigne ce que tien est et oste
ce que est dautruy. Sire sire ayes
mercy de moy car temps est da
uoir mercy. pour ce que tu ne
me condempnes quant de ce
gier sera venu. le temps se tur
corps sur moy devant le sang de
ta misericorde car pour moy me
seras plus estroit sur et tire delire
seigneur recoy moy par espoir
auec tes esleuz tu seul ie ayme
en en toy me glorefie.
Sire doulz dieu a toy ie
me rent comme cel q
na nul autre refuge
ne autre esperance fors en toy dis
bien q ie ne soye dignes a leuer
les oeulx pour toy prier. certes



lion et ꝑ ꝑay ou siecle des siecles.
Quant aux pechiez, que
jay fais sur vray dieu
tout puissant ie regarde.
et aux peines et tourmens q̃
pour ceulx de toy souffir ie nay
pas petit paour. aincois consire
ce peril si en nulle maniere ie
retrouueray consolation. mais
helas doulent ie nen treuue
nul. car non seulement ay ie
courrouce a toy qui es mon
creatur. mais toy et toutes
tes creatures. et ainsi ie nay
a qui recourir aie ou aler. que
feray ie doncques en quien po
pray ainsi triste et ainsi doble
p les malices de mes pechiez. si
a cellui qui ma fait ie vueil
retourner et a la inexplitable
pitie. ie cuidoye moult quil se
vueille vengier sur moy des des
loiaulx pechiez que iay fais
senz regarder ne attendre ne pa
our de luy. que feray ie doncq̃s
desconfortay ie de lesꝑit senz con
seil en senz aide. encore mon
doux creatur soustieng que ie
vine. et fay mes besoignes ho
nourables et profitablemet.
et encore pures pechiez ie me
puis vendre la grant bonte q̃
me vueille conforter du tout
ne destruire ainsi comme iay
grant temps a deserui. cest doc
stre certaine chose que trop
es tu pitieux envers moy qui
tant de biens mas donnes et
me donnes ne encore de mes
mauuaistiez vengance ne te

quiers. iay ouy dire moult de
tops que mre surs est trop pi
teux. mais certes ore le tesmoig
ne ꝑ moy meismes. et com
ment surs ie toy trant de mise
ricordes et de pities en toy t tat
de pecheurs pardonner q̃ nulz
ne delaisses mais touz les reꝯ
ie ne me doy pas desesperer. car
ie say bien que cil qui pardone
les autres me puet bien ꝑdon
ner. car il est tout puissant.
mais entre pecheurs a grant dif
ference. donc ie pense aum de qꝯ
pechiez et de quantes ordures
ta desauenture de ma vie
est tachiee. ie ne me mer pas
auec les pecheurs mais ie me
tiens plus pecheur que nul.
Trop de gens ont pechie t apres
repentu. et trop de gens ont fait
maulx et moult de biens. mais
ie maleureux et sur tout peche
entendent et sachant a quite
perdicion me troy mon pechie.
de pechier ne cessay mais touz
iours adioustant pechiez sur
pechiez. et ainsi dolent de mon
ire ay vse toute ma vie en pe
chiez. ie donc qui en telle manie
re ay vescu. et qui tant de maulx
ay fais. et qui en tantes iniqui
tez me suy enuelope. en quele
maniere oseray auec les autres
pecheurs courir a la fontaine
de misericorde. Ayde donc sur dieu
a ta creatur. car par grant desir
de pechiez ne te puet venir si
le pecheur donc ne vient en des
esperation. Sueffre donc sir

mon dieu et couustiens moy a
regarder ta inexplicable pitie.
et mottroie sil te plaist que ie
masteigne de tant de maulx
comme iay fais de cy en auant
car par ma vertu senz toy ie ne
le puis faire. faire si mottroie
sil te plaist que en ceste vie au
cops que ien parte ie me puis
se amender vers toy mes pechiez
et particur en ta grace.
Ayde moy le mien dieu
le quel ie quier. le
quel ie appme. le quel
de cuer et de bouche et de toute
la force que ie puis te loe z aour
ma pensee a toy deuote par
tamour eschaufee. a toy soul
puirant. de toy veoir desirant.
riens nest doulx fors toy. de toy
parler. de toy ouyr. de toy estre
ta gloire souuent dedenz le cuer
penser par quoy ta memoire
se ne soit entre ceste vie de tem
pestes ma rearation tu donc ie
appelle tresdesire a toy ie crie de
griant clamour en tout mon
cuer. quant ie fais me recors
de toy ie me delite en toy du gl
sont toutes choses. par le quel
sont toutes choses. tu le ciel et
la terre remplis portant toutes
choses senz charge. tout remplis
senz estre enclos. tous temps en
euure et tousiours en repos. re
ceuent et non traitueux. de
mandant et riens ne te fault.
amant senz eschaufer. repentat
senz desplaisir. courrouce et tres
paisible. reuuant euures et

non pas conseille. receures et
rien nas perdu. rien ne te faut.
et as ioye du gaing. tu nes pas
auancieux et veulz auoir vsu
res. tu nous debtes et nous a
nul ne dois. delaisses ce que on
te doit et riens ne pers. tu qui
es par tout. et en chascun lieu
tout. tu puez estre senti et non
pas veu. tu es tousiours touz
temps present et treslouig. tu es
par tout present et on ne te puet
trouuer. toutes choses euunon
nes. toutes choses surmontes.
toutes choses soutiens. toutes
choses enseignes que par lieux
ne testens. ne p temps ne te va
ries. ne ne vas ne retournes. tu
qui habites en lumier le quel
nul homme ne puet veoir. tu
ne te puis separer. et tu es tou
tout treffout illumine. tout
est en ta main. le liures on es
aipt de toy. on ne puet racon
ter ta grandeur. car tu es iner
plicable grant certaunement
es senz quantite senz mesure
tu es bon senz qualite. et nul fors
toy seul nest bon du quel la vou
lente est euure. du quel le vou
loir est pouoir. car toutes choses
as faites par ta seule voulente.
Tu gouuernes toutes choses senz
traiuail et senz annuy. tu es p
tout et si nas pas point de lieu.
Tu puez faire toutes choses fors
q mal. par la bonte du quel co
mes fay. et par la ustice du gl
plouruns les pechiez et p la cle
mence comes deliure de ceulz

Tu es en toutes choses et toutes
choses en toy. du quel nul ne
puet eschapper par mille voye.
car certainnement qui nais
toy a peine en mille guise ne
chapeu de toy charivache. ꝛ di
doulz sire puis que si grant et
puissant et si misericors es a toy
corps et ame ie doine quil te
plaise que par ton doulz plai
sir me vueilles adrescier en to
soulz seruice.

Dieu trespiteux element
et misericors loyes le
digne sur mes pechiez
que iay faiz par le dyable ou
par ma propre voulente ne les
veseue a exaiuiner a ton iuge
ment. mais enoctoye sil te plaist
grace pardonnance. car se deuat
toy de mes coulpes ie faiz compa
raison auec les maulx et les
punicions que tu me donnes.
certes plus grant est le plus pe
tit de mes pechiez que oncques
mal que ie receuisse. et p nul mal
la mauuaise voulente de moy
ne la diue teste ne se baisse. la
vie en douleur souspire. mais p
cunie ne deuient meilleur. se
tu maies ie me coniugray par
se tu te venges ie ne duiray auc.
se trop iay tribulacions et pro
met a venir a toy. se tu traiz le
coutel ie que iay promis ie ne
fais. se tu tiers ie crie que tu
me pardonnes. Se tu pardonne
autrefoys ie fais que tu me tie
res. si tost a mes prieres tu me
pardonnes ie te moins prise. se

tu me las autrefoys tantost
que le mal est passe plus ne
men souuient. ie vueil que tu
me obeisses tantost. et se non
ie uuirraue contre toy et cnes
toy. ie ne tiens riens de tes com
mandemens. Pie donc sire le coul
pable pardonnes. car tu es tres
piteur. Ie say bien sire que se tu
ne pardonnes que droiturier
vueil tu puniras. mais en toy
est tresgrant pitie et misericor.
de sur labondant de moy cuant
a toy sire aies mercy de moy et
mectre ta tresgrant misericorde.
la voix contrite ꝛ ploureuse z
comme moy estre coulpable soit
grant misere. soit a toy plus
grant clemence de moy estre
meschin a ton ayde humilie ie
uant toy de mes crismes les
maulx dire et les douleurs de
toy misericorde. ie atens le quel
iay repelli pechant. Donne donc
ques par trespiteux que ces choses
que iay cobuises ie pleure par
tout lespace du iour ou de la
nuyt. et de touz mes maulx trai
a ta coniuersaine pitie ottoyes
que ie te serue. respesca mop sire
dieu et enseigne en ta misericor
de. par tele maniere q̃ de toye et
de salut et de paix me puisse
deuant toy esteiecier

toy le mien dieu et la
unieme misericorde de ie
rans graces. premier
ment de ce que tu mas donne
aucune cognoissance de toy. a
toy ie rens graces et loenge que

moy du commencement de mon
enfance iusques a ceste vie cou-
rant par trop et diuers pechez
par la pacience de ta grant bonte
a emendation mas atendu. ie
te loe et glorefie que moy ou bras
de ta vertu de trop dangoisses de
peaulx et miseres souuent mas
deliure que moy de cy en arriere
de grans maulx et douleurs mon
corps as deliure. ie te loe et te glo-
rifie que a moy sainte de mein/
bres. tranquilite du temps.
amour. affection. et charite de
tes seruens lesquelz sont dons
de ta sainte pitie as daigne ot-
troyer. saint des sainctz qui !
sainctifies toutes choses ie te
te beneis. ie te glorefie te taour.
ie fais a toy graces. toutes cho-
ses te beneissent. les angelz et
tes sainctz ie te puisse beneir et
aourer en toute ma vie et en
toute ma complexion dedans
et de hors ma salut et illumi-
nation. mes yeulx te beneissez
lesquelx tu as fait et appareil-
lez pour regarder la biaulte
de ta lumiere. ma douleur et ma
delectation. mes oreilles te puis-
sent beneir. lesqueles tu as fai-
tes et preparees a ouyr la voir
de ta grant ioye. ma sauuete et
ma aduration. mes narines te
puissent beneir. lesqueles tu as
faites en delectation de louden-
ce des oignemens. ma louenge
mon saulte nouuel. ma exulta-
tion. ma langue te puisse beneir.
la quele tu as faite pour racō-

ter tes merueilles. ma sagesse.
ma meditation. mon conseil to
temps te puisse aourer et beneir.
le mien auer lequel tu as ap-
paireille a moy donne pour cog-
noustre tes inestimables misei-
cordes. ma doulce vie. et ma be-
neurte. marine combien que
elle soit preshareille te puisse be-
neir. la quele as faite et appa-
raillie a vser de tes biens cilioz.
armeteux createur et toutpuis-
sant ie te beneis de tout mon
corps et de toutes mes entrailles.
mon dieu ma doulce amour.
Ie te desire. appelle moy sil te plaist
sire par mon nom. reforme moy
a ta doulour. certes en mon
corps a grant douleur. car ie suy
loing de toy par ma coulpe.
mal est pour moy et pour ma-
rine. Sire dieu ie offre a toy les
lermes de ma orphanette. auec
moy seront les lermes de iour
et de nuyt. ie seray veu de mes
plours. et marine sera abreue-
de mes douleurs. defauldra ma
vie en douleur. et mes ans en
gemissemens. qui est a moy
du ciel. et sens toy que vueil ie
en la terre. rien ne desire. rien ne
vueil. fors toy au quel ie suppli
et requier par toy incessues q
tu me vueilles pardonner mes
pechiez. retourner en ta grace.
Ne me delaisses doulz sire
apraistre en ma ignorāce.
et ne me laisses nulle-
ment mes defaillemens. tu mas
garde sens mes merites. de ma

ioeneise uisques a la vieillese.
et a la decrepite ne me vueilles
mie faillir. Trop de biens mas
fais lesquieux seroit a moy doul
ce chose tous temps parler. et
touliours penser. et touliours
faire graces. par quoy ie te prie
le deuant tous les autres biens
loer et amer de tout mon cuer
et de toute m amur. o trebeneu
re douleur de tous ceuls q en top
se delitent sur le mien dieu mais
ma imperfection ouit tes oreilh
es. tous plus
clers que le soleil. regardant les
uoyes des hommes iusques es
partons dabysme et iusques
es treshaulx cieulx. Tu sais ne me
delaisses le tens de delaisse pre
mier. ou que ie soye tu es tous
iours auecques moy. ie confes
le certes tout quant que ie fai
bien auec top. car tu le vops trop
mieulx que ie qui le fais. Sire
uenant top est touliours mõ
desier et ma excitation. Tu vois
lesperit et ou va et ou vient
et ou est. et certes en toutes cho
ses tu regardes plus lenterion
gleume. et quant toutes ces
choses diligentement ie pense
faire dieu m'en temble et tox.
de paour. et de tresgrant vergoi
gne ie suy confondu. Je te suppli
sire que tu vueilles regarder a
sur moy tes oreilhes de miseriane
de et mes euures peruerses re
tournez en ta doulce voulente.
rescout dieu sur tous
les esperits. et trespuit

et a mop confusion de visaige
et de misere du quel vient tout
mal se tu me veulx auoir mercy
car p certes as tu mop et de tout
quant que tu as fait. sur ce
confesse a top ma pourete que
ie ne suy fors toute vanite et
umbre de mort. et aucune pru
dence tenebreuse. et terre vaine
et vuide. la quele senz ta beneic
con ne porte nul fruit fors con
fusion pechie et mort. Se iap
en nul temps rien de bien ie
lap de top. Tout quant que iap
de bien de top mest venu. mes
de fors ie treuue pou se tu me
veuilles gouuerner. Ainsi tous
iours sire ta grace et ta misen
corde a sont diex deuant mop.
delaurant mop de tous maulx
rompent les laz. delyures de
mant mop ostant les occasios
des causes. car se tu me eusses
ce fait ie eusse fait tous les
pechiez du monde. car nul pe
chie nest que homme ayt fait.
que vn autre ne le puisse fair.
mais tu fais que ie ne le feroie
pas. le dyable vint a mop et
me tempta et lieu ne temps
ne deffaille. mais tu sir ne me
lessas consentir. le dyable tres
meaumaiz par qui i moerie tous
iours veille senz dormir. al gete
deuant mop diuers laz. il a
mis laz es richesces. laz es po
uretes. laz en mengier. laz en
boyre. laz ou lit. laz en dormir.
laz en veillier. laz en parole. laz
en cuure. laz en toute ma vie.

mais tu sire silte plaist me de
liuras des laz. et sire vueilles
ouurir mes yeulx par quoy
ie voye lumiere et aille en tes
voyes et puisse dire benoist soit
le seigneur qui ne me laisse don
ner au dyable comme beste aux
laz des chasseurs.

Bon dieu omnipotent
iuste vengant et par
donnant. o doulx pere
vrap et mop touciours enuiro
ne de pechiez et de tribulations.
et tant comme ie me esloigne
plus de top ie congnois que ie
suy cheu. et qui ne congnoist qu
il est cheu il na cure de soy rele
uer. car al cuide encore estre
sur ses piez. mais tu doulx sire
dieu vueilles allumer mes
cogitations que ie ne chiee ou
regart de mes ennemis. lequel
est sire le premier et derrenier
larron qui vouloit desrobee ta
gloire. et ore sire dieu ie puis
quil tomba en abysme ne cel
se de plaurer tes filz et p despit
de top. il conuoitie a traire mop
qui suy ta creature. lequel era
ta bonte omnipotent a tom
yuaige. Ie sui donc deuant tes
piez de ta magiste fais querele
de cest ennemi. il est malicieux
et tourtureux. ne legierement
on ne puet entendre ses voies.
car ore en. ore la. ore aignel. ore
loup. et a chascune qualite lieu
et temps. selon diuerses muta
tions des choses diuerses temp
tations. pour ce car entre les

tristes monstre tristece. et entre
ioyans leesce. es sains hommes
fait pechier par semblance de
bien. et aucuns tempte par tep̄
tation legiere et autrecop. les au
tres par temptation legiere et
manifeste. ⁊ en trop dautres et
diuerses manieres qui seroient
longues. et ces choses sont trop
diuerses a cognoistre. se tu doulz
sire ne les descueures. car non
seulement es cueurs de la char
mais es espirituelles prieres et
deuotions descoubz chaleur de v
tu fait deuenir vices. et trop
dautres choses lefforce de faire
sathan. ore comme lyon. ore cō
me dragon. ore manifesteure.
et ore occulte dedanz et dehors.
de iours et de nuiz. et tu sire
mon dieu deliure moy q̄ saues
les espirans en toy par quoy il
ayt desplaisir. et tu soyes loe q̄
es mon dieu omnipotent✠

Sire dieu omnipotent ⁊
pere de ma vie p̄ le quel
toutes choses viuent. et
sire. le quel toutes choses le peuet
conter pour mortes. ne me de
laisses en conforter maligne. et
ne donne mie a moy orgueil
de mes oreilles. oste de moy con
cupiscence et tout mal en gui
se que ie pense tousiours en toy.
ta lumiere aiue tousiours de
uant moy. blesce ma concupis
cence sire de ta doulceur. car tu
vois que le besoing en est venuz.
et que tout le monde est plein
de mal le quel tu y as mis par

m'a maistre de gens. et donc sur
moy filz de ta seruante la quele
me donna en ta main. o les po
ures oroisons ie confesse a toy
mon liberateur de tout mō cuer
pour entendre les biens q̄ tu mas
fait des ma iuuentute et ē tou
te ma vie. Ie say sire que descoḡ
noissance te desplaist la quele
est cause de touz maulx. et ie si
re a toy rens graces par quoy ie
ne suis descognoissant car tu mas
deliure tant de foys de p̄chie de
la gueule au dyable. et sire ie
ap̄proche deuant toy mille mil
lions de foys. ne me te doubtoye
et tu me gardoyes de touz maulx.
ie me leyay de toy et tu me reto
nas a toy sauz toy ce que ie ne
le cognoissoye. ie descendi iusq̄s
es portes denfer. et tu me receuz
arriere. ie m'a p̄chay es portes
de la mort. et tu sire mon sau
ueur me deliuras de griefs ma
ladies et de diuerses playes et
blesceures et trop peuls par uer
et par trair. et tousiours ē moy
present estant et misericordieu
sement allapant. et ce ie moult
lors mort ie cuisse pou et corps
et ame. cest benefice ⁊ trop dau
tres et treetous ceulz que iap̄
mas tu donne par ta grant dou
ceur et misericorde. ore sire lu
miere de m'arme le mien dieu
tu mas enlumine en cognois
tre vn pou tant que ie cognois
que ie vis par toy seul ie rens
graces a toy ia soit ce q̄ vilz et
petites et non egaulx a tes be

nefices. mais teles comme ma
fragilite les a. ie les offir a toy
car tu es seul dieu mien benig
ne. qui dunptie sur tous les bi
ens que iay mas donne. et tous
les maulx du monde iay faiz
et de ta punicion mas garde.
et pour ce soit tout tien corps
aer et arme. et quant que iay
a toy doing et commant.

Ie petit entre les plus petiz
sire dieux pere de ma vie
et de ma vertu confesse
moy indigne deuiter de
sanz ton commenc. mais
ie te pri sire sa pour moy ceste
grace que tu me vueilles confo
rte ton serf esperant en toy. au
ne teis sire et vueilles moy !
commencer. tu me aras si ne
desprise les euures de ta main
moy sire ber et vre. ne puis tu
ture eux tes ententes. le non se
tu le faces que toutes choses as
fait de neant. ne certes sire niel
pour rien en moy mais en toy.
et se ie ne feust lesperance que iay
en toy ie me feusse pou piece a.
mais ie pense que tu me delais
sez ceux qui esprent en toy. tu
es mon dieu doulz benigne et pa
aenc. ie fueille et vande homme
vuient. ma vie est vent sur la
terre ne te courrouces sire sur
mes pechiez car ie suy puepl et
tu cognois ma fragilite ne vueil
les moustrer ta force inexplica
ble contre la fueille que le vent
emporte. aiy oup sire et sentu
ta misericorde que tu me veulx

ma predicion par quoy ie te pri
que tu me pregneres a auoir seig
neurie de ce que tu me fis a ta cra
ture la quele tu fais. se tu me
veulx de ma predicion qui cest
a toy qui puez tout. de mettre
moy a saluation. se tu veulx
tu me puez sauuer. et ie le vueil
par moy fais topne ne puis. la
voulente est en moy mais ie co
plir ne puis trouuer ne la
voulente ie ne puis auoir. le tu
ne le fais et ce que ie vueil et
puis ie me cognois ce tu me le
enseignes car en ta voulente
sont toutes choses. ne nulx nest
qui puisse le contraire faire en
moy. donc sire soit faite ta vou
lente. qui appelle ton nom ne
soit perie sil te plaist ceste crea
qui est faite par ton saint no.

Grans sont tes iugemens
sire dieu iuge droitu
rer qui iuges et quites
eulx quil te plaist. lesquelx qui
ne le pense ie tremble de tous ies
es. car nul homme vuiant nest
asseure sur la terre que nous
ne te seruons paruulement ne
chaste en timour. ne nous este
estons en timour sire nostre.
prelaz religieux ne seigneurs
ne iuiges car nul ne se puet glo
rifier deuant toy. mais tresioiu
gent o grant paour te seruent.
comme tout homme soit igno
rant sil est digne damour ou
dipre de vos teres la quele sanz
grant paour ie ne croy de estre
monte iusques es cieulx. pre

nierement des quele leur ar
me est es parfons dabyline. et
aussi ap te oup dire le contraire
et te ay tout mostre les uras.
et les mors de iniquite restusa
tce. car publiques pecheurs z
publiques femmes prescheresses
des sied es cieli bistre et les filz
de ceulz as gete en tenebres. cest
a dire que les religieux seignes
et autre maniere de gent apa
raille en estat de bien faire et
destre ou regne des cieulz ont
fait par leurs pechiez et par ton
iugement quilz sont en enfer.
et par le contraire pecheurs et
pecheresses se sont retournez
a toy. tu sur ne desirs fors ?
ceulz qui te desirent de quelque
estat que soyent lesquelz tu faiz
dignes de toy saincts et benentez
ce sont ceulz que toutes les cho
ses du monde reputent come
vil pour ce que puissent seule
ment toy gaingnir. cest le bie
et lonneur que tu as donne a
lomme pquoy tu soyes honnou
re et ton nom par tout tenus. a
esperance mon dieu
ma salut a toy iuene
ui uenu et ia may tu cu
le plus vil pecheurs et le plus
chel mal eureux que le roy qui
oncques fust. et sur ce que ie
di iais tu mulst que ie ne faiz
maiz pour ce quil te plaise ?
auoir pitie de moy ainsi en
milleraniere ainsi comme te
espmais. ainsi come ma feble
chie puit re ie supplie quil plai

le a ta sainte et doulce misen
corde uendre a moy mon salut.
cest ta grace et ta doulce cog
noissance. las sur et quans de
biens et quans de miracles as
tu faiz pour moy pourreture
sur toutes ordures. uer des uer
opprobre non pas des hommes
tant seulement maiz de toutes
autres creatures. lesquelles
que ces et toy qui est pis est tey
plus par ines horribles uili
tez et deshonnestes pechiez. a pechier
cest doulce et legiere chose estre
le faire et treschascuse et peril
louse estre de plaisir. car puis q
bon homme est chen en grant
pechiez doit il a contrast abst
de toy releuer. et deshonneurter
tres toy cest il neant. le tu neaut
mes toy. dieu ne le fais et si
ne te plaist pas. et le faire chas
cune fois doit moult de gens
sont perduz. moult est don
merneilleusement male cho
se pechier. car on y pert corps
et ame et toute bonne renom
mee. car puis que on a pha
la grace de dieu les fais de lo
me ne penent riens valoir
pechiez de tous puis bien com
parer a le morsure dun chien
enrage. car la morsure est pe
tit maiz le venin est tresgrat.
car premierement il euble. puis
apres il uient grant douleur.
et puis uient en fieure et en
pert le mangier et le boire. puis
uient en frenasie et en descog
noissance de toutes choses et

en la fin sensuit la mort. Cer
tes ainsi est il de pechie car quit
on le fait il semble petite chose.
maiz apres il enfle. car a pei
nes sera vn pechie quil naiaye
vn autre ou celluy meismes
autrefois. tout ainsi comme
lenfleure attrait les humeurs
du corps. apres quant on est
enfle cest a dire plein de peches.
lors vient la douleur cest que
les besoignes de lomme vont
toutes a rebours. car il ne puet
auenir bien aucune dont il a
tristece et douleur. Apres la
douleur pert le boyre et le me
gier. cest quil pert la saueur
de confesser de prier dieu et de
tout bien faire. apres sensuit
la frenaisie et la descognoissa
ce cest quil delaisse dieu et pense
que dieu ne soit mie et que les
bonnes et mauuaises auentu
res viegnent de leur nature
senz ce quil y ait rien de dieu.
apres sensuit la mort cest la
mort du corps et de larme. Cer
tes sire mon doulz seigneur ie
confesse a estre mors de celle en
raige mortaulx. et touz les maulx
dessus diz ay ie eus fors seulent
la parfaite descognoissance de toy.
la quele par ta doulce grace et
ta misericorde encore ne mas
laissie du tout auoir. pour ce
sire a toutes mains te cry mer
cy quil te plaise moy deffendre
que le dyable ne me puisse me
ner a ce que ie en desesperance
de toy puisse cheoir. aincoys sire

te plaise par ton saint sine no
et partout toy meismes que tu
me vueilles retourner en ta gra
ce ainsi comme ie fu onques.
Car ie scay bien sire que ie par
este par ton doulz plaisir sen
ues meurtes. toute la generati
on de gens qui sont en ta grace
supplie et prie quilz vueillent
prier a ta sainte magiste que
tu me vueilles pardonner et a
toy retourner. et tu vray dieu
omnipotent vueilles encliner
tes doulces oreilles a leurs et
miennes prieres. qui vis et reg
nes puissaument par tout le
siecle des siecles. Amen.

Introduction to the Hunting Book

by Marcel Thomas and François Avril

English translation by Sarah Kane

Manuscrit français 616

Paris, Bibliothèque Nationale

This 218-folio manuscript contains not only the *Livre de la chasse* (Hunting Book) and the *Oraisons* (Orations) of Gaston Phébus (ff. 11–138) but also the *Déduits de la chasse* (Pleasures of Hunting) by Gace de la Buigne (ff. 139–214). The latter was copied at a decidedly later date than the former (end of the 15th century or beginning of the 16th century) and must have been bound with the Hunting Book while it was in the hands of the Poitiers family. A codicological analysis of the manuscript can be given thus: Parchment, 128 ff. (ff. 11–138), 357 mm x 250 mm, written in Gothic bookhand script (*libraria gothica formata*) in two 40-line columns. Text area: 232 x 162 mm. Twenty-seven quires made up of eight folios (quaternions), except for the first (ff. 11–12) which is made up of two and the last (ff. 133–138) which has six. The quaternions generally include a catch-word apart from quires 2 (ff. 13–20) and 9 (ff. 69–76). The Hunting Book is preceded by 10 folios: ff. 1–2 : blank flyleaves; ff. 3–4: bifolium containing the letter from the Bishop of Trent, Bernard de Cloos, to Archduke Don Ferdinand of Austria (fol. 3v) and the latter's coat-of-arms (fol.–4); ff. 6–10: 6 folios of parchment ruled in red ink, probably left over from the Gace de la Buigne manuscript, which has identical ruling. The volume is now bound in a burgundy leather binding, which is decorated in so-called 'décor à la cathédrale' fashion; it bears the arms of the Orléans family, and, on the back, in embossed calfskin, the monogram of Louis Philippe.

Introduction

T HE MEDIEVAL NOBLEMAN was not only a great huntsman; he was also a great lover of books on hunting and falconry. A glance down the list of hunting treatises published in critical editions in Sweden by the late Gunnar Tilander is enough to convince one of this.[1] In England, Italy, Germany and of course in France, books of this type abound, often translated and re-translated from one language into another. These books have come down to us in numerous manuscripts, many of them splendidly illustrated.

One of the most famous, if not *the* most famous, is undoubtedly the Hunting Book written by Gaston Phébus, Count of Foix, whose eventful life and colourful personality are so vividly described in Froissart's Chronicles and in the introduction to Gunnar Tilander's edition of the Hunting Book.[2]

The present facsimile reproduces one of the best extant manuscripts of this text, a richly illustrated copy now in the Department of Manuscripts of the Bibliothèque Nationale, Paris. Before we go on to describe its creation, it is worth recalling the manuscript's complex and often enigmatic history, a history for which we are heavily reliant on the account given by Camille Couderc.[3]

The first clearly identifiable owner of the manuscript was a member of the Poitiers family whose coat-of-arms (six silver balls on a blue background in the formation three, two, one, with gold chief) were added in the lower border of fol. 13, the folio on which Gaston Phébus is shown giving orders to his attendants before their departure for the hunt. Was this owner Aymar de Poitiers, lord of Saint-Vallier and grandfather of the famous mistress of Henry II, as Couderc had supposed?[4] It seems possible, but by no means certain. We know that Aymar was a lover of fine books, since he acquired, amongst other manuscripts, the Boucicaut Hours, now in the Musée Jacquemart-André in Paris. It was recently proposed that the *Histoire de Troie*

illuminated by the Colombes[5] — which also bears the 'overpainted' coat-of-arms of the Poitiers family — could equally well have belonged between 1498 and 1547 to Guillaume, Jean or Guillaume II as to Aymar de Poitiers. The fact that the Hunting Book manuscript was no longer in the possession of the Poitiers family in 1525 eliminates Guillaume II from the field but still leaves Aymar, his brother Guillaume and his son Jean as possible contenders.

Not long after 1525, the manuscript came into the hands of Bernard Clesius (or 'de Cloos'), Bishop of Trent; the exact circumstances are unclear, but it seems to have had something to do with the Battle of Pavia. Indeed when, shortly before 1530, Bernard Clesius presented the manuscript to Archduke Ferdinand of Austria, younger brother of Charles V, he mentioned in an accompanying letter written on fol. 3v of the volume that the manuscript had been captured at Pavia after France's heavy defeat there. It has sometimes been suggested, a little rashly perhaps, that Ferdinand I must therefore have been the owner, but no material proof has so far come to light to lend weight to this hypothesis.

After a period of obscurity, the manuscript comes back into view in 1661, when it was given to Louis XIV by the Marquis de Vigneau. The King deposited it in the Bibliothèque Royale, where it was given the shelfmark 7097. It is not known exactly why it was taken out of the Library around 1709, but the fact remains that the librarian Boivin handed it back to Louis XIV who placed it in the library of the Grand Dauphin. In 1711 the Duke of Burgundy, who had in the meantime become Dauphin himself, took possession of the manuscript. At his death the following year, the volume was assigned to the Cabinet du Roi instead of being returned to the Bibliothèque Royale.

Around 1726, the manuscript turns up again in the library of the Château de Rambouillet, its owner being the Count of Toulouse, who was Master of the Royal Hounds (*'Grand Veneur de France'*). Despite what is said by Couderc, it might be possible to lend credence to the tradition according to which Louis XIV himself gave the manuscript to his illegitimate son. We cannot in fact be certain that it still formed part of the Cabinet du Roi in 1722, for the inventory of the collection which was drawn up at that date is merely a copy of an earlier

inventory and cannot therefore be accorded the value of a genuine stock-taking.

After the death of the Count of Toulouse in 1737, the volume passed into the hands of his son the Duc de Penthièvre. It then became the property of the Orléans family, and finally that of King Louis-Philippe.

In 1834, the latter deposited it in the Louvre, often taking it with him to the Château de Neuilly. The liquidation of the Orléans family's property in the wake of the Revolution brought the manuscript to the attention of Naudet, at that time Administrator of the Bibliothèque Nationale. He negotiated its return to the Library where it remained, despite subsequent protests by the Duc d'Aumale, whose prestigious collection was bequeathed to the Institute and is preserved in the Musée Condé at Chantilly.

Having briefly surveyed its history, we must now focus on the circumstances in which the text and illustrations of the manuscript were created and sum up a hypothesis which was recently formulated with regard to its first owner.

The Text and the Principal Manuscripts

We know that Gaston Phébus began writing the Hunting Book on 1st May 1387 and that he finished it in 1389. Written in excellent French with traces of Norman-Picard forms (even though the author's mother tongue was the Provençal dialect of the county of Foix), the treatise is a personal and original work, with the sole exception of the chapters on the dismembering of deer and wild boar, which are taken almost word for word from the corresponding chapters in the *Livre du roy Modus*. It is clear that the author also borrowed to some extent from Gace de la Buigne.[6]

The influence of Gaston Phébus's treatise was considerable not only in France but also abroad, notably in England, where about thirty chapters from the beginning of the work were translated, between 1406 and 1413, under the title of the *Master of Game*, by Edward, Duke of York, who died in 1415 at the battle of Agincourt.[7]

At the present time, 44 manuscripts with Gaston Phébus's text are known, the majority dating from the fifteenth century and a few from

the beginning of the sixteenth century. The best of these — according to the classification established by Gunnar Tilander — bear the sigla A (Paris, BN MS fr. 619), D (Paris, BN MS fr. 619) L (St. Petersburg, Hermitage Museum) and P (New York, Pierpoint Morgan Library, M. 1044).[8]

Carl Nordenfalk has shown that D and L were illustrated in an Avignon workshop which was still productive during the lifetime of Gaston Phébus and can therefore be assigned to the end of the fourteenth century. The same artists, he believes, were responsible for the illumination of the copy — now lost — that was given to Philip the Bold, Duke of Burgundy, to whom the work had been dedicated. Although notable for their portrayal of nature, the paintings of this lost manuscript might have seemed outmoded to John the Fearless, son of Philip the Bold, who is said to have commissioned manuscript A, the copy reproduced here. This manuscript might have been executed around 1407 on account of the close similarities between its miniatures and the frontispiece of a copy of Jean Petit's *Justification de l'assassinat de Louis d'Orléans* (Vienna, Österreichische Nationalbibliothek). All the other manuscripts are descended from the four manuscripts A, D, L and P, for which Tilander and Nordenfalk have proposed very similar stemmata.

The Illuminations

The 87 miniatures of MS fr. 616 are of superb quality and rightly figure amongst the most seductive creations of early fifteenth-century Parisian book illumination. Of the other Hunting Book manuscripts, the only comparable one is the manuscript formerly in the Clara Peck collection and now in the Pierpoint Morgan Library (identified by the initial P in Tilander's edition); its miniatures, very close stylistically to those of the Bibliothèque Nationale manuscript, must have been executed — as far as one can judge from the available reproductions — at the same period and by the same team of artists.[11]

It was the great scholar of medieval book illumination Paul Durrieu who first tried to situate the principal artist responsible for the illustration of MS fr. 616 within the context of Parisian book production. Writing in 1907, he suggested attributing the best miniatures (he was thinking in particular of the images on fols. 13, 51v and 54) to an artist whose hand he recognized, *inter alia*, in some of the illustrations of the famous *Térence des Ducs* (Paris, Bibliothèque de l'Arsenal) and in the miniature showing Saint Peter receiving Jean de Berry in Paradise in the *Grandes Heures* of the Duc de Berry. Struck by the Germanic character of this artist's productions, he suggested identifying him with Haincelin de Hagueneau, an illuminator recorded in contemporary archival documents and who was known to have been at one time in the service of the Dauphin Louis de Guyenne, the dedicatee of the *Térence des Ducs*.

Later attributed, more cautiously, to the workshop of the Bedford Master, the miniatures of MS fr. 616 were examined in due course by Professor Millard Meiss in his monumental work *French Painting in the Time of Jean de Berry*. Meiss arrives at very similar conclusions to those of Durrieu. Indeed in his opinion the principal illuminator of the manuscript is the very same artist who painted the miniatures of the Adelphoe comedy in the *Térence des Ducs*. Along with those who collaborated with him on MS fr. 616, this artist belongs to what Meiss calls the 'Bedford Trend', in other words that stylistic current which paved the way for and which later produced the Bedford Master.

With none of the restraint so typical of the Boucicaut Master, the illuminators of the 'Bedford Trend' can by contrast be identified by their lively and animated figures, a liveliness which Millard Meiss considers to be utterly false in that their gestures are almost always devoid of any clear meaning. The squat forms and bulbous noses of these figures are reminiscent of Netherlandish painting. The sinuous, flowing lines of the drapery, on the other hand, can be related — again according to Millard Meiss — to the tradition of Simone Martini.

The attribution of all the miniatures of MS fr. 616 to the 'Bedford Trend' is certainly justified in the main, but should, in our opinion, be qualified when it comes to detail. Such a broad attribution in no way takes account of the uniqueness of the manuscript in the production of this workshop, a uniqueness which only emerges after a minute examination of the miniatures. For if there is indeed uniformity at the level of their conception, there are very definite disparities in their actual execution. This suggests that they are the result of a very complex collaboration involving the participation of artists with different skills and distinct personalities. These artists will be examined in turn following the order of their likely intervention in the manuscript.

The Background Painters

A number of clues point to the fact that it was the 'background painters' who worked first on the manuscript. That such specialist practitioners existed is known from a famous passage in Christine de Pisan's *Cité des Dames* which tells of Anastaise, an artist renowned for the quality of her 'champaignes d'histoires'.[15] A close examination of the miniatures of MS fr. 616 shows in fact that certain figurative elements were painted directly onto the background. This is particularly evident in the case of the guilloche-patterned gold backgrounds, the deeply incised lines of which are still visible under the heads of the figures (e.g. fols. 50, 94).

The ornamental repertoire of these backgrounds is very varied. No-one had noticed until now, it seems, that certain of the motifs used in MS fr. 616 are unique in the context of contemporary Parisian

book illumination. If some of them had been current in Paris since the middle of the fourteenth century,[16] others by contrast are really quite unusual, if not frankly alien to illuminators of the capital. No other Parisian manuscript of the period, for example, contains a comparable series of gold, guilloche-patterned backgrounds, appearing as they do no less than fourteen times in MS fr. 616.[17] The gold background of fol. 107v is studded with dots which line up to form stylized rinceaux patterns, a motif only very rarely found in Parisian illumination of that time.[18]

Even further removed from Parisian conventions is a background pattern which recurs in three miniatures of MS fr. 616: we refer here to the scenes on fols. 52v, 53v and 54, whose 'golden foliage' backgrounds recall those of manuscripts illuminated in central Europe and particularly in Bohemia from the second half of the fourteenth century.[19] There are two possible explanations for the presence of these backgrounds in MS fr. 616: either the artist responsible for them was of German origin,[20] or he was influenced by the model which he had before him. It will be remembered that this model was almost certainly a manuscript illustrated by artists from Avignon,[21] where this 'Bohemian' golden foliage motif is known to have been in common usage from the end of the fourteenth century.[22]

In a small number of instances, the backgrounds of MS fr. 616 seem to have been executed by the illuminators themselves. This is certainly the case for the backgrounds which show skies — a subject to which we will return later — but seems equally probable for those painted in monochrome (fols. 57v, 86, 106v, 111, 114 and 115v). In these one recognizes the stylized foliage patterns characteristic of the borders of the 'Bedford Trend'.[23]

The Illustrators

The miniature painters seem to have worked in three successive stages. Initially the compositions were sketched in (the responsibility for this resting entirely, it would seem, with the artists of the 'Bedford Trend', since the poses and gestures of the figures are characteristic of that workshop). Then came the painting proper, which was carried out in two phases: first the painting of the

figures, animals, topographical details and objects; and second the painting of the trees and plants. The many instances of foliage overlapping with animate or inanimate figures prove that the vegetation was the last thing to be painted in.

Contrary to the view generally held, the execution of the miniatures of MS fr. 616 is therefore far from homogenous and suggests instead the participation of at least three different artists or groups of artists. These artists will now be examined in order of their importance.

A. The Adelphoe Master and the 'Bedford Trend'

The miniatures on fols. 13, 50, 51v and 54 can be attributed without any doubt to the Adelphoe Master. This artist is characterized by a drawing style which is undulating and yet at the same time extremely precise and analytical. His palette contains colours which are refined yet cold. His masterpiece in MS fr. 616 is undoubtedly the miniature on fol. 54 showing Gaston Phébus teaching his attendants how to sound the horn and how to call to the hounds. The artist has taken pleasure in detailing, with infinite delicacy, the damask motifs of the Count of Foix's gown, as well as the swollen faces of the attendants. Another example of the artist's skill is the griffin on fol. 50, whose shaggy coat is rendered in minute detail. With its combination of acute observation and decorative stylization, the work of this illuminator is highly characteristic of the International Gothic Style. The other artists of the 'Bedford Trend' exhibit the same peculiarities as the Adelphoe Master, but lack his refinement in the treatment of subjects. They were probably responsible for almost all the miniatures from fol. 77 onwards (except that of fol. 106v). In the first half of the manuscript, on the other hand, it seems that they collaborated with two further artists unconnected with the 'Bedford Trend'. Their participation in this section is therefore limited to the miniatures on fols. 16, 20, 35v, 47v, 52v, 53v, 63, 63v, 64, 65 and 66.

B. Master B

While the Adelphoe Master should be seen primarily as a draughtsman, the artist which we must now tackle, and which we will provisionally baptize Master B, can be considered a true painter. His works are eminently recognizable by their texture, which is thick and granular, very different from the smooth, porcelain-like finish of the Adelphoe Master and his assistants. Restricting his use of black line to the basic outlines of the figures only, Master B prefers instead to model directly with the brush, boldly applying accents of light colour in order to produce a three-dimensional effect. Particularly remarkable in this respect is the head of a valet carrying a bag between his teeth (fol. 73v), a head whose sculptural quality and brutal physiognomy have been rendered in a few vigorous strokes of the brush. More subtly modelled, but no less successful, is the head of a young valet disembowelling a wild boar in the upper part of the same miniature. His use of warm, luminous colours, dominated by orange and dark blue, equally sets this artist apart from the painters of the 'Bedford Trend', with whom he seems to have collaborated on this manuscript alone. Although he contented himself with painting compositions which had already been sketched in by these illuminators, his works have a very distinct appearance, suggesting an artist in his own right and a profoundly original one.

Is it possible to associate this artist with one of the illuminators known at the time on the Parisian scene? Although caution should be exercised in such a case, we are tempted to suggest an identification with the Master of the Épître d'Othéa, with whom he shares a number of characteristics.[24] Two miniatures in MS fr. 616 are particularly significant in this respect: the deer hunt on fol. 68 and the dismembering of the wild boar on fol. 73v. In both scenes, Master B has used a dark blue background which produces a twilight effect similar to that achieved in skies painted by the Master of the Épître d'Othéa. This latter artist's other distinguishing feature, a flaming orange, also appears in the work of Master B. But it is above all in the heads of his figures that Master B comes closest to the Epistle Master: instead of drawing facial features in analytical fashion — as the

'Bedford Trend' artists do — the Epistle Master suggests them by means of a few elliptical accents (see, for example, fol. 40v). In a few exceptional cases, the faces of Master B seem to have been painted (or repainted) by an artist of the 'Bedford Trend' (i.e. fols. 67 and 70). In the second of these miniatures, this intervention is limited to the heads of the two large figures in the upper part of the picture, namely Gaston Phébus and the leader of the hunt.

Certain weaknesses in those miniatures which are in the style of Master B seem to indicate that he too was assisted by collaborators, or alternatively that he lavished less attention on the execution of these miniatures (fols. 29v, 31v, 34v, 37, 51, 55 and 106v). He himself, we believe, was responsible for the miniatures on fols. 37v, 40v, 45v, 46v, 53, 58v, 61v, 62v (?), 67, 69, 79, 72, 73, 73v and 77v.

C. Third Hand

The final artist whose hand can be distinguished in MS fr. 616 is the author of the miniature on fol. 26v illustrating the chapter on rabbits. This type of landscape, in which the various elements (mill, towers and castles) appear as if transparent against the background sky, recurs in a number of works by the illuminator known as the Egerton Master.[25] The 'pointilliste' technique of this painting, the sky rendered by means of very fine horizontal brush strokes, are equally characteristic of this artist. Since all the other miniatures in the same gathering as fol. 26v (i.e. fols. 21, 23, 24v and 27v) exhibit a similar tightness of construction, it seems legitimate to attribute them to the same artist.

There only remains for us to offer some concluding remarks on the general impression given by the miniatures in MS fr. 616. As Carl Nordenfalk has noted, they signal a definite step forward in the representation of space with respect to the equivalent scenes of MS fr. 619. Have they not rightly been compared by Panofsky to tapestries in miniature? To what should we attribute this tapestry-like effect? There are essentially two explanations. The first is the very high level of the horizon. The second is the fact that the various elements of the compositions are generally set alongside

one another rather than being put behind each other, thus limiting the effect of depth. This lack of depth is not due to an inability to evoke space but is rather a deliberate and conscious decision on the part of the artists, aware that they were illustrating a technical and factual treatise. From this point of view, a miniature such as that on fol. 53v does indeed have the quality of a true illustration. A final, very important, element which further enhances the decorative effect of the compositions of MS fr. 616 is the environment in which the figures move. The purely painterly technique used to represent the vegetation — a subtle gradation of greens applied shade upon shade without the aid of drawing — irresistibly conjures up the garden tapestries of the end of the Middle Ages, and contributes to the enchantment which is felt over and over again by those who are privileged enough to turn the pages of this extraordinary manuscript.

NOTES

1. In the collection *Cynegetica* published by this author (18 volumes). See also J. Thiébaud, *Bibliographie des ouvrages français sur la chasse*, Paris, 1934, and R. & A. Bossuat, *Maîtres de la vénerie*, Paris, 1931.
2. Gaston Phébus, *Livre de la chasse*, ed. Gunnar Tilander, Karlshamn, 1971, pp. 5–24. See also P. Tucoo-Chala, *Gaston Fébus et la vicomté de Béarn 1343–1381*, Bordeaux, 1960.
3. In his introduction to the facsimile of MS fr. 616 published by the Bibliothèque Nationale (*Livre de la chasse par Gaston Phébus comte de Foix. Reproduction réduite des 87 miniatures du manuscrit français 616 de la Bibliothèque nationale*, Paris, 1910, pp. 1–12).
4. Ibid., pp. 2–3.
5. See *Histoire de la déstruction de Troye la Grant. Reproduction du manuscrit, Bibliothèque nationale, Nouvelles acquisitions françaises 24920*, ed. M. Thomas, Paris, 1973, p. 13.
6. Gace de la Buigne (also spelled Bugne, Bigne, even Vigne) was court chaplain to Philip VI of Valois, John II, Charles V and Charles VI. He wrote the *Déduits de la chasse* or *Roman des déduits et des oyseaulx*, a poem of 12,000 verses, between 1359 and 1373–1377.
7. This information was taken from Gunnar Tilander's excellent entry on Gaston Phébus in the *Dictionnaire des lettres françaises. Le Moyen Age*, Paris, 1964, p. 295. *The Master of Game* was published in 1904 in an edition accompanied by 45 reproductions from MS fr. 616 (*The Master of Game by Edward, Second Duke of York, the Oldest English Book on Hunting*, eds. W.A. and F. Baillie Grohmann, London, 1904).
8. See Tilander, ed. cit. at note 2 above, pp. 27–32.
9. C. Nordenfalk, 'Hatred, Hunting and Love: three themes relative to some manuscripts of Jean sans Peur', *Studies in Late Medieval and Renaissance Painting in Honor of Millard Meiss*, eds. I. Lavin and J. Plummer, New York, 1977. We are entirely in agreement with the author of this article in thinking that Tilander proposed much too late a date for D, which is instead dated by Nordenfalk to around 1440.
10. This is the manuscript designated by the siglum X in the two stemmata reproduced above. The existence of this manuscript is confirmed by the epilogue of the text (see Tilander's edition, p. 291).
11. On the Clara Peck manuscript, see M. Meiss, *French Painting in the Time of Jean de Berry. The Limbourgs and their Contemporaries*, New York,

1974, p. 366 and fig. 258; see also Nordenfalk, op. cit. at note 9 above.

12. P. Durrieu, 'La Peinture en France. Le règne de Charles VI', in *Histoire de l'art*, ed. A. Michel, vol. III, part 2, Paris, 1907, pp. 165–6. On the *Térence des Ducs*, see H. Martin, *Le Térence des ducs*, Paris, 1907. A reproduction of the miniature from the Grandes Heures can be found in M. Meiss, *French Painting in the Time of Jean de Berry. The Late Fourteenth Century and the Patronage of the Duke*, London, 1967, fig. 231, and in the facsimile of the Grandes Heures (*Les Grandes Heures de Jean de France duc de Berry*, ed. M. Thomas, Paris 1971, pl. 93).

13. Such an attribution is made in J. Porcher, *Les manuscrits à peinture en France du XIIIe au XVIe siècle*, exhib. cat., Paris, 1955, no. 212; and in J. Porcher, *L'Enluminure française*, Paris, 1959, p. 65. See also *Europäische Kunst um 1400*, exhib. cat., Vienna, 1962, no. 113.

14. Professor Meiss last considered MS fr. 616 in the work cited at note 11 above, pp. 367 and 443, n. 251. He defined the characteristics of the 'Bedford Trend' in *French Painting in the Time of Jean de Berry. The Boucicaut Master*, London, 1968, p. 35. It is with the Bedford Master and not with the Adelphoe Master that Meiss is inclined to identify Haincelin de Haguenau (ibid., pp. 62, 82). In the article cited at note 9 above, Carl Nordenfalk puts forward yet a further hypothesis for the identification of this artist.

15. On Anastaise, see H. Martin, *Les miniaturistes français*, Paris, 1906, pp. 85–6, 164–5; Meiss, op. cit. at note 11 above, p. 3; Meiss, op. cit. at note 14 above, pp. 13–4; and Dorothy Miner, *Anastaise and her Sisters. Women Artists of the Middle Ages*, Baltimore, 1974.

16. The traditional backgrounds include: chequered ('diaper pattern'), which is by far the most common (ff. 16, 20, 21 etc.); stylized rinceaux patterns (see ff. 13, 19v, 37 etc.); backgrounds with double gold wands which either cross at right-angles (ff. 24v, 31v, 51v etc.) or form lozenges (ff. 35v, 92); and finally those made up of diamond tips (ff. 47v, 70). Most of these backgrounds turn up again in the *Belles Heures* of Jean de Berry. On this manuscript, see M. Meiss and E.H. Beatson, *The Belles Heures of Jean, Duke of Berry*, New York, 1974.

17. The only Parisian manuscript we know from before this date that has a gold 'guilloche pattern' background is the Guillaume de Manchaut manuscript (MS fr. 1586) illuminated *c.* 1350–60. Such backgrounds are however common in panel paintings of the period. See M. Frinta, 'An investigation of the punched decoration of medieval Italian and non-Italian paintings', in *Art Bulletin*, no. 47, 1965, p. 264f.

18. One such example is the Annunciation miniatures in the Boucicaut Hours (Bibliothèque Mazarine). See Meiss, op. cit. at note 14 above, fig. 263.

19. Numerous examples of these Bohemian 'foliage backgrounds', the origin of which is to be sought in Bolognese illumination, are given in J. Krasa, *Die Handschriften König Wenzels IV*, Prague, 1971 and also in *Gotik in Böhmen*, ed. K.M. Swoboda, Munich, 1969.

20. These backgrounds, which appear in three miniatures of the 'Bedford Trend', one of which is the work of the Adelphoe Master himself (fol. 54), are perhaps the reason why Durrieu identified Haincelin de Haguenau as the master responsible for MS fr. 616.

21. See note 9.

22. Thus the so-called Clement VII Missal (Paris, BN MS lat. 848). See G. Schmidt's essay in Swoboda, ed. cit. at note 19, p. 317 and p. 443, n. 528. The presence in MS fr. 616 of the 'guilloche-patterned' gold backgrounds might also be attributable to the influence of an Avignon model. Such backgrounds do in fact often appear in manuscripts illuminated in Avignon around 1400. See, for example, the Missal cited above and a Book of Hours (Paris, BN MS lat. 10527). The gold backgrounds with stippled rinceaux patterns are equally common in Avignon in this period.

23. See, for example, the borders of the frontispiece miniature of the Térence des Ducs reproduced in Meiss, op. cit. at note 11 above, fig. 210.

24. Paris, BN MS fr. 606. On this artist, see Meiss, op. cit. at note 11 above, pp. 8–12, 23–41. There has often been an attempt to attribute a Lombard origin to the master of the Épître d'Othéa (Jean Porcher, *L'enluminure française*, Paris, 1959, p. 56). Without going that far, Meiss suggested an artist who had studied Lombard illumination, particularly the famous *Tacuina sanitatis* of Paris and Vienna (op. cit., p. 40). It might explain why this artist has been put forward as the illustrator of MS fr. 616.

25. The style of the Egerton Master was first defined by Rosy Schilling in 'The Master of Egerton 1070 (Hours of René d'Anjou)', *Scriptorium* VIII, 1954, pp. 272–82. On this artist, see also Meiss, op. cit. at note 11 above, pp. 284–8 and figs. 334, 339, 400 for landscapes similar to those of fol. 26v of MS fr. 616.

26. E. Panofsky, *Early Netherlandish Painting*, Cambridge (Mass.), 1953, p. 51

Summary and Commentary
to the Hunting Book

by Wilhelm Schlag

Author's note

Hunting in this context, and throughout the book, denotes all methods of taking game employed at the time, i.e. by shooting with bow and crossbow, trapping, etc., and not merely chasing it on horseback with a pack of hounds. Where appropriate, technical terms have been used in the Commentary that occur in early English treatises such as *The Art of Hunting* by William Twici, *The Master of Game* by Edward, second Duke of York, or in Turbervile's *The Noble Art of Venerie or Hunting* (see Select Bibliography, p. 79).

The Hunting Book of Gaston Phébus

Prologue, fol. 13

INVOKING THE HOLY TRINITY, the Mother of God, and all the saints, Gaston, with the cognomen Phoebus, by the grace of God Count of Foix and Viscount of Béarn, declares that at all times he has taken particular pleasure in the practice of arms, love and hunting. As far as the first two pursuits are concerned, there will surely be greater masters than he, but in hunting Gaston Phébus will not be outdone — even though this may sound conceited! And so he is going to treat in this work all game that is hunted in his country, but will not therefore speak of lions, leopards, wild horses and buffaloes.

First, he wants to talk of the *'bestes doulces'*, the animals which graze and browse but do not prey and slay. In later chapters he will discuss the dogs that chase and catch game, and, finally, the manner in which an accomplished hunter should act and behave.

Gaston's purpose in writing his treatise was to show everybody who read it that hunting had many benefits. Firstly, that one could thereby escape the seven deadly sins, and secondly, that one might ride through the land on horseback with greater joy, courage and ease, and thus come to know it better. He who hunts avoids idleness, which is the beginning of vice. A true hunter cannot be idle and fall prey to bad thoughts. Consequently, he cannot do evil. If he wants to indulge in his passion on the following day his last thoughts in bed will be devoted to the coming hunt. In the morning he has to get up early and make with care the necessary preparations. From dawn until dusk there is always something to be done — the true hunter is thus ever on the move. When he has returned to his master's hall he has to take care of the horses and dogs and, last, of himself.

Gaston wants to prove that a hunter enjoys life more than other people. As he gets up early he savours the fresh morning air and delights in the song of the birds. And when the sun has risen it makes

the dew sparkle on twigs and grass. If he is able to 'harbour' locate in his lair) a 'warrantable hart' (a stag of an age to be hunted, as a rule at least five years) and, upon his report, his master and companions say: 'Yes, this is a warrantable stag. Let us hunt him', and the hounds are running well, then, when the hart has been taken and 'broken up' (disembowelled and disjointed), and the *curée* (the ceremony of giving the hounds their 'reward' on the hart's hide) has taken place, then the hunter experiences great joy and satisfaction. After his return to the manor he may accept the drink his master has offered him, and clean himself. And when he has wined and dined, and relished the cool evening air, he can lie down on his freshly made bed and spend the night healthily and free of bad dreams.

Hunters get more out of life, and when they pass away they enter Paradise. Also, they live longer since they are moderate in their consumption of food and drink. They move around much on foot and on horseback, thereby sweating out bad humours, and thus remain healthy.

In keeping with medieval tradition, the initial miniature of the Hunting Book depicts the author. He is enthroned in the centre of the composition. Gesturing majestically he is giving his huntsmen final instructions for the hunt which is about to begin.

Chapter 1, fol. 16:
Of the hart and its nature

The hart (or stag) is so well known as the favourite game of all huntsmen that Gaston does not deem it necessary to describe in detail this 'fleet, strong and cunning' animal. He mentions only those of its characteristics that are particularly important for the hunter and does so with an exactitude that demonstrates his rich experience and power of observation.

The red deer's mating season begins in September. The hart is 'at rut' for almost two months. During this period he is very irritable and a danger even to men. That is why people say: 'After the boar the leech (doctor), after the hart the bier'. In March harts shed their antlers and

thereafter begin to grow new, bigger ones. By their antlers one can tell their age.

With all his experience Gaston, in this chapter, uncritically repeats some medieval legends, e.g. that a hart may live a hundred years, or that his antlers, marrow and, particularly, the 'bone' within his heart had great healing powers. (The 'bone' found in the hearts of red deer and ibex is a cross-shaped or globular cartilage which is the result of the ossification of the tricuspid valve of the heart.)

The miniature shows four 'great old' stags in different postures, four hinds and three calves in a clearing. The trees and mountains against a lozenge-patterned background are kept small to provide sufficient space for the animals.

Chapter 2, fol. 19v: Of the reindeer and its nature

During his sojourn in Scandinavia, Gaston evidently had occasion to see, and perhaps also hunt, this 'rather peculiar' deer. His amazement at this cervine, that had already disappeared in Western Europe before the dawn of history, tempted him to exaggerate somewhat when describing it. Thus he asserts that its rack could boast of up to eighty points and could be bigger than the animal itself. The miniaturist tried to illustrate Gaston's assertion by giving the animal in the lower left corner enormous antlers, albeit of red-deer type. That holds true also of the other three bulls, except that the artist — according to his knowledge of the subject — tried to indicate the 'brow shovel', which is an essential part of the reindeer's antler.

This chapter, incidentally, was the cause of a strange error of natural science in the 18th century, which shows what weight the Hunting Book still had in that century. The great French naturalist Buffon, who was not aware of Gaston's Scandinavian adventure, came to believe — on the basis of the present chapter — that reindeer had still existed in the Pyrenees in the 14th century. He concluded that the forests of Gaul and Germany had once teemed with elk and reindeer but, as the forests were cleared and the land taken under the

plough, the climate became warmer and the animals, which preferred the cold migrated from the low lands to the high, snow-covered mountain ranges where they were still living in Gaston's time. This error persisted until the better informed Georges Cuvier called attention to Gaston's Scandinavian experience and thus put an end to the myth of the 'Pyrenean' reindeer.

Chapter 3, fol. 20: Of the buck and its nature

Gaston de Foix calls the fallow deer ('buck' in medieval English hunting parlance) *'bien diverse beste'*: he is smaller than a hart, but bigger than a roe-buck and his hair is lighter. His antlers are palmate and bear more tines than do a hart's. He has a longer tail and, considering his size, yields more venison. The fallow deer are fawned at the end of May. In their nature they resemble the hart but rut later in the year. When in heat the buck 'bellows' in a low tone, his voice rattling in his throat. He is not 'harboured' with a 'lymer' (see chapter 27), as is the hart, nor can one reliably judge his age and size by his 'fumes' (dung), which are determined rather by his footprints and by his antlers. When he is hunted he seeks the protection of his 'lodge' (or lair), and by circling tries to confuse the pack. Fallow deer prefer to live in herds, in high, dry country with valleys and small hills. Red and fallow deer do not keep company with each other.

The miniaturist tried to show the palmation of a mature buck's head, which Gaston says could not be properly described except in painting, but he neglected to show the long tail.

Chapter 4, fol. 21: Of the wild goat and its nature

According to the author, there are two kinds of wild goat: the *bouc* (ibex) and the *isard*, i.e. the Pyrenean chamois. Although he mistakenly thinks that these two species are related, in describing them he again proves a masterful observer. Thus he says of the

ibex that, to save its life, it performs wondrously long leaps from crag to crag: 'I saw an ibex jump ten feet high without killing or hurting itself. If they cannot break a jump from such a height with their legs they will do so with their horns.' Gaston's observation has recently been confirmed by films showing ibex negotiating a narrow gorge by zigzagging down from wall to wall, using their strong, springy horns as buffers.

The artist, who had probably only seen trophies of these animals, tried to depict five ibex and a chamois in a craggy landscape. The latter's typical, but excessively large, hooked horns are the only feature that distinguishes it from the ibex. One of these, balancing on its hind legs, is feeding on the leaves of a tree. This is the posture which ancient Greek and Roman artists, and their Byzantine successors, preferred when they wanted to depict domestic goats.

Chapter 5, fol. 23: Of the roe and its nature

'The roe is a good little beast and good to hunt for those who are able to do it, though there are few hunters who truly know its nature.' Despite this somewhat condescending statement Gaston errs when he says that the roebuck is at rut in October for about two weeks. Actually the roe's mating season lasts from the end of July to the middle of August. But the author may be forgiven: only in the 19th century was it discovered that the gestation of the roe begins in December after the fertilized egg has lain dormant for four and a half months. Gaston de Foix continues that the buck mates only with a single doe and stays with her until she is about to 'kid'. Then the doe separates from the buck to give birth 'far from thence, for the buck would kill the kids if he found them'. When they have been weaned and begun to feed on herbs and leaves, and can run away, the doe will rejoin the buck, and the two will stay together unless they are slain. Gaston surmises that the cause for such constancy is that commonly the doe has two kids at once, a male and a female. Because they have been kidded together they are instilled with the desire to live in pairs.

There is no definite season for hunting the roe. One can do so throughout the year but should spare the doe until her kids can survive without her. If chased, roe run well, and for longer than a great hart. They are also more cunning. When they have been 'dislodged' (roused) at the beginning of their flight, their 'targets' (rump patches) bristle and turn completely white (serving to alert other roe-deer).

Chapter 6, fol. 24v: Of the hare and its nature

Hunting the hare is good sport. One can practise it throughout the year, and at any time of the day, even after rain. 'It is a well fair thing' to seek and find a hare if the hounds are good and find it 'by mastery and careful questing', following the trail the hare has made when it went to its pasture during the night and returned to its 'seat' (or 'form'). The chase is fair also because the hare is cunning, will run for longer, and 'wind about' (follow an erratic line).

Hare live in 'droves' ('husks' or 'trips') of five or six. Each such group has its own abode. They will not suffer a strange hare to dwell in their district. According to the season they prefer different parts of the country: cornfields in April and May, when the grain is growing high, in vineyards when harvest time is approaching (i.e. their cover in the fields is removed), and in winter thick heather, shrubs and hedges, where they find protection from wind and rain. And when the sun is shining they like to expose themselves to its beams. For a hare will know the night before what the weather will be the following day, and tries to protect itself as best it can from evil weather.

Hare do not mate in any particular season. There is no time of the year when one will not find some of them in heat. The doe bears her 'kindles' (leverets) for two months. (This is incorrect: the rule is thirty to forty-two days.) Usually a doe will 'kindle' two leverets, but she may have up to six.

Hares are hunted with greyhounds, which hunt by sight, and with 'running hounds' (which follow the scent). They are also caught with different kinds of nets and snares.

Chapter 7, fol. 26v: Of the rabbit and its nature

The rabbit is a well-known animal. There are surely few people who have not seen one. The doe carries her young for thirty days. Immediately after she has kindled she must mate again, else she would eat her young. If one wishes to have good sport and keep them near their warrens one should hunt them twice or three times a week with spaniels, and have the area fenced in. When a buck is about to mate he beats the ground hard with his hind legs. Thus he excites himself before he mates.

One of the ways of hunting rabbits when they are in their warrens is with the aid of ferrets. Various other methods for hunting them will be discussed in other contexts.

The rabbit's meat is better and more wholesome than that of the hare, which is dry and *'melenconique'* (i.e. if eaten tends to produce melancholy).

Chapter 8, fol. 27v: Of the bear and its nature

When Gaston Phébus wrote the Hunting Book, bears were still frequent in the Pyrenees. This explains why he devotes so much space to this animal. According to Gaston, there are two kinds of bears, distinct only in size, but not in nature. The bigger ones are also stronger. All bears have strong bodies but their heads are vulnerable — a whack will stun or even kill them.

When, after the mating season in December, a she-bear is pregnant, she will 'hole up' until she has given birth. The male will also hibernate, and for forty days neither feed nor drink. On the fortieth day he will leave his hole to test the weather. If it is fair he thinks that winter has not yet come, and will return to his hole for another forty days. But if it is wintry he considers that spring cannot be far off and will stay in the open.

The she-bear will give birth, in March, to two young at most. For one day the new-born cubs lie as if dead, but their mother will warm them with her hot breath, and lick them into life. She will nurse them

for one month, and then feed them with pre-masticated food.

Since bears are omnivorous they also kill livestock, particularly in winter when food is scarce. They usually flee when they are hunted but attack unhesitatingly if they have been wounded. With their powerful forelegs and sharp teeth they can easily kill an improvident hunter. If one wants to kill a bear with the spear one should charge at it with a companion. The bear will attack the hunter who strikes it first. The other can then drive his weapon home.

With the exception of his paws a bear's meat is not very tasty, but from its fat, one can prepare excellent ointments against gout, and even a tonic for the nerves.

The artist depicted young and adult, black and brown bears in various postures. We may assume that he had live models: bears were kept in princely menageries as well as in 'bear gardens', for the spectacle of bearbaiting; they were also tamed, particularly by gypsies, for dancing at fairs. The two animals on the left embracing each other are probably intended to illustrate in decorous fashion Gaston's statement that bears mate *'aguise dôme et de femme,'* i.e. *more humano.*

Chapter 9, fol. 29v: Of the wild boar and its nature

The wild boar is the world's 'best-armed beast' and capable of killing any man or animal at a single stroke with its sharp tusks. He can do so more quickly than a leopard or a lion. That is why hunting the boar is so dangerous. 'I have seen', Gaston says, 'how some have slit a man from his knee up to his breast … and I myself have often been knocked over with my horse by a boar, and the horse has been killed.'

Wild boar eat all manner of fruit and produce, and when these are wanting dig deeply into the ground for the roots of ferns and other plants, which they can 'wind' with their marvellous sense of smell. But they also feed upon vermin and carrion and 'other foul things'.

They have four tusks. The two in the upper jaw, the *'grès'* (whetstones), serve no other purpose than to sharpen the 'arms' in the lower jaw, which they do by rubbing against them.

When a boar is 'reared' (roused) by hunters, he is reluctant to leave his lair, and will first hark and wind. If he senses danger where he wants to go, he will return to cover. But once started he will run well and, if pressed hard, he will charge. This valiant beast will not wail when wounded. Boars and sows will begin to mate around St Andrew's Day (30 November) and be in heat for three weeks. The sow will take her 'farrows' (piglets) with her until she has 'farrowed' twice; then she will chase away those of the first litter. When sows are provoked they will run at men, dogs and other beasts just as boars do. And if they have brought down a man they will work away at him longer than a boar does. But they cannot kill like a boar because they do not have such tusks, although they will sometimes do much harm by biting.

Boars and sows like to 'go to soil' (wallow). When they rub off the caked mud against trees they often mark these with their tusks.

Chapter 10, fol. 31v: Of the wolf and of its nature

This animal, feared and consequently much hated and maligned, offered Gaston material for an especially long chapter. In it he reiterates some of the old myths more readily than he does when commenting upon other animals. Thus he reports that a female in heat will lead a pack of wolves for six or eight days but not permit them to 'line' her (mate with her). They will follow her eagerly without meat, drink and sleep until they are exhausted and are overcome by fatigue. Then she will claw with her foot and wake the one who seems to have exerted himself most for her love. The two will go a long way thence and the bitch will let the wolf line her. When the other wolves have awoken they will follow in her track, and if they find the pair still together they will slay him. Whence the proverb: *'Loup ne vit oncques son pere'*. (No wolf has ever known its father.)

Wolves commonly hunt by night. They live on all manner of flesh and carrion. Their bite is poisonous on account of the toads and other vermin that they devour. There are some, called werewolves, that eat

children and men. Once they have tasted human flesh they will eat no other. There are two reasons why they attack men: one is that they are unable to carry off their prey when they are too old and lose their teeth and their strength. The other is that they have become inured to the taste of human flesh on battle-fields or in places of execution. They will also follow armies and, in winter, droves of cattle coming down from mountain pastures so to feed on the carrion of perished horses and livestock.

Sometimes wolves go mad, and once they have bitten a man he will seldom recover. When they are full or sick they feed on grasses as dogs do to purge themselves. They can go without meat for six days or more. If a wolf should come upon a sheep-pen, and is not chased off, he will kill the entire flock before he begins to eat any.

The wolf is very wily and cunning. When fleeing he will always try to save enough strength and breath to enhance his flight, if need be all day. He is hunted with hounds and greyhounds, caught with nets and snares, in pits, dead falls and bow-traps, killed with poisoned meat, and in many other ways (see chapters 55, 64 and 67–71). But a wolf can never be tamed, though he be taken ever so young.

In illustrating this chapter the artist tried to make the wolves look fierce and dangerous. One is carrying off a lamb he has killed, another a squealing farrow. One is devouring a goat, another a lamb. The bitch in the middle is nursing two whelps.

Chapter 11, fol. 34v: Of the fox and its nature

Like the wolf the fox is malicious and cunning. Hunting him is good sport because the hounds will follow him closely, and easily 'carry' his scent because he 'stinks mightily'. When he is hunted he will try to hold to 'covert' (a covert being a shelter for wild animals, usually a dense wood or thicket), and when he sees that he cannot last he will 'go to ground' in the nearest 'earth' (or hole). Then he may be dug out, provided the ground is not rocky. When he is too hard pressed in open country he will, as a last resort, void himself so that the hounds busy themselves with his excrements

and give the fox respite. He does not cry when he is killed and defends himself with all his might.

The fox lives on vermin, all carrion and other foul things, but he loves best hens, capons, ducks and geese, and smaller birds if he can get them, nor does he scorn butterflies and grasshoppers. Foxes do great harm in warrens of rabbits and of hares. Some hunt like wolves, others seek their prey only in villages. They are so cunning and subtle that neither men nor dogs can thwart them. They commonly dwell in earths, in hedges, and in coverts or ditches near towns and villages the easier to find fowl and other prey.

The artist endeavoured to stress the fox's rapacious nature. Some foxes are preying on a hare, a cock and a goose respectively. In the foreground a fox, hidden in the grass, is stalking two geese, only one of which appears to be aware of the imminent danger.

Chapter 12, fol. 35v: Of the badger and of its nature

To Gaston this common animal is not fair game, as it can only flee a short distance. The hounds will quickly bring it to bay, and the hunter has only then to kill it.

The badger dwells underground. When he leaves his burrow he will not walk far thence. Like the fox he is an omnivore. But by day he does not venture as far as the fox because he cannot flee. He spends most of his life asleep. Like a vixen, the sow will farrow once a year in her burrow. At bay a badger will defend himself resolutely — better than a fox. Like a fox's bite his is also venomous. Because he sleeps so much a badger puts on a lot of fat. From this one can prepare salubrious salves. The badger's flesh is not edible — as little as that of the fox or the wolf.

Chapter 13, fol. 36: Of the cat and its nature

In this chapter Gaston means to deal, of course, with the wild or feral cat, of which he is able to distinguish several kinds. Some are as big as leopards. One calls these *'loups cerviers'* (from Latin *lupus cervarius*, i.e. wolf that attacks harts) or *'chaz loups'* (cat-wolves). This, Gaston says, is wrong. One would do better to call them *'chaz lyepars'* (cat-leopards), because they resemble a leopard more than any other beast, even if they are the size of a wolf. A greyhound would sooner cope with a wolf than with a cat-leopard for it has claws like a leopard and bites hard. (What Gaston describes here is, of course, the lynx, whose South-European subspecies, *felis pardina*, still occurs in Gaston's old hunting grounds.) It is seldom hunted because it does not have much stamina and is quickly brought to bay, or runs up a tree. They mate and bear their young like other cats, save that they have but two kittens at once.

The artist did not heed this statement: the cat in the foreground is nursing three kittens. Nor has he given his 'lynx' its characteristic tufted ears and stubby tail, but he has denied one of the cat-leopards its spots.

Chapter 14, fol. 37: Of the otter and its nature

The otter lives on fish, and dwells near rivers, fishponds and pools, under the roots of trees. Otters swim on the surface of water or dive, and therefore no fish can escape them unless it be too big. Such skill makes them a terrible nuisance: a couple of otters can easily empty a great pond of fish. That is why they are hunted. One can do so with special 'otter hounds', or with snares, nets and other contraptions. Their bite is venomous, and they will gamely defend themselves against the hounds. When they are caught in snares or nets, and the hunters do not get to them at once, they will cut the cords with their sharp teeth and escape.

Otters have webbed feet, and for heels they have little lumps on the soles of their feet. An otter will not remain long in one place

because it will either have caught all the fish there or, by its presence, have scared them off. Therefore, in search of prey, it will hunt upstream and downstream for a mile or two.

Chapter 15, fol. 37v:
Of the different kinds of dogs, and of their habits

Now that Gaston has told about the 'beasts of venery', he will speak of the hounds which hunt and take them. First of their noble qualities, which in some hounds are so great and so marvellous that one can hardly believe it — unless one is an experienced hunter! For a hound is the noblest and most reasonable beast that God has created. He loves his master loyally and unconditionally. He is clever and learns quickly, is steadfast and good. He has a good memory, is sensitive, zealous, valiant, fleet and keen-sighted. He is obedient and, like a human being, is capable of learning everything he is taught. Dogs give us much joy. They have so many excellent qualities that there hardly exists a man who will not use them. Their courage is such that a dog will defend his master's house and property at the risk of his life. Gaston substantiates this eulogy with two touching legends, in which the loyalty and valour of hunting dogs unmask the murderers of their masters.

The bitch is in heat for eleven to fifteen days twice a year, but not at any definite time. She is 'in whelp' for nine or more weeks. The whelps are born blind. They open their eyes after nine days, and start to 'lap' (eat) when they are one month old, but need their dam's (mother's) care for another month. Then they should be fed with bread-crumbs in boiled goat's and cow's milk, particularly in the morning. And at night, which is colder than the day, they should be fed with bread-crumbs in a broth enriched with morsels of meat. In this way one may nourish them until they are half a year old. Then they will have lost their milk-teeth, and should be taught gradually to eat bread and lap water because a dog that is fed only rich broth and tit-bits after he has got his permanent teeth is only too often of

no use. Also their breath is better if they have only ever eaten bread and water.

There is little point in having a bitch lined while she is great with whelps or while her whelps suck. Bitches not used for breeding should be spayed, for a spayed bitch will last longer as a good hunting dog than two together that have not been spayed.

The greatest shortcoming of hounds is that they seldom grow older than twelve years. Since one must not let a hound run before he has become at least one year old that means that they can hunt for eleven years at most.

Chapter 16, fol. 40v: Of the sicknesses of hounds and of their cure

In this long chapter Gaston describes the symptoms of various canine diseases, and their appropriate remedies.

Madness is the gravest sickness. Gaston states that there are nine kinds of rabies, but then only mentions seven. Dogs suffering from the most dangerous kind will aimlessly run around and bite every man and beast they encounter. Dogs that have 'la rage courante' (or 'running madness') will not make indiscriminate attacks — they will only attack other hounds. Gaston goes on to describe 'la rage mue' ('dumb rage') and then 'la rage cheante' ('falling madness'), when dogs cannot walk straight but will fall now on the one side, now on the other. Another madness is called 'rage efflanchee' because the animals afflicted by it are so emaciated that their flanks seem to touch. When they have 'la rage endormie' they lie about all the time and will not eat. And when suffering from 'la rage de teste' their heads and eyes will become swollen. These seven kinds are all fatal. (Actually they are not separate kinds of madness but different stages of the same disease.)

Men or beasts that have been bitten by mad dogs must be treated without delay. There are diverse cures: one can, for example, wade into the sea and let the breakers roll over one's head nine times. Or one can pluck the feathers surrounding the 'vent' (anus) of an old

cock and set the vent upon the wound. Stroking the cock's neck and shoulders will cause it to suck the venom from the bite. People aver — but Gaston does not bear them out — that if the hound was mad the cock will swell and die, while he that was bitten by the hound shall be healed. If the cock does not die it shows that the hound is not mad.

Gaston mentions other similarly grotesque and more or less magical remedies, not only for rabies but also for less serious canine maladies: for the four kinds of mange, the 'nail' (or *pterygium*: a fleshy mass of hypertrophied conjunctiva, usually at the inner side of the eyeball and covering part of the cornea, impairing vision), for infections of the ears and of the mouth, for fractures, dislocations and sprains, constipation, etc. But this chapter also contains much sound advice, based on long experience. If, for instance, hounds have hurt their feet running in 'evil' country, among thorns and briars, one should wash their feet with sheep's tallow boiled in wine. So that they may not break their claws running on hard ground one should cut a little off the end of the claws with pincers before the hounds go hunting.

Illustrating this chapter the artist shows several 'kennelmen' under the supervision of a master 'berner' ministering to dogs of various breeds.

Chapter 17, fol. 45v: Of alaunts and their nature

Gaston calls '*alant*' a dog that was used chiefly for hunting bears, wild boars and wolves. Their name derives from the strong, ferocious war dogs which the *Alani*, a nomadic pastoral people originally occupying the steppe region north-east of the Black Sea, had with them when, along with the Vandals and the Suebi, they invaded Gaul in 406 A.D.

Gaston distinguishes three kinds: the '*alant gentil*' resembles a greyhound but has a more massive and shorter head. When he seizes his prey he will not lose his hold. Therefore he is the best hound to use for hunting all manner of beast. But he is also more foolish than

other hounds for he will run at oxen and sheep and all other beasts, even at men and other hounds.

The *'alant vautre'* is a bit smaller but heavier, also has a big head, large 'flews' (chaps) and big ears. But these alaunts are ponderous and ugly so that it does not mean a great loss if they are slain by a boar or a bear.

The *'alanz de boucherie'* are kept by butchers to help them drive livestock from the countryside to town. It costs little to keep them as they are content to eat offal from the butcher's row. Also they guard their master's house, and are good for chasing bears and boars together with greyhounds 'at the tryst' (i.e. towards the stand where the hunter is awaiting the game he wishes to shoot with the bow or crossbow). Also, when a boar is at bay in a thicket, and the 'running hounds' (see chapter 19) will not make him come out, such mastiffs will run at him and rouse him.

Chapter 18, fol. 46v: Of greyhounds and their nature

In the Middle Ages the greyhound was highly esteemed. Since he was considered the noblest breed he was, and is to this day, an important heraldic symbol. Gaston says that there are good and bad greyhounds. The goodness of a greyhound comes of stout heart and of the good nature of his sire and dam. In order to develop their proclivity to hunt one should run young greyhounds in the company of proven hounds, and should let them partake with these in the *'curée'* (see chapter 41) of the kind of game they are to hunt.

After a very detailed and colourful description of its physical traits, Gaston writes: 'A good greyhound should go so fast that, if well slipped (i.e. unleashed at the right moment) he should overtake any beast and seize it where he can without delay. He must be well-behaved and without falsehood, follow his master and obey him, be gentle, neat, lively and playful, and kindly towards all manner of folk save to the wild beast to which he should be fierce, savage and audacious'.

Chapter 19, fol. 47v: Of running hounds and of their nature

Running hounds, or 'raches', hunt in packs and follow the game at a distance, not by sight — as do greyhounds — but by scent. Gaston classifies them according to their properties. One kind, the best, he calls '*chien baut*' (or hart hound). These hounds are lively, fast, 'speak' (give tongue) well, and will chase their prey unerringly to the end. Another kind are the '*cerfs baus muz*'. They run mute while following the 'line' (trail) of a hart and will give tongue only if, after a 'change' made by the hart, they have 'hit' his scent again. The '*cerfs baus restifz*' come to a halt when the hart is making 'ruses' (i.e. trying to deceive and thus shake off those 'questing' him by, for example, turning on his tracks) and will wait for the hunters to lead them onto the right trail.

Gaston ranks these above all other hounds. They have qualities which no other hunting dog possesses. The pleasure that greyhounds and other breeds give to the hunter is short-lived because these either take their prey quickly, or soon give up. But a '*chien couran*' will untiringly and with true mastery hunt all day, and it is a great joy to hear them 'talk in their own language and berate the game they want to take'.

Chapter 20, fol. 50: Of spaniels and their nature

It is difficult to ascertain from this miniature to which modern breed the dogs shown correspond. Gaston calls them '*chienz doysel*' (bird-dogs), or '*espaignolz*' (spaniels), 'for their kind comes from Spain, notwithstanding that there are many in other countries'. They are excellent 'flushers' and will 'put up' all sorts of birds, and 'start' other small game. Their speciality is the partridge and the quail — the favourite quarry of falconers. (Although firearms were already used during Gaston's lifetime for military purposes these were totally unsuitable for shooting birds 'on the wing'. This became possible only in the 17th century with the introduction of the quickly igniting flintlock and the snaphaunce.

Hitting a bird in flight with an arrow or crossbow-bolt was such an extraordinary feat that it was sometimes recorded in annals, such as Emperor Maximilian's I's *Weißkunig*. This left the arts of falconry and hawking as the only 'sporting' methods — which netting and snaring were not — of 'bagging' wild fowl.)

According to Gaston the shortcomings of the spaniel are that they are quarrelsome and undisciplined and that they bark too much. If one lets them run with a pack of other hounds they will 'lead them about and make them overshoot and fail. These dogs have so many other faults', Gaston concludes, 'that had I not the goshawk, the falcon, or the sparrow hawk on my fist, I would never have any'.

Chapter 21, fol. 51: Of the mastiff and its nature

The mastiff's first task and purpose is to guard his master's beasts and house. These dogs do so with all their strength, but they are not a noble breed. There are some, however, that will chase all manner of game. Yet it is not in their nature to range or circle, and thus bring game before a shooter (armed with bow or crossbow). Cross-breeding them with raches (see chapter 19) sometimes produces good hounds, particularly for those who want to fill their larders. Crossing them with alaunts (see chapter 17) or greyhounds will make hounds good for hunting boars, bears and wolves. Crossing than with 'bird-dogs' (see preceding chapter) will also result in good hounds, but Gaston does not wish to dwell on this subject 'for there is no great mastery nor great profit in the hunting that these hounds engage in'.

Chapter 22, fol. 51v: How one should teach those one wishes to make into good hunters

The education of a huntsman-to-be should begin when he is seven years old. Gaston counters those who say that this is too tender an age to put a child to work with hounds by stating that the

qualities with which nature has endowed a human being change and diminish with advancing age. One cannot ignore that nowadays (i.e. when Gaston wrote his book) a boy of seven is capable of knowing better what he likes, and of retaining more of what he has learnt, than was a twelve-year-old when Gaston was young. Therefore his education must commence early. It takes a lifetime to master a craft perfectly. That is why one says: '*Ce que on apprent en denteure, on veult tenir en sa vieillesse*'. (What a man learns in his youth he will hold best in his old age.)

The apprentice needs a good master, who loves hounds and has a thorough knowledge of them, and who will punish the boy if he does not obey. First, the master should teach the boy the names of the hounds in the kennel so that he will know them by their looks and by their names. Next he must learn to clean out the kennel every morning, and to put fresh water before the hounds twice a day, in the morning and in the evening. Then he should be taught to turn over the hounds' litters every three days, and once a week to empty the kennel and renew the straw. The hounds' pallets should be located one foot above the floor of the kennel so that the moisture of the earth will not endanger their health.

The miniature shows three apprentices reading, and learning by heart, the names of the hounds written on long parchments.

Chapter 23, fol. 52v: Of the kennel for the hounds

The kennel should be ten fathoms long and five wide if it is to hold many dogs (one French fathom was approximately two metres). It should have two doors, one in front and one at the rear. Adjoining the kennel should be a green, exposed to the sun from morning to evening. This meadow should be enclosed with a paling or with a wall of earth or stone. The door at the rear should always be open so that the hounds can run out to romp.

In the kennel there should be up to six stakes, wrapped about with straw, for the hounds to urinate against. A gutter or two should drain off the urine and any water. The kennel should be on ground level

but have a loft so that it might be warmer in winter and cooler in summer.

The apprentice must be with the hounds night and day so as to be able to keep them from fighting. A fireplace should warm the dogs when it is cold, or when they get wet in the rain or from crossing rivers.

The boy must also learn to make couples (join together two dog-collars, forming a "Y" with the leash) and leashes of horsehair. These will last longer than those made of cordage or wool.

Chapter 24, fol. 53: How one should let the hounds romp

Gaston also wants to teach the boy to let the hounds romp twice a day, in the morning and in the evening, provided that the sun is up, especially in winter. One should let them run and play long in the sun, on a fair meadow, and comb every hound, one after the other, and afterwards rub them down with straw. And then he should lead them to a place where grass is as tender as young corn, and have them feed on such wholesome herbs. This will heal and purge them.

Chapter 25, fol. 53v: How one makes sundry snares and nets

When broaching this subject Gaston was evidently aware of the fact that sometimes a picture says more than a thousand words. Thus he contents himself with cursorily mentioning in this chapter various nets, gins and snares for catching big and small game. In seventeen later chapters he deals with those contrivances and their application in detail. Much wider use was made of them in Continental Europe than in Britain, where the art of venery on horseback and with packs of hounds had been dominant since the Norman Conquest. Trapping was treated with disdain. Edward, second Duke of York (1373–1415) remarks in the second chapter of his Master of Game, the greater part of which he based on

Gaston de Foix's work: 'Men slay hares with greyhounds and with running hounds by strength, as in England, but elsewhere they slay them also with pockets, and with purse nets, and with small nets, with hare pipes (a kind of 'tunnel' net), and with long nets, and with small cords (snares) …. But truly I trow no good hunter would slay them so for any good'.

The miniature illustrates the production not only of various nets and snares but also of the basic material, namely cord, by means of a ropemaker's spinning wheel.

Chapter 26, fol. 54: How one should call to the hounds and blow the horn

In the relationship of a hunter to his hounds, the hunter's voice figures importantly. Gaston de Foix considers it essential that aspiring hunters be taught 'to call the hounds, to scold or laud them … in short, learn to speak to them in the many languages which I cannot all name for there are too many of these, according to the regions in which they are used. One also employs different terms with regard to the beasts pursued'.

The success of a hunt also depends on the transmission of information and orders, sometimes over a long distance, with the aid of horns. As H. Dryden explains in his commentary on *The Art of Hunting* by William Twici, huntsman to King Edward the Second, most of the ancient writers on hunting give directions for blowing the horn and 'hollaing', and some give the notes for calls. But both notes and words differ in different works. As the hunting horn of the fourteenth century had only one note, the differences of the blowings expressed by syllables mean different duration of that note. Thus they were expressed in minims, crotchets and quavers on the same line. Gaston teaches that one who has harboured a warrantable hart, and wants to inform and assemble his companions 'questing' elsewhere, should 'wind' (blow) two long 'moots'. Three long moots were blown when the hounds were 'slipped' (unleashed) and the hart was 'unharboured' (dislodged). When the hart was in sight, a long

moot and several short ones were blown. The 'mort', one long moot and many short ones, was to be winded at the death of a stag. According to Gaston the signal to return to the master's hall was a long moot followed by two short ones and, after a brief pause, three further minims.

The Adelphoe Master illustrated this chapter with one of his best compositions: under the guidance of Gaston de Foix, whose exalted position is indicated by his greater-than-life size and his richly embroidered cloak, three hunting pages practise blowing their horns while another three are hollaing.

Chapter 27, fol. 55: How the hounds should be laid on

The miniature shows the master instructing a berner (the man in charge of the hounds). Following the lymerer (or harbourer) at some distance he is to lead the couples to the spot where the lymerer with the aid of his lymer (from French 'limier', tracking hound) 'in liam' (from Latin 'ad ligaminem,' on the leash) has harboured (located) the game. To unharbour the hart he should slip the best hounds first, then uncouple the others. Directing the chase he must hold the pack together, and follow it until the hart is taken.

Gaston de Foix repeats in this context that twice a day the hounds must have the opportunity to romp and run. Otherwise they will lose their condition, just like people, game and falcons that are idle. The future berner must also learn to feed the hounds properly. They should be neither too lean nor overfed. If the chase went over hard or stony ground the hounds' legs should be bathed in salt water. A mangy hound should be isolated. All this and much else the boy should learn during the seven years of his apprenticeship.

Chapter 28, fol. 56v:
How one should lead one's groom in quest and teach him to
know a warrantable hart by his trace

To become a true huntsman the boy must learn to recognize by its footprints the manner of game, its sex, age and physical condition. With regard to red deer one should, for the benefit of the apprentice, first press into soft and also into hard ground the cleaves (the two parts of the cloven hoof) of a great hart, of a young one, and of a hind. The master should use these imprints to explain the differences between deer's 'slots' (or traces). Their traces will be deep if the deer are running. A great old hart leaves a blunt print with a wide talon (heel), but it is difficult to distinguish the slot of a hind from that of a young stag. Although the latter invariably has a bigger heel and makes deeper marks with his 'ergots' (dew-claws) his cleaves are narrow and pointed, like those of a hind. But a hind with fawn will place her hind feet outside the line of traces her fore feet are making. An old hart walks more equally, and generally places the points of his hind feet in the heels of his fore feet. His cleaves are less hollow because the 'esponde' (the edge of the claws round the hollow of the sole) is more worn, while the espondes of hinds and young stags are as a rule sharp. But if an old stag harbours in damp and mossy country his espondes will not be worn down as much as if he had lived on rocky or stony ground. Consequently, his sole will also be hollow. The larger the prints of his fore feet in comparison with his hind feet the older the stag.

The artist has depicted a lymerer dressed in the traditional green of the Continental huntsman, with his horn attached to a 'baldric' (a belt slung across the body to support a sword or bugle). He is leading the lymer on the long liam, which is attached to the hound's collar by a swivel. The mounted master supervises the exercise.

Chapter 29, fol. 57v:
How to know a great hart by his fumes

The shape and consistency of the 'fumes' (from French *fumés*, droppings, excrements) of a hart are also 'tokens' important for deciding whether or not he is chaseable. When, during the time from April to the middle of June, the fumes are flat and thick, like cow dung, they were dropped by a warrantable hart. This is the case also if, from the middle of June to the middle of August, the fumes are 'wreathed and well soft'. If, during midsummer, fumes are found that are big and black and long, with blunted ends, and heavy and dry without slime, it is a token that they too were dropped by a warrantable hart. When the fumes are faint, light and slimy, or pointed at one or both ends, these are signs that the stag's antlers have fewer than ten tines, and thus the stag is not chaseable. From the end of August onwards the fumes are not a reliable token because they crumble on account of the rut.

The miniature shows a harbourer holding out to his master the fumes he has found with the aid of his lymer.

Chapter 30, fol. 58v:
How to know a great hart by the fraying-post

If a tree against which a hart has 'frayed' (rubbed off the 'velvet' from his antlers in late summer) is so thick that he could not bend it, and the hart has frayed the bark away high above the ground, and broken and twisted thereby good-sized branches, then these tokens were made by a great hart with a high and well-troched head (a 'troche' being a cluster of three or more tines at the summit of the beam forming the cup or crown). Sometimes even a warrantable stag will fray against small trees, but he will not do so continuously. A young stag will never fray against a thick tree.

The apprentice must also learn to know a great hart by his lair. If the huntsman finds one that is long, wide and well trodden, with the

grass pressed down, then a great and heavy stag has made it. Moving through a dense wood a hart that has a high head (i.e. with long beams) with a wide spread will break and entangle twigs high up in the trees.

Gaston also wants to teach the boy the proper hunting parlance, and to this end mentions a long list of terms, many of which are still valid today in the French art of *'grande et petite vénerie'*.

Chapter 31, fol. 61v:
How a hunter should go in quest by sight

The day before a hunt the lymerer has to harbour a chaseable hart. To this end he goes, early in the morning, and holding his lymer on the leash, to the area where his master wants to hunt. After having 'dropped' the hound so as not to alarm any game, he should first try to find a chaseable hart which is 'pasturing'. If he has succeeded he must wait until the hart 'harbours' (i.e. retreats to his lair). He should then mark the spot where the hart has entered the covert with a 'blemish' (twig, 'plashed down' with the thick end pointing in the direction the hart has taken), and — always moving up-wind — try to find the hart's lair. After he has done so he will fetch his lymer to let him scent the hart's traces. (This is done so that on the next day, before the beginning of the actual hunt, the lymer can find the right hart and 'unharbour', rouse or start him.)

The miniature shows a lymerer who has climbed a tree to observe two warrantable harts browsing in a clearing. He has tied his lymer to the tree. The hounds' alert expression indicates that he has winded the deer.

Chapter 32, fol. 62v: How a huntsman should go in quest between the plains and the wood

One may go questing also in cornfields, in vineyards and in other places besides the wood where the deer go to pasture. The lymerer must go out very early in the morning, but it should be sufficiently light for him to see, and judge, the tokens a hart might have made. If he finds anything that pleases him he should mark it with a blemish (see chapter 31).

Chapter 33, fol. 63: How a huntsman should go in quest in the coppice and the young wood

If the lymerer went questing by sight in the morning in vain, he should resume the quest with his lymer in broad daylight, when all the deer have returned to their lairs, for peradventure a hart will sometimes have entered the wood before the lymerer has come to quest for him.

Chapter 34, fol. 63v: How a huntsmen should go in quest in thick coverts

In dense woods the lymerer should quest in the full light of day, because sometimes harts are so cunning that they pasture in their lairs, and do not go to the fields nor to coppices, especially when they have heard hounds running in the forest. But the lymer must under no circumstances give tongue, neither during the quest in the morning nor by high noon, when all beasts are in their lairs. Else he would make them void (leave) the covert. If the lymer has found a promising token the lymerer should hold him short and lead the hound behind him until he is able to harbour the hart. He should then lay down his blemishes.

Chapter 35, fol. 64 How a huntsman should quest in the deep forest

One may quest also among high trees and in clearings, especially when it has rained the night before and in the morning, and the traces are well defined. When their antlers are still tender, and could be injured in dense woods, the harts like to stay in the high forest. If the lymerer has found the traces of a great hart he should cast round the forest (make a 'ringwalk') to find the hart's 'entry'. When he has found it, and has made sure that the hart has not left his lair again, he should mark the entry with a blemish, and leave to make his report to the master.

Gaston de Foix concludes this chapter remarking that what he has said so far about the quest is valid only for the time from Easter to the end of August. Once the rut has set in other rules apply.

Chapter 36, fol. 65: How a huntsman shall go in quest to hear the harts bell

During the rut one can locate and judge a hart by ear. When belling (or roaring) a great old hart will have a deeper and harsher voice than a young one. Some will bolk, and rattle in the throat. This too is a sign of a warrantable hart. To locate such a hart the huntsman should go to the forest before daybreak, and, ever listening, approach a likely quarry against the wind. During the rut the harts chase the hinds, and seldom remain in one place — as they do at other times. Since the huntsman cannot expect to find later in the day the hart that he has harboured at daybreak, he should commence the chase at once and uncouple the first 'harde' (couples of hounds tied together; there used to be two hardes to each relay, and not more than eight hounds in every harde).

Chapter 37, fol. 66: How to go in quest of the wild boar

The wild boar should be quested at the beginning of the hunting season for wild boars, which is Holyrood Day (14 September). At that time there are still remnants of corn and other crops in the fields. The hunter should seek not only there, but also in vineyards and orchards. When the crops have been harvested entirely he should quest in woods where oaks and beech-trees grow. When acorns and beech-nuts have become scarce he should look where boars have rooted, wormed and ferned (fed on roots, grubs and ferns). He should also look for their 'wallows' (mudholes where wild boar refresh themselves). If the hunter has discovered good signs near a coppice or dense wood he should 'draw' (i.e. search) it as wild boar will 'couch' (bed down) in thick coverts during the daytime. If he has found a boar he should boldly run against it. As a rule this is sooner possible with a wild boar than with other game as the fierce boar will hold his ground. Sometimes, however, the huntsman will encounter a boar that will not let him approach and retreat into dense covert. In this case the hunter should not pursue the beast alone but mark where the boar has couched, and report to the 'gathering'.

Chapter 38, fol. 67:
How the gathering should be made both in winter and summer

On the night before the hunt the lord or the master of game will have the huntsmen, their helpers, the grooms and the pages come before him and he will assign to them their 'quests' in a certain place, separating one from the other so that they should not get in each other's way. The spot where the gathering is to take place should be near the various quests, in a lush green glade, with a clear well or beside a brook. And it is called gathering because all the huntsmen and hounds will gather there. A hearty meal should be laid on. Before the company begins to eat, the lymerers will

report to the lord what they have found during their ringwalks. If they have found any they will also lay the fumes (see chapter 29) before the lord. He or the master of game will then decide which hart should be hunted, where the relays (as a rule two hardes of four couples of hounds each) should be posted and any 'sewels' hung. (Sewels were long cords to which rags or feathers had been tied. They were strung from tree to tree, about two feet from the ground, to scare deer and prevent them from leaving the covert where they had been harboured.) After the repast the lord and the others intending to chase the quarry on horseback will mount their steeds and ride to the place where the hunt is to begin.

The miniature shows the lord and two master huntsmen discussing a lymerer's report. He has just placed the fumes of a great hart on the table, and is still holding in his left hand his hunting horn, in which he has brought the fumes to the gathering. The berners, grooms and pages are grouped around the cloths which have been spread out on the ground. The hounds are waiting near a well, in which jugs and a bottle are cooling. The saddled horses are kept ready in a paddock.

Chapter 39, fol. 68:
How the hart should be moved and hunted

The lymerer who has haboured the hart goes to the covert, keeping his lymer behind him on a short leash. As soon as he has arrived at the blemish with which he had marked the hart's 'entry', he takes the hound to the front and waits until the lymer has winded the hart's scent. Following the hound he will gradually give him more leash, himself looking for traces and other tokens, and constantly speaking softly to the dog. If the lymer has 'overshot' (lost the hart's line) the 'unharbourer' should stop and let him seek in all directions. When the lymer has found the right track again his valet will follow him, laying down blemishes for the 'finders' to follow with a harde of '*parfytieres*,' the most experienced and reliable hounds.

When the hart has been unharboured, and the lymerer has found his 'ligging' (or lair) he should lay his cheek or the back of his hand on the spot. If it still feels warm then the hart has just left it. The lymerer is then to follow his track from the lair and, when he has sighted the hart, by voice or horn signal to the finders to slip the hounds. He himself will closely follow the chase with his lymer watching out for the signs of ruses that a hard-pressed hart might use to escape. When the hart has become tired he will stand at bay (face the barking hounds), and be taken with the sword or, if he has 'gone to soil' (is standing in water), with an arrow or crossbow-bolt.

Chapter 40, fol. 70: How to undo and break up a hart

When the hart has been killed, and the 'mort' has been blown, he is 'undone' (cut open). He is then 'fleaned' (skinned) and finally broken up or 'brittled' (cut up). This ritual was performed according to carefully observed rules, which Gaston describes in great detail. In the miniature he is shown supervising this ceremony. The hide on the hart's head was not flayed because it was used at the 'curée' (see following chapter).

Chapter 41, fol. 72:
How the hounds should be given their reward

The ceremony of giving the hounds their 'reward' was called 'curée' because it was given to them on the hart's hide (in French 'cuir' from Latin 'corium').

A huntsman would first present the severed head of the hart to the lymer, and let him bay, bite and tug at it, all the time speaking to the hound and praising him. Other grooms would cut up the venison and throw the pieces into the hart's blood, which had been collected in his hide pegged down with the hair side facing up. The hounds were restrained until the master's 'tally ho' signalled the beginning of their meal. Halfway through the curée the hounds were recalled by

the master with the cry *'appelle, appelle'*. He then threw the hart's guts to them and let them fight for this reward, which had been laid aside when the hart was being dressed. This was done to teach the hounds to rally round the master upon his command when they were hunting and on a 'stynt', i.e. had lost the line. Gaston de Foix states that it is better to make the *curée* where the hart has been taken than after the return to the hall. This could tempt the hounds to leave the hunt and return to the place where they expect to receive their reward.

Chapter 42, fol. 73: How to hunt the wild boar

The lymerer should quest for and 'move' (i.e. dislodge) the boar in the same way as he does when a hart is to be hunted. When hunting the boar in winter the gathering should likewise behave as if they were hunting a hart in summer (see chapter 38). But they should wear grey, and not green.

At the place where the huntsmen assemble four fires should be made: one for the gentlemen, one for the valets, one for cooking, and one for the hounds and their berners.

Chapter 43, fol. 73v:
How a wild boar should be broken up

First, before the beast stiffens, one should open its snout and keep it open with a stick. Then its head is severed. The hide covering its legs is loosened and pierced. Through the holes sticks are put connecting, respectively, the fore legs and the hind legs. Under the sticks, and between the legs, a pole is pushed and with it the boar is held over a fire to singe its hide. The hide is then beaten and thoroughly wiped to remove any remaining bristles. The carcass is then broken up according to the routine which Gaston describes in detail. Suffice it to say that the boar's innards were thrown into a fire to be prepared for the hounds, and that its blood was collected in a vessel for the *'fouaille'*, the equivalent of the *curée*

(see chapter 41). Gaston continues that the *fouaille* is cooked because raw it tastes too strong. Also, in winter, it is good for the hounds to get warm food into their stomachs.

'If the boy', Gaston finally states, 'has learned well everything I have said so far, loves his *métier*, is diligent and clever, and also has good sense, then he will become a good berner and hunter.'

Chapter 44, fol. 75v: Of the tasks of a good hunter

When the page has reached the age of twenty, and has gained sufficient experience with the hounds, he may be made into a true hunter. He should have at least two horses, and when questing should be accompanied by a harbourer leading the lymer. When the hound has winded a hart he should dismount, carefully examine the hart's tokens, and make a ringwalk. After he has harboured the stag he should slip the hounds to start it. By listening to the 'music' of the hounds (i.e. their baying) he will know how the chase is progressing. If the hounds have lost the line or have scattered he is to assemble the pack again and put them on the right trail. If he is certain that he is pursuing the right hart he should holla for the other huntsmen, or call them to join him by sounding his horn. He should follow the hunt on horseback, always seeing to it that the hounds stay together and on the right line. If it appears advisable he should post relays of two or three couples each with their berners along the trail the hart is likely to take, and with the aid of these relays chase the hart, if needs be the whole day long, until it is taken.

The pages, berners and huntsmen should have their lymers with them day and night. Thus the hounds will stay clean and are less likely to become mangy, and master and hound can become better acquainted with each other. The hunter should begin to train his lymer when the hound is one year old. A stag in a deer-park or a tame deer at the lord's hall offers excellent opportunities to teach the young hound to follow fresh and, better still, old tracks because the hound prefers to pick up a fresh scent. One should also lay a 'drag' with the

severed head of a hart, put the hound on this artificial trail, and praise and pet it when it has found the head. By proffering the head to the hound, and shaking it before its face one can rouse its hunting passion. The more opportunity a hound is given to quest the better a lymer it will become.

When the huntsman has returned to the hall he may briefly refresh himself and then take care of the horses, and see to the hounds in the kennel. Only after he has done his chores and reported to the master may he partake of a meal. And the master should invite him to his table because the huntsman has done his duty.

Chapter 45, fol. 77: How the hart should be hunted and taken

At the beginning of this long chapter Gaston de Foix describes a hunter's garments and equipment: leggings of thick leather as protection against prickles and thorns, a dress of green cloth in summer, horn, sword and knife. He should have at his disposal three horses, and when riding through coverts hold in his gloved fist a rod to protect his face against the backlash of branches and twigs. It also serves to discipline the horse, the pages and the hounds.

After the relays have been posted, and the hart has been unharboured, the mounted hunters attempt to keep the quarry moving on trails or in more open coverts that are passable for riders. They are to keep in touch with each other by hollaing and blowing their horns. A warrantable stag will try to escape by 'doubling' and by other ruses. If the hounds are on a stynt (see chapter 41) and have scattered, the field should be halted and the pack rallied and put on the right track again. All tokens the hart has made should be marked with blemishes. The tired hart will also 'go to soil' (refresh itself in water). If it has done so one should 'quarter' (investigate) the surrounding area to see where it has left the water, and resume the hunt at that spot. If it has entered running water one should search downstream as the hart will let himself be carried by the current.

When finally the hart has become exhausted it will stand at bay. If its antlers are still tender and 'in velvet' one can let the hounds bay

at it until the entire pack has assembled. But if its antlers are hard and frayed the hart might kill some hounds. In this case it should be dispatched at once with the sword or with an arrow or bolt.

In describing the difficulties of the hunt Gaston stresses time and again the paramount role of the hounds.

Chapter 46, fol. 85: How to hunt the reindeer

One should not quest for this deer in dense coverts, like those in which wild boar would couch, but in more open country, where the pack can hunt by sight. Depending on the terrain one can also stretch nets and plash down hedges (see chapter 60). The reindeer is a heavy animal, with a big head and lots of fat. That is why it is soon brought to bay. Since hunting this beast does not require much mastery Gaston does not wish to say more about it, the less so as he has talked of its nature in a previous chapter (chapter 2).

Chapter 47, fol. 85v: How the buck should be hunted

If the hunter wants to hunt a buck (i.e. a fallow deer) he should do so in the same way Gaston has suggested with regard to the reindeer, namely with four or at most six of his best hounds. When they have winded where the deer has moved during the night, or pastured in the morning, one should not excite them too much. When the hounds have 'dislodged' the buck the hunter should dismount and, observing the tokens, keep the hounds on the right track. He must hunt the buck like the hart but be mindful that it resorts to its ruses longer than the latter.

Chapter 48, fol. 86:
How to hunt and take the ibex and the chamois

If one wants to hunt these beasts, one must block all their escape routes for about a week with nets and hedges. On the eve of the hunt the hunters must climb to the regions where the ibex and chamois have their bedding grounds, and spend the night in cabins. In the morning, as soon as the quarry has been located, the herd is surrounded by shooters equipped with crossbows. Without betraying their presence they should take their stands at some distance from the animals at vantage points, on crags and ridges. When the hounds have been slipped they will drive the beasts to these 'trysts'.

The miniature shows hunters with their hounds approaching chamois and ibexes. The latter bear horns only remotely resembling those of the Pyrenean ibex (*capra pyrenaica*), which in Gaston's days was abundant also on the French side of this mountain range. On the left, a berner has slipped a hound and is about to uncouple another. The only shooter shown is yet observing the game. He has shouldered his heavy weapon with a bow composed of layers of horn, wood and sinew, and is wearing a belt of thick leather to which a spanning hook is attached. To span his crossbow he would hold it firmly to the ground by the 'stirrup', bend down, place the hook on the cord, and, by straightening his back and legs, pull the cord up to the 'nut', the catch serving also as a release. Another method was to hook the cord to the belt and with the foot in the stirrup push downwards. This method is illustrated on folio 116r.

Chapter 49, fol. 87: How to hunt the roebuck

If one wants to hunt a roebuck one does not have to quest for him with a lymer. One has only to go with one's company in the morning to an area where one can hunt by sight. He who sees a roebuck first should mark the spot with a blemish and then inform the gathering. The hounds should be fed before the hunt because

a roebuck has great endurance, and the chase may take long. If one cannot find a buck in the morning one should look for one in hilly country, with valleys and ravines. But one also encounters it in flat country, provided it can find there sufficient pasture and cover. The hounds should not be slipped where the roebuck has been discovered but at some distance from there so that the hounds may void themselves before moving the buck. When the hunter has come to the blemish he should assemble the hounds, speak nicely to them and rouse their passion. Then he should 'lay them on' (put them on the scent). When the hounds have had this experience several times they will connect their master's words with the game they are to hunt, and pursue it with great zeal.

The roebuck is more cunning than the hart. It is difficult to follow its track. Only experienced hounds will not be fooled by his ruses.

Although the hunt of a roebuck in many respects resembles that of a hart it often demands more perseverance. If it has been unsuccessful one should resume it the following morning. If the buck was very tired it will soon 'bed' after the hunt has been stopped.

Gaston stresses in this chapter the importance of the bond joining master and hounds. Thus, it is bad if, during the absence of the master on account of war or sickness, his hounds hunt with, and for, someone else. The true hunter should love and cherish his hounds if he wants to enjoy them.

Chapter 50, fol. 89v: How to hunt and slay the hare

The hare can be hunted throughout the year. In summer it can be hunted from early morning to prime (6 o'clock). Then one should feed the hounds, and let them drink and rest in a shady place. From early afternoon, when the midday heat has abated and the hare leave their forms, one can chase them until nightfall. During the time from April to September, when the nights are short, one ought to seek the hares in the early morning where corn is growing. If the hunter has found a spot where a hare has fed he should let the hounds thoroughly wind it, because when pasturing a hare

leaves more scent than on dusty and well-trodden lanes when it is returning to its form. If the hounds are 'at fault' (i.e. have lost the scent) one should circle the spot. By questing on both sides of a lane the hunter might find the spot where a hare in flight, or returning to its form, has left the path. The hare is a wily animal and when hard-pressed will 'squat' (lie flat in a furrow or other hollow, trying to make itself indiscernible). The hunt can also draw blank when livestock 'foil' (obliterate) the hare's scent, or when greyhounds, which hunt by sight, are chasing the hare so far ahead of the slower 'running hounds', which hunt by scent, that the latter lose the line.

During the summer the hunter has to keep in mind that he cannot proceed in the evening as he can in the morning: the heat will quickly dissipate the scent of such a small animal. For the hounds to be able to pick up their scent late in the day, the hunter should look for hare in cool, shady places. In winter, however, he can quest for them the whole day long. Particularly when it is cold and cloudy the hare's scent lingers. If the hounds appear uncertain, and are too long in starting a hare, the hunter can assist them by beating bushes and trees.

After a hare has been slain the hunter should place it on the ground before the hounds but check them with his rod, and let them briefly bay at it. He should then reward the hounds with the hare's heart, kidneys and tongue, and with pieces of bread soaked in its blood. Under no circumstances must he let them have its flesh: it is indigestible and would make them vomit.

Chapter 51, fol. 92: How to hunt and catch the rabbit

To catch rabbits one needs a few 'flushers', like spaniels, to drive into their burrows those that have escaped the hounds. Then one should cover the entrances to the burrows (or buries) with as many purse nets as are available, and block the others save one. Into this one drops a muzzled ferret. (An unmuzzled one might kill a rabbit, feast on it, lie up, i.e. fall asleep, on its full stomach,

and leave the burrow only after a long time.) In trying to escape the deadly enemy the rabbits will bolt out of the holes and become enmeshed in the nets. In open country one can surround the burrow with long nets, or place purse nets and snares at holes in hedgerows along the rabbit runs.

If no ferret is available one can cause the rabbits to bolt by smoking them out with a powder composed of orpiment (yellow arsenic), sulphur and myrrh. Little bags of parchment filled with this mixture are put into a hole and lighted.

The artist has illustrated these operations in a single miniature. At the top left, a big fire has been lighted at an entrance hole, while at the bottom a groom is putting a bag with the orpiment into a hole. At the top right, a muzzled ferret is about to be dropped. A spaniel is chasing two rabbits, while another is dispatching a third one. A rabbit has become enmeshed in one of the three purse nets shown in the centre, and a groom carries off two dead rabbits hanging from his stick by their hindlegs bound together. Near him two holes are visible that have been stopped with short sticks.

Chapter 52, fol. 93: How to hunt and slay bears

If one wants to hunt a bear it is best to quest for it with a lymer. If none is available one can only try one's luck. In keeping with what Gaston de Foix has said before about the bear's nature and his feeding habits, the hunter should quest where the beast is most likely to be feeding: in the fields, when the corn and grasses are ripening, in the vineyards when the grapes are maturing, in forests where acorns and beechmast abound, and, according to season, in other suitable places. A bear is harboured and hunted quite like the wild boar. To slay the beast quickly one must have a pack of heavy running hounds and strong greyhounds. They will either soon bring the bear to bay or worry it so much that it flees. If it kills a dog when at bay the infuriated pack will not rest until they have killed it. When taking on such a formidable opponent the hunter should be accompanied by grooms armed

with bows and crossbows. A single man is no match for a bear. At least two, better still several hunters armed with heavy spears might cope with it. The beast is particularly dangerous when it has been wounded. That is why the very first thrust with the spear should be fatal. Mounted hunters should try to keep the bear at a distance with the lance or spear but never try to slay it with the sword, as one can do with the wild boar. Nets, snares and traps may also be used to capture bears.

One cannot judge a bear by his dung: when it gorges itself it voids itself copiously; when times are meagre not at all. The footprints of a male are rounder and larger than those of a she-bear.

Chapter 53, fol. 94:
How to hunt and slay the wild boar

When hunting a boar one should not at first deploy the entire pack as such a hunt often lasts a long time, and one must expect that hounds will be killed and wounded. One should therefore have a reserve ready, as well as two or three relays.

The mounted hunter should follow his hounds closely, with the sword drawn because it is fit to slay the boar with the cold steel. But this is not always possible. If the boar is charging, and one is unable to 'hamstring' it (by severing the cord-like tendons at the back of its hind legs), or the hounds cannot hold it, the hunter should not use his sword but — if he has one — hurl his spear at the beast. This too has to be done with caution. If he has missed and the spear is stuck in the ground, and the hunter cannot curb his mount in time, the horse may impale itself. Gaston saw not only horses get killed in this way but also huntsmen. That is why one should turn the horse to the right immediately after the throw because a (right-handed) hunter will hurl his spear in front of himself or slightly to the left but never to the right. Also, when a hunter has dismounted to kill a boar seized by hounds it is safer to do so with the spear than with the sword. When a boar has been brought to bay one should approach it without hollaing or blowing the horn. If the beast is at bay in a light covert

one may ride at it with the spear or sword. If it is in dense cover such an attack is too risky, and the hunter should provoke the boar to charge and thus expose itself.

Chapter 54, fol. 95: How a wild boar should be dispatched

When a boar is attacking one should ride against it — not at a gallop but at a trot on a short rein. If the hunter wants to slay the beast with his spear he should stand in the stirrup-irons and thrust down with all his strength. The stirrup-leather should be short. This makes riding easier for the hunter and is less tiring for the horse. He can shift his weight and turn around better, and it facilitates riding uphill. Some thrust at the boar with the sword held straight down (i.e. with the thumb on top). Others hold the sword so that the fist is positioned in front of the armpit as if they were couching a lance. These are bad positions as one cannot put all one's strength into the thrust. If the thrust is not executed right it can mean great bodily harm or even death for the hunter because a boar knows how to use his tusks. If one dares attack a boar in his den one should do so with a 'barred' spear, i.e. one that is equipped with a crossbar below the head, or 'winged', to prevent the weapon from entering too deep, thus enabling the hunter to keep out of range of the boar's deadly tusks. For the same reason one should grip the shaft in the middle and not near the head. If the boar is attacking one must not couch the spear but wield it with both fists. But if the hunter has struck one should couch the spear and with all one's might press against the boar. If the beast is stronger than the hunter, the latter should change from one side to the other but not for a moment relax his hold, and keep pushing until God or men come to his aid.

If the dogs are holding the boar one can slay it without great danger. If the hunter is mounted he can also do so without the aid of a pack as the attack of the boar will be directed chiefly against the horse. If the hunter wants to use his sword, and the boar charges from the front, he should ride against it at a trot, with the reins held short.

The blade of the sword should be about four feet long and blunt from the middle to the guard lest it cut the leg when used in close action. One must try to strike the boar in front and to the right of the horse. If it does not attack the hunter should attempt to hamstring the boar and then deliver the *coup de grâce* from behind into its heart. After a successful thrust one should not try to hold off the boar with the sword but withdraw it and ride off.

Wild boar can also be caught with nets, in pitfalls and with other contraptions, and be slain with bow and crossbow.

Chapter 55, fol. 96v: How to hunt and slay the wolf

To hunt wolves one has first to 'bait' (or lure) them. To this end one must kill a horse, a cow or another big animal near a thicket in a large, deep forest where greyhounds can run well. The severed limbs of the animal are carried by four mounted grooms to places located at some distance at the four points of the compass. After they have reached their destinations they are to tie the limbs to the tails of their horses. Laying a circuitous 'drag' they must then ride back to the carcass. If, during the night, wolves hit the drag-line they will follow it to the bait and gorge themselves on it. At first light, moving against the wind, a groom should see if wolves have accepted the bait, and, if so, have remained in the vicinity. He must also quest on the paths leading into the thicket. If he has a lymer that is keen on wolves he should also draw (circle) around the thicket. If wolves are hidden in it the hound will show it. But as a rule wolves are too cautious to remain in the vicinity of the place where they have fed. Only young, inexperienced ones do so. To increase the wolves' greed one should leave only little of the drag in the carrion place but rather put there a hobbled, sick or weak but live animal. The wolves will soon have finished the rest of the bait, but their appetite will have been whetted and they will kill the live bait and stay with it. If they should not have accepted the bait for several nights running one should exchange the bait, e.g. a horse for a cow, an ass or a sheep, or vice versa. If

the presence of wolves has been confirmed one should try to keep them in the vicinity. One can, for example, hang the bait in trees, beyond the wolves' reach, and leave only bones on the ground. About one hour before dawn one should put the bait back and bring the hounds to the spot whence the beasts came during the preceding nights. The wolves, which during the night had not been able to get at the bait, will now greedily begin to feed. Since they are late they will be surprised by the sunrise, and withdraw into the near thicket. This covert must then be surrounded by hunters and peasants — who readily participated in hunting the beast that decimated their herds — to prevent the wolves from breaking. After the master has arrived he will ride to the carrion place with his lymer and some of the best greyhounds. After the lymer has picked up the wolves' scent the first hardes are slipped. When the wolves have been moved and, pursued by the hounds, are leaving the thicket, the master should closely follow the pack and encourage the hounds with hunting cries and loud blasts on his horn. After a wolf has been slain one should let the hounds bite and tear it, then undo it and fill its abdomen with pieces of meat and cheese as a reward for the pack.

Chapter 56, fol. 99v:
How one should hunt and slay the fox

For foxes one should look in the environs of towns, villages and hamlets, in thickets and dense underwood, in hedgerows, gorse and briers. They like to lurk in or near such places in the hope of catching fowl and lambs, or in order to rummage in the refuse. In vineyards, where rabbits and hare live, one can find them too. If one has found an 'earth' (i.e. a fox's underground home), one should block the entrances with faggots and the like on the day before the hunt, or during the night. If one has not found all the 'pipes' (holes) and the fox has gone to ground, one can catch it by covering some holes with purse nets, and stop the others save one, in which sulphur and saltpetre are then burnt. Fleeing from the

fumes the fox will become enmeshed in one of the nets. If one wants to kill it one has only to stop out the entire earth.

The fox can be hunted throughout the year, but the time from January to March is best. The trees have shed their leaves, the woods are light and the fox and the pack chasing it can be seen better than during other times. Also the earths can be more easily found, and the foxes' pelts are fuller. After the earth has been stopped out so that the fox cannot go to ground, and the greyhounds with their valets have been posted to 'hold up' the covert (i.e. prevent the foxes from leaving it), the hunt should be started with about a third of the hounds. It is not advisable to slip all the hounds right away since they might make a change (i.e. chase another quarry) and be already tired by the time the fox bolts. Only when it has done so should the rest of the pack be slipped.

After the fox has been slain the hounds should be rewarded in the same way as after a successful wolf hunt.

Chapter 57, fol. 100v:
How to hunt and slay the badger

First one has to find the badger's earth and stop it out with purse nets during a clear night, preferably just before midnight, when the badgers are abroad. In the morning the hunters should return with their hounds, and with sticks strike against hedgerows and fences in the environs of the earth. When badgers hear this and the baying of the hounds, they will try to go to ground and will become enmeshed in the nets covering the entrance holes to the earth. If the hounds have brought a badger to bay before it can reach its earth one will have good sport because the badger will defend itself as tenaciously as a wild boar. Gaston admits, however, that hunting a badger demands neither great mastery nor experience as it will not last long when fleeing.

The miniature shows details that are not covered by Gaston's text: in the background a hunter is smoking out an earth, while the two peasants on the right are trying to dig out a badger.

Chapter 58, fol. 101:
How to hunt and slay the wild cat

There is little sense in questing for wild cats. One has to depend on chance. Sometimes one encounters them when looking for fox, or hare or other game. If the cat is being chased by hounds it will climb a tree, and can be brought down with the bow or crossbow.

Occasionally one also meets with a lynx. Hunting it is good sport as it has great powers of endurance and, when at bay, will hold its ground resolutely. To slay it one has to deploy one's entire pack, but also has to support the hounds with grooms armed with spears and bows or crossbows.

The miniature shows, in the background, a treed wild cat, and, in the foreground, a lynx badly wounded by a spear, beset by the pack. Although Gaston stated, in chapter 13, that the lynx has a stubby tail, the artist, who had most likely never seen a lynx, and was probably also influenced by Gaston's remark that the lynx resembled a leopard, has given it a long tail.

Chapter 59, fol. 101v: How to hunt and slay the otter

Gaston says that hunting an otter in the water is great sport. One needs lymers that have been especially trained for this purpose. First four valets, two on each bank, are to search up and down the river where one wishes to hunt. If they find 'spraints' (excrements) and 'seals' (foot-prints) of an otter, a lymer should be laid on his 'drag' (the trail of scent left by an otter, by which it is traced to its holt or couch, i.e. lair, where it lies up by day or for which it makes when pursued). The quest may take lymerers over quite some distance because the otter will go, or swim, a long distance in search of prey. They mainly travel downriver for the current will carry the scent of fish to them.

After a successful quest the valets will make their report to the master. The hounds are slipped at some distance from the spot where the lymer has hit the otter's drag. When they have picked up the scent

they should follow the drag along the banks, searching under over-hanging trees and roots for the otter's holt, just above water level. The hunters should position themselves up- and downriver with their tridents and spears on platforms overlooking the water, or in fords. When they see the otter swimming under water within reach they should try to spear it. If they have missed they should quickly run to another spot where they might be able to try again. If the otter leaves the river, or stays on the bank, it is left to the dogs to catch it.

In big rivers, in lakes and fish-ponds one should stretch a weighted net from bank to bank. It should be held by hand so that the valets can feel it when an otter has become entangled and the net with the animal be pulled out.

Chapter 60, fol. 103:
How hedges should be laid for catching all manner of game

This chapter introduces the fourth part of Gaston's treatise. Having explained how game is hunted *'a force'*, he will now describe how one can catch it *'par maistrise'*, i.e. by cunning and skill.

The author treats this topic with less zeal than he does the hunt. Employing traps and other contraptions evidently appears to him less gentlemanly. What is more, these methods carry with them the danger of reducing the game population too much.

With regard to the hart, the use of hedges is permissible only if a hunter is too old or too slow for the chase. One should lay the hedges during Holy Week, when the leaves are beginning to sprout from the trees. To catch red deer they should be at least one fathom (2 metres) high. They are made by 'plashing,' i.e. by bending down stems, half cut through and interweaving them with each other. In this entanglement of stems, branches and twigs, which will sprout in the next spring and form a dense fence, gaps about two yards wide should be left. In these openings snares should be hung and attached to heavy stakes. If a deer becomes ensnared but nevertheless succeeds in tearing out the stakes, it will have to drag them and will not get very far. One can also hang nets in the openings. They should be coloured green.

In this chapter Gaston also describes the production of nets, their sizes, and the tools used for hanging them.

Chapter 61, fol. 105v: How to capture wild boar and other beasts in pitfalls

To make these simple and, since time immemorial, widely-used traps, one should dig a round or square hole into which the game would tumble and from which it would not be able to get out. Gaston states that it should be three fathoms (six metres) deep, with the bottom wider than the mouth so that the captured beast cannot escape by climbing up the walls. The mouth should be screened with branches or long-stemmed grass. Long hurdles, arranged so that the pit is in their centre, like the vane spindle of a windmill, are to guide the game — in this case a wild boar — to the hole. In the miniature, three valets have hidden behind a hurdle. Now that the boar is between them and the pit they are prodding it into the trap.

Chapter 62, fol. 106v: How to slay bears and other beasts with speartraps

If one has discovered that for several nights game has fed in orchards or vineyards, one can set a speartrap at the track that the beast used to follow. First he should attach, at a right angle, a shaft about one metre in length armed with a sharp broad head to the thin end of an elastic pole. The thick end of the pole should be firmly anchored between two stout stakes, as shown. Unbent, the pole with the short spear must project horizontally across the track according to the height of the beast. To set the trap the pole is bent sideways and held in this position by a cord tied to its thin end. The cord is stretched across the track with its other end pegged to a release. If an animal touches the cord the pole is released, whips forward and the spear at the end pierces the animal's flanks.

Chapter 63, fol. 107:
How to catch wolves and other beasts with a see-saw snare

As the miniature shows, this trap consists of a snare attached to the thin end of a pivoting beam whose other, heavier, end acts as a counterweight. To set the trap the thin end has to be pulled down, and held down, by a cord with a release (not shown in the miniature). The trap is installed in the middle of a passage that the animal cannot avoid on account of the hurdles on both sides. When it becomes ensnared the wolf or other beast will release the beam and be jerked upwards.

Chapter 64, fol. 107v: How to capture wild boar and other beasts feeding in fields and orchards

If one has noticed that for several nights game has fed on apples in an orchard, or on sheaves in a cornfield, one should prepare a feeding place with corn or apples and surround it with hurdles or stones piled up to a height of about one ell (*c.* one metre). If the beast wants to get at the feed it has to jump over these obstacles. After the game has taken the bait for three or four nights one should dig a pitfall in the middle of the feeding place, near the spot where the animal is landing on its feet after it has jumped over the hurdle or the stone wall.

Chapter 65, fol. 108: How to slay wild boar feeding on mast

If there are acorns and beech nuts in a forest one can count on wild boar to have found such mast by nightfall. The hunter should then with his entire pack and at least six companions, each of whom should lead two or three hounds, cautiously approach the place against the wind. One of the hounds should be slipped. As it will quest upwind it will soon have found the 'sounder' (herd of wild boar) and bay at them. As soon as the huntsmen have heard the

baying they are to uncouple the hounds and run after them with their spears, but without hollaing or making any other noise. After they have reached the spot where the pack has brought the boars to bay they will usually find that the hounds have already taken hold of two or three of the beasts.

Chapter 66, fol. 108v:
How to capture wolves in pitfalls with the aid of a drag

If the hunter knows a forest where there are many wolves he should drag carrion over different routes to a spot where he wishes to take them. There he should dig a pit, drop the carrion into it, and in the cover screening its mouth leave an opening with the approximate diameter of a wolf's head. When a wolf, following the scent of the drag, has reached the pit it will investigate and thereby fall into it. If the hunter does not wish to slay it he should pin the wolf down with a long-shafted two-pronged fork, and have a companion fetter it.

Chapter 67, fol. 109: How to slay wolves with needle traps

To do so one needs a number of needles pointed at both ends. Two each of these are tied together crosswise with horsehair. They are then twisted so that they will under tension lie parallel to each other. In this shape, and to maintain their tension, they are hidden in pieces of meat. These pieces are then dropped by mounted horseman along an artificial track laid by them by dragging carrion tied to the horses' tails. The wolves that are following the drag will find the pieces of meat, and, since these are small, will gulp them down unchewed. After the meat has been digested the needles will become cruciform once more and pierce the beast's bowels.

The miniature shows two grooms preparing the bait. The recourse to this cruel method is to be explained by a largely pastoral population's hatred for the beast that ravaged its herds.

Chapter 68, fol. 110:
How to capture wolves in a cage trap

One can capture wolves without harming them. To this end one should build two circular fences of dense wickerwork, one, with a smaller diameter, within the other so that only a narrow run separates the two concentric fences. In the outer one a door is installed that opens only to the inside. Then a drag is laid to the trap, and a kid or lamb is placed in the inner circle. When a wolf, lured by the plaintive bleating of the bait, has entered the run he must follow it. As the run is too narrow to turn around it the wolf will run against the door and close it. And since the fence is too high for him to jump he is unharmed but effectively caught.

Wolves thus or otherwise captured (see chapter 66) were sometimes used to train hounds for the hunt, or for baiting.

Chapter 69, fol. 110v:
How to capture wolves in a jaw trap

First, one has to fence in a suitable piece of ground. After having laid a drag to this enclosure one should place the trap in the only access to it. The miniature shows the trap as two heavy pivoted boards fitted with iron teeth. The wolf is supposed to get caught between these jaws. But the artist evidently had no clear idea as to how the trap worked. In reality the jaws — like the slopes of an inverted and very low-ridged roof — were pointing down when the trap had been set in a shallow pit, not up as erroneously shown in the miniature. Each jaw was held up, in the closed position, by a springy wooden rod. If a wolf stepped onto the camouflaged boards they would at first yield to the pressure but immediately close again and grip its leg.

Chapter 70, fol. 111:
How to capture wolves by lying in wait

First, one should kill some livestock wherever the wolves have been located. Then one should lay drags leading to that spot. If wolves have accepted the bait one lets them gorge themselves throughout the night. During the second night one should hang the bait in a tree. During the third night one should return the bait to the carrion place. A stone's throw away and upwind three long nets are then placed. Hunters should hide at each end of the two nets forming the wings, and, at a greater distance from the nets, also in the centre, between the other hunters. They should have the wind in their faces. When the wolves are returning to the bait they will get between it and the hunters. These should then jump up and hollaing loudly drive the wolves into the nets.

Chapter 71, fol. 111v:
How to shoot game with the bow and the crossbow

The bows should be of boxwood or yew, and twenty hands long (approximately two metres). The string on the braced bow should be within a hand's length from the middle of the grip. The bowstrings should be made of silk, for this material is more elastic and durable than hemp or flax. When stalking one should carry the bow at the ready, with a nocked arrow, and partly drawn so as not to alarm the game by too sudden and ample a motion. Therefore the bow should not be too stiff. The arrows should be eight hands long (c. 80 cm). The double-edged and barbed head should be five fingers long and four broad.

To camouflage himself the hunter should be dressed in green. When shooting at a moving target from the side one has to lead it. When with companions one has to take care not to follow 'across the line' of shooters nor to shoot where one cannot see distinctly.

If game has been wounded it must be tracked with a lymer.

Chapter 72, fol. 113v: How to prepare an ambush

For this one needs two mounted huntsmen, dressed in green, and with their heads and faces camouflaged with leaves. The horses should follow each other so closely that the muzzle of the one in the rear will touch the tail of the one in front. When game has been located the master should have as many shooters as can find cover at the horses' flanks walk beside them. Then, always moving against the wind, he should post the shooters one by one, well covered, behind trees so that they will be standing about a stone's throw from each other. This done, the master and the other mounted huntsmen should slowly ride round the herd, drawing ever closer but without alarming the animals. Thus can the riders bring the game before the shooters. The latter should have spanned their crossbows before leaving the cover by the horses. Their bows and crossbows should be painted green. At a safe distance two lymers should be kept ready to be slipped as soon as a beast has been hit.

Chapter 73, fol. 114:
How to shoot game by approaching it with a cart

For the approach one should use a cart camouflaged with branches and twigs. The shooter and the groom riding the draught horse should also be camouflaged and dressed in green. The cart should roll on spoked wheels with iron rims. These make more noise than the solid wheels of a farm cart and will thus arouse the curiosity of the game, which is accustomed rather to farm vehicles. Thus the shooter can get within range.

Chapter 74, fol. 114v: Another way to post shooters

A single rider is to give cover to the shooter. When the two have come sufficiently close to the game, the shooter will stop, while the mounted hunter is riding on. The game will be watching the rider allowing the shooter time to aim carefully and shoot.

The miniature shows the master pointing a shooter's head towards a hart. Another hunter is spanning his crossbow with the aid of a belt-hook. He is holding the bolt, that he has taken from his quiver, with his teeth. A third one is putting a bolt on the spanned crossbow, which he is pointing upwards to avoid hurting someone if the cord should get released by accident. (For a description of the methods of spanning a crossbow, see chapter 48.)

Chapter 75, fol. 115: How to stalk in the forest

If one wishes to slay game in a forest one should stalk on foot, together with other crossbow shooters. It is best to do so when it is a bit breezy, and when it is raining or drizzling, because in such weather the game will move about. If a hunter has discovered game he should always stalk it moving upwind and taking cover behind trees. If one of the feeding deer throws up its head he should freeze. Thus he should try to get within range. If he has hit a beast he should whistle for the bloodhounds to be slipped.

Chapter 76, fol. 115v:
How to shoot game with the aid of a stalking cow

In depicting the use of such a contraption the artist did not follow the text, in which Gaston describes a screen with a bovine silhouette (*'une toile qui semble a un buef'*) which the shooter carries before him and rams into the ground before shooting. The artist shows another type, the dummy of a horse in which two helpers are hidden. Today, such dummies can sometimes be seen in circuses.

Chapter 77, fol. 116: How to shoot wild boar

If the hunter knows a forest where there is much mast he should go there with a few crossbow shooters and some good hounds. After a teaser (see chapter 65) has been unleashed the shooters should follow it noiselessly. When they hear it baying they must try to get into range. If a boar has been hit all the hounds should be slipped. If the beast is couching in a thicket which is so dense that the hunters cannot penetrate it nor see the boar to give it the coup de grâce, they should surround the thicket and have a hound dislodge the boar or cause it to attack so that they can see and shoot it.

If they should have missed they must follow the boar quietly, with one of them holding the hounds on the leash. The boar will soon be at bay. If not, and the boar is wounded, the hunters should continue the quest until nightfall. If they cannot find a hut near the spot where the boar was last located they should spend the night in the open, as every hunter worth his salt should have with him a hatchet and flint, steel and tinder to make a fire. He should also have bread and wine because one never knows what might happen during a hunt.

Chapter 78, fol. 117: How to shoot boar in their wallows

To do so one should quest in woods and thickets, near brooks, waterholes, bogs and other wet places, for the wallows of wild boars. When one has found such a place one should, a stone's throw from it, build up a small mound of earth, or construct a platform where the boar move from the mast to the wallow. Two hours before dawn the shooter should position himself upon the mound or the platform with his crossbow spanned and wait until it has grown light. If there are other wallows in the vicinity they should be watched by companions. They too should stand on mounds or platforms, with their faces against the wind, because a boar or other game can test only the breezes blowing low over the ground. Also the beasts can be better seen and shot at from an elevation.

Again the artist has disregarded the text: the hunter, who is about to shoot, is not standing on a hillock or platform, and the boar are not wallowing in a mudhole but bathing in a pond.

Chapter 79, fol. 117v: How to shoot red deer and wild boar returning from pasturing or mast to their lairs

Starting at their lairs one should first see where the beasts move to feed and where they enter the coverts again after having fed. When they have found these places the hunters should, two hours before daybreak, position themselves behind trees between the covert and the pasture or mast. They can then shoot at the beasts as these are passing them.

Chapter 80, fol. 118:
How to shoot hare with the bow or the crossbow

One can shoot hare when they are squaring in their forms or in furrows, or when they are pasturing.

In the miniature the master, who from horseback has a better field of vision than the two valets on foot, has just directed the attention of the one who is dressed in blue to a hare. The two shooters are using wooden bolts with heavy foreparts. This kind of bolt was meant to kill or stun small game without destroying its flesh, fur or feathers. In case of a miss the bolt did not enter the ground or, when shot at roosting fowl or a treed marten and the like, did not get stuck in the wood and so could be easily recovered.

Chapter 81, fol. 118v: How to snare or net hare

Gaston opens this chapter with the statement that one can catch hare with all sorts of cords but that he should like to see these around the necks of those who so use them. When hare are leaving

the covert to pasture, or are returning to the covert, they always follow the same paths. The rascals who want to catch them place their snares of thin cord on these trails. One can also hang long nets where paths or roads are crossing. When men have taken up positions at such places one hour before dawn, and the moon is full, they will soon see hare returning to cover. After they have passed the hidden men and are near the nets the men will beat the ground with sticks and rods. The hare, trying to escape, will then surely rush into the nets.

Chapter 82, fol. 119: Another method to catch hare in nets

Two hours before daybreak one should string nets between fields where hare like to pasture at the edge of their covert. Two grooms are then to draw over the field and towards the covert a long rope to which little bells have been tied. Their tinkling will drive the hare into the nets.

Chapter 83, fol. 119v: How to bag hare in purse nets

If hare pasture in an enclosed field, vineyard or orchard, one should find out where they slip through the fence and cover the opening with a purse net. The enclosure should be kept under observation. When a hare is approaching one should at first let it pass and then chase it into the net.

The miniature does not follow the text. According to the picture one would first let hounds into the enclosure, and hang the net only after the hare has entered it. The animal would consequently be caught trying to get out.

Chapter 84, fol. 120: How to slay hare at the tryst

In the afternoon two or three hunters should hide themselves with their hounds about one fathom (two metres) from the edge of a wood, and a stone's throw from each other, waiting until the hare go to pasture. If a hare has moved far enough away from the wood the nearest hunter should show it to his hounds and slip them. If they have not been able to catch the hare quickly he should whistle them back and wait for another chance.

Chapter 85, fol. 120v: How to catch hare with sundry snares and nets when they have left their forms

When they are going to pasture, hare can be caught also with hounds, and cords placed during the night or in the evening at the paths and trails that hare customarily follow. One can also lay hedges. Taking into consideration the small size of the quarry the hedges should be like those used for slaying deer and wild boar (see chapter 60).

'But', Gaston finally states, 'considering my modest knowledge I have said enough about the hunt. I have surely made mistakes and left unanswered many questions that interest a good hunter. This I have done for several reasons: first, I am not as knowledgeable as I should be, nor am I so good a hunter that one could find nothing in my book that needs correcting or retracting. Furthermore, there are so many circumstances under which one should be a good hunter that I cannot list them without omitting some. Also, I am not as proficient in French as I am in my native language. There are also other reasons which to reveal would take too long ...' This appeal to the reader's benevolence is followed by a rather obsequious dedication of Gaston's oeuvre to Philip the Bold, Duke of Burgundy (1342–1404), his illustrious seigneur and 'master of us hunters all.'

The Hunting Book begins with a prayer, and it also closes with an *oraison*. This is in keeping with the total integration of medieval man in a world ruled by religious faith, by his trust in God and the hope

for deliverance. The very last miniature of the book illustrates such piety. It shows Gaston Phébus, count of Foix, kneeling at a prayer desk, begging God for mercy. The Almighty, sitting on a throne and holding an orb, has raised His hand to bless the penitent. With His help the work had been begun, with His help it has been brought to a good end.

OTHER MANUSCRIPTS CONTAINING THE HUNTING BOOK OF GASTON PHÉBUS

Apart from BN MS fr. 616, the Hunting Book text is also to be found in the following manuscripts, which are listed by location

Brussels
Bibliothèque Royale
MS V.1050 (formerly Sir Thomas Phillipps), 16th century, with miniatures

Cambridge Mass.
Harvard University, Houghton Library
MS Typ. 130 (formerly Philip Hofer), 1486, 108 ff., with miniatures

Carpentras
Bibliothèque Inguimbertine
MS 343, 15th century, 195 ff., without miniatures

Chantilly
Musée Condé
MS 480, 15th century, 104 ff., including Gaston Phébus's *Oraisons*, with miniatures

Dresden
Sächsische Landesbibliothek
MS Oc 61, beginning of the 15th century, 152 ff., with miniatures

Geneva
Bibliothèque Publique et Universitaire
MS fr. 169, 15th century, 103 ff., with column miniatures

Glasgow
Hunterian Museum, University Library
MS 385, 15th century, 97 ff., with opening miniature

London
British Library
MS Add. 27699, beginning of the 15th century, 134 ff., including the *Oraisons*, with miniatures

Lyon
Bibliothèque de la Ville
MS 765, 15th century, 177 ff., without miniatures

New York
Pierpont Morgan Library
M.1044, (formerly Clara Peck), end of the 14th or beginning of the 15th century, 125 ff., including the *Oraisons*, with miniatures

Paris
Bibliothèque de l'Arsenal
MS 3252, end of the 15th century, 71 ff., with miniatures

Bibliothèque Mazarine
MS 3717, 15th century, 106 ff., with column miniatures

Bibliothèque Nationale
MS fr. 617, 16th century, 101 ff., with wash drawings

MS fr. 618, 15th century, 112 ff., without miniatures

MS fr. 619, *c.* 1440, 113 ff., with miniatures in grisaille

MS fr. 620, 15th century, 69 ff., space for miniatures

MS fr. 1289, 15th century, 140 ff., space for miniatures

MS fr. 1290, 16th century, 133 ff., without miniatures

MS fr. 1291, 15th century, 87 ff., with miniatures

MS fr. 1292, 16th century, 160 ff., space for miniatures, including the *Oraisons*

MS fr. 1293, 15th century, 203 ff., without miniatures

MS fr. 1294, 15th century, 183 ff., without miniatures

MS fr. 1295, 15th century, 107 ff., some miniatures

MS fr. 12397, 15th century, 253 ff., without miniatures

MS fr. 12398, 15th century, 146 ff., some miniatures

MS fr. 24271, 15th century, 131 ff., without miniatures

MS fr. 24272, 15th century, 140 ff., without miniatures

Bibliothèque Sainte Geneviève
MS 2309, 15th century, 256 ff., without miniatures

Petit Palais
15th century, 59 ff. (Chapters 22–24, 26–35, 38–41, 44, 45), with miniatures

St Petersburg
Hermitage
 c. 1400, 115 ff., including the *Oraisons*, with miniatures
Stuttgart
Württembergische Landesbibliothek
 Cod. HB XI, 34, 15th century, 98 ff., with miniatures
Tours
Bibliothèque Municipale
 MS 841, 15th century, 78 ff., space for miniatures
Turin
Archivio di Stato
 15th century, 147 ff., without miniatures
Vatican
Biblioteca Apostolica
 MS 1323, *c.* 1475–80, 10 ff., fragment, without miniatures

 MS 1326, end of the 15th century, 83 ff., without miniatures

 MS 1331, end of the 15th century, 99 ff., without miniatures
Present location unknown
Formerly collection Marcel Jeanson, sold by Sotheby's, Monaco, 1987

 15th century, 136 ff., space for miniatures (formerly Baillie-
 Grohmann)

 15th century, 120 ff., with some miniatures, and space for others

 second half of the 15th century, 52 ff., space for miniatures,
 9 drawings added in the 16th century

 15th century, 117 ff., with miniatures

 first half of the 16th century, 137 ff., with column miniatures

 15th century, 67 ff., with miniatures
Beginning of the 15th century, 152 ff., with miniatures
[One further 16th century MS, sold by H.P. Kraus in 1985]

SELECT BIBLIOGRAPHY

d'Alembert and Diderot, *Encyclopedie*, chapter on *chasses*, Paris, 1751-65.

H.L. Blackmore, Hunting Weapons, London, 1971.

D.P. Blaine, *An Encyclopedia of Rural Sports*, London, 1870.

Le Comte de Chabot, *La chasse à travers les âges*, Paris, 1898.

P. Chalmers, *The History of Hunting*, The Lonsdale Library, XXIII, Philadelphia, s.a.

N. Cox, *The Gentleman's Recreation*, London, 1674.

J. Cummins, *The Hound and the Hawk: The Art of Medieval Hunting*, London, 1988

P.L. Duchartre, *Histoire des armes de chasse et de leur emplois*, Paris, 1955.

P.L. Duchartre, *Dictionnaire de la chasse*, Paris, 1973.

Edward, second Duke of York, The Master of Game, 1406-13, ed. W.A. and F. Baillie-Grohman, London, 1904. The major part of this MS is an almost literal translation of the *Livre de la chasse* by Gaston Phébus.

Henri de Ferrières, *Le livre du roy Modus*, written between 1354 and 1376 or 1377. Facsimile edition of MS 10.218-19, Bibl. Royale Albert Ier, Brussels, with commentary and translation into German, Graz, 1989.

Jacques du Fouilloux, *La venerie*, Poitiers, 1561 (many later editions).

C.E. Hare, *The Language of Field Sports*, rev. edn, New York, 1949.

Gaston de Marolles, *Langage et termes de venerie*, Paris, 1906; supplement, 1908.

W.A. Osbaldiston, *The British Sportsman*, London, 1792.

E. Parent, *Le livre de toutes les chasses. Dictionnaire encyclopédique du chasseur*, Paris, 1865.

J. Thiébaud, *Bibliographie des ouvrages français sur la chasse*, Paris, 1934, reprinted 1974.

M. Thomas, F. Avril, Pierre, duc de Brissac, R. & A. Bossuat, *Gaston Phoebus, Le livre de la chasse.* Complete facsimile edition of MS français 616 of the Bibliothèque Nationale, Paris, with commentary and transcription, Codices Selecti LIII, Graz, 1976.

G. Tilander, *Gaston Phébus, Livre de la Chasse* (Cynegetica, 18), Karlshamn,1971

G. Turbervile, *The Noble Art of Venerie or Hunting*, London, 1576 (adaptation of du Fouilloux's *La venerie*).

William Twici, *The Art of Hunting*, translation of *L'art de venerie c.* 1323, ed. Sir Henry Dryden, 1844, reprinted Northampton, 1908.

G.K. Whitehead, *The Deer of Great Britain and Ireland*, London, 1964.